商勇 著

"器、用、道"
的变革史

中国近现代美术的
材料、制度及精神研究

北京大学出版社
PEKING UNIVERSITY PRESS

图书在版编目（CIP）数据

"器、用、道"的变革史：中国近现代美术的材料、制度及精神研究 / 商勇著
. — 北京：北京大学出版社，2024.1
（培文·艺术史）
ISBN 978-7-301-28939-6

Ⅰ.①器… Ⅱ.①商… Ⅲ.①绘画 – 材料 – 历史 – 中国 – 近现代 Ⅳ.① J211.6

中国版本图书馆 CIP 数据核字 (2017) 第 267112 号

书　　　名	"器、用、道"的变革史：中国近现代美术的材料、制度及精神研究 QI YONG DAO DE BIANGESHI：ZHONGGUO JINXIANDAI MEISHU DE CAILIAO ZHIDU JI JINGSHEN YANJIU
著作责任者	商勇　著
责 任 编 辑	张丽娉　李冶威
标 准 书 号	ISBN 978-7-301-28939-6
出 版 发 行	北京大学出版社
地　　　址	北京市海淀区成府路 205 号　　100871
网　　　址	http://www.pup.cn　　新浪微博：@北京大学出版社　　@培文图书
电 子 邮 箱	编辑部 pkupw@pup.cn　　总编室 zpup@pup.cn
电　　　话	邮购部 010-62752015　发行部 010-62750672　编辑部 010-62750883
印 刷 者	天津联城印刷有限公司
经 销 者	新华书店
	787 毫米 ×1092 毫米　16 开本　29 印张　429 千字 2024 年 1 月第 1 版　2024 年 1 月第 1 次印刷
定　　　价	118.00 元

目　录

材 料 篇

制 度 篇

精 神 篇

序　言

20世纪，正如你我亲历，文字与图像借助大众传媒，彼此纠缠，浸入观众眼底：一方面，知识分子以文字为武器，解读和批评造型艺术，进而获得了对艺术进行阐释和评价的专权；另一方面，艺术家们试图找回古代巫师的身份，想跨越文字，用图像或形式语言直接与心灵和智慧沟通。

大卫·霍克尼在其著作《隐秘的知识：重新发现西方绘画大师的失传技艺》中呈现了另外一种历史叙事，他提示人们，当知识分子在阐释艺术时，因对材料技术的隔膜常常忽视和回避那些潜藏在专业领域且不为外界熟悉的"隐秘的知识"。霍克尼从工具或技术层面切入的历史书写，似乎解构了此前艺术史学者的大量工作。在此视角上，"隐秘的知识"是艺术家共同体心照不宣的内部知识系统，与知识分子所把控的社会知识系统平行。与西方类似，在漫长的历史中，中国的底层艺匠为了守住手艺，往往通过"口诀"等非物质手段来传授用料秘诀或特殊技艺，当文人们面对已是成品的绘画或雕塑时，只是以切时的观念话语解读它们并装点自己。但这些"隐秘的知识"只是艺术发展的某一变量，正如霍克尼坦陈的那样，"它们（工具）不会留下痕迹，也不会创作出绘画"，事实上，是手持工具的艺术家创作了绘画或雕塑，作为人类个体，艺术家深深嵌入时代的意义之网，或是浸泡在时

代的观念汤池里，解读他们的创作行为中自觉或不自觉的各类选择，显然超越了"隐秘的知识"所承载的思考维度。

商勇教授在这本著作中尝试性地打通了"器""用""道"三个层面的知识系统，也打开了理解近代美术史的三个维度。所谓"器"，是以"材料工具"为核心的内部知识；所谓"用"，是以艺术制度为主体的行业（学科）结构；所谓"道"，则是以当世主流思潮和观念为内核的时代精神。

众所周知，近代中国面临的最大问题之一，是中西问题。自19世纪中叶以来，知识分子在文化自卑与文化自信之间徘徊，其中讨论最烈者莫过于"体用之争"，相比西体（道），西艺（器）与西政（用）更能被人们理解和接纳。在艺术界，因对西方近代思想的隔膜，大多数中国人对西方古典艺术颇多同气连枝之感，却对理论先行的西方现代艺术多感费解。商勇在其专著中细致呈现了美术之西器与西用的引入演变过程，这是一个类似于往昔"西学东渐"的缓慢归化，也是一场场艺术运动助推的"狂飙突进"。与其他领域不同，在美术界是先有西用（展览制度、学校制度等）的试行，再有西器（材料、工具）的推广，对西器"拿来主义"式的化用，一度被视为艺术"民族化""本土化"的重要命题，艺术家们首要解决的便是西方的工具材料"水土不服"的种种细节问题。表面看来，这是驯服外来美术媒材以服务于本国艺术题材、内容、语言的问题，也是把媒材功能化的过程。可以说，外来美术媒材经历了一个颇具工具理性色彩的改造，此过程使得现代美术专业一度以媒材作为分类依据，如油画、水墨画、版画、壁画等；而媒材自身的文化属性和制度特性一再隐退于后台，得不到关注，更未被说破。

然而，正如商勇在"制度篇"引言说的那样："（艺术家）对某材料的取舍及对某材料的熟悉程度与其习惯、观念、交际圈、行业环境等均有微妙的关联。英国艺术史家迈克尔·巴克森德尔曾说过类似的这样一句话：'一幅15世纪的绘画是某种社会关系的沉淀。'一方为画家，另一方为甲方，甲方提供资金、确定其用途（意图），双方均受到商业的、宗教的、知觉的约

束。反观中国艺术，何尝不是如此？……书画创作中的一整套笔墨语言、章法构图、品评标准，无不受制于一整套惯例和制度、一张大的政治的、商业的、知识的社会网络？艺术家身处于社会系统中，也就无法置身于教权、王（皇）权、政权或金权乃至文化权力之外。"无论是在旧文化的废墟上叠床架屋，还是推倒一切传统的全新设计，20世纪的中国艺术制度不仅是依据外来蓝图进行自上而下的单向设计，也是"摸石头过河"，自下而上地进行规则调整。传统的巨大引力曾使各类新制度逼近"洛希极限"，并又在不断的调整磨合中逐渐运行入轨。商勇的这本著作中描述了这一历史过程，也将这些新"轨道"的形成原因进行了合理的解释。

在"精神篇"中，实际上讨论了20世纪中国美术的现代性问题。商勇认为，所谓"现代性"，从某种意义上看具有五张面孔：第一，是科学主义；第二，是工具理性；第三，是民族主义；第四，是主体性的张扬——具体到艺术界就是要张扬艺术家的主体性和艺术学科的主体性；第五，是对工业文明的认可与颂扬。20世纪的中国艺术家，处于"启蒙"与"救亡"的时代大语境中，他们几乎都是情感激越的民族主义者和爱国主义者，这一点毋庸置疑。在另外的几张面孔中，有的艺术家偏于工具理性，讲得通俗一点，就是以绘画艺术为工具，以艺术技巧为工具，乃至认可自己的工具人身份；而另一类艺术家，比如林风眠、徐悲鸿、刘海粟等人，他们更看重艺术的主体性，强调艺术家乃至艺术学科的主体地位。

材料、制度、精神——艺术史研究的这三条基本路径巧妙、严密联结而成的新的解释系统，帮助我们清晰理解艺术创作个体意识与群体意志的博弈，理解作为个性存在的技术、手法、观念所具有的不可逃脱的共性基因。商勇的这部著作的优势在于，对"器""用""道"的深刻了解，以及对创作者及其利益相关者的理性观察，他的学术敏感体现为对研究"界面"与"模块"的再发现：往往以微观视角、精细推演，重新定义"美术"及其发展史，在学界通常表述为"这就是"的话语体系中，开辟了"还可能是、可以是"的研究阵地。这种开拓并非刻意为之或灵光一现，它沉淀了作者

二十余年的内省与勤勉，未受学术工业干扰，其过程极为自律，甚至苛刻，其结果也就令人信服并促发出更多学科、学术及话语的想象空间。

<div align="right">

熊嫕

南京艺术学院教授、博士生导师

2023 年 6 月

</div>

材料篇

美术是一种视觉的艺术，同时也是一种必须依托于物质实体达成情感抒发、思想表达乃至信仰呈现的艺术。建筑、雕塑、绘画，直至各种丰富形态的现代艺术，均具有材质和精神的双重特性。《易经》云："形而上者谓之道，形而下者谓之器。"美术这一人类的创造物具有"道器合一"的典型特性。

人类生活在一个满是自然馈赠的星球。我们从水和土中演化而来，与万物彼此互联，我中有你，你中有我。当我们具有了自我意识，便开始了打量宇宙和反观自我。在长期的匮乏与恐惧中，人类将自我意识投射于万物以获取片刻的自由。那一刻，人成了"造物主"，而万物成了人的工具和材料。人的思维被物料唤醒，于是产生新的经验与探索欲望，更进一步地要去驾驭、加工和创造新材料。物料参与了整个人类文明的生成与演化，石器、青铜、铁器、白银等一度成为人类文明特定发展阶段的标志。物料一度激发或束缚着人类的想象，又阻断或开启着人类前行的可能。物料被人类当作身体的延伸，并积累和开发出种种技术。物料渐渐成为人类的一种语言，从视觉与触觉等维度传达来自大脑和身体的信息。

人类自创造文明以来，便有一个习惯，就是将生命和情感外化到无生命

的事物中去，使它们富有意义。毫无疑问，因为人的参与，各类来源于自然的无生命的物料才有了令人感动的力量和承载千秋的光晕。

在人类文明发展演化的数千年中，人们无数次模仿造物主去创造万物和回望自身。当然，一切创造或许只是皮相的模仿，是基于观察和想象的造型。石头、金属、木头、纸张、布料……材料的取舍也会造成形式语言及思想观念的演变。试想，若没有纸张的发明，各类版画、水彩画，以及文人水墨画将不可能出现。若没有油画的发明，大部分西方绘画只能是蛋彩画，并因其易干的特性而必须快速绘制，绘画将因缺乏细致深入的描绘和缓慢理性的造型研究而失去太多的艺术光彩。若没有钢筋混凝土的发明，我们无法设计建造出现代建筑，更不可能如此高效地建成一座现代城市。另一方面，现当代艺术大多并非观念与情感上的创新和探索，更多是新瓶装旧酒，是材料技术的拓展，是在传达思想观念的过程中创造出的新的材料语言和新的材料表现。

历代艺术家对材料的驾驭经历了一个从被动到主动的演变过程。在材料选择与材料加工之间，材料因自身的形态、质感、肌理、色彩等物理因素而被挑选，艺术家顺应其特性将之加工成贴切的形式语言。长期以来，将材料转化成艺术家个性化语言的能力是标识艺术家是否成熟的重要依据。材料语言的特性在某种意义上便是艺术家心理状态和精神世界的展现。鲁道夫·阿恩海姆曾说："艺术表现性的根源在于艺术品的结构与人类情感的结构是相同的。"[1]材料在表面上是工具，是物质载体，其实更是艺术语言，是肢体的延伸和意义的输出端口，也是人类情感表达和理性求索之过程的思维画像与情绪印记。人的转瞬一念，因材料而凝固，成为沟通生命与时间的永恒。

历史上，每一种新的艺术材料被发现、发明和应用，都意味着一种新的艺术语言的被创造和表现，意味着人类艺术创造力的攀升。人们在新的材料

[1]［美］鲁道夫·阿恩海姆：《艺术与视知觉》，滕守尧、朱疆源译，成都：四川人民出版社，1998年，第145页。

之偶发性的启示下，产生新观念；又在新观念的演绎下，用新的或旧的材料创造出不同以往的艺术语言，引发艺术视觉形象的一系列变革，使新的艺术面貌和观看得以衍生。

材料在多大程度上影响并制约着美术发展的走向？以绘画为例，材料技法的演变对中西绘画各自的发展轨迹有着至关重要的宰制。众所周知，中西绘画的早期形式和内容实际上比较接近。如岩画、陶绘和早期的壁画都以平面为主，材料基本为水性材料或干性材料。中世纪之后，西方发展出乳剂材料和油性材料，造型目的似亦转向了再现自然，而中国绘画的材料基本还是以水性材料为主。由于没有油性材料可以反复修改的特性，中国画的底材和工具为画家在绘画过程中追求表现性和偶发性的水墨意境提供了可能。材料与画风究竟是互为因果，还是前因后果？这是美术研究中常被忽视的层面。材料的演变是真实而彼此相生的。比如某些绘画材料一开始只是另一种绘画材料的辅助或补充，但后来却被某位或某些画家发展为独立的画材，因而历史上的很多绘画材料之间存在着某种联系。画家对某材料的取舍及对某材料的熟悉程度，与其习惯、观念、个性、行业环境等因素均有关联。

对材料的开发可以为艺术发展创造新的契机，但若固守材料的原有特性，则材料也会成为牢笼。林风眠曾断言，近代中国绘画上的模仿因袭与材料的守成直接相关："我们的画家之所以不由自主地走进了传统的、模仿的、抄袭的死路，也许因为我们的原料、工具，有使我们不得不然的地方罢？例如我们的国画目前所使用的纸质、颜料、毛笔，或者是因为太与书法相同，就不期然地应用着书法的技法与方法，而无法自拔？那我们不妨像古人之从竹板到纸张，从漆刷到毛锥一样，下一个决心，在各种材料同工具上试一试，或设法研究出一种新的工具来，加以代替，那时中国的绘画就一定可以有新的出路。"[2]

[2] 林风眠：《我们所希望的国画前途》，参见王骁编：《二十世纪中国西画文献——林风眠》，北京：文化艺术出版社，2010年，第246页。

近现代美术表达形式的发展，在某种程度上，与其说是观念的改变，不如说是各种新材料、新工具的尝试而造成艺术语言、艺术观念的自然演化。毫无疑问，对近代美术材料之演变的研究具有学术拓展的意义，这一研究领域起码有几方面的问题需要解答：近代美术新材料如何引进、生产和推广；旧材料如何改进与发展；美术材料如何促进美术创作之技术、方法的革新；以材料进行美术专业的分类是否合理等。

第一章

利器善事：
致用观念与绘画工具材料的沿革

第一节　传统中国画工具材料的近代改进

　　"绘画的构思只有经过物质材料才得以表现。为了理想的表现，必须掌握运用材料技术。动手的技能结合耐心和毅力，才会实现永恒的艺术表现。"[3] 绘画是一个运用材料媒介、专业工具和专门技艺，将心脑中的意念与思想加以物化的过程。绘画的工具材料，实际指的是用什么画画，以及把画画在什么之上。前者是传输表达之物，后者是凝结承载之物。众所周知，中国绘画历来多以含胶的墨为主要媒材，以水为调和剂，各类有机或无机颜料辅助使用，千百年来似乎没有根本的变化。与西方绘画类似，根据功能需要，绘画的基地材料有墙壁、木板、布帛等，而比较大的卷轴画的基底材料则具有明显的民族文化特性，大致分为绢和纸。绘画使用绢帛还是纸张，不仅与相关历史时期物质生产的科技发展水平有关，也与画家的审美标准和价值偏好相关。近代以来，西方各类绘画被大量引进中国，油画、铜版画、水

[3]［德］Kurt Wehlte，Germar Wehlte 改订：《绘画技术全书》，［日］佐藤一郎监译，东京美术，1993 年，第 2 页。

图 1　民国时期北平书画文房店坊一景（赫达·莫里逊摄于 1936 年）

彩画、铅笔画、钢笔画等，这些西洋画重启了人们的观看经验。西洋画材与工具的进口，以及沿海城市经世致用观念的盛行，使绘画从形而上的精神符号层面转向形而下的工具材料层面。

　　就材料而言，传统中国画是一种水墨画，其基本工具材料是毛笔、绢或纸、颜料、墨和水。（图 1）两千多年来，毛笔作为中国的书写及绘画工具，基本是尖头的，这决定了传统绘画以线造型的稳固方式。一直以来，中国画笔基本形状不变，而工艺却不断改进，其基本原因在于线造型及以书入画式的创作方式并未发生根本变化。而以线条为基础的笔墨表现，其风格气质与精神内涵则发生了微妙的嬗变。从某种程度上说，中国毛笔的演变是为艺术书写服务的。中国画创作中的水与墨的结合，是将创作者的心迹通过毛笔书写渗化于纸绢之上，水和墨一旦调和失当，会使画面失控，故此在使用毛笔时一定要控制水墨的比例，即干湿浓淡。水墨画的材料构件限制了绘画中的

图 2　民国时期爱好绘事的梨园行人士（赫达·莫里逊摄于 1936 年）

用色、用笔和调整空间，但是为绘画书写的流畅性、偶发性、连贯性和创新性提供了机缘。（图 2）

另一方面，绘画技法的发展也促使绘画材料持续改进。笔法墨法在表现力上不断要求精益求精的过程，也促进了中国绘画基底材料的变革。在生宣和生绢上加矾水而成熟宣和熟绢，熟宣和熟绢在绘画上的应用可以使线条、晕染更细腻稳定，而生宣和生绢则更为敏感且对画家的笔墨控制能力有更高要求。

生熟之间：宣纸与毛笔等工具材料的近代演化

19 世纪以前的中国画坛，绘画的工具材料实际已经完成了一次重大变革。概而言之，便是毛笔由硬变软，纸绢由熟趋生，这两大变化均与明清文人画的滥觞有关。

传统中国绘画对于基底材料极为讲究，顾恺之就说过类似的话："凡吾

所造诸画素幅，皆广二尺三寸，其素系邪者不可用，久而还正则仪容失。"[4]
明代以降，以吴门画派为发端，生纸开始被大量应用于绘画，此前的用纸普遍加工过，更适合画设色工笔。因生纸可以更好地体现笔法和墨色变化的痕迹，故早在元代，文人画家便以此作为墨色山水花卉的主要载体。至董其昌提出了"南北宗论"后，董本人施行南宗"以书入画"的观念，运写意的笔法和清淡的墨色于生熟得当的高丽纸上，再融合浅绛的设色抒写胸中逸气，淬炼笔墨丹髓。董氏这套实践理论对有清一代的文人画影响深远。

清代生纸种类繁多，因工艺差异可形成半生半熟的纸，此皆取决于胶矾的配比。生纸的开发契合了同时期"以碑风入书画"的美学思想，同时对生纸的品质提出了更高的要求。"清末民国后，由于宣州辖区内生产的皮纸在全国广泛应用，所以'宣纸'就传开了，泛指作为书画用的皮纸"。[5] 宣纸流行后，一方面，其工艺日进，生宣绵厚润墨，墨色晕圈清晰，涨力均匀，金石书画家以羊毫配生宣，创作出章法开合、墨趣淋漓的大写意作品。另一方面，清代开始出现熟纸熟绢，其制作中大量加入胶矾并采用捶平技术，胶矾越重则纸张越脆硬、不透水，故而这个阶段的绢或纸面都如镜子一般光洁，以佳墨漆书配之，作品光彩可鉴。基底材料的两极分化，实也形成绘画向大写我意与精工细密的两个极端发展的轨迹。然"好笔"与"重矾绢素"多为官坊画工所用，而文人一般喜用"生纸生绢"，且创作时多"不择笔"，以草草逸笔抒写胸臆。（图3）

19世纪中期，一些被后世称作洋务派的官僚大倡"中学为体，西学为用"，急切地从西方引进技术。他们创办了新式工厂和传授兵器、船舶制造技术的新式学堂。此类学堂引入数学、工学、物理学、化学、医学、生物学等，这些科目大多需要制图，于是培养擅长实用图画之人才成为首当其冲的

［4］〔东晋〕顾恺之：《魏晋胜流画赞》，陈传席：《六朝画论研究》，北京：中国青年出版社，2014年，第35页。

［5］赵权利：《中国古代绘画技法·材料·工具史纲》，南宁：广西美术出版社，2006年，第290—298页。

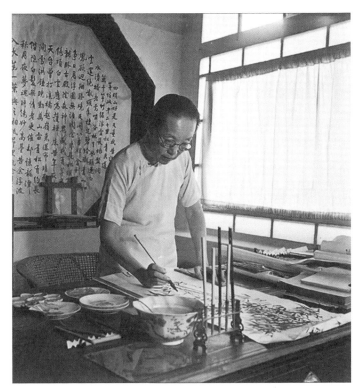

图3　民国时期书画家的画案（赫达·莫里逊摄于1936年）

任务。1867年，左宗棠奏设船政学堂，其下便设有"绘事院"，所教课程如"机器图""船图"等均是需以焦点透视法为基础，且需辅以制图器具的实用图画。自此，各类新式学堂的图画课分为"笔绘图"和"用器图"两种课目。"笔绘图"多用于医学及生物学制图，而"用器图"即"机器绘图"，专指借助量尺等工具绘制建筑、器械或船舶的透视图。这些绘图使用的基础材料均为西洋炭笔与进口卡通纸，已甚少使用毛笔与生熟手工中国纸。应一时之需，一些介绍西方制图法的著作被翻译介绍进来，如徐建寅删述整理的《器象显真》等。

至20世纪初，新式绘画教学已渐成体系。清廷1904年颁布《奏定初级师范学堂章程》，其中对绘画教学作出明确的官方要求："先就实物模型、图谱教自在画，俾得练习意匠，兼讲用器画之大要，以备他日绘画地图、机器，及讲求各项实业之初基。"次年创办的两江师范学堂的西画考试题（主

科、水彩画）为："海面浮一巨舰，远岸烟雾迷离，楼房隐约，做深夜之景。"可见以西洋画材创作西式水彩画已是考生必备的基础。入学之后，图画课具体学习的是："用器画——投影画（正投影——当时称正写投象、均角投影、倾斜投影、远近投影——透视画法等，这些都是属于立体的）、画法几何等。自在画——素描（铅笔、木炭写生、擦笔石膏像及铅笔速写）、水彩画（临画、铅笔淡彩、静物写生、野外练习）、油画、图案画……另外加习毛笔画（国画）。"[6] 可以想见，在西洋画材极为罕见的晚清，师范学堂内若不提供进口的工具材料，学生很难在社会上购买到。

民国肇始，国人"争尚西法，苟便简易，行见古人精义，日就渐灭"[7]，传统绘画技法和艺术观念受到空前挑战，许多早年临习画谱的青年皆转师西洋绘画。与发展工商业类似，学习西洋绘画也经历了由利于器用日趋攀升至变革观念的过程，人们在引进工具的同时，也深刻认识到中西绘画在表现手段及价值判断上的不同。可以说是"器"（工具材料）的引进，带动了"用"（制度）的变革，并进而促成了"道"（精神、观念）的嬗变。

如郑午昌所说，"古画本多用绢，宋以后始兼用纸，明人又继以绫，皆取其易助神采"。[8] 但事实上，中国画之工具材料发展到晚清，纸绢已然成为文人笔墨最佳的且限制度最高的承载之器。工具材料的特性决定了语言形式，而材料在表现可能上的排他性，更使中国画形式探索在文人笔墨的发展道路上日益专深而狭窄。近代画家对中国画材料之局限性的批判甚多，林风眠在《中国绘画新论》中说："元明清三代，六百年来绘画创造了什么？比起前代来实是一无所有；但因袭前人之传统与摹仿之观念而已。"[9] 这是说中国画数百年来没有进步皆因观念未见丝毫变化，而徐悲鸿则直接指出物质材

[6] 参见姜丹书：《两江优级师范学堂与学部复试毕业生案回忆录》，《姜丹书艺术教育杂著》，杭州：浙江教育出版社，1991年。

[7]《金拱北先生事略》，《湖社月刊》（创刊号），1927年11月，第1页。

[8] 郑午昌：《中国画学全史》，上海：上海书画出版社，1985年，第439页。

[9] 林风眠：《艺术丛论》，南京：正中书局，1936年，第122页。

料限定了中国画技法探索的维度与广度："且物质未臻乎极善之时，其制作终未得谓底于大成，可永守之而不变。初制作之见难于物质者，物质进步制作亦进步焉。"[10]徐悲鸿显然跟同时代那些国粹派大异其趣，在国粹派看来，宣纸、绢无疑是中国绘画优越而独到的材料发明，但徐悲鸿对此予以直接否定："中国画通常之凭借物：曰生熟纸，曰生熟绢。而八百年来习惯，尤重生纸。顾生纸最难尽色，此为画术进步之大障碍。""中国画之地最不厚，以纸绢脆弱不堪载色也。"[11]由此，徐悲鸿认为改良中国画还是要对绘画工具材料和思想进行选择、改造。只有对待绘画工具材料的观念进步了，工具材料的制作与运用才能有所进步，如此，绘画才会进步，绘画语言方能进步。吴湖帆也提出了"生宣兴而古法亡"的材料观，但吴氏认为是生宣的渗溶效果容易掩盖笔墨的功力欠缺，以及表面肌理趣味的泛滥导致了中国画笔墨古意的消亡。显然，吴湖帆是站在传统主义和保守主义的立场上来否定生宣的。而徐悲鸿显然是出于革新的目的，认为生宣难以驾驭，艺术家在材料上耗费精力，"戴臼而舞"，不仅仅使绘画研究、绘画传习的效率大打折扣，同时也使绘画的表现力受到限制。徐悲鸿最后得出这样的结论：中国画的材料属性是导致中国画学之颓败的重要原因，而"今世文明大昌"，今天的画家不应"反抉明塞聪而退从古人之后"。（图4）

显然，近代以来，西方文明的冲击在艺术上提供了一个全新的参照体系，然此参照体系不唯只在艺术思潮与艺术形式上提供了可资改良中国画的养料，在具体的材料工具上亦对传统中国画的技术系统造成冲击，这种冲击可从国粹派画家的反弹中窥见全豹。

民初新派国画家多数到日本留学，然其东游，并非全是通过日本学习西洋，不少画家实是通过学习日本画来改良中国画。当时的海上画坛，以日本

[10] 徐悲鸿：《中国画改良之方法》，写于1918年，转引自王震编：《徐悲鸿文集》，上海：上海画报出版社，2005年，第4页。

[11] 同上书，第3页。

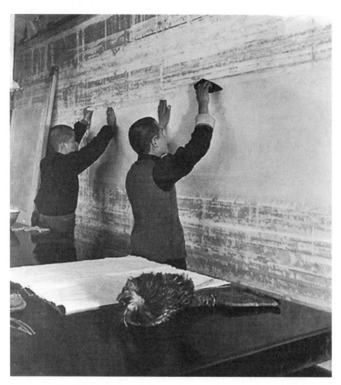

图 4　民国时期的裱画店（赫达·莫里逊摄于 1936 年）

画材料技法革新中国画者大有人在，黄宾虹曾对这类贩卖日本技法的新派画提出批评："自沪上吴石仙用湿纸临仿日本画本，完全一种人工强造，天趣汨没，甚于云间派之凄迷琐碎，国画用笔用墨之法，全弃不讲；而欧人之水彩画，适应运而来。石仙画风，流行甚远。高奇峰氏、剑父氏、陈树人氏，皆具联盟俊伟之才，究心绘事，游居东瀛，得见收藏美富，尽能窥其秘奥，独抒胸臆，目中所见，著之于画，唯日本画家，仅能于重矾绢素之上，施以水墨，而生纸生绢，点染笔墨，非其熟悉，不失之薄弱，即失以晦暗，虽至生重渲晕，未免笔枯墨涩，天趣不生，悉由绢素重矾之故。"[12] 当时的新派国画仿造日本画法，他们所用之纸张是进口自日本的熟绢或皮纸，这类材料本是日本画家习用之画底。因材料特性所致，"日本画多属工笔"，"色调简单，

[12]　黄宾虹:《谈因与创》，本文作于 1929 年，原载《艺观》，1929 年，第 3 期，引自《黄宾虹画语录》。

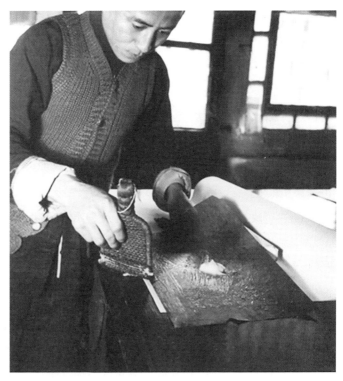

图 5　民国裱画师的工作过程（赫达·莫里逊摄于 1936 年）

类似广告作风"。[13] 这些新派画技法是习惯使用毛笔生宣的传统画家们所不齿的，传统文人型画家认为，这些所谓新派画家因不通笔法，所绘物象亦尽量不凸显勾勒，就算不得已画出轮廓，边际线也尽量模糊。另外，像日本画一样，他们绘画中往往制作多于书写，着重颜色的渲染，以重矾绢素铺设各层色彩，并通过反复调和逐步达到和谐悦目的效果。这些新派画家，如海上画家吴石仙、岭南画家高剑父、苏州画家陶冷月等，当时均用日本纸进行创作，其作品多呈现一种不中不西的水彩画一般的视觉面貌。日本画坛在制度与艺术观念上对中国近代画坛的影响不可忽视，其中精微之处将在后文细表，然而我们并不能小视明治以后日本在物质上的赶超，无论是优质纸张的制造抑或笔墨纸砚颜料等文房工具的精益求精，近代日本均有超越之势。（图 5）

　　20 世纪 20、30 年代，中国的纸张已是大量从日本进口，当时的纸业巨

[13]《中日美术展览会之演说词》，《时报》，1922 年 4 月 3 日。

子曾不无感慨道："我国自后汉蔡伦发明造纸以后，千余年来，墨守成法，毫无改进，卒致天然淘汰，逐渐消沉，而外纸因得长驱直入，喧宾夺主，考之关籍，近年洋纸之输入，岁达余万，而东邻日本，竟占进口数量之首位。"[14] 30 年代，中日之间爆发战争后，因进口材料匮乏，众多西画家皆改事国画。国画的毛笔为手工产品，并不依赖新兴工业；而以稻草制浆的民间手工纸业，因政府的提倡而一度发达，自此受到近代工业冲击的传统手工造纸及制笔业反因战火的蔓延而有所复兴。民国企业家陈蝶仙之子陈小蝶是位艺术修为颇深的实业家，他曾在文中提到其父"无锡之后，继设手工改良造纸传习所于杭县、江西南昌、四川铜梁……专门注意于稻草竹木，正以就地皆可取材。"[15]

战争期间，不少名家携家眷西进躲避战祸，离乱之后，器具散佚，物资毁坏。买家若要向名家索画，往往需要自备佳纸，择机铺展而求。传统文人画因材料上可以因陋就简，反倒成为最易操作的画种之一。出于这样的时局原因，艰危环境中，文人水墨不仅未见衰亡，反因各种机缘有所发展，此亦历史的吊诡之处。

第二节 洋画工具材料介绍、引进与生产

洋画又称"西画""西洋画"。"西洋"之前缀标识了该画种的来源，但在近代，它并不仅指一类风格术语。美国美术史学者安雅兰（Julia Andrews）认为："中国的'西画'或'西洋画'术语是泛指西方画家的绘画作品和中国画家采用西方媒材所绘的作品。"[16] 换言之，该术语凸显的是

［14］《中国纸业》发刊辞，1940 年。

［15］《中国纸业》，1940 年，第 18 页。

［16］ Julia F. Andrews. *Painters and Politics in the People's Republic of China*. Berkeley and Los Angeles, CA: University of California Press, 1994, p50.

图 6　画师在修复画作（赫达·莫里逊摄于 1936 年）

媒材特性，而非风格特性和画家身份。媒材特性是直观且易于辨识的，洋画与洋枪洋炮、洋火等类似，成为被一般大众所能接受的术语，而专业圈层则更多使用"西画"一词，概因"西画"之说更能彰显其文化特征。

20 世纪 20 年代，师从日本洋画家藤岛武二学成归来的陈抱一大力推介洋画，"洋画"一词出现于各类报刊上，并迅速在上海等大城市成为一种通识。（图 6）

"洋画"一词本源于日语，"洋画"的汉字出现于明治以后的日本美术界，特指来自西洋的绘画或日本人以西洋画材绘制的画作。19 世纪中叶，日本积极参与各类万国博览会，为把日本文化推介到西方，日本人用"洋画"一词与"日本画"并立，以彰显彼此的文化特征。必须强调的是，洋画并不特指油画，简言之，洋画包括所有的西洋画种。从材料工具的角度

看，洋画包含"木炭、铅笔、康推垩笔（Conte Crayon）、钢笔、帕斯推尔（Pastol）、水彩、坦培拉（Tempera）、油绘等画法"[17]，所谓"康推垩笔"，是以生产粉笔的白垩土制成的画笔，一般有白、赭、黑三种色，笔形呈圆柱状或方条状，使用方法与木炭笔、炭笔等类似，法国画家德加或常使用。"帕斯推尔"就是我们平常所说的色粉笔，与今天的铅笔类似，其硬度分为软、半硬和硬三种，一般以"帕斯推尔"专用纸为画底或绘制在英国温莎牛顿厂生产的一种专用色粉画纸上。19 世纪以来，法国画家常使用类似的色笔，一来可用于临场写生，方便携带；二来可迅速呈现视觉效果，好比彩色的快照，为布尔乔亚所喜爱。

近代中国人在认知西洋绘画时，首先认识到的是其与中国绘画完全不同的质料和技术。晚清黎庶昌曾出任欧洲四国（英、法、德、西班牙）参赞，他所撰的《西洋杂志》从技术材质层面对油画作过专门的描述："数百年来，西洋争尚油画，而刻板照印之法渐衰。其作画，以各种颜色调橄榄油，涂于薄板上，板宽尺许，有一椭圆长孔，以左手大指贯而钳之。张布于座前，用毛笔蘸调，画于布上。逼视之粗略无比，至离寻丈以外，山水、人物，层次分明，莫不毕肖，真有古人所谓绘影绘声之妙。各国皆重此物，往往高楼巨厦，悬挂数千百幅，备人览观摹绘，大者盈二三尺，小者尺许，价贵者动至数千金镑。"[18]

西画传入中国并非始于晚清，比如潘天寿在其早年间的美术史著作中写道："域外绘画之流入中土，比较近于事实者，厥为秦始皇时骞霄国画人烈裔来朝一事。故予以秦代烈裔来朝，为域外绘画流入中土之第一期。次为后汉佛教绘画流入中土为第二期。再次为明代天主教士欧西绘画之流入中土为第三期。末为近时之欧西绘画之流入中土为第四期"。[19] 但这些见于文字的

[17]　陈抱一：《洋画 ABC》，上海：世界书局，1928 年，第 7 页。

[18]　黎庶昌：《西洋杂志》，长沙：湖南人民出版社，1981 年，第 106 页。

[19]　潘天寿：《域外绘画流入中土考略》，参见潘天寿《中国绘画史》附录，北京：商务印书馆，1926 年。

图 7　晚清时香港的本土洋画家

信息，并无实物佐证，所谓西方画风或只能以"凹凸法"的模糊面貌存在
于一些传世画迹中。

　　而在近代，西洋绘画则像洋枪洋炮一样，以事实的物质存在突兀地入侵
中国人的生活。这些来自海洋另一边的奇技淫巧，在康雍乾时期还只是少数
服务于宫廷的洋画家的谋生手艺，但至晚清已然成为西方先进文化的代表，
与西方的工业文明一起，开始对东方的文化观念实施降维打击。与传统文化
及天下体系相关联的宇宙观，使普通中国人的认知几乎停留在千百年前祖先
的状态，因而，要使大部分国人接受这些新的视觉文化并非易事。但帝制的
崩溃，以及"五四新文化运动"的推波助澜，作为先进物质文明代表的洋
画开始在中国的一些大城市被传习。（图7）

　　民国成立后，因留日画家归国授技，西洋画的传习蔚然成风，普通人对
西洋画的了解亦有所改观。但万事开头难，陈抱一曾说："民国前的好几年

间，我所知道的研习洋画的人没有几个。那时，洋画研究的情趣那是非常寂寞的。虽然寂寞，但干的人，也还是很天真烂漫地干着。以民国初年以后的洋画情况比较，则当时的情形，却有'洋画运动前夜'之观。"[20]上海是当时中国最时尚的城市，在租界不乏各类洋画或西洋景冲击人们的视觉神经元，"印象派""未来派"等名词也在报刊上频频出现，但真正研习洋画的中国人寥寥无几，中国画坛对于西洋画缺乏具体的物质启蒙与技术启蒙。

至1920年代，陈抱一开始在报刊上发表一系列介绍油画的文章，比如《油画鉴赏说》[21]《油画艺术是什么》[22]《写实与美》[23]等。这些文字起到一定的物质启蒙与技术普及的作用。陈抱一以专业画家的视角，把油画真正当做一种技艺来推介。因有刘海粟等人创办的上海图画美校作为策源地，陈抱一认为，"上海方面洋画运动的发端，也可以说是中国洋画运动的开始"，"洋画运动发端于上海，而无形中上海一向成为洋画运动的中心"。[24]梁锡鸿的《中国的洋画运动》也提及，"上海西洋画输入的机会较多"。[25]上海的西洋画的物质基础，自然与西洋传教士范廷佐创办的土山湾画馆有关，上海人早就知道"水彩画、油画、铅笔画、擦笔画、木炭画"等，而西画的真正泛滥，则主要源于上海滩上各位"西画名家"的鼓吹。

"大概谁都知道'美专'之诞生是在相当早的时期……那个时期可以作为洋画气运渐将萌发的初幕，则是否还可以想到在其略前还有一个序曲的阶段——'洋画运动前夜'的情调呢？"陈抱一接着写道："至少，我们可以知道有张聿光、徐咏青、周湘等几位。后来听到有一位李叔同。"[26]毋庸置疑，油画是洋画的代表。西方油画的发展经历了相当复杂的历程，从湿壁画

［20］ 陈抱一：《洋画运动过程略记》，《上海艺术月刊》，1942年，第5—11期。

［21］ 陈抱一：《油画鉴赏说》，《申报·艺术界》，1925年10月8日。

［22］ 陈抱一：《油画艺术是什么》，《申报·艺术界》，1925年10月14日。

［23］ 陈抱一：《写实与美》，《申报·艺术界》，1926年8月15日。

［24］ 陈抱一：《洋画运动过程略记》（1942），《上海艺术月刊》，1942—1943年，第5—12期。

［25］ 梁锡鸿：《中国洋画运动》，广州《大光报》，1948年6月26日。

［26］ 同本章注释［21］。

开始，通过胶彩画、蜡画和坦培拉的过渡，之后才发展到油画。绘画技法的发展促使绘画材料不断改进，在坦培拉广泛应用于壁画和架上绘画之后，由于其颜料变干较快，过渡性色彩无法很好地衔接和修改，所以在寻找更好的媒介剂的过程中，画家发现干性油可以完美解决这个问题，于是油画就此诞生。油画的材料主要是画笔、做过底子的织物或其他基底材料、各种颜料、油性媒介剂等。油画的画笔多种多样，有扁平宽头、圆头、扇形、尖头等，此材料特征可以满足多种造型方法，块面和线造型都能得心应手。洋画画笔的演变是为造型服务的，其中既有共性化的需要，也有个性化的追求，因此其笔头形态尤为多样丰富。西方油性媒介剂以及色阶丰富的颜料能够薄涂，也可厚堆，基底此前已加工过，且密实不透，因而颜色不会渗进基底。如此，油画可以用古典绘法逐层罩染，也可以像印象派画家那样不断厚堆修改或铲除重画。

油画材料提供了用色、用笔和修改的更多可能性，黏稠的油性媒介剂限制了渗化，可以使每一笔都拥有不同的绘画肌理。但是相对水墨画的偶发性和唯一性而言，油画更像建筑构思，每一步都有纠错余地，这难免使绘画的流畅性和连贯性有所减弱。

油画技法出版物的内容及其热销

民初的十数年中，介绍洋画各流派及其材料的出版物已相当普遍。陈抱一的《油画法之基础》在 1927 年由中华书局发行。当时有人主张研究油画要先从研究水彩画入手，这或因水彩画与中国水墨画在材料技法上有相近之处，但陈抱一认为，研究油画主要需有素描基础，"有了素描基础，不论哪一个人都容易入手"。[27] 为此，在《油画法之基础》一书中，他首先讲述了素描理论。该著共分为十四章，分别是：第一章"绘画的研究"，第二章"油画的发明"，第三章"素描"，第四章"色"，第五章"油画颜料"，

[27] 陈抱一：《油画法之基础》（序），北京：中华书局，1927 年。

第六章"油类"，第七章"画布及笔"，第八章"用具及画室"，第九章"习画时的准备和注意"，第十章"静物"，第十一章"风景"，第十二章"人物"，第十三章"构图略说"，第十四章"技术的意义"。应该说，这是一本较为全面介绍油画材料及技法的专书。

根据陈抱一的专书，油画物质材料可分为五类：绘画基底（包含支撑物和画底材料）、绘画颜料、绘画媒介剂、绘画工具、绘画场所，具体如下：

基底：织物（亚麻布和棉布等，有法、英、德、日制多种）和内框木条、硬质基底（木板等）以及画底材料（如胶、石膏粉、白色颜料等），对于如何制作基底，陈氏有详细的介绍。

媒介剂：用于颜料以及颜料层和绘画基底之间（干性油、树脂以及一些辅助材料，分别有松节油、胡桃油、亚麻仁油、罂粟油），用于颜料层与颜料层之间的润色剂、发散油（拉文达油、火油、松节油），用于保护绘画颜料层并隔绝空气（干燥油、艳油等）的上光剂。

颜料：矿物颜料、合成颜料和染料等。（当时中国并无颜料制造厂商，进口的颜料厂家有：法国的 Lefranc 和 Blenchet、英国的 Winsor&Newton 和 Madderton、日本的文房堂及樱木会社。）锡管颜料分别为十号、五号、四号和 Studio 号。（图 8、图 9）

工具：主要是绘画用笔及油画用刀、调色板、油壶、换画布钳子、写生箱、画架等。画笔可分为宽头扁平大刷子、平头笔、圆头笔、榛形笔和尖头笔等，有猪毛、狐毛、貂毛类，大小分别是 2、4、6、8、12、14 号。（图 10、图 11）

场所：画室。明净的光线，开窗略向东北，窗大且连接天窗，用磨砂玻璃虚化光线。

在最后一章"技术的意义"中，陈抱一总结道："画家由实技研究上所得的感悟，与离却实学的虚论是相差很远的，绘画上许多的发见，若不由实技的研究上及精神的追求处得来，不是单赖文章式的理论可以明白的。"他批评了当时一些国人：讲到"技术"一语，许多人随着一种无实学的评论

图 8　西洋颜料代理商的广告，《良友》90 期

图 9　油画颜料广告，《良友》74 期

图 10　钢笔广告，《良友》115 期　　图 11　大华铅笔广告，《良友》78 期

图 12　陈抱一的《油画法之基础》介绍的油画颜料

图 13　刘海粟编绘的《木炭画》《色粉画》，
1920—30 年代由商务印书馆发行

家说"技术是可卑鄙的"。重道而轻技，本来就是中国传统文化中根深蒂固
的价值偏好，技术型画家一向被视为"匠作"，而处在画坛的边缘地位。陈
抱一在这本书中提到西方画家往往需要二十多年的成长期，而在这漫长的成
长期内，他们大部分时间是在研究颜料的制作等具体细微的技术性问题。[28]

　　陈抱一的洋画普及工作在 20 年代的上海画界产生相当的影响，其著作
也被多次再版，且相关美术杂志均有一系列介绍。陈氏的文字撰写多来自日
文资料，这说明日本在对西洋绘画的介绍普及上已然蔚为大观。在民初的十
年中，如果说刘海粟是现代美术展览制度的引进之人，那么陈抱一则毫无争
议地是西画技术材料的首要推广者。（图 12、图 13）

画材的生产与技术介绍

　　"新文化运动以后，和别种学术一样，西洋的理论和技巧，渐渐被介绍
名称到中国来，同时到欧洲去研究西画的人也渐渐多了起来。到现在，国
立和私立的艺术学校，都有西画系的设立。而专门西画的人才，也不能说

［28］　陈抱一：《油画法之基础》，北京：中华书局，1927 年，第 32 页。

少，西洋画展也可常在各大都市看到。西画可说已在我国站着确定的位置了。"[29] 1910 年代早期，西洋画的颜料、底材与绘制工具等基本是从欧洲、美国、日本等进口，价格十分昂贵，一般人很难弄到。比如刘海粟就曾在上海美专附近开办过美术用品社，向师生销售一些进口画材。张聿光是上海知名的商业画家，主要从事广告画及背景画的绘制。随着民初上海民族工商业的勃兴，大量商业绘画的订单源源不断，张聿光在工作中的颜料消耗量不断增大，而进口颜料的高昂价格令画家们望而却步，为此张氏敏感发现到这是一个商机。1918 年，张聿光与几位朋友在上海创办了"六合公司"，他们仔细研究西洋画颜料的成分，并试图仿制，然而由于没有专业人员参与，加之不会经营，尝试不久便半途而废。1919 年，上海商务印书馆的洪季棠与好友徐宝琛等创立了专门生产水彩、水粉颜料的马利工艺厂，后邀画家张聿光加入，便开始在美术界倡用国货；此后，该厂又研制出油画、蜡笔、色粉笔颜料及油画布、水彩纸等底材，其双马头商标日益遍布美术界。马利画材是中国近代西画史的重要见证者，中国自产的第一支油画颜料、第一支蜡笔、第一支软管国画颜料等均出自该厂。

　　1931 年"九一八"事变之后，全国"抵制日货，倡用国货"的运动风起云涌，各类仿制画材亦借机得到大力推广。1935 年的《广州民国日报》曾刊登广告，大标题是《足以抗衡外货，广州市立美术学校教务长、西画主任各教授介绍并证明"老鹰"牌油画颜料》，下面的广告词则是在广州市立美术学校信笺上以行书手写的一段文字："上海金城工艺社出品之'老鹰'牌油画、水彩、广告等绘画颜料质地细腻、色泽鲜润，曾经鄙人试用认为，在国货中无出其右，且足以抗衡外货，挽回利权。艺术专科学校及其他学校之艺术科采用甚宜。货价低廉，仅及外货之半，尤合经济，实在值得介绍者。"下署名：陈士洁、吴琬、黄君璧、关良、楼子尘、谭牧，均为亲笔

[29] 倪贻德：《关于西洋画的诸问题》，《胜流》合订本卷 5，第 41 页。引自林文霞编：《倪贻德美术论集》，杭州：浙江美术学院出版社，1993 年，第 79 页。

签署。[30] 文中所提到的"老鹰"牌画材是由金城工艺社仿制，商标为"金字"牌和"老鹰"牌，以"老鹰"牌油彩颜料的社会影响为大。早在1926年，上海青浦的黄菊森集资四千银圆，在上海南市方斜路东安里开办专门生产美术颜料的工厂——金城工艺社。该工艺社起初只是生产印泥，附带生产固体块状国画、水彩、水粉画颜料，此后固体块状颜料改进为软管颜料，色彩多达三十种以上，而且方便携带使用，受各类学校师生欢迎，师生们也将颜料使用中的体验和改进建议以书信形式发给厂家。新式美术学校与颜料供应商的合作，不仅为颜料的研制改进提供了宝贵的使用体验，也使国产仿制颜料的推广使用达到空前规模。

1930年代，伴随国货运动应运而生的是自力更生的思想。自己动手，以土法制造工具材料成为时代主流。30年代介绍画材生产技术的出版物开始出现，如史岩的《绘画的理论与实际》（1930），该书书名为蔡元培题写，上篇为"油画水彩画与素描的剖说"，对于各类洋画的技法材料都有更为详细的介绍。此外，由商务印书馆发行的还有蔡叶民翻译的日本画家渡边忠一的著作《绘画颜料蜡笔墨汁制造法》（1938），是一本关于材料制作的专书，该著第一编是"绘画颜料的制法"，第二编是"蜡笔的制法"，第三编是"墨汁制作法"，对各类绘画材料的用途性质、发展历史、工艺流程等均有极为详细的剖解。该书出版在物资匮缺的战争年代初期，它不仅响应了国民政府提倡"以'小工艺'自力更生解决燃眉之急"的号召，也的确为画家们手工制作画材提供了必要的知识。

第三节　水彩画工具材料的引进与技法创新

水彩画是一种特殊的画种，因其为东西方之间最为接近的绘画，固无论

[30]《广州民国日报》，1935年2月23日。

是在日本还是中国，水彩画都是最早能被接受，且在技法上与传统东方绘画最易融合的画种。清中期后，西方传教士便带来了水彩画，当他们在宫廷中为中国皇帝以"海西法"绘制画像时，却遭遇了东西方审美趣味的冲突。根据历史记载，乾隆皇帝弘历"不喜油画，盖恶涂饰，荫色过重，则视同污染，由世宁取淡描，而使荫色清淡"[31]，其"尝谕工部曰：'水彩画意趣深长，处处皆宜，王致诚虽工油画，惜水彩专惬朕意，苟习其法，定能拔萃超群也。愿即学之。至写真传影，则可用油画，朕备之知。'"[32]油画与水彩画同为来自泰西的画种，却遭遇不同，因文化习惯之缘故，以水性颜料绘制的水彩画更易被东方人接受。清宫中的传教士们为了迎合皇帝的审美偏好，不得不以"油色较薄"的薄涂法绘制近似水彩的油画，他们还会在纸或绢上作"着色精细入毫末"的"传神笔"。这类绘画其实就是水彩画，只不过画家参用了部分国画技法。皇帝不喜欢油画的原因有二：一是反感油画的阴影，二是反感油画肮脏不净；而水彩和中国的水墨画一样"意趣深长"，清淡雅致，颇有古格。

弘历甚至要求传教士王致诚放弃自己擅长的"油画"而转事"水彩"。王致诚为了满足皇帝的要求想出一种权宜之计："骨架上裱多层浅黄色高丽纸"，再在其上作画。高丽纸的表面比较平滑，不像欧洲画布那样有着或粗或细的布纹，绘制出来的画作平滑干净。1743 年，王致诚在写回法国的一封信中曾说，他在中国宫廷里的工作主要是在丝绸上画水彩，或用油彩在玻璃上作画，很少采用欧洲的方式作画。[33]无疑，玻璃画和水彩画在视觉上与中国的水墨画在"意趣深长"方面有共通之处，这些材料上的尝试和创新，使传教士所绘的画面出现了东方式的洁净而淡雅的美学韵味。

1864 年，天主教会士范廷佐在上海土山湾创办了一所孤儿院，其中附

[31] ［法］樊国梁：《燕京开教略》清光绪三十一年（1905）北京救世堂印本，第一册，132 页。

[32] 同上书，135 页。

[33] ［法］伯德莱：《清宫洋画家》（又名《18 世纪的入华耶稣会士画家》），耿升译，济南：山东画报出版社，2002 年，第 38 页。

设美术场，设有"图画间"，后称"土山湾画馆"。该馆系统地讲授西洋绘画，培训宗教绘画及雕刻人才；由外国传教士讲授木炭画、铅笔画、钢笔画、水彩画、油画、木雕等技法。在绘画方面主要培训了大批水彩画人才，如出身此所的周湘、丁悚、张充仁等皆是以水彩画闻名海上。[34] 在晚清的上海，水彩画成为广告画的主要选择，当时甚至将水彩色称作"广告色"。1903 年，清政府虽未正式宣布废科举，但颁布了《癸卯学制》，引进东洋经验，要求中小学开设图画课，并规定以水彩画的传习来给学生进行色彩训练；自此，水彩画的推广有了制度上的保障。

1906 年春，在东京美术学校的李叔同以"息霜"之名为《醒狮》杂志撰文《水彩画说略》，文章开宗明义："西洋画凡数十种，与吾国旧画法稍近者，唯水彩画。"该说略共分为十章。

第一章绘具箱所介绍的其实就是颜料盒。颜料有两种类型："甲种：干制绘具与吾国之颜料相似，藏不变色，唯用时须以笔搅之，易与他色相掺杂不能纯洁，然价值较廉，日本中小学校多用之。乙种：炼制之绘具，以溶解之颜料入铅管贮之，用时挤出少许，用毕余之残色弃去不再用，故其色清洁纯粹，无污染之虞，今日本水彩画家皆用之。"作者接着对白粉、柠檬黄、蓝色等色与色调的关系做了介绍。

第二章主要介绍笔具，毛笔以貂毛为最昂贵，主要是上色之用，是为加法；而海绵笔是用来洗画上的颜色，洗色本身也是造型设色的手段之一，是为减法；铅笔用来画草稿，硬者标为 H，软者标为 B，与油画一样，水彩画的基础也是素描，故铅笔起稿必不可少。

第三章介绍水彩用张。绘制水彩画的纸张，首先常用的是 OW 纸，此纸是英国水彩画协会特制的专用纸，在日本售价每张四角。其次为 Whatman 纸，该纸较为便宜，业界较普遍。李叔同专门介绍了如何制作画板：为画之

[34] 李剑晨、张克让、袁振藻：《中国水彩画百年回顾》，《中国美术全集·水彩卷》（序言），北京：人民美术出版社，2006 年。

前，纸裁好铺画板上，用净水拂拭数次，迨纸质湿透，用纸条抹糨糊贴其四周，待干后再着色彩。就以水为介质而言，似乎水彩画法与水墨画法类似，其实只是媒介剂（水）和基底（纸）相同而已，其他技法依旧相差甚远，如颜色的调用、色调的讲究，以及用铅笔起稿，均与传统国画不可同日而语。

在该文中李叔同也认识到这一点，他指出了中国水墨画与西洋水彩画的根本不同在于入手门径："欧美新教授法，初学绘画，即由写生入手，不用临本，然吾国人知识幼稚，以不谙画法者强其写生，如堕五里雾中，有无从着手之势。"另一方面，水彩画技法是西画传统技法的提炼，其着色状物也极为复杂，而国人对色彩不及西方人敏感，更不理解色调冷暖的常理。[35]

海上画家承风气之先，任伯年、吴昌硕等都有使用水彩画材料的经历。任伯年在晚清的上海有很多接触水彩画的机会，其与上海徐家汇土山湾印书馆绘画部的刘德斋、早期水彩画先驱徐咏青交游甚密。据记载，任伯年有师习炭笔速写及水彩画的过往，法国画家达仰在1926年与徐悲鸿的通信中甚至这样评价道："多么活泼的天机，在这些鲜明的水彩画里，多么微妙的和谐，在这些如此密致的彩色中，由于一种如此清新的趣味、一种意到笔随的手法——并且只用最简单的方术——那样从容地表现了如此多的事物。难道不是一位大艺术家的作品吗？任伯年真是一位大师。"[36]达仰远在法国，他能知道任伯年估计来自徐悲鸿书信的推介，他视任氏的水墨画为水彩画确有某种误会。然而，我们检视任氏的多数作品，的确能发现他运用西洋水彩画材的痕迹，比如任伯年首先使用的西洋红，本身就是一种水彩画颜料。潘天寿在《回忆吴昌硕先生》一文中曾提及："……西洋红的颜色，原自海运开通后来中国的。吾国在任伯年以前，未曾有人用它来画国画……"可见，尽管水彩画的观察方法及造型方法并不易学，但其材料被传统中国画家拿来使

［35］息霜：《水彩画说略》，《醒狮》，1906年，第4期，第61—67页。

［36］徐悲鸿：《任伯年评传》（手书），《书画家任伯年专辑》，第3卷第4期，台北：书画家杂志社，1979年5月。

用并无太大障碍。

因水彩颜料的溶水性，将之作为中国画颜料的有力补充被视为中国画近代革新的大胆尝试之一。其中运用西洋红名声最盛者，莫过于吴昌硕。早年盘桓海上学画的潘天寿，对吴昌硕使用西洋红一事如是记载："昌硕先生绘画设色方面，也与布局相同，能打开古人的旧套。最显著的例子，是喜用西洋红……用西洋红画过画可说开始自昌硕先生。因为西洋红的颜色，深红而能古厚，可以补足胭脂淡薄的缺点。再则深红古厚的西洋红彩，可以配合先生古厚朴茂的绘画风格，因此极欢喜用它。"[37]

水彩画在 20 世纪初期的推广不仅影响了传统国画家，更主要的是，商业画家借机创造出一个新的画种——擦笔水彩画，其代表人物是月份牌画家郑曼陀。擦笔水彩可说是传统仕女画和素描画、水彩画在材料技法上的融合。郑曼陀在杭州设"二我轩"照相馆，其中的画室专为承接人像写真。郑曼陀把早年从民间画师那儿学来的擦炭精肖像技法与从书刊上习得的西洋水彩技法相结合，运用新材料反复实验，慢慢研究出一种新画法——擦笔水彩法。擦笔水彩画法的主要工具材料是水彩纸、炭精粉、水彩色、羊毛制成的擦笔、橡皮和喷笔等。绘画步骤分擦粉和上色两大步：一、擦粉。先精确而完整地画好一张素描稿，将形体结构、虚实关系、明暗调子调整到最佳，然后拷贝至另一张纸上，要使画稿绝无铅笔凹痕，不能影响下一步的擦粉和设色。由素描稿拷贝而来但尚未擦粉的画稿，其实就是一幅层次减弱的素描稿，接下来的擦粉主要是擦人物的脸部及手、四肢等裸露的皮肤部分，以及装饰品和衣纹等处，背景道具基本不擦，主要靠下一步设色完成塑造。二、设色。一般分五步进行，每一步各施一色，层层套入，类似彩色印刷的过程。[38] 炭精擦笔法在晚清民间造像术中早有运用，但以水彩层层套施的新法，据说由郑曼陀发明。此法在美人或婴儿面部先擦以炭精粉，以羊毛擦笔

［37］ 潘天寿：《回忆吴昌硕先生》，《美术》，1957 年，第 1 期，第 3 页。

［38］ 卓伯棠：《月份牌画的沿革》，《中国商品海报 1900—1940 年》，《联合文学》，第 9 卷第 10 期。

擦揉暗部，再以西洋水彩颜色晕染明部并留出高光，使得画中人物不仅面部立体真实、栩栩如生，且皮肤呈现白里透红、吹弹可破的温润肌肤质感。

20 世纪 20 年代，或由于中国参习东洋画与西洋画的画家渐多，不少人认为水彩画与中国画在数十年后将愈趋愈近，或许将来无明显的区别。

1929 年，日本画家后藤工志在《文华》杂志上连续发表《水彩画绘制法》与《水彩画研究之顺序》，说明水彩画与东洋画（日本画）的区别，他在《怎样叫水彩画》中写道："有人说，东洋画同西洋画中的水彩画，是大同小异的，另有人反对着说，东洋画和水彩画虽然使用的材料的一部分相似，但比较起来，究竟不能同日论。东洋画之有别于西洋水彩画，不在乎区区材料使用这一层，却重在'气韵生动'和'精神的'这一点。"[39] 他认为日本画只是在材料和表现技法上参习了西洋水彩画的长处，而在内涵上依旧表达的是"气韵生动的东方精神"。这种艺术的"唯精神"论，是对"中体西用""和魂洋才"一类概念的附和，也就是外来材料工具上的借用只为更好地表达本土艺术精神。后藤接着认为，相比于油画，水彩画的用具更为轻便，颜色淡薄柔软明快，而不似油画浓厚强烈，所用颜料是透明的水溶色，可以给人晴朗润泽之感，而且价廉方便。这些物性特征，都说明水彩画最宜表达东方精神。[40] 实际上，20 世纪 20 年代晚期，与后藤工志有着相似观点的中国画家不在少数，例如丰子恺就曾将中国绘画和日本画统称为东洋画，并对其精神上与西洋画的区别做过深入阐发。很显然，水彩画这一肇始于丢勒而被英国人发扬光大的画种，在东方已在多次转换中被消化吸收成一种本土画种。（图 14 至图 16）

在民国初期的数十年中，水彩画一直是初学者的入门画种，中日爆发战争后，1939 年在物资匮乏的大后方，政府倡办的《小工艺》杂志 1 卷 10 期曾刊载长文《水彩画颜料的制作》，文中提到，"水彩画颜料为绘画时之必

[39]［日］后藤工志：《水彩画绘制法》，杜式桓译，《文华》，1929 年，第 3 期，第 48—49 页。

[40]［日］后藤工志：《水彩画研究之顺序》，杜式桓译，《文华》，1929 年，第 4 期，第 37—38 页。

图 14　1932 年，上海《申报》上的油画颜料广告　　　　图 15　王昌的水彩画，《文华》，1929 年

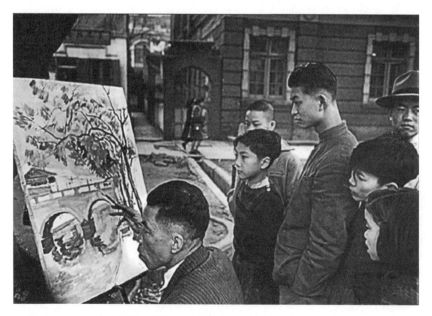

图 16　上海街头的油画家（杰克·伯恩斯摄于 1949 年）

备品，如今正是学校林立、商业广告争奇斗艳之时，绘画这一门类颇为普及，因此水彩画之用途，亦日益广繁；然考其制造亦为化学小工业之一，然经营是项制造者，目近尚甚鲜少云云"。该文详细介绍了水彩画颜料制作的物料和工艺流程，当时一些民间颜料作坊只要参照此文，便能制出适用的应急产品，这不啻为近代民族工业史的案例，也是美术史上一个值得关注的个案。

第四节　铅笔、钢笔、炭笔素描及其统御地位

1912 年，由同盟会同仁创办的《太平洋报》聘请李叔同为美术编辑，李叔同在该报文艺副刊上开辟《西洋画法》专栏，利用工作之便，于创刊之日起，署名"凡民"连载长达 1 万 5 千字的《西洋画法》一文，该文详细介绍了木炭画石膏写生等西画技法，是较早介绍西画素描法的文字。[41]

为什么东方人善用软笔而西方人善用硬笔？坊间曾流传这样一类段子：东方人的祖先捡到了一根羽毛，于是用软的一端粘上颜料来书写和画画，经过不断发展演化，慢慢产生了如今的毛笔。西方人的祖先也捡到一根羽毛，他选择用硬的一端来书写和画画，在此后漫长的实践中，羽毛笔也得到发展改良，最终成为今天的钢笔。

铅笔、钢笔与炭笔都属于硬笔，相比毛笔这种软笔，硬笔绘画主要通过指尖、臂膀和手腕的协调运动达到准确造型的目的，因此硬笔很难表现中国绘画的书写性，但在塑造直曲线条及块面形体等方面，硬笔更为简便适用。中国古代画家以木炭起稿构思者不在少数，而长期以来，以线传神、以书入画、写意抒怀的传统，使画家视硬笔为一种"匠"笔。

或因传统西方素描的块面造型方式不合中国人的观看习惯，晚清时，少

[41]　王中秀：《西洋画法：李叔同的译述著作》，《美术研究》，2007 年，第 3 期，。

图 17　1917 年上海图画美术学校发行的《铅画集》

数几个呈现"西洋镜"的杂志上，较为多见的是钢笔线描画，而甚少能见到炭笔素描作品。在 1907 年的《时事报》上有这样一组钢笔画，题材有"传统花鸟翎毛"和"瑞士式徒手操"，两类题材的绘画效果皆接近当时流行的《芥子园画谱》。换句话说，钢笔画的视觉效果更为接近黑白木版画或铜版画，这或是钢笔画较能被接受的直接原因。1918 年，上海中华美术学校图画部主任徐咏青在自己的寓所招生，教授铅笔、毛笔、钢笔、擦笔、水彩画、油画、五彩石印等各类绘画和印刷技法。[42] 徐咏青曾是上海土山湾画馆的传教士画家，系统学习过西方素描及油画，然而为适应社会需求，他教授的主要是铅笔、毛笔、钢笔、擦笔画。就教学而言，"那时中小学校图画一课，采用的教材不外商务印书馆和中华书局的铅笔画范本、毛笔画范本之类，全是些从日本贩回来的粗浅的西洋画法。教师把范本中的图画在黑板上，叫学生临，就敷衍了一课"。[43]（图 17）

［42］《申报》，1919 年 1 月 12 日。

［43］ 吴琬：《二十五年来广州绘画印象》，《广州艺术青年》，1937 年 3 月，第 1 期。

钢笔源自欧洲的芦苇管和鹅毛管，文艺复兴之前，"羊皮经"上的插画就是鹅毛管笔画。到了文艺复兴时期，这些工具已经被普遍运用于绘画当中。如达·芬奇、拉斐尔、米开朗琪罗等大师经常运用鹅毛笔来作画稿。1829年，英国人詹姆士·倍利成功研制出了钢笔尖，这种笔的笔尖经过特殊加工，圆滑而有弹性，书写起来相当流畅。此后钢笔成为西方画家绘画素描的常用工具，便从"草图"发展为一种艺术表现手段。例如在中国美术学院应金飞和李雪芬所编的《速写的高度》一书中，收入15世纪以来著名的国外艺术家如安东·凡·代克、埃德加·德加、奥古斯特·罗丹、古斯塔夫·克里姆特、埃贡·席勒、亨利·马蒂斯、毕加索、亨利·摩尔、马琳·杜马斯等绘画大师的速写作品，其中便包含大量优秀的硬笔画，而这些西方大家的钢笔画在20世纪30年代后，时常被刊载于《美术生活》等杂志上。

中国早有用削尖的竹子写字画画的文字记载，以刀作笔，刻画刻字在各个时期都是常见的操作，硬笔或刀的表现力与西方的钢笔画类似，文人画滥觞之前，画家的笔具以硬为尚。但无论职业画家或是文人画家，他们对笔性笔感的追求均趋于自由和丰富，软笔尽管更难驾驭，但也意味着有更大的自由驾驭的维度。

钢笔画的线条一般用于表现物象的体块、力量、光影、结构、块面、质感、气氛乃至环境，通过运笔动作的顿挫、颤动、提按、逆推，使线条呈现方圆、硬软、粗细、连断、虚实等效果。似乎，钢笔线条离开了具体物象的表现，线条本身就失去了独立的审美价值。一般认为，传统东方绘画中毛笔书写出的线条不仅有造型结构，更有意境、诗情和韵律，是情感物化痕迹与情绪展现的心印，中国绘画以软笔书写线条，所写线条讲究内在力度，线条饱满圆润，在程式化的状物过程中呈现个性化的追求，这些都是西洋钢笔画较难直接做到的。（图18）

在硬笔画的谱系中，钢笔的硬度最强，然后是H铅笔，接着是B铅笔，然后是炭笔、木炭笔等。硬笔的使用，方便了界尺、圆规等辅助工具参与到

图 18 《良友》刊载大家郑可的素描，载于《良友》123 期

绘画中。在中国人传统的观念里，辅助工具参与越多的绘画，越接近匠人画，是"为造物所役"，然而这些在 19 世纪晚期的中国刚刚兴起的"机械制图"和"建筑图纸"等科目中，是必不可少的工具手段。可见，硬笔绘画最初的引进也是基于经世致用的目的。

硬笔画何时被作为一个画种看待？何时被视为独立的艺术表现形式？这或需追溯到素描概念的引入。近代以来，随着西画的东渐，硬笔得到大量使用，因西画的基础是素描。素描，从字面意思看就是朴素的描绘，该词源于法文"dessin"，本有"草图""设计"的意思。素描即单色画，它被视为造型艺术的基础，也是一种基本的绘画形式。素描一般画在专用的素描纸上，素描纸纸质松软粗糙，易着铅或炭粉，便于携带，一般用于短期作业。素描常用的绘具有铅笔、炭笔、木炭条、炭精条、钢笔等，有时会加入橡皮、橡皮泥、擦笔、面包等作画，非常适于造型的基本功训练。

1927 年，陈抱一在《油画法之基础》一书中，尤其强调素描是绘画的基础："研究绘画，须要先培养素描的基础，故初学者在未习油画之前，不可不经过一段素描的修习，素描的修习是使初学者对于物状、光暗、浓淡等能正确观察，同时也是研究根本的表现智识，初学者倘若没有素面的智

识，对于色彩的描写，也不会有根本的理解。所以有一种习画者，他的画上的色彩调子，多是污浊错乱，就是因为缺少素描研究。"[44] 在这一章中，陈抱一说明了素描仅指纯粹的单色，并不专指黑色，褐色与蓝色（单色）素描也比较常见，而素描的工具则有木炭、钢笔、铅笔、手指、软面包心、橡皮等。在该章中，陈抱一还详细介绍了木炭画的使用材料：一、木炭的材料来源。"绘画的木炭，多用黄杨木或柳枝所制，日本有用樱木制的，法国制的木炭，是极好的。"二、绘画时，如何挑选好的木炭？宜于素描的木炭要求软硬适中，易于增减浓淡，在纸面上运写时可以自由运笔，又容易擦拭修改。三、其他炭笔的使用。绘制素描除木炭之外，还有 Conte 及 Crayon 等，但这两种笔质坚硬，而且不易消擦，初学素描的人，因技法尚不甚纯熟，所以不宜使用这类炭笔。四、素描纸的使用。"木炭纸是绘木炭画专用的一种粗面纸，平常的滑纸，是不能吸留炭色，纸质的好劣也有多种分别，要分出木炭纸的正反面，也可以向光处一照。看得出顺读字形记号的，就是纸的正面，木炭纸也有有色的，如灰色、茶色、淡黄色等，但是初学者，用白色纸为适当。"五、画板和画夹、画架。"卡儿通，木炭纸就是平铺在卡儿通上，也可作为藏画的画夹"，"画架以简单实用为宜"。六、擦画所使用的辅助材料。民初西画家在画素描时常用的消擦物多是新鲜的面包心，用手将去皮的面包捏软，像使用橡皮那样擦拭涂改，面包心比较柔软，不会擦损纸面，且可以擦得很干净彻底。画家右手拿笔，左手把面包心握在手心里，以防其干硬。七、木炭素描的固定液使用。"固定液是用来喷在完成的木炭画上，防止炭色消落的，喷时用吹雾器，稍离画面吹上。"[45]

陈抱一介绍的这些西洋木炭画技法与当时已很流行的擦炭精粉写真有很大不同，传统擦笔技术来自民间画师绘制肖像画的炭粉擦笔经验，是明清以来民间写真术经职业画师改良的变种。而陈氏所述的是相对纯正的西洋炭笔

［44］陈抱一：《油画法之基础》，北京：中华书局，1927 年，第 13 页。
［45］《油画法之基础》，第 18—20 页。

素描，其源头概为经过日文翻译的西洋绘画技法著作。

在该章节的最后，陈抱一提出："素描也并非单是油画的底稿，实在素描单独也是一种艺术。"[46] 这道出了当时中国人对于素描的两种理解，首先，留洋学习过西方古典艺术的新派画家认为，素描是一切造型艺术的基础，如此说来，素描是绘画上的科学主义或技术主义的具体落实；若素描也是一种独特的艺术手段，则素描与中国的线描及水墨一样，是一种单色的自洽的艺术表现语言。前一种观点得自文艺复兴以来的西方古典主义大师，如米开朗琪罗曾说，素描是绘画、雕刻、建筑的最高点；素描是所有绘画种类的源泉和灵魂，是一切科学的根本。素描功夫的深浅对于一个画家的成败有着直接的影响。瓦萨利也有类似的看法，认为素描是一切造型的基础。安格尔认为素描是高度的艺术的诚实，除了缺乏色彩，素描几乎包罗万象，揭示了对象的本质。总而言之，素描是研究造型的根本法则，是探索结构规律的基础工具。

民国初年，来自西方的素描将中国绘画引向了理性的再现，呼唤科学主义的中国人，将硬笔素描与透视学、解剖学、建筑学等视为不可分割的整体，素描成为主张写实主义和理性主义的画家们进行诸项研究的主要手段，他们急切地需要运用素描去解决造型艺术中的许多基本问题。

晚清民初，倾向写实的画家多已认识到西画在造型比例结构等方面的优长，任伯年早在 19 世纪 70 年代就随土山湾画馆的传教士画师刘德斋学习素描、速写、画人体模特，当大部分人还不知道铅笔为何物时，他就养成了使用 2B 铅笔画速写写生的习惯。[47] 至 20 世纪，西画家多倡导素描，最烈者如徐悲鸿，将西方学院写实绘画理念引入，在教学中强调素描是一切造型艺术的基础，并严格执行这一套路，徐悲鸿认为研究绘画的第一步功夫就是素

[46] 同本章注释 [44]，第 17 页。

[47] 万青力：《并非衰落的百年：19 世纪中国绘画史》，桂林：广西师范大学出版社，2008 年，第 185 页。

图 19　1930 年代中央大学艺术科在徐悲鸿的主持下，以学术严谨著称，此为学生孙宗慰的素描作业。

描，素描是绘画者最基本的学问，也是绘画表现的唯一法门。素描功夫不行，则表示绘画者无法认识清楚一个物象的本质，如若强行进入色彩阶段，则会不知所措。所以素描功夫欠缺者，他所描画的颜色不管如何美丽，也与无颜色没什么区别。在中央大学授课时，徐悲鸿要求学生"拳不离手，曲不离口"，必须画足三百至一千张素描。实际上，他本人的人物素描也不下千张。（图 19）

　　然而在同一时期，西方的硬笔绘画已经发生了艺术上的转变，它不再仅是研究造型的工具，而是被视为通往艺术本体的道路，材料的朴素成就了表现的自由。1925 年康定斯基在总结自己教学经验的基础上，写成了著名的论文《点、线、面》，文章以非常缜密而科学的手法阐述了点、线、面等素描要素新的形式意义，尽管其思想基础与中国绘画中的笔墨完全不同，但绘画形式被提升到自主的、富有启示和象征意义的高度。这一阶段，硬笔素描的单纯特性被导向精神维度，如马蒂斯在 20 世纪初期就说过："我相信通过

素描学画是重要的，如果说素描是属于精神王国的，那么你首先得画到把精神培养出来，才能引导色彩走上精神道路。"

显然，东西方在素描绘画的艺术追求上，似乎走向了对方的来路。在中国，硬笔素描一直被视为一种具有统御地位的基础训练的工具。直到 20 世纪下半叶，中国的学院画家依旧将一个多世纪前的俄罗斯美术教育家契斯恰柯夫的言论奉为圭臬："素描是一切艺术的基础，是根本，谁要是不懂得或者不承认这一点，谁就没有立足之地。"

第五节　硬笔绘画与时事漫画的流行

在 20 世纪上半叶的中国，漫画和版画是参与社会生活最为活跃的画种，就工具材料和技术层面而言，这两类绘画皆有深厚的传统基础，同时受外来影响尤烈。漫画的及时性和讽喻特征与现代社会传媒的发展相伴相生，而其绘制工具往往多为案头伸手可及的简便文具。

"时事漫画"作为专有名词始见于 1904 年上海《警钟日报》，该刊以"时事漫画"为栏目登载漫画，鼓吹民主革命，[48] 然而该名词出现未久便销声匿迹。总体而言，晚清民初的大部分漫画均具有时事特性，漫画家热心参与政治，在动荡的社会中，以画笔针砭时弊，抨击丑恶。

"漫画"一词也是近代词，源自日本，是对"caricature&cartoon"的翻译。"中国正式有'漫画'二字出现于报纸杂志上，是 1919 年'五四运动'时随着日本的漫画作品介绍过来的。"[49]"五四"前称漫画为"讽刺画""滑稽画""时画""寓意画""笑画""谐画"等。一般认为，统一使用"漫画"称谓始于丰子恺。丰子恺留日归国后，于 1925 年在《文学周刊》上以

［48］ 毕克官：《中国漫画史话》，济南：山东人民出版社，1982 年，第 37 页。

［49］ 黄茅：《漫画艺术讲话》，北京：商务印书馆，1943 年，第 1 页。

"子恺漫画"为题头，发表信手之画，遂开"漫画"之名的先声。后《子恺漫画》专集出版，由此"漫画"名称在我国广泛采用。[50] 丰子恺自己却说儿时看《太平洋画报》上陈师曾画了些简笔的小画，给他留下很深的印象，认为陈师曾才是中国漫画的创始者。丰子恺解释说，漫画就是急就画、即兴画；漫，随意也，凡随意写出的画，都不妨称为漫画，与文学上的随笔类似。[51]

20 世纪初期漫画的发展绝大部分和"时事"分不开，其技法多为线条白描，配以幽默诙谐的讽刺性语言，各大报纸画报运用当时最先进的石印技术，基本能呈现原作的面貌细节，画家由此阐述自己的生活态度与政治观点。

因是白描画，故而近代漫画大致有软笔和硬笔两类，软笔画家多以传统白描手法为表现手段，如《点石斋画报》主笔吴友如是用传统白描的造型手法描绘海上生活新景。而一旦西方漫画传入之后，许多新派漫画家争相以硬笔为创作工具。例如张聿光用中国画的笔法结合西方硬笔黑白画法进行漫画创作，钱病鹤用钢笔线描结合传统水墨来创作漫画，杜宇以西方素描画法表现漫画的空间、明暗、造型等。概言之，20 世纪初期的中国漫画家们将传统水墨画的笔法墨法与西方绘画的造型、空间、明暗、比例、结构等相融合，创作出了传统韵味与现代文明气息兼而有之的漫画式样，这种融合与其说是文化观念的融合，不如说是工具材料的融合。

[50] 阮荣春、胡光华：《中华民国美术史（1911—1949）》，成都：四川美术出版社，1992 年，第 82 页。

[51] 丰子恺曾说："其实，我的画究竟是不是'漫画'，还是一个问题。因为这二字在中国向来没有。日本人始用汉文'漫画'二字。日本人所谓'漫画'，定义为何，也没有明说。但据我知道，日本的'漫画'，乃兼称中国的急就画、即兴画，及西洋的 cartoon 和 caricature。但中国的急就即兴之作，与西洋的 cartoon 和 caricature 趣味大异。前者富有笔情墨趣，后者注重讽刺与滑稽。前者只有寥寥数笔，后者常有用钢笔细描。所以在东洋'漫画'两字的定义很难下。但这也无用考察。总之，'漫画'二字只能望文生义。漫，随意也。凡随意写出的画，都不妨称为漫画，如果此言，我的画可称为漫画。因为我作'漫画'感觉同写随笔一样，不过或用线条，或用文字，表现工具不同而已。"见丰子恺：《我的漫画》，又名《漫画创作二十年》，写于 1947 年，转引自《文汇报》2016 年 2 月 26 日，第 11 版。

1919年鲁迅在《新青年》发表的随感录《四十三》中说："近来看见上海什么报的增刊《泼克》上，有几张讽刺画。他的画法，倒也模仿西洋。"鲁迅文中提到的是创刊于1918年9月的《上海泼克》，由早期漫画家沈泊尘创办，又名《泊尘滑稽画报》。"泼克"来自英文单词"puck"，本指莎士比亚戏剧中那类诙谐戏谑的精灵。此刊虽创办数月就停刊，但其千幅漫画作品，内容精炼，编排讲究，所有作品几乎全部出自沈泊尘一人之手。"在漫画技法上，沈泊尘既注意发挥中国传统绘画线描的长处，又注意把西方的钢笔黑白画运用到自己的创作上，丰富了我国漫画的表现技法。"[52] 从沈泊尘众多的漫画作品中不难看出其技法和对工具材料的熟练驾驭，他对钢笔黑白素描法驾轻就熟，线条流畅潇洒。而一些传统母题，如《诸葛亮挥泪斩马谡》这样的作品，他又能完全运用中国传统人物画的白描手法。沈泊尘的创作在当时几乎是惊世骇俗的，画家丁悚后来在悼念他的短文中写道："不但他的思想有深刻的含蕴，而结构和线条之和美，实在使人沉醉和欣慕的。"[53] 显而易见，漫画这种艺术类型具有极大的自由发挥空间，漫画家们可以从中西绘画样式中随心所欲地汲取适合的表现手法为己所用，而一件作品，一经报纸杂志推向社会，便会很快成为焦点。

随着近代工业技术的迅猛发展，艺术作品的复制与精确再现成为可能，复制品可以批量生产，社会大众皆可经艺术复制品了解原作的面貌。时事漫画所承载的主体，为其讽喻性主题信息，复制品完全有可能将其全面准确地反映。民国是现代政体，在某种意义上，历代艺术精品不再为少数人拥有，而是在名义上为全民所共享。另一方面，报纸杂志使市民阶层有机会观赏到原本只有极少数人才能接触到的艺术作品。公众几乎可以观摩到各种美术展览或艺术博览会，人们开始对各种新材料制成的作品进行解读，并在媒体上展开各种角度的讨论。由于作品体现了多元的价值判断，且不同的群体对作

[52] 毕克官、黄远林：《中国漫画史》，北京：文化艺术出版社，2006年，第65页。
[53] 丁悚：《亡友泊尘》，《上海漫画》，1928年，第18期。

品也有各种相去甚远的解读，面对同样的作品，也会做出完全相反的理解。就早期的印刷技术而言，黑白线描、黑白素描最易于复制，而漫画多为简笔画并运用夸张手法，就算相对粗糙的木刻版画也大致能还原其作品精神。

漫画与文学相通，"注意意义而有象征、讽刺、记述之用的，是用略笔而夸张地描写的一种绘画，所以漫画是含有多量文学性质的一种绘画，漫画是介于绘画与文学之间的一种艺术。"[54] 比之文字，漫画所表达的价值取向更为直观犀利，其通过印刷品播布推广立场观点，比之其他类型绘画效果更彰。

至 20 世纪 30 年代，民国漫画家日益西化，使用毛笔勾画白描者见少，而使用钢笔水彩者日多。

1934 年 1 月，《时代漫画》创刊，（图 20、图 21）封面以当时的常用文具组合成一个骑士形象，其寓意一目了然：作为针砭时事的刊物应当坚守立场，不为权贵和武力所屈服。该封面由主编鲁少飞特邀漫画家张光宇创作，文具骑士也成了该刊的标志。文具骑士由纸张、铅笔、墨水瓶、钢笔、毛笔、三角尺等工具材料组成，这些都是上海漫画家平时常用的绘画工具。20 世纪 30 年代的上海漫画受到西方漫画的影响极大，市中心北四川路的地摊上兜售着五花八门的由西方舶来的旧画报，上海画家们常常驻足流连于此，翻阅欣赏和选购这些廉价但极具资料价值的旧杂志，从中汲取艺术养料，此街区几乎成为上海画家的街头课堂。来自各国租界的各类西洋东洋刊物，让上海画家获得一个了解外国艺术潮流和艺术风格的窗口，时事漫画这一与社会现实联系紧密的艺术样式，更是为不满现实的画家们提供了一个参与社会政治的武器，而绘制时事漫画的纸张、笔、墨、尺规等也成为画家们案头必不可少的工具。

然而，当一部分漫画家融入国际潮流时，另一部分漫画家却开始回归本土，这些漫画家关注底层大众的日常生活，走向十字街头去捕捉挖掘充满生

[54] 丰子恺：《向善的艺术》，上海：上海人民美术出版社，2013 年。

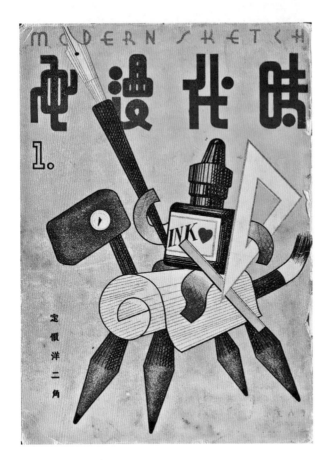

图 20 《时代漫画》封面漫画表明漫画家的工具

图 21 叶浅予绘漫画家的画案,《良友》30 期

活气息的瞬间。"漫画素描"便是其中一个典型。

20 世纪 30 年代于上海报刊上开始出现"漫画素描"和"漫画速写"，这类用铅笔或钢笔绘制的时事漫画或生活漫画主要由叶浅予与陆志庠探索而来，生动活泼且具有艺术感染力和充满现代气息。"漫画速写，顾名思义当然是速写的一种，但由于采用了漫画常用的夸张造型手法，其绘画工具主要为铅笔、炭笔、钢笔和素描纸，因其题材独特，所以也就形成了自己的特点。除造型手法夸张外，它还有一个特点，即比一般速写更注重社会内容。"[55] 漫画速写一般由创作者在街头当场写生，日常城市生活中的各类角色均成其入画对象。铅笔、炭笔、钢笔等工具生动表现出各色人等一地鸡毛的生活现场以及令人心酸的炎凉世态。漫画速写充分发挥了材料工具的特点，不仅还原出生活的场景感、戏剧感，更表现出人物状态的尴尬、滑稽和无奈。看似具有偶发性表现张力的线条不仅充满生活气息，更以其新鲜、及时感染着读者。此后的抗战漫画在画法上大致是漫画素描或漫画速写的延续，只不过在敌我形象的塑造上加进更多夸张成分而已。

在近代美术史上，有一个现象值得研究者关注，即许多漫画名家日后皆成长为国画大家，如叶浅予、丰子恺等，除张光宇外，却甚少有漫画家日后成为卡通画家，除社会原因外，技法材料的差异性也限定了漫画家不能轻松绘制卡通。有这样一段材料值得玩味："民国二十五年，在南洋的华侨陈新夏君，回家到上海想请叶浅予合作，将《王先生》改成卡通电影。可是在那时因叶氏以自杀消息透露，陈君进行遂至终止。其后陈君在新雅酒楼宴请南国艺人多人，席上谈及以《王先生》改成卡通的事情，中有画家数人，全谓漫画作家不能绘卡通，其理由是漫画是一种随意发挥、笔劲放任的图画，卡通则必须是规则、笔劲整洁、形态正确的图画，今若以笔法惯于豪放的漫画家改绘卡通画，事实必属于失败无疑云。因此，陈君便毫无所得，

[55] 毕克官:《中国漫画史话》，济南:山东人民出版社，1982 年，第 125 页。

�回星岛去了。"[56] 漫画的随意、放任、自由，更加接近中国古代的简笔画，这些简笔画往往轻松散漫、充满禅意。丰子恺的漫画尽管形式多得自日本大正画家竹久梦二，然其画面的禅意恰得自中国传统。而来自欧美的现代卡通画则更为规范、整洁、标准化，这些与中国画家所追求的自在逍遥状态相悖，而装饰图案家事之或更具先天优势。

第六节　版画材料技术的改进与画谱的传播师习

观看与传播，是视觉艺术的两大重要命题。绘画是视觉艺术的主体，它不仅转换了画家的观看，同时也物化了这种观看。然而，绘画的传播具有某种局限性。和音乐不同，绘画真迹的公共性极为有限，其传播有效性必须通过复制品才得以放大，如何使复制品更接近原作？画作的复制技术的发展经历了一个漫长的过程。古代复制绘画的技术手段不外乎拓、摹、临、仿等，近代以来，印刷成为复制绘画的主要手段，画谱的普及不仅改变了传统绘画的观赏路径，也使原有的绘画师习方式进一步演化，师徒授受转变为临习画谱。而能否忠实保留原作的精神，成为绘画复制的难点。

中国作为印刷术的发明国之一，在绘画的印制、复制方面积累了诸多文化传统和技术经验。然而在雕版印刷技术风行以前，许多重要典籍和法书名画都被上流阶层所垄断，处于社会基层的普通人几乎没有一睹原作经典的机会，而随着画谱的刊刻与流行，普通大众接触到绘画名作的机会大为增加，画谱不仅复制呈现历代名家画作，而且将这些范本分解归类，以"某某式"的形式呈现技法的基本规律。（图22）相比古代，近现代名画家出身贫寒者几近大半，其原因主要在于画谱的流行使他们获得了与贵族几乎同等的习画机会。近代大画家齐白石、潘天寿、陆俨少、李苦禅等皆曾以《芥子园画

[56]　参见萧剑青《漫画的研究》，上海：上海书局，1936年。

图 22　日本画家浅井暹 1934 年前后在台湾收集的民间版画

传》入门。

　　近代中国画家对《芥子园画传》的依赖一度被视为绘画衰落的主要原因，但英国美术史论家贡布里希对此有另一种理解："没有什么艺术传统比古代中国的艺术更主张对自发性的需要，但正是在那里我们发现了对习惯语汇表的完全依赖。"他认为中国人这种对古代经典的挪用重组并不仅是技术层面的延续，而是有着精神层面的追求，"如同埃及艺术形成的程式适应于它的目的一样……它这样做是为了记录和唤醒深深地扎根于中国人关于宇宙本质的思想中的一种心境。"[57] 绘画发展到明清已呈现出范式化或程式化的倾向，画谱将历代经典画作的各项元素进行了模件化的拆解和总结，画谱是承载古代绘画公式的文本，是初学者的入门捷径。木刻水印这一汉文化特有的复制工艺被广泛用于印制画谱，运用简单的木板、宣纸、水墨等易得的材料。自清代以来水印版画被专门用于复制各类绘画，其工艺水平在历史发展中不断得到完善。这是一个由粗糙到逐步精致的过程，以至于现代水印工艺在保持原作的面貌上几可乱真。（图 23）

　　中国最早的雕版印刷是用一块完整的雕刻版印制作品，发展到明代成为"饾版拱花术"，即今日所说的木版挑色印刷，由多块版多次印制完成一幅作品，主要用于绘画作品的创作与复制，其重要改进者是南京十竹斋的胡正言。

　　按画作原稿色调的不同，饾版的翻刻者将画面按阴阳

[57]　[英]E.H.贡布里希：《艺术与错觉：图画再现的心理学研究》，林夕、李本正、范景中译，杭州：浙江摄影出版社，1987 年，第 141 页。

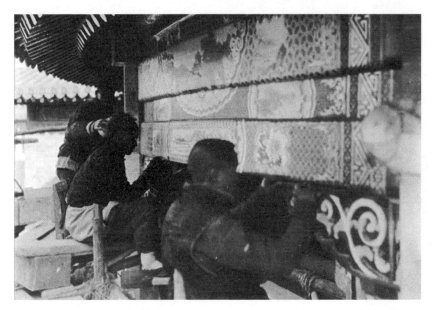

图 23　晚清故宫内正在修饰宫殿建筑的画匠

以及浓淡分层次解析成数套版样。在雁皮纸上用毛笔勾描分解而成各层画稿，勾画出各色层准确的轮廓线，并对色彩的层次与区域加以区分。再对照原作，按原作之线条、皴法及抓形的风神面貌，每一层颜色皆分别雕刻一块版。接下来再遵照"由浅至深，由淡到浓"的原则逐层逐色套印。套印过程中，不仅要求每一色版都精密咬合，还需对照原作的笔墨韵味，套印时掌握好彩墨的干湿、浓淡、深浅的变化，使套印版画无论阴阳浓淡还是层次深浅、笔墨气韵及色调意境，都能做到精致微妙，几可乱真地还原出原作的风韵。

　　胡正言分别在 1627 年和 1644 年运用饾版印刷术翻刻印制的《十竹斋画谱》和《十竹斋笺谱》虽比不上 20 世纪的印制水准，但也充分显示了明末彩色套印的艺术成就。《十竹斋画谱》是一本以彩色套印印制的教材画谱，有书画、墨华、果谱、翎毛、兰谱、竹谱、梅谱、石谱八种谱稿，共计 289 幅作品，均以饾版或拱花印制而成。其中《十竹斋笺谱》里有 73 幅使用了拱花技术。[58] 南京十竹斋的作品多注重木趣刀味，借助木版本身的纹路进行印制，使印出来的纤维纹路与原作要表现的肌理相近，在复制原作时会使用

［58］　刘小玄：《中国版画艺术源流》，长沙：湖南美术出版社，2006 年，第 34 页。

图 24　银川的民间壁画（皮肯斯-克劳德牧师 Pickens Claude 摄于 1936 年）

特殊技法进行一些再创作加工，只追求与原作神似，不拘泥于原作的细节部分。（图 24）

　　近代各类画谱中，《芥子园画传》的历史地位尤为重要。清初时，文化名流李渔的女婿沈心友经营岳父的家族刻书业颇兴旺，邀请金陵刻竹、治印高手王㮚等人以明代李流芳 43 幅课徒画稿为基础，补绘成技法画谱《芥子园画传》，并于清康熙十八年（1679）翻刻成木版彩色套印批制成书。今藏于日本早稻田大学图书馆的即是清康熙版本，后几经转印，清光绪年间画家巢勋将《芥子园画传》临摹增编，在上海以新式的石版印行，在 20 世纪流传益广。美术史论家王伯敏曾说过，二百五十年以来，在历代画谱中，像《芥子园画传》那样产生巨大影响的画谱，实在是史无前例。[59] 此画谱非常全面地汇集了许多名家的画论及画理，诸篇门类安排详细全面，每种形象自起笔至守成，都有清晰明了的图示和讲解，法度较为严谨。且该画传以文人趣味为主旨，又能面向大众，雅俗兼顾，故能一版再版，没有在短时间内被社会淘汰。

［59］　王伯敏：《中国版画史》，上海：上海人民出版社，1961 年。

《芥子园画传》还直接以名家绘画作品为样稿进行雕版复制，它在雕版的刀法上最大限度地模仿绘画笔法，使画作尽可能真实地展现在读者面前。比如为了表现山石的质感，刻工们借鉴山水画中的皴法用刻刀镌刻纹理，甚至连中锋用笔与侧锋用笔的方法也被移植到雕版刻画中。线条的转折停顿同样也被刻工们学习利用，使雕版技术变得更加成熟复杂。谱中有很多高难的内容都要有极工细的用笔，如蝉翼上的纹理、花瓣的转折，而那些洒脱飘逸的线条以及难以传达神韵的笔法，无论在勾描分版或是雕刻印刷时，都是对雕印者最大的考验。[60]

水印版画技术的发展在清中期近百年间几乎停滞。嘉道以后，随着造纸业及印刷业的发展，木版水印也有了长足的进步，其水印作品几与手绘画作难做区别，达到了几可乱真的程度。这一技术的进步，促进了绘画经典的视觉传播，也为近代视觉艺术的大众化发展做好了文化铺垫。

木版水印工艺本是对古代彩色版画印制中饾版拱花技艺的传承，它是由多块雕版分色、逐次套印完成一幅画作的印制工艺。木版水印与饾版在工艺上都是由勾描绘画、刻版、印制几个步骤组成，所用的版都为木版，颜料均为中国绘画颜料，都是在宣纸上进行印制，最终都是为了印制出尽量与原画相似的画作。木版水印对版画印制要求极高，师傅在印刷之前就要熟识所印刷的版，对线条的粗细、虚实、渐变，对墨的浓度、刷到版上墨的多少，对印时手上用力的大小、印时的轻重缓急等都要烂熟于心，一气呵成。

如果不能一次性印制成功，没有任何的补救办法。这要求印制者无论在工艺方面，还是心理素质方面，均要相当成熟。

木版水印一直以来都是一门以师徒口口授教得以传承的手工技艺，其材料技术具有垄断性和秘授性。以20世纪初期的北京荣宝斋木版水印为例，其所用材料以及印制技术均是通过歃血拜师，靠心传、口授、默会、顿悟来进行传承的。老师傅手把手地教，且根据门徒们的悟性与理解能力采用不同

[60] 刘小玄：《中国版画艺术源流》，长沙：湖南美术出版社，2006年，第45页。

的方式教导。木版水印虽说是一种侧重材料技术的复制技艺，但某种程度上也是一种创作，印制者的气质个性对所印作品的效果也有影响。在材料上，木版印刷是最有利于宣纸发挥的印刷，木版水印与中国画都使用天然水性颜料，因而木版水印在印刷效果上与中国画原作更为相近，在中国画的复制上具有得天独厚、难以替代的优势。

以木版水印印制画谱固然起到传播与师习便利的作用，然而也带来一些弊端。因只见画谱而不见原作，许多学习者往往不能深究画理，而是将此作为附庸风雅的捷径，只求虚摹其表，不求深入变通，这成为《芥子园画传》《晚笑堂画传》《历代名人画谱》等画谱面世后的一大流弊，也可以说是木版水印的画谱对中国绘画史产生了某些负面影响。黄宾虹曾为此感慨过："后人购一部《芥子园画谱》，见时人一二纸画，随意涂抹，已觉貌似，作者即自鸣得意，观者亦欣然许可，相习成风，一往不返……"[61]

晚清时，石版印刷技术由西方人带入上海租界，并开始被广泛应用于纸媒的印刷，中国自己的画报由此应运而生。创刊于 1877 年的《瀛寰画报》，其内容多是配合《申报》中的上海时事新闻，反映各国名胜、要闻、奇趣、风俗、流行文化等。《瀛寰画报》由英国人美查创办于 1876 年，起初名为《瀛寰画图》，一年后改名画报。画稿初由英国本土画家绘制，有单线钢笔画、铜版画、石版画。[62]该画报以单色石版印刷于连四纸上面，图像清晰逼真，线条笔触分毫毕现，开我国境内石印画报的先河。石版印刷术始被德国人阿罗斯·森尼非德于 1798 年发明，该印刷是先用油性笔或其他油性工具在石版上绘画，然后用水淋湿石版，没有油性笔触的地方吸水，有油性笔触的地方不吸水，然后用纸压在石版上即可印刷出画面来。石版印刷相对于一般印刷术，印制出来的画面细腻，效果统一，油墨的油亮可以使画面更加润泽，像手绘的一样自然，无雕琢感。

[61] 范景中：《黄宾虹与〈芥子园画传〉》，《当代美术家》，2006 年，第 6 期。

[62] 徐昌酩主编：《上海美术志》，上海：上海书画出版社，2004 年，第 195 页。

另一种外来的印刷术是铜版印刷，铜版印刷不是通过"雕"版来印刷，通常是通过化学腐蚀液性对铜版进行腐蚀，"雕"出图版来印刷，一般在铜版纸上进行。相比石版印刷的效果，铜版印刷的色彩再现力更好，但印前制版技术复杂，周期长，制版成本高。铜版印刷使用的腐蚀性化学制剂会对宣纸产生破坏，固此法难以还原中国绘画的特点。

西方印刷机器的引进，对中国传统的木版手工绘画印刷之冲击是巨大的，影响了中国几千年来一成不变的知识传播方式。1902 年的《大陆报》上曾刊登这样一则广告："自欧洲机器印刷之学兴，世界文明生一大变革。由是观之，机器印刷之关系，其重大可知矣。中国近时虽渐有用机器印刷者，然居简陋者多，精美者少，未足以为组织文明之具也。夫印刷之巧拙，即代表其国文明程度之阶级。泰西诸国注意于印刷之改良，倍加郑重，故所成之图画书籍精工无匹，而出版愈多，文明之程度愈增，国际亦固之以强。征诸日本，可为殷鉴，以我国千百年来绝不以此经意者，其优劣悬殊，殆不可以道里计矣。"显然，西方印刷技术的推广，使中国开始出现真正的"画报"与"画册"，比之传统的水印木版，现代印刷效率更高，人们获取各种"下真迹一等"的图册已日益成为可能。

1931 年，记者萨空了发表《五十年来中国画报之三个时期》一文，他根据印刷技术的更迭将近世以来的中国画报分为石印时代、铜版时代以及影印凹版时代。[63] 石印时代为 1884—1920 年，以《点石斋画报》为其代表；铜版时代为 1920—1930 年，以《图画时报》为其代表；影印凹版时代，指1930 年以后，以《良友》画报为其代表。石印时代的大部分画报为了节约成本，往往印制较为粗糙，很少有人会收藏，独有上海的《飞影阁画报》和《点石斋画报》印制相对精美，萨空了认为这也是大多数《点石斋画报》得以被存留至今的原因。此后，《时报》创办的《图画时报》，其以西方的

[63] 萨空了：《五十年来中国画报之三个时期》，张静庐辑注：《中国现代出版史料·乙编》，北京：中华书局，1955 年，第 325 页。

铜版印刷，自此铜版画报日渐增加，所用纸张也改为洋宣。至 1925 年，大都市内的铜版画报风起云涌，几乎达到了铜版印刷的全盛时期。具代表性的铜版画报有：上海的《上海画报》《摄影画报》；北京的《星期画报》《晨报》副刊和《北京画报》《霞光画报》，以及奉天（沈阳）的《大亚画报》等。至影印凹版时代，影印凹版崛起，其一度与铜版并驾齐驱。最早使用影印凹版印制的是《东方杂志》的插图，而此技术被大量用于画报则始于《良友》与《美术生活》。

　　萨空了的文章未曾提及一种用于书画复制的玻璃版印刷工艺，这一被称作珂罗版的印刷技术在 20 世纪 20 年代的上海一度盛行。

　　珂罗版工艺由 19 世纪德国摄影师发明，清光绪年间自日本传入。珂罗版印刷品逼真精美且典雅文气，为书画鉴藏家所喜好。日本"珂罗"的片假名是外来语，即"胶质"之意，是一种以厚磨砂玻璃涂上硅酸钠为版基的平版印刷技术。20 世纪初期，上海有正书局老板、书画鉴藏家狄楚青为使所印碑帖书画作品精致逼真，不惜花费重金从日本引进当时最先进的珂罗版印刷技术，为保证印刷质量，狄楚青从日本高薪聘请技术熟练的技师龙田等人来华授艺。此外，有正书局在影印业务上，实现了照相、排版、印刷、销售一条龙。狄氏开办了一家名叫"民影"的照相馆，他遍访海上京津各大藏家，谈下历代法书名画真迹的印刷版权，并派人上门拍照制版，集齐重要画作刊印成册，其所印制的碑帖和画册皆"神采清朗"，"试与原本比较累黍不爽"，明四家、清四王、清四僧等皆在所列，不胜枚举。这些画册统一用宣纸印刷，精美绝伦，颇受书画爱好者追捧。丰子恺当年本想买本《芥子园画传》用于教材，后发觉"（《芥子园画传》）翻印的本子太坏，不免毫厘千里之差。因此我闻知有正书局有精印的本子发卖，就决心去买一部"。[64] 可见随着印刷技术的发展，习画者也逐步提高了对范本的要求。珂

[64] 丰子恺：《我的书：〈芥子园画谱〉》，《丰子恺文集》，杭州：浙江文艺出版社，1992 年，第473 页。

罗版印刷在 20 世纪 30 年代日渐式微，至抗日战争时期，除北平的故宫博物院印刷厂外，上海的有正书局、中华书局印刷厂等陆续停办珂罗版印刷，仅存的一家商务印书馆也在 1937 年毁于战火之中。[65]

第七节　传统材料的沿革与壁画的复兴

壁画一般专指直接画在墙面上的画，有其专用的画具、颜料和颜料调和剂，具有装饰、美化建筑物的功能。与其他绘画不同，壁画并不独立存在，而是附着于建筑物，以建筑物墙面为基底，且与建筑物共生共灭。除画面本身外，壁画也要适应建筑的各类要求，如建筑物本身的功能、地区气候、天气变化、光线照明、人流密度等。材料和技术一旦使用不当，不仅会影响壁画的观看效果与保存时长，也会造成建筑物的功能缺陷。（图 25、图 26）

中国古代壁画一般分为宗教壁画和建筑装饰壁画，大多为重彩壁画。重彩壁画通常以墨笔或炭笔勾形，以胶或胶质媒介剂调和颜料。中国壁画技法与卷轴重彩画颇多近似之处，颜料多为无机的岩彩或矿物颜料及有机的植物颜料。宋以后，因佛教艺术式微，文人画滥觞，壁画日趋衰落，纸本卷轴画成为主流；元、明、清三代以降，壁画更为衰败，除了皇室宫殿、望族园囿的檩柱梁枋上绘制有彩色纹样外，宗庙、社坛、会馆、祠堂、寺庙、道观等建筑尚有壁画的存在。

壁画的第一道工序叫作"作墙"，就是在墙面的基底上加工，是一道极重要的工序，中国传统木结构建筑一般由檩架承重，墙体基本不承重，所以墙体多由砖块与土坯砌成。宋人李明仲在《营造法式》中对壁画的"作墙"有详细的叙述，这种手艺延续至今，近现代的民间画工所采用的做法与之大同小异。"作墙"的基本材料是黏土，泥中加沙、麻、糠皮、羊毛、纸浆、

[65] 范慕韩：《中国近代印刷史初稿》，北京：印刷工业出版社，1995 年，第 569 页。

壁畫在中國歷史頗早，大都市建築物中建築物之遺作或宮殿廟堂，其裝飾多以壁繪，今人仍有各種各樣之壁畫，壁畫作者伴有西洋之遺作或宮殿廟堂之裝飾，亦有各種各樣之壁畫作者，以賣物出名者之畫，其晚近所作以壁繪之裝飾。近年來有畫家黃潮寬氏，籍隸南海，借同助君家黃氏，強近王少陵之聘，近所新屋壁畫，借上海潮家黃氏，余子所畫各圖之（2）（3）（5）為工作時息情形，為黃氏及各助手所作之情形之壁畫，本頁全圖之（2）（3）（5）為工作時息情形，（4）為黃氏近影。

New Mural Decorations for China Merchants Stock Exchange Building.

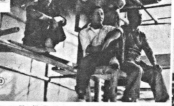

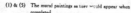

(1) & (5) The mural paintings as they would appear when completed.
(2) A muralist at work on the giant scaffold.
(3) Muralists taking a rest on the scaffold.
(4) Mr. C. K. Huang, China's famous mural painter.

图 25　黄潮宽壁画，《良友》90 期

（傳 失 名 姓 者 作）畫壁廟忠精　　Painting in Ching Chung Temple.

（筆 氏 松 陳）畫壁寺照夕　　Painting in Shi Chao Temple.

華北壁畫兩幅　褚葆衡攝
Wall Paintings In Peiping Temples.

图 26 《良友》67 期登载的壁画

图 27　民国时期的民间壁画（耶鲁大学神学院藏）

丝绵等，一般至少抹两层。底层多用粗泥厚抹至三寸厚度。为使画壁与墙体连接牢固，将来不致脱落，墙体上会钉上一些麻穗，并用粗泥漫上，或在底层的黏土中衬一层油漆浸泡过的丝网，如此可使底层更牢固。上层所用材料与底层相同，但为更加细腻的细泥，漫涂半寸左右，并平涂至匀称光滑。通常用水和泥，有时也会酌情用胶水调拌，为的是墙面日后不会开裂剥落。最后再刷大白，即生豆浆或胶水调拌的浆汁，然后刷上胶矾水收尾。（图27）

　　古代庙堂壁画至明清已渐衰败，但壁画艺术作为传统技艺下沉至民间，并且在布满宗祠的民间大地上根深叶茂，硕果遍野。乡土中国的农民群众几无机会更无经济能力购藏卷轴画，而被上层文人精英所轻视的壁画，经过民间画师们代不乏人的默会心传，大量出现在寺庙、祠堂、社坛等公共场所，其祈福纹样往往寓意吉祥，镇宅驱魔、招财纳福的民间神祇更是受到底层民众的喜爱。活跃在乡间的木匠、瓦匠、漆匠、画匠均参与壁画创作，在经年累月的劳作中他们积累经验、总结技术，以口头形式相互传承。明清民间壁

画墙面处理比前代积累了更加丰富的技术经验，在口口相传的过程中，这些经验积累有的被记载了下来。因地区间的气候及文化差异，各地民间壁画在材料技术的运用上也颇为不同，如画家秦岭云根据当世民间艺人口述所写的《民间画工史料》曾记录，华北、关中、北京等地处理墙面往往根据各地自然条件和技术习惯而有所差别，但一般均包括砌墙体、涂底泥、涂二道泥、刷浆及胶矾水等工序。而如北京雍和宫壁画墙体底层则为木板，其上披麻并涂血浆灰泥，打磨光滑后，罩生熟桐油各一层，经磨光后再涂一层胶矾水即成，是比较精细的做法，用料也更为讲究。

近代以来，两广地区以民间壁画图解宗族伦理，壁画十分盛行。例如晚清时广西武宣民间壁画在技术处理上就有其独到之处。当地农民非常流行在自家屋檐下作画，他们在房子建好后会专门请民间画匠上门绘制壁画。画匠们用动物胶和牛胆汁调和矿物颜料来作画，这种无机颜料可以做到色泽经久不褪的效果。当地的壁画名手叫李景华，他尤其擅长画前的"打底"功夫：在砌好的砖壁上用黄糖、石灰拌好胶泥粗抹一层，接着再刷一层厚约一厘米的白石灰。等半干后，用细麻和棉纤维贴合抹平，最后用砂纸打磨光滑。在这个基底上，以炭笔构图毛笔勾线，再层层罩染颜色。如此工序画完一幅画需近一个月，甚至历时三年多才能全部画完。因壁画多在户外，要经风吹日晒，所以绘制壁画的颜料配方往往是画匠的看家本领，一般秘不外传。中国民间画工惯于使用植物油或动物胶、天然树脂等调和颜料，其作为壁画颜料的调和剂可谓历史久远。此外，青金石、云母粉等矿物质在中古时已作为颜料应用于宗教壁画绘制。[66] 但近代的民间壁画颜料总体更为廉价。

近代的广东花县有大面积绘制壁画的习俗，该地是洪秀全的故乡。在花县现存的晚清壁画中，道光、咸丰、同治年间画迹均有，以光绪年间为多。清宣统至民国初期，大部分在太平天国运动中损毁的祠堂建筑得到重修，其上的装饰壁画被补绘或重绘。这些壁画有的出自民间艺人之手，有的是花都

[66] 陈德仁：《武宣近代壁画群》，《广西城镇建设》，2010 年 4 期，第 126 页。

建筑工匠所绘，甚至还有落款题名，可见不乏地域名手。花县的壁画充分体现了岭南地区能工巧匠的技艺，其画技娴熟，手段多样，勾、勒、皴、点的笔法与烘、染、破、积的墨法相得益彰，工笔、写意、白描、渲染、工写融合。部分绘画颇为写实，甚至讲究构图，参用透视，但绝大多数不讲究构图章法，空间关系混乱稚拙，是夸张的驰骋想象力的浪漫画风。其设色浓淡相宜，线条张弛有度，色系以靛青、青灰、赭黄、浅绛为主，仅在花果、枝叶或虫鸟等处以金黄、红、绿施为点缀。保存至今的部分壁画并未褪色，其色泽清晰、鲜艳，总体画风色调是精工设色与素雅清淡的结合。[67]

两广地区民间壁画盛行是太平天国壁画大兴的根源，为天朝绘画的民间画、漆工多是从两广当地招募，在材料技法和风格表现上均一脉相承。太平天国起事初期的"天朝"即广西永安州衙，起义军就开始以"黄纸裱墙，对画龙虎"来装饰天王洪秀全的府邸。[68]太平军打下武昌后更是"盛饰伪（王）宫，僭越非分"[69]。太平军攻下南京后，据之为都，改称天京，壁画更成为各级府第衙馆用以"判尊卑"和"壮观瞻"的主要依据，以至于"门扇墙壁，无一不画"[70]。太平天国还特意设置了专事负责壁画绘制及朝服督造事宜的机构"绣锦衙"，由"典绣锦"掌管该衙门，从两广和江南民间大量招募画匠、漆工来天京绘制府衙壁画。1864年，当天京被曾国藩麾下的湘军攻陷时，湘军进城所见城中天朝府第馆到处都是壁画，门内墙壁皆"彩画鸟兽"[71]，天王的宫殿内亦是"满壁绘画"[72]。众所周知，江南一向盛行卷轴画，文人画家多以山水、花鸟托物言志，甚少画人物。太平天国占领江南富庶之地后，不少文人画士及民间画工被征募为太平天国绘制壁画。

［67］毛晓玲、王国秀：《洪秀全故乡花都壁画调查——兼与太平天国壁画比较》，《东南文化》，2009年，第1期，第108页。

［68］丁守存：《从军日记》，《太平天国史料丛编简辑》第二册，北京：中华书局，1962年，第311页。

［69］参见张德坚：《贼情汇纂》卷六，《太平天国》第三册，上海：神州国光社，1952年。

［70］参见涤浮道人：《金陵杂记》，《太平天国》第四册，上海：神州国光社，1952年。

［71］参见毛祥麟：《甲子冬闰赴金陵书见》，《墨余录》卷一，上海：上海古籍出版社，1985年。

［72］参见赵烈文：《能静居士日记》，《太平天国史料丛编简辑》，北京：中华书局，第三册，1962年。

这些画士、画工自然被要求按照天朝的规制去创作壁画，同时他们也尽其所长，在绘制壁画时将卷轴画的元素化用其上。尤其在太平天国后期，内乱频发，朝纲涣散、僭越习见、规条松弛，天朝各级官员对壁画的规制少有特别的要求，于是各位文人画士、民间画工便开始以自己擅长的题材、内容、笔法来绘制各种处所的装饰壁画。清人齐学裘《见闻续录》卷十二"朱小尊"一文有载，太平军攻克浙江金华时俘获了画工朱小尊，"贼问彝（即朱小尊）在妖（清军）里所做何事？彝云绘画为生。贼闻大喜，即向拿令旗贼首说，此人能画画，我们将他带回馆子画画岂不妙哉！贼云甚好……当晚至金华府城内馆子，贼云请先生画。彝即大挥秃笔，画官兵长毛交战，兼画各色花卉翎毛，又写文书信件。贼酋大喜，待如上宾"。

太平天国壁画是近代美术史的一个特例，因太平天国运动的失败，大多数壁画皆被胜利者毁迹，其题材规制、风格面貌虽与晚清民间壁画有共同之处，但也有较大的观念差异。如罗尔纲研究认为，太平天国壁画是禁画人物的，这些与基督教的反对偶像崇拜相关。但总的来说，在技法材料上，太平天国壁画所依托的仍是民间智慧，作为"政府"的天朝所参与的大型壁画绘制就此告一段落，直到 20 世纪 30 年代的全民抗战时期，此类规模的壁画绘制运动方得重现。

民国初建的二十年中，壁画艺术依旧主要潜行于民间，留洋画家热心引进的主要是架上绘画，倪贻德 30 年代中期在《壁画的现状及其制作法》一文中说："绘画，普通可以分为两种基本的种类，一种是额画，其他一种是纪念碑的绘画——壁画。"[73] 日语"额画"通指架上绘画，而与之相对的是公共艺术的"壁画"，现代壁画不同于古代壁画的宗教性和装饰性，现代民族国家在民族解放战争中的大量出现，使得此类绘画具有了前所未有的公共性和"纪念碑性"。"纪念碑性"（monumentality）一词，本意是使人记住，并引以为戒。传统的纪念碑是非个性的，要求其庄严雄伟并具有视觉的膨胀

[73] 倪贻德：《壁画的现状及其制作法》，《西洋画概论》，上海：现代书局，1933 年，第 208—216 页。

感，其体量与气场足以掌控所处的公共空间。尽管早在汉代，中国的大型社稷壁画便已具有这种纪念碑性，然而当时的"天下"观念与20世纪的国族主义有着天壤之别。

在《壁画的现状及其制作法》一文中，倪贻德也提到了他对中国现代壁画现状的观察，"说到我们中国，洋画的历史虽已有了二十多年，各处各地都已有了美术学校的建立，洋画家也不绝地产生出来，但是正式的壁画，我们还没有看见过一幅"。显然，在倪贻德眼中，在当时的中国，现代壁画几乎难得一见。这种"现代"应当包含艺术观念的现代主义倾向和工具材料的现代性。就后者而言，经过近二十年的"洋画运动"，油画家们基本已经完成了绘制大型壁画的技术储备，迫在眼前的国族危机，也急需美术家们走出象牙塔，"雕塑家可以用坚固的金石，雕塑他们的英勇的姿态；油画家可以用巨大的壁画来描写他们的壮烈的战绩。这样，我们的忠勇的将士既可以由艺术而永垂不朽，而艺术也可因这种题材而成其伟大"。[74] 本来，壁画的材料与人文环境必须融合统一，就是说壁画的材质风格与建筑材料功能必须吻合，材料质感及视觉呈现与环境氛围、空间气场能互为共振。太平天国壁画基本上做到了这种有机融合，这使农民出身的太平军真正将身心投入壁画的欣赏并产生心灵互动。而民国时期的国家大型壁画显然缺少这样的土壤，从西方嫁接而来的壁画技术和艺术观念，一时显得有些水土不服。

20世纪30年代初期，国民政府的御用画家梁鼎铭主持创作了大型全景壁画《惠州战役》，梁曾受国府资助游学欧洲，学习西方战争通景画的制作技术。大型通景壁画，实际就是一种大型木板油画，其基底有白垩画底或石膏画底两种。白垩画底一般要用砂纸粗布等将画底表面磨平修整，相对而言，石膏画底比起白垩画底，其优点是可用刮刀直接轻松刮平，缺点是容易龟裂剥落。通景油画因为画幅较大，需由多块画板拼接而成，画板接缝处则需粘贴布条，或在整块画板上粘贴一层薄亚麻布，可防木板开裂。画家在制

[74] 倪贻德：《全面抗战中艺术家的工作》，《救亡日报》，1937年10月2日。

作画底时，将薄棉布或亚麻布浸泡在胶水中，在铺布之前，会在木板薄涂一层胶，再将胶水泡过的布粘贴在木板上，并将布延展拉平与木板贴合，避免局部出现褶皱。制备石膏画底同样可以粘贴泡过胶水的布。从现存老照片上大致可以判断，民国时期的大型壁画多是石膏画底。一些室外大型油画，是在墙壁上固定木板，然后再在上面作底。一旦底子打好，余下的绘制方法与普通油画实无分别。但壁画与油画所处环境毕竟不同，不加改进地挪用油画材料绘制壁画，是多数民国壁画短命的原因之一，但这些壁画的即时性和战斗性是显而易见的。

1931 年，左翼作家联盟的机关刊物《北斗》第 2 期上，鲁迅亲自撰文评述墨西哥画家里维拉的壁画《贫人之夜》，该文高度评价了里维拉的作品是具有思想性、艺术性和战斗性的。鲁迅高度赞扬了里维拉这位左翼大师在亲历民族革命后，对民族精神、社会责任及历史传统的彰显，认为他的艺术与在公侯宅邸内的绘画不同，是大众的、公共的，最能体现社会的责任。鲁迅是当时左翼文艺的精神领袖，更是青年的精神导师，在他的倡导之下，青年画家们纷纷以绘制彰显"历史文化和民族精神"的大型壁画投身救亡图存的战斗。

1933 年为了纪念 1932 年爆发的"一·二八"战役，国府出资营造了"一·二八纪念堂"，并聘请画家张雪乔在堂内绘制壁画，据《申报》报道，"堂内壁画，计有七幅，一大六小，大者长四十尺，高十四尺，小者长十尺，高五尺，均系余姚张雪乔所作，大者为二月一日闸北之战，以东方图书馆为背景，敌机猛掷烧夷弹，致商务印书馆及东方图书馆等火焰高涨，我军则扼守要道，奋勇抵抗。此图即表示敌军除利用飞机以破坏我不能抵抗之建筑物外，其他均非我军之敌，至我军将士忠勇之色，现于图上，殊足令人望而钦敬。其余六幅，为（一）参战时之军事会议，（二）天通庵之战，（三）日海陆空军总攻吴淞，（四）日军炮轰江湾，（五）曹家宅之战，（六）退守第

二防线"。[75] 然而，此画在日军攻打上海时毁于炮火。

1938 年田汉、倪贻德、周多、段平右、王式廓、李可染等参与创作了武汉黄鹤楼壁画，壁画中居于中心位置的是蒋介石，以身披大氅的姿势骑乘着一匹白马，手挥军刀。但这幅大型室外壁画落成一个月后，日军攻陷武汉，壁画随之被涂毁。[76]

总的看来，民国中期的大型战争壁画多是大型油画，其材料工具以及技法手段，均类似盛行一时的写实油画，尽管油性材料因不沾水而一时被视为室内室外皆可展示的画种，但事实上，任何绘画一旦暴露室外，在短期内褪色剥落就是必然命运；加之战争年代烽火四起，侵略者大搞宣传战，一旦见到对其不利的绘画便竭力破坏，这使得民国中期的多数大型壁画匿迹于历史的烟尘之中。

第八节　工具的战斗、战斗的工具：匮乏中的权宜之计和新艺术的诞生

对于民国的所谓"黄金十年"，美国"二战"将军魏德迈（AlbertC. Wedemeyer）曾评价道："1927 年至 1937 年之间，是许多在华很久的英美和各国侨民所公认的'黄金十年'。在这十年之中，交通进步了，经济稳定了，学校林立，教育推广，而其他方面，也多有大幅进步的建制。"[77] 然而，这场在历史夹缝中的复兴十分短暂，一切的进步与努力都被日本的侵略打断，化为泡影。1931 年"九一八"事变之后，中国北方日渐为日本侵略者蚕食。至 1937 年中日战争全面爆发，多数国人踏上逃难之路。丰子恺在自传中曾

［75］《今日行落成礼》，《申报》，1933 年 8 月 10 日，第 10 版。

［76］　参见蔡涛：《国家与艺术家——黄鹤楼大壁画与抗战初期中国现代美术的转型》，中国美术学院，2013 年博士论文。

［77］　参见《中国现代史辞典》（人物部分），台北：近代中国出版社，1987 年。

详细记述其一家人躲避战火的逃亡生涯："中华民国二十六年（1937）十一月下旬。当此际，沪杭铁路一带，千百年来素称为繁华富庶、文雅风流的江南佳丽之地，充满了硫黄气、炸药气、庚气和杀气，书卷气与艺术香早已隐去。我们缺乏精神的空气，不能再在这里生存了。我家有老幼十口，又随伴乡亲四人，一旦被迫而脱离故居，茫茫人世，不知投奔哪里是好……"[78]

抗战爆发后，整个中国的版图实际已经分成大致四类地区：交战区、日占区、大后方、红色根据地。总的看来，除了伪满洲国及华北地区的物质条件相对富庶之外，华东、华南均陷入战争时期的物资匮乏。

战争年代物资短缺，内迁院校固然遭遇重重困境，未迁徙的上海美专同样深陷国难之痛和办学窘境。上海美专当时地处孤岛法租界，因是私立学校，故不能内迁，政府也无帮扶计划。其时师生生活极为困窘匮乏，据上海美专校友李骆公回忆："水彩课老师周多先生介绍我每天去他兼所长的难民收容所去喝粥，以节省一点伙食费用。"而李骆公的笔名"黑沙骆"则来自一次不寻常的经历：有一次外出写生他因穿得破旧，被电车乘务员误当小偷，提醒乘客说"吓煞罗！当心袋袋"。他后来便取"吓煞罗"的谐音"黑沙骆"为艺名了。[79]上海美专的学生困顿到吃穿用度几成问题，何谈省下饭钱购买画材笔具。南京艺术学院老院长冯健亲曾撰文谈到其师油画家苏天赐在国立杭州艺专时的一段艰苦岁月："然而国难当头，画材奇缺，课程内容主要是画素描。按苏老师的回忆，一张好的素描纸，画了一次后用馒头擦掉画第二次，馒头擦不干净用橡皮擦，橡皮不解决问题用肥皂洗，最后用刷子刷，就此一张纸正反面可以画十余次。作为穷学生的他为了求学，不得不将自幼珍藏的法国造双座油壶与一位富有的老同学换得五张进口素描纸。就这样画了擦、擦了画、画了洗、洗了再画地苦学。"[80]苏天赐先生在他的回

［78］丰子恺：《丰子恺自传》，南京：江苏文艺出版社，1996年，第197页。
［79］参见李骆公：《我的艺术之母——忆上海美术专科学校》，《艺苑》杂志，1993年，第1期。
［80］冯健亲：《苏天赐》序言，南京：江苏美术出版社，2008年，第8页。

忆录《黑院墙》中对这段经历有更为详细的记载："战时物资缺乏，那时要画油画，实在太不容易，有大部分同学直到毕业时，也只能画素描，即使能画点油画，也只有少数的几种颜色，但是画素描，条件也不够好。木炭可以自己烧制。用柳枝，如果找到梨和樱桃木则更好。纸却较麻烦，开头我们用嘉乐纸，一种深黄色的土纸，其反向粗糙，可以容留木炭的微粒，但层次有限，只能练习画轮廓和大体明暗。要深入研究，只有找进口的木炭纸。这种纸通过老同学的渠道，是可以买到的。有法国产的鸡牌、安格尔和康生几种，但很贵。所以都在使用方法上尽量巧用。如果使用得当，一张纸正反两面算起来可以画十次。第一次不要画得太重太黑，画完了不保留时可用竹签轻轻地打掉炭粉，再用馒头轻轻擦掉残痕。第二次还可以照样处理，但有些地方用馒头再也无法擦掉了，就用橡皮。第三次用橡皮还可以奏效。第四次用橡皮也不行了，就用水洗，用刷子蘸肥皂细细地刷。这样之后还可以画最后一次。不过能经得住洗刷的只有康生，而鸡牌是不成的。我当时买不起这些昂贵的纸，好在我从广东带来一个双座油壶，法国产的，非常精致。这是我在中学时，一位从南洋归国任教的美术老师送给我的。我用它向同学换了两张康生和三张安格尔，就用它们对付了我两年的学习。"[81] 可以想见，战时物资极度匮乏的情况下，学习西画所需的基本画材在当时是极稀有的宝贝，哪怕是素描纸也是极难获得画材。

如此困境下，油画的工具材料则更难获取。比之其他画种，油画的工具画材昂贵且不易购得，中国画家不得不尝试改造油画以使其本土化，诚如苏天赐所说："油画来自西方，它的出现源于审美载体的需要，在几百年的实践中，其表现力已经发挥到了极致，因此，它已成为西方文化的一个特殊载体，若以传统油画为标准，一个中国人要画油画必须以牺牲自己的文化传统为代价，可是油画毕竟又是一种质材，如何运用取决于人的智慧，中国人可以从西方画家的实践经验中得到启发，却无须一成不变，其实西方传统油画

［81］ 苏天赐:《黑院墙》，刘伟冬主编:《苏天赐文集》，南京：东南大学出版社，2009 年，第31 页。

的标准在近百年来早已逐步化解。"[82] 照此理解，则绘画材质的匮乏，或可为画家思考油画艺术的本质问题提供一个契机。就造型的训练而言，对于刚刚入阶的学生，木炭画显然是最有效的训练手段，炭粉、炭笔、结合面包的擦拭，作为一种造型艺术的入门练习，木炭画更为接近油画的形体塑造过程，也更方便日后将这种能力运用于油画。然而，在当时的情形下，木炭素描的练习似乎也是一件很奢侈的事情，除了上文所述的素描纸的稀缺，似乎连生活中常见的面包也是可遇不可求的珍品，苏天赐记载了这样的经历："上课期间，每天都由教务处发给每人一块小馒头，这是画木炭作业必不可少的。星期天和节假日就当然没有，但假日的安静却正是我们几个对素描着迷的同学们所求之不得的。我们总是到厨房去求大师傅给点面粉，用水一和，草纸包裹着在油灯上烤熟，就够一天用的了。"[83]

今天，许多研究者谈及抗战美术之所以选择木刻版画为主体表达手段，多认为主因在于左联时期鲁迅先生的倡导，以及木刻天生具有的战斗性和人民性；然而，木刻版画之所以被选择，有一个重要原因恰是战争时期物资匮乏导致的不得不选。"在战乱兵焚的三四十年代，物资匮乏，昂贵的颜料使得战前在美术领域中占主导地位的西洋绘画陷于一片迷茫，而木刻制作工具简便、易求，只需要一块木板、一把刻刀便能搞创作。尤其在延安，木板满山都能找到，木刻艺术原料极为丰富，因而当时的鲁艺'美术系则几乎变成了木刻系'。"[84] 另一方面，创作木刻版画方便且快捷，其多产特点也适合抗战宣传之需，正如鲁迅所说："当革命之时，版画之用最广，虽极匆忙，顷刻能办。"[85] 就写实性和逼真性而言，木刻在视觉传达上逊于油画，就尺幅的体量及构图的张力而言，木刻的鼓动性也远不如壁画。尽管在 20 世纪 30 年代中期的上海，左联美术家在鲁迅的号召下大倡木刻，但这个时期新兴的

［82］ 苏天赐：《黑院墙》，第 34 页。

［83］ 苏天赐：《黑院墙》，第 31 页。

［84］ 王培元：《延安鲁艺风云录》，桂林：广西师范大学出版社，2004 年，第 113 页。

［85］ 鲁迅：《新俄画选》小引，收张望编：《鲁迅论美术》，北京：人民美术出版社，1982 年，第 76 页。

木刻尚处于萌芽状态,不但被画坛"正宗"视为不屑一顾的"雕虫小技",究其创作而言,在传统习惯中亦一向被视为工匠的作业。

无论东方抑或西方,传统的版画本是一种复制绘画的工艺,其制作过程是一种分工合作,绘画、翻刻、印刷由不同的人完成,画工、刻工、印工各司其职,"以刀拟笔",是复制、仿作,而非创作。绘制画稿者会被尊为画师,而刻工与印工,则少人重视,一般虽有一点名望,但因属杂流,多数史籍不载。

然而,现代版画艺术则不同,其非为模仿复制,也不是复刻以还原真迹精神,换言之,现代版画本身就是原创真迹,创作者独立完成了画、刻、印的全部过程,并将艺术主张与创作意图贯彻始终,是艺术版权唯一的拥有者。故此,现代版画在欧洲已从印刷业独立出来,被称为木刻艺术,在现代中国则被称为"新兴木刻"或"创作版画"。鲁迅曾在《木刻选集》最初版本的小引上如此介绍:"所谓创作的木刻,不模仿、不复刻,作者捏刀向木,直刻下去。"他接着还说:"因为是创作的,所以风韵技巧因而不同,已和复制木刻离开,成了纯正艺术。"[86] 简言之,木刻艺术以刀代笔,刀法即为笔法,以墨压印,而不取套色,故而风格凌厉冷峻,极富战斗的张力和精神的内能。事实上,木刻材质的选取与其语言风格之间,也有某种微妙的关系,比如木刻可分为木面木刻和木口木刻。木口木刻,版材一般为黄杨木横截面,纹理紧密,可刻出细密精美的图案;木面木刻,版材一般为木头的竖截面,如木板、门面一样。木面木刻易于雕刻,但无法刻出细密之作;而木口木刻以两三百年树龄的黄杨木横断面为材,质地坚硬如铁,极为难刻。以抗战时期根据地木刻为例,一些抗战门神及抗战年画多是形象简单、刀法粗糙的木面木刻,它们面对的是广大农民,因此力求简明快捷,以能做到量大价廉;而李桦、力群等艺术家的代表作则显然是精工细作的木口木刻,他们

[86] 鲁迅:《致李桦信》,林非主编:《鲁迅著作全编》第四卷,北京:中国社会科学出版社,1999年,第552页。

图 28 《九一八之回忆》，野夫，《良友》总 121 期

图 29 李桦在 20 世纪 30 年代创作的版画《丰收也是一样的穷》

以专业的木刻语言表现典型形象，刀法精细流利，富于表现力。(图 28、图 29) 比之于画笔，刻刀作为一种工具，从创作心理上而言，更具有某种战斗性和宣泄力，艺术家创作的每一刀，均是饱含激情乃至愤怒的一击，在那样一个国破家亡的苦难岁月，没有什么创作工具比手中的刻刀更能痛快淋漓地宣泄感情："在这国家民族自遭受到侵略者蹂躏的时候，为了争取民族自由

独立艰苦奋斗的过程，我们也应该分担一部分，就是小得可怜的事也应该去做。木刻艺术现在应该做的是要普遍启发在水线下的同胞，用绘画具有的特殊效力，去宣传、说服那些对国家民族漠不关心的朋友，去暴露日本法西斯土匪的兽行——奸淫、屠杀、轰炸——抓住目前社会畸形的状态，用我们的刀子凿破它！"[87]"凿破"这一动作，只有刻刀可以完成，其他柔性的工具，如毛笔等，似乎只能将激情与怒火内敛，作为一个正在被追杀、被屠戮、被挤压的国家，一个古老民族，聚集在大后方重庆的人们每日忍受着飞机的轰炸，却无法向侵略者进行简单的还击，这是木刻艺术成为一种精神的安慰剂的客观环境。在40年代的战争相持阶段，重庆大后方的木刻版画展览很是频繁，根据记载可以了解当时情状："抗战木刻画展览会，昨天在市商会举行。团结而集体地把多量的木刻杰作，呈现在重庆世人面前，在重庆还是破题儿的第一遭。因为它是一种新兴艺术而又是以抗战为题材的作品，所以昨天前往参观的人实在不在少数，商会主席温少鹤等各界名人……都在那儿充了个圈子，统计下来观众一天之内不下千余人。木刻共有一百七十余幅，分挂三行，陈列在商会礼堂内，内中有不少惊人的作品……作品中有很多是从汉口全国木刻作者抗敌协会运来的，近作亦复不少，同时木刻画集也在展览之列，数量有三十余册，有不少是绝了版的……参加展览的有刘岘、丰中铁、王大化、刘鸣寂、马达、黄云等作家十余人。他们都把握着时代，针对着'抗敌'为前程的。这些艺人用尽心血戳出来的东西，充分暴露敌人的残酷、同胞们的受辱。力的演出，我们要呐喊，我们要愤怒！每幅让你兴奋，让你悲愤，让你痛心，紧紧地刺激你的心坎。"[88]显然，这些木刻版画作品是"力的演出"，是"呐喊"，是"愤怒"，是"用尽心血戳出来的东西"，这样的作品，其语言的战斗力是其他任何画种所难以取代的。

[87] 丰中铁：《抗战木刻》，《商务日报》，1938 年 7 月 31 日，第三版。

[88] 《大时代中的艺术：木刻在渝初次展览》，《国民公报》，1938 年 7 月 11 日，第三版。

第九节　近代画家皆通人：突破材料的界限

近代中国经历了千年未有之变局，没有一个时代的中国画家似此阶段的画家能脚踏中西两种文化，尤为难能可贵的是，这一阶段的画家多为通才，不少画家兼擅油画与国画。然而，这种兼擅主要体现在能用中西两种绘画材料作画，并不体现在对东西方两种艺术精神的真正参透，换句话说，近代画家总能在中西两种绘画上，从材料到观念找到彼此相通的地方，并以此为契点，突破材料的局限，通向绘画的共性与本质。

中西绘画材料中区别较大的是绘画基底和绘画媒介剂，例如油画基底材料和国画基底材料差异极大，材质上的坚实程度以及吸收性差异常常会直接影响绘画语言的质地。媒介剂方面，西方媒介剂更加丰富，其特点是有油性成分、蜡和树脂等材料的参与。在颜料方面，油画与国画相对差别不大，都是运用颜料粉结合媒介剂来作画，只是西方的颜色种类更加丰富。中西两大绘画体系在画笔上存在比较明显的不同，西方早期的蜡画和坦培拉绘画主要运用尖头笔，与中国画早期的毛笔有一定差别，但其勾线和填色的用笔比较相似，之后绘画用笔差异逐渐增大。西方出现各种样式的画笔，中国画笔基本形状不变，工艺则不断改进，因中国绘画讲究书画同源，故中西绘画关键差异在握笔姿势上，中国画的握笔姿势与书法无异，而西画的书写与绘画，在用笔姿势上完全不同，这种差异最终反映在绘画语言上，即中国画的笔墨语言重视书写性，而西方绘画的笔触笔痕重在形的塑造。

绘画毕竟是一种精神物化的视觉产品，材质基础关乎表达效果，绘画材料与绘画语言之间的确存在紧密的关系，可以说，绘画语言由材料、造型、色彩和人类的思维情感表达方式组成，材料选用不当常会导致表达障碍，而材料的偶发性与趣味性又会重塑画家的表达。

中西绘画语言非常容易区分，原因概括起来有以下四点：第一，中国在绘画工具材料上以尖头毛笔、墨、纸（绢）、砚为主体，西方以不规则笔、刀、布（木板、纸）、丰富的颜料为主体；第二，中国造型以传神精炼为主，

西方造型以精细客观为主；第三，中国色彩以主观浓墨淡彩为主，西方以客观色彩结合主观色彩来表现；第四，中国传统绘画注重表现性和写意性，西方传统绘画注重客观再现的写实性。绘画材料尽管不是形成绘画语言的唯一因素，但也是形成绘画语言的重要因素之一，是产生绘画语言的物质手段。选择什么样的绘画材料在一定程度上决定了会产生怎样的绘画作品，也就决定了会产生怎样的绘画语言，所以绘画材料对于中西绘画语言的差异化发展具有决定性作用。

必须看到，油画的媒介剂及画笔特性注定它无法与书法实现工具共享，近代画家一旦选择了西画工具，事实上也就放弃了"书画同源"的物质前提，在"书画同源"的观念流行之前，宋人作画的工具与西画类似，然而，文人画思潮的滥觞最终使绘画工具日益与书写工具趋同。林风眠在反思中国画工具局限时曾说："我们的画家之所以不由自主地走进了传统的、模仿的、抄袭的死路，也许因为我们的原料、工具，有使我们不得不然的地方罢？例如我们的国画目前所使用的纸质、颜料、毛笔，或者是太与书法相同之故，所以就不期然地应用着书法的技法与方法，而无法自拔？那我们不妨像古人之从竹板到纸张、从漆刷到毛锥一样，下一个决心，在各种材料同工具上试一试，或设法研究出一种新的工具来，加以代替，那时中国的绘画就一定可以有新的出路。"[89] 若无西方绘画作为参照，中国画家或许不会反思这种"太与书法相同之故"，此类反思，或也只有林风眠才能做到。

近代画家掌握多种绘画材料的不在少数，但他们创作的不同画种，在语言上存在一定的一致性。近代画家在绘画传统媒材上也大为拓展，在类似金叶子之类的载体上作画也不单是工艺美术家的专擅。（图30）此外，不少近代画家在自发地学习西方绘画，此前他们均有深厚的传统绘画功底，这种自发参习多出于文化拯救之目的，画家们受时流熏陶，认为"引西润中"是

[89] 林风眠：《我们所希望的国画前途》，王骁编：《二十世纪中国西画文献——林风眠》，北京：文化艺术出版社，2010年，第246页。

71

第三百七十一期
民國廿四年一月八日
隨時報號外附送不取分文

號外畫報

號外畫報　歡迎投稿
照片刊出　報酬從豐
戲　　刊　明日下午出版

图30　绘于金叶子上的罗汉，载于《号外画报》，1935年

增强中国绘画生命力的不二法门。无论融合派还是国粹派画家，在参习中西上似乎殊途同归，以陈师曾、黄宾虹两位纯粹的国粹派画家为例，其打通中西绘画的拿来主义精神更具典型意义。国粹派画家依旧"以书入画"，他们甚至看见或品到西方大师作品（尤其是素描）的优美书写性，西画材料的特性或材料使用的方法给他们以新的启示。

民初画坛思潮跌宕，革新者有之，守成者亦有之。陈师曾较为特殊，他的立场与文学界的辜鸿铭类似，是坚定的传统文化的维护者。与辜鸿铭一样，陈师曾也有较为深厚的西学背景，他同样认识到西方现代主义的弊端，且认为中国传统的文人画艺术格局谨严，意匠精密，下笔矜慎，是艺术发展的未来。陈师曾比较抵制没有创意的写实绘画，他认为写实主义就像照相机，千篇一律，人云亦云。但陈氏对于西法的参习却不逊于那些新派画家，他对传统的敬仰是在认识到西方艺术的弊端后，反观到中国文人艺术的可贵而自觉产生其文化立场，因此他的观念并非保守迂腐的守成，而是一种比较超前的、对现代性的反思和纠偏。陈师曾留学日本，其艺术思想受到大村西崖的直接影响，究其源头，则在于费诺罗萨、冈仓天心等人在欧美艺坛对东方艺术的鼓吹。加之"一战"之后，欧美思想家开始反思西方文明，并乞灵于东方，展开罗素式的思想现代性救赎，而这一全新的价值观念又被泰戈尔、辜鸿铭等人传递到中国和印度的上层文人精英圈。以陈师曾的身份地位，他正是这一圈层艺术精英的代表，理解其观念者甚少，响应者不多，却是超前的。陈师曾的知己好友姚华是一位誉满京城的画家，姚在《在师曾先生追悼会上演说》曾道："至其用笔之轻重，颜色之调和，以及山水之勾勒，不知者以为摹仿清湘，其实参酌西洋画法甚多。总括言之，师曾之画，取途渊博，用笔得之于书法，参之以西洋画法，于其作品中，随处均可寻出。"[90] 陈师曾是否画过油画，今已无从查考，但他在国画中参用西法的事实确常被方家提及，陈师曾学习过西画的速写和一些水彩画技法，速写近

[90] 俞剑华：《中国画家丛书——陈师曾》，上海：上海人民美术出版社，2000年，第46页。

似国画的抓形，水彩画敷色与国画接近，且其绘画材质接近中国绘画。陈师曾在光绪二十九年（1903）赴日留学，初入嘉纳治五郎创办的弘文学院，后入东京高等师范专科学校习博物学；1922 年应日本画家渡边晨亩、荒木十亩之约赴日举办画展。陈氏在日本学习博物学的过程中，对各类花卉的形状结构、色泽习性，都有专业系统的研究，亦比较熟悉近代植物图谱，故而其写意花卉并非信手涂抹，而是非常注重写生，其结构形态、笔墨韵味都与花卉的生长状态吻合，所以他的大写意花卉不失自然物性情态，同时也富有个性化的艺术魅力。陈师曾画作中的图式并非来自《芥子园画传》的公式，因来源于写生，所以他的图式变化多端。他这种对造化的重视，自有来自唐宋传统的内部文化基因，也有重视实证之西画的外来影响。众所周知，宋代画家格物致知，注重写生，讲究图真，但绘画发展到明清，画谱开始流行，大多数画家选择捷径，他们背熟画谱公式，以七拼八凑为"创作"手段。近代以来，西学东渐，西方写实绘画重视写生，但绘画犹如照相术，仅为客观物象的僵死复制。陈师曾不反对写生，且视为习画者的必修课目，但他的写生是提炼，是抓形，是概括，是捕捉典型。陈师曾在民国初年曾创作过一幅新潮人物画《读画图》，画面男女老少情态各不相同，众生相活脱于纸面，人物表情真实，姿态生动，充满生活气息。这件作品的技法语言比同时代作品显出独特，"画法参合中西，勾线以后，用色涂染，深浅浓淡，颇似水彩画，层次分明，富有立体感"。[91] 留日时期，陈氏受到西洋水彩画之启示，日渐形成以速写笔法肆意挥洒、墨法浓淡燥湿彼此衬托、用色浓郁绮丽又不失文人雅趣的艺术风貌。陈师曾对水彩画的借鉴并不是生硬的照抄，而是将其材质特性与中国画的水性媒介融会贯通，他以书入画，将速写转化为文人笔意，将水韵化用为南宗墨韵，"故师曾辄以篆书参入山水，以草书参入兰草，以隶书参入竹石，就其作品中，皆可以寻出各种消息。故其画师资不一，而取材丰富。此外取材于金石诗文者，尤不一而足。至于读书养气，师

[91] 俞剑华：《中国画家丛书——陈师曾》，第 46 页。

74

曾尤有心得。"[92] 陈师曾在表面上似乎"参酌西洋画法甚多"，而事实上，他对西洋画法与文人画意进行了巧妙的融合，他是将西法华化，看似参用了其材质，实际是改造其精神。"因此粗看时不易察觉，只有细细品味才能玩味其中蕴含的西洋水彩画成分。"[93]

另一位受西画启发的近代国画大家是黄宾虹，有证据表明其对印象派绘画情有独钟。1948年4月16日，他在写给苏乾英的信中有云："画无中西之分，有笔有墨，纯任自然，由形式进于神似，即西法之印象抽象。"晚年的黄宾虹一反过去勾填渲染的用色方法，而是像现代西画家那样直接把色彩点入墨稿，他所用的甚至是未经调配的原色，以点、戳、斫等笔法叠压到画面上，且在色的互补中调整墨色关系。这些看似印象派绘画的基本技法在黄宾虹的山水画中屡见不鲜。另外，其晚年积墨山水，以干笔勾点墨色，再以湿笔收拾大局的方法，也与水彩画颇多接近。此外，黄宾虹常常喜爱用中国画里的石青、石绿、赭石、朱砂等矿物颜料打点，这些无机矿物颜料在传统绘画里一般只用于罩染，他的这类新法在传统画家那里是非常忌讳的，这就难怪传统型画家会攻击黄宾虹的山水画犹如抹布脏乱污浊，而这正是黄宾虹的创新之处。用色泽鲜亮且覆盖性强的无机矿物质颜料在墨黑山水背景上打点，闪烁高亮的色彩既抽象又起了装饰作用，这些似乎都是印象派启发的结果。[94] 用矿物质颜料和宿墨点染一张水墨画，从而使水墨画呈现一定的厚度，给观者斑驳的肌理感觉，这或是借鉴了油画和水粉画的经验，使水墨画往油画和水粉画的厚涩感上靠近了一步。据说，傅雷曾写信给黄宾虹，劝他以后试往石青、石绿里多掺些胶，因傅收到其赠画，打开以后颜色哗哗往下掉，弄得满手皆是绿粉，而画上只存下青绿色的印痕。可以想见，这些画刚

[92] 俞剑华：《中国画家丛书——陈师曾》，第46页。
[93] 同上。
[94] 王鲁湘：《中国名画家全集——黄宾虹》，石家庄：河北教育出版社，2000年，第168、172页。

完成时的浓厚之感。难怪黄宾虹会说，"近习欧画者多喜之"。[95] 黄宾虹晚年或因眼疾，用笔越趋解放，这一点与莫奈亦十分相似，其积墨山水用笔的基本形态越发近似油画，层层叠叠亦点亦皴的短笔点皴确与莫奈、凡·高的笔触趋同，这使他的作品呈现出水粉画、油画般的结实与厚重。

对于西画的追习，民初为一时流，"五四"之后又是一高潮。然而随着20 年代末期国民政府对民族主义的倡导，加之西画因鉴赏人群缺乏而在市场中少人问津，不少西画家除了在学校中教书外，多数改画国画。另一方面，随着战争的到来，物资匮乏，西画材料难觅，除极少数抱有坚定艺术理想者外，多数新派画家皆转行画中国画。洋画家改画中国画的改行的趋势在当时已被关注，曾有人专门撰文谈及此事："西洋画与中国画虽同为造型艺术，但两者趣味不同，表现的技法与所用的材料也不同，但目前上海有些洋画家有好弄国画的趋势，有些人甚至与洋画绝缘而做了'半途出家'的国画家，有人怀疑到这是洋画家的落伍，试考其故，也有上面的几个原因，洋画家在弄惯了浓厚的油彩之余，偶写一两张清淡的中国画，觉得颇饶新趣，自以为如果改作国画，定能为中国画放一异彩，有了这种自信和兴趣，遂渐渐地舍弃了油画笔。另一个原因是中国人欣赏油画的常识不普遍，一般人对于洋画尚不感兴趣，洋画家花了宝贵的时间与价值高昂的材料，作品成功以后不能博得多数人的欣赏和接受，这自然是一件扫兴的事。而且画家是同样需要生活的，西洋画不及中国画容易出售，这是事实，所以有些洋画家就不得不舍弃了舶来的油画布而改用中国的宣纸了，并且中国画的裱装又比洋画配镜框子便宜，更便于收藏携带，洋画家'改行'的，就自然地多了起来，于是遂成了一种趋势。"[96]

20 世纪 40 年代晚期，画家转行现象同样不乏其人，有位画家曾这样描

［95］ 参见［澳］罗清奇：《有朋自远方来——傅雷与黄宾虹的艺术情谊》，陈广琛译，上海：中西书局，2015 年 3 月。
［96］ 胡金人：《略谈上海洋画界》，上海艺术学会编《上海艺术月刊》创刊号，1941 年 11 月 1 日。

述:"新派指的是西画家转行写的中国画。这种转行倾向,早在二十年前已经开始,当时的徐悲鸿鸡马、汪亚尘金鱼、孙福熙菊花,都曾在画坛耸动视听。现在差不多任何一个西画家都写得一手好中国画了。这其中有些是对中国画下过功夫的,如徐悲鸿之私淑任伯年,丁衍庸之学'八大山人'与齐白石;有些是以西画技巧运用中国纸笔的,如林风眠的人物及花鸟、李铁夫的老虎、鹰燕及风景,方君璧在绢上画的裸女及其他人物;有些是仅顺笔涂抹,取媚一时,则有孙福熙、汪亚尘、王济远、俞剑华、刘海粟等:或以色彩轻艳动人,或以写生画稿作粉本而迁就中国式的长条幅,把山拉得长长,树挺得高高,但论气韵则尚欠精纯,不能与熟练旧画风的画家较长短,只可赏识他们尝试的勇气。"[97]

在新派画家中,徐悲鸿称得上是将西方素描与中国水墨画进行融合的成就最卓著者。比如西画家倪贻德曾认为徐作中素描的造诣最高,他的素描人体不仅准确,还是活的和具有不同年龄及民族特征的典型,"实在已经达到精通练达的程度"[98],虽是习作,但有独立的审美价值和研究价值。倪贻德特别谈及徐氏素描中的用线:"随着各种不同的感觉,赋以各种不同性质的线条,例如在暗部,线条只是隐约显现;在明部,则用了较为尖锐而犀利的线条,更助长了光的效果。更由于线的粗细、长短、浓淡、曲直、断续等的变化,表现出了人体各部的软硬、厚薄、前后、转折等不同的感觉。它不但显示前面的可以看到的物质,而且也暗示了没有画出来的后面的存在。这样的线条,是具有雕塑性的、可以触觉的线条。使我们一方面欣赏到它的线条的美,同时又使我们忘记了线条本身,而只感到它所表现出来的物象的生命。""帮助他简练地表现出人物的各种特点。"[99]倪贻德是偏于现代主义的西画家,同时精通理论,他能看出徐悲鸿素描中线条的塑造性以及线条独立

[97] 忽庵:《现代国画趋向》,该文刊载于 1947 年香港南金学会出版的《南金》创刊号,后收入黄小庚、吴瑾编:《广东现代画坛实录》,广州:岭南美术出版社,1990 年,第 315—323 页。

[98] 王震编:《徐悲鸿的艺术世界》,上海:上海书画出版社,1994 年,第 97—102 页。

[99] 同上书,第 116 页。

图 31 《康南海六十行乐图》

的美感，应当说，徐悲鸿的素描是其水墨画创作的草图，其笔墨的塑造感及以碑入画的笔感皆有得自深厚传统的一面，这至少包括两个方面，一是书法涵养，二是线造型的坚实根基。吴作人弟子、画家艾中信认为，徐的素描吸收了勾勒、渲染等中国传统造型技法，和他的油画造型一样，是明暗法、分面造型法和线描的结合，强调形体轮廓，又不削弱主体与环境间的空间深度联系，"重视细节而不拘于细节，强调概括不流于空泛，既严谨而又不拘谨"，"凡此种种，都属西法范畴，但富有中国绘画造型的特色"。[100] 人们一般认为徐氏的西画功底主要源于留法经历，而事实上，早在留法之前，他的绘画便开始参习"海西"之法，例如 1917 年徐悲鸿为康有为所作的《康南海六十行乐图》（图 31）是目前存世的徐悲鸿早期的写实风格作品。该作品为纸本水彩，画面形象显然采用了西洋的塑造手法。[101] 这件作品无论是造型还是技法都应该算是稚嫩的，甚至有些接近当时的月份牌画风。绘制此画时，徐悲鸿尚未到法国留学，但我们似乎可以将这件水彩画视为徐悲鸿早

［100］ 王震编：《徐悲鸿的艺术世界》，上海：上海书画出版社，1994 年，第 127—128 页。

［101］ 徐悲鸿：《康南海六十行乐图》，纸本设色，86cm×121cm，见于北京保利 2012 春拍。

期写实绘画的代表，它是一种不中不西的混血绘画，新材料的独特肌理与视觉效果已不重要，那种前现代式的中西绘画的合流痕迹，足以说明中国人对西方绘画的师习并非近百年内逼不得已的权宜之计。

以"艺术叛徒"自我标榜的刘海粟，其实骨子里对中国传统绘画一直有着浓厚的迷恋，尤其是对线条的表现力非常推崇，他的早期油画明显是以中国式的书写为主要形态，同时又吸收和转化了西方的色彩和画面构成关系，因此，刘海粟最终选择了最能与中国传统书写气质相通的凡·高和马蒂斯，而不是像徐悲鸿那样选择了学院派的写实主义风格。傅雷在 20 世纪 30 年代的文章中部分肯定了刘海粟等富有叛逆精神的青年艺术家的艺术实践："1924 年已经为大家公认为受西方影响的画家刘海粟氏，第一次公开展览他的中国画，一方面受唐宋元画的思想影响，一方面受西方技术的影响。刘氏在短时间内研究过了欧洲画史之后，他的国魂与个性开始觉醒了。"[102] 与徐悲鸿类似，刘海粟也是从西画始，而至国画终，且他们终其一生，其绘画皆不脱书法用笔。这样的画家还有很多。

然而林风眠是一个特例，尽管他的晚年也创作了大量的水墨画，但在他的画面中似乎能看到他在努力摆脱书法用笔的痕迹，他一直想像一个纯粹的画家那样去画画，不受时空的局限，不受文化的羁绊。

第十节 "海西法"、洋画、擦笔水彩：西画材质技法的中国化进路

"泰西法"或"海西法"本指从西洋传来的一种绘画技法，它与"西洋风"一样，是一个所指模糊的概念。与 18 世纪在欧洲流行的"中国风"类

[102] 傅雷：《现代中国艺术之恐慌》，郎绍君、水天中编：《20 世纪中国美术文选》，上海：上海书画出版社，1999 年，第 306 页。

似，"海西法"是一个口耳相传却没有明确定义的词。梁启超在《西学书目表》中曾用"西学""西政""西艺"指称西方的学术，这好比"外国人"一样，是一个大而化之且涵盖粗疏、宽泛的大词，是面对他者时，为了区分彼此而生造的一个词。就绘画领域而言，中国人眼中的"海西法"貌似覆盖了文艺复兴之后至印象派之前的整段艺术史，主要是指西方人以错觉主义手法进行具象写实的那些绘画创作。在清代的绘画史上，"海西法"专指由清宫中的洋人传教士画家担任主笔，运用西洋明暗法和焦点透视画法进行绘画创作的一整套方法。具体而言，"海西法"实包含了一整套观察方法和塑造方法，这些方法当然也要用到西洋发明的绘画辅助工具，如汤若望在其所著《远镜说》中曾言及运用透镜作画的技法："居室中用之，则照见诸远物，其体其色活泼泼地各现本相，大西洋有一画士，秘用此法画种种物象，俨然如生，举国奇之。"[103]

自晚明以来，在乡土中国，西方传教士和商人带来诸多欧洲的画片、印刷品。鸦片战争后，教堂遍地，教会免费赠送大量宗教宣传画给乡民[104]；此外，晚清时从清宫散佚到民间书画市场的海西画作日益多见。这些都是传统西洋绘画技法得以在中国民间生根发芽的历史原因。事实上，"海西法"在民间木版年画、玻璃画、写真术、壁画、屏风画、书籍插图、衣冠像中均留下鲜活的印迹。康熙末年至雍正初年，轰动一时的姑苏"仿泰西画法"大型套色木版画一度盛行于民间。究其原因，在于皇帝的喜好被下层民众仿效。

"海西法"究竟为何？我们可以就清宫画家焦秉贞的技法对此作一次梳理。康熙年间，焦秉贞任职钦天监，钦天监自晚明以来是西方传教士的专属之所，焦秉贞自此才有机会与南怀仁等西方传教士接触，同时参与绘制天文仪器与时宪历《春牛图》。此时，传教士画家一直为主笔。在系统学习之后，

[103] 汤若望：《远镜说》，明天启六年（1626）撰，《艺海珠尘》子部"天文奇器类"。

[104] "虽然传教士所携带的油画引起人们的极大羡慕，但从长远来看，也许还是那些有插图的书籍和版画产生的影响要大一些。"参见 Michael Sullivan, *The Meeting of Eastern and Western Art*, London, 1989, p46.

焦氏逐渐将西洋透视画法与中国传统的界画技法相融合，完成了著名的《耕织图》的绘制。焦秉贞的《耕织图》共 64 幅，是在南宋《耕织图》基础上的再创作，但焦氏所绘组画采用了十分明显的西洋透视法，即使清中后期重绘的《耕织图》也没有焦氏组画中那样显著的洋画特色。此外，焦氏善画人物，他画中的人物比原来的多了一倍，并且按远近比例画出了前后关系，人物的动态准确生动。房屋、树木等景物也都按透视关系准确描绘，画面景深效果明显，且部分涂上阴影，以体现明暗光线。焦氏版的《耕织图》色彩丰富艳丽，注重颜色互补和色调的和谐。胡敬胜赞焦氏对"海西法"的娴熟运用："善于绘影，剖析分刊以量度阴阳向背，斜正长短，就其影之所著，而设色分浓淡明暗焉。故远视人畜、花木、屋宇皆植立而形圆，以致照有天光，蒸为云气，穷深极远，均灿布于寸缣尺楮之中。"[105] 焦秉贞的"海西法"相比传统画法有如下几方面特点：运用透视法；善画人物；善于处理人物、建筑物和风景空间关系；善于表现明暗阴影；逼真如生；色彩丰富艳丽。焦氏的画作被康熙要求以版画复制，并颁赐予王公大臣、外藩使员，"欲令寰宇之内，皆敦崇（耕织）本业"[106]，最终广泛流入民间。皇帝的推崇起到了对"海西法"予以积极肯定并大力推广的作用。

随着紫禁城的对外开放，人们看到清代帝王对"海西法"的偏爱。现存北京故宫博物院里的倦勤斋通景画，是一幅以"海西法"绘制的西洋壁画，此画布局奇诡，天顶、北墙以及西墙连成一体的，视错觉效果惊人。该画绘制于乾隆元年，清档记载："养心殿西暖阁仙楼北楼梯上北墙画通景油画，西边楼下穿堂北间门里隔具画通景油画，西明间画旁画通景油画，再东边楼下明间南边东墙亦画通景油画。"[107] 倦勤斋天顶上面漫铺着画满了一座藤萝架，架上爬满藤萝，蓝紫色的花朵竞相盛开，透过花架能见到碧蓝天空

［105］ 胡敬：《国朝院画录》（卷上），上海：上海人民美术出版社，《画史丛刊》本。

［106］ 康熙题《御制耕织图》序，转引《中国古代耕织图》，北京：中国农业出版社，1995 年，第 200 页。

［107］ 《造办处各作成做活计清档》，北京：中国第一历史档案馆。

的一角。画家还为帝王设计了一个最佳观看点，站在这个角度，藤萝花均展现为低垂的三维效果。这种画法是欧洲教堂天穹画法的变通，使有限的室内空间得到最大的拓展，画家只是运用一点小伎俩，先以此点为出发点排布画面，再按透视关系由近至远，将花朵画成躺倒的角度。倦勤斋的北墙上绘着斑竹拼搭的隔断，从圆形月亮门望去，可见到门外庭院中两只丹顶鹤在悠闲漫步。庭院外的远景是一座宫殿，宫墙外隐约可见树木、远山和蓝天，给人以无限遐想。一切都描绘得十分真实，如舞台的布景，让人以为可以踏入，又瞬间被幻境震惊。

必须看到，"海西法"并非道地的西洋画法，事实上，来华耶稣会士们的绘画创作在题材、媒介、用色、尺寸大小，乃至安放位置等方面，均体现了中国皇帝的意愿和偏好。我们看到，来自意大利的巴洛克风格最终变成亦中亦西又不中不西的"海西法"。这是一种艺术上的混血儿，它主要是在材质和技术层面进行杂交的成果。

"海西法"传入后，知识界首先从中看到了中国最为欠缺的"图学"和"视学"，"海西法"包含了意大利文艺复兴的科学成果，而文艺复兴的摇篮佛罗伦萨本就是欧洲图学的中心。无疑，"海西法"所承载的是对实学大有裨益的新学问。郑樵在《通志·图谱略》中说："图谱之学，学术之大者。图谱之学不传，则实学尽化为虚文。""海西法"给中国知识界提供了一个重新观看世界的视点，透视法成为"视学"这样一门学问，年希尧将之编译成书。"视学"作为一种新的观看或观察之学，最终刺激了中国传统图谱之学的复兴。传统知识分子更多的是站在实学的角度而非艺术的角度来接受这种单眼定点的直线透视法。向达曾说："康乾之际，画院供奉及钦天监中颇多西洋教士，流风所被，遂有焦秉贞诸人，为东西画学融合之大辂椎轮，而开清代画院之一新派。"[108] 焦秉贞等人是皇帝大加激赏的"汉魂洋才"，

[108] 向达:《明清之际中国美术所受西洋美术之影响》，原载《东方杂志》，第27卷第1号，1930年3月1日，第19—38页。

而对于郎世宁、王致诚那样真正的"洋才"，皇帝也希望将他们改造并注入"汉魂"。但"汉魂"并不容易获得，清代郑绩的《梦幻居画学简明》有云："夷画较胜于儒画者。该未知笔墨之奥耳。写画岂无笔墨哉？然夷画则笔不成笔，墨不见墨，徒取物之形影，像生而已。儒画考究笔法墨法。或因物写形，而内藏气力。分别体格，如作雄厚者，尺幅而有泰山河岳之势。作淡逸者，片纸而有秋水长天之思。又如马远作关圣帝像，只眉间三五笔，喘气凛冽之气。赫奕千古，论及此。夷画何尝梦见耶？"[109] 在传统知识分子看来，"海西法"的引入好比是"引释乱儒"，亏损名教。而在欧洲人看来，他们以科学为根基的严谨画法在中国已被改造得不伦不类，是一种"鲁鱼亥豕"现象。向达就说："明清之际所谓参和中西之新画，其实本身实呈一极怪特之形势：中国人即鄙为伧俗，西洋人复訾为妄诞，而画家本人亦不胜其疆勉悔恨之忧；而诸卒致殇亡，盖不得蓍龟而后知矣。"[110] 可见"海西法"虽得帝王青睐，却一直得不到中西知识界的认可。

　　20 世纪初期，各种形态的西洋绘画在上海等条约口岸城市涌现，它们经商贸、传教等途径在大城市泛滥，各类"洋画"成为新兴视觉文化的代表而被市民们关注。"五四新文化运动"前后，赴日本与欧美留洋的画家先后归国，他们在新式的美术专门学校教授西洋绘画，并组织画会、举办展览，再通过报刊传媒介绍推广西洋绘画，培养了一批喜好洋画的艺术青年，实践着"洋画"的创作，发起了一场颇具艺术启蒙色彩的"洋画运动"。陈抱一在《洋画运动过程略记》中提出："西洋画流入我国，年代已甚古远。唯我国画界之开始洋画运动，还不过是近今三十余年间的事情吧。而上海方面洋画运动的发端，也可说是中国洋画运动的开始。"[111] 倪贻德在《关于西洋画上的诸问题》一文中写道："中国之有西画，也有三十多年的历史了，

[109] 李来源、林木编：《中国古代画论发展史实》，上海：上海人民美术出版社,1997年，第272页。

[110] 参见胡敬：《国朝院画录》(卷上)，上海：上海人民美术出版社，《画史丛刊》本。

[111] 陈抱一：《洋画运动过程略记》，引自水天中、郎绍君编：《二十世纪中国美术文选》上卷，上海：上海书画出版社，1999 年，第 544 页。

图 32　1930 年的上海，四个少年在照相馆的合影纪念照，背景画技法十分成熟。

在民初前后，上海有少数画家，试作着临摹西洋画片的作品，这大概是我国西画的开始了。'五四'运动以后，和别种学术一样，西画的理论和技巧，渐渐被介绍到中国来，同时到欧洲去研究西画的也渐渐多起来了。到现在，国立和私立的艺术学校，都有西画系的设立。而专门西画的人才，也不能说少，西洋画展也常可在各大都市看到。西画可说已在我国占着确定的位置了。"[112] 由此可见，与明清"海西法"的引入有所不同，民初的"洋画"不再仅是一种绘画技法的引入，而是一种思潮及艺术体系的介绍与移植，此时的"洋画"不仅包括西洋画，还有东洋画；不仅有西方传来的西洋画，还有日本传来的西洋画；不仅有西洋的写实绘画，还有西洋的现代绘画。"洋画"不只是技艺，而是一种包含"理论和技巧"的"学术"，然而这学术似局限于学校和狭小的专业圈内，民间对"洋画"的认识依旧停留在"海西法"的层次。（图 32）

　　1937 年，广东西画家吴琬（子复）曾如此描述广州在民初时所谓西洋画

[112]　倪贻德：《关于西洋画上的诸问题》，《胜流》，第 5 卷第 2 期，1947 年，第 54 页。

法在坊间的流行："作为西洋画的形式而出现的，在市上就有所谓西法写相之流，什么美术写真馆等，就是除了旧有的'大座装真'之外，兼写擦炭粉的肖像，那就是以放大尺——即如现在自称写实的画家所用的放大尺，从照片上把人的尊容放在纸上，然后拿蘸着炭粉的毛笔，慢慢对准照相上的光暗擦成的。'大座装真'之类的工夫繁浩，取价动辄一二百两，普通人家想给他的祖先制一张遗容留为瞻仰，那是不容易的事，于是擦笔炭相就代了它一部分生意。擦肖像之外，还擦一些风景，也是从风景照片上搬过来的。只消一把放大尺，就可以把画片上的形搬过来，在当时尚未知什么西洋画技术的青年人心中，总是一件轻举易办的玩意。于是那些乘时而起的写相美术社，以一两个月毕业，利用人们急功近利的弱点来号召，招些学生。跟着又以光擦炭粉只得深浅的黑色，不大好画，于是又有所谓彩粉者，同时又临摹一些水彩画，方法也离不了一把放大尺。"放大尺、炭粉、毛笔、擦笔、水彩成为当时所谓"西洋画法"的必备工具，以解剖学和单眼透视为基础的造型方法被理解成呆板僵化的摹写传移，"郑曼陀、徐咏青，那一流水彩画月份牌，也正在那时候从上海运到，于是那些教授擦炭相的美术社，也兼教月份牌的水彩画，题材多是一个花枝招展的病态美人。因为没有经过'艺术解剖学'的修养，人体描写是没有圆味的，没有生人的感觉的，只是像剪张纸贴上去一样。"[113] 换言之，西洋绘画在基层民众中的物质存在形态，与美术界学术精英们的期待存在差距。这一点与文学界颇为相似："绘画也正如文艺，那时的才子佳人、鸳鸯蝴蝶的文艺作品，也正在上海风靡一时。他们的刊物流到广州，使广州那些好弄笔墨的才子，也卿卿我我地在低诉。自命会画洋画的青年，对一幅曼陀的美女月份牌，就说'画里真真呼之欲出'。鸳鸯蝴蝶派所谓文艺刊物的《礼拜六》每期的封面都有一幅丁悚画的水彩画，比较月份牌式来得随便些、简单些，颇得中学生爱好，临一幅作为图画

[113] 参见吴琬：《二十五年来广州绘画印象》，《广州艺术青年》，第 1 期，1937 年 3 月。

图 33　1920 年上海街头的擦笔水彩画。

课的也有。"[114] 随着现代商业的逐步繁荣、市民文化的兴起，以月份牌为代表的"西画"在中国的变种，成为沿海条约口岸城市的一道亮丽的街市风景。此类绘画的使用主材为炭精粉和水彩，经过市场的选择与引导，最终发展完善为一种光滑、鲜艳、漂亮、喜庆的制作程式，这些亮丽的绘画迎合了中国的新年的需求而得以大批量印刷，使中国化的"海西画""洋画"成为一种更加通俗的本土画种。

　　1949 年以后，擦笔水彩式的年画迅速在广大农村普及，取代了中国传统木版年画的地位。这是西方绘画的工具方法在中国民间完成本土化改造的最终形态。似乎可以下这样一个结论：真正起源于西方的绘画方法最终在新的社会形态内，从传统精英阶层和批评家的圈外找到自身的推崇者，那是中国社会的新兴阶层，他们主要是逐步具有文化主体意识和民族主义观念的社会中间层与市民阶级，这个社会阶层在 19 世纪晚期逐步形成，他们承接传统也悦纳西学，这一人群的不断壮大为视觉文化的转型打下了基础，也为20 世纪整个社会广泛地接受西方写实主义绘画做好了准备。（图 33）

[114]　参见吴琬：《二十五年来广州绘画印象》，《广州艺术青年》，第 1 期，1937 年 3 月。

第二章

科学主义与民族主义并行：
近代建筑材料的新选择

　　与绘画较为相似，数千年文明已使中国建筑演化出自身的一套独特而高度成熟的体系，但此一以木结构为中心的建筑类型在技术发展上相对停滞、落后，中国建筑理论仅是工匠的技术积累和经验总结，缺乏科学性和系统性。然而因"重道轻技"观念长期存在，"建筑之业，既不为社会所重视，数千年来，日处于危崖深渊之下。木鸢飞机之制，旷代不传；山节藻棁之奇，并世无觏，国家土木之兴举，责诸细人，虽有巧匠，仅供一时之诛求，不作异代之借镜，事过境迁，湮没无举，既无专门之书，足供研讨；复无具体之说，详衍心晶。哲匠绝技，历世长埋，其影响于建筑进化，实堪浩叹。"[1]

　　近代建筑材料的选择与近代建筑营造方法的改进有着极大的关联，抛开营造方法及理念的变化而谈材料的转变，则毫无意义。

　　清中叶以降，外国传教士在圆明园长春园内设造西洋楼，后外商在广州城建"十三夷馆"；《南京条约》签订后，西人在中国广建教堂，西方建筑

[1]　上海市建筑协会编：《建筑月刊》发刊词，1932 年 11 月。

图1　圆明园养雀笼为中西合璧的建筑，以进口石材建成。

图2　天津英租界工部局戈登堂，建于 1890 年。

的材质用料、科学理念和技术手段开始传入中国，但未产生太大的影响。[2]
（图1、图2）

鸦片战争以后，西方的砖石建筑开始大量在沿海条约口岸城市出现。这些近代建筑多数是对西方罗马式、哥特式和文艺复兴式等砖石建筑的仿建，其用料多数直接从西方舶来。另一值得注意的现象是，受西式建筑的影响，

[2]　梁思成：《中国建筑史》，北京：中国建筑工业出版社，1993 年，第 229 页。

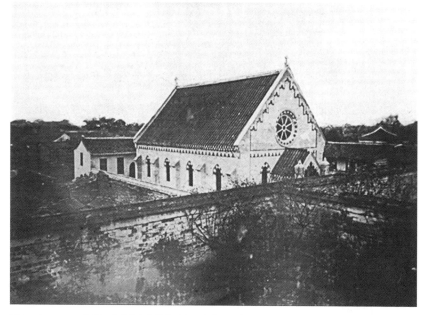

图3　1878—1880 年间，宁波孝文巷的英国圣公会教堂，为近代砖木建筑（图片来自美国人爱德华·邦斯德鲁的家庭相册。爱德华·邦斯德鲁毕业于哈佛大学，1865 年来到中国，1868—1908 年在中国海关担任专员）。

砖木结构在清末发展较快，此类建筑的主要特点是外部用砖石砌承重墙，内部以木柱承重，木架上铺木楼板，木屋架搭两坡顶，并使用拱券。这种结构与传统木构架房屋相比更为牢固，仍旧采用过去的建筑材料砌筑砖石墙体、拱券，木屋架制作也都是采用传统技术。其因结构合理、取材方便、技术简单的优势而得以广泛流传。近代建筑艺术中的某些技术并非为西方独有，但其使用确有诸多不同，比如拱券，在中国古代亦有此法，但一般用于桥梁建造，在中国近代建筑的大量使用，实因受西洋罗马式或哥特式建筑之影响。另，近现代建筑中的拱券甚少用石而多以砖砌成。（图3）

　　民国建立后，在大城市的发展过程中，中国传统的木结构柱架体系逐渐被外来输入的砖墙支撑木桁架体系代替。20 世纪 20 年代以后，西方现代主义风格的钢骨混凝土建筑开始在上海等大城市大量出现。与西方新的建筑结构形式相比，中国传统木结构建筑较费用料，同时跨度受木料大小的限制，单一的结构形式已不适应近代社会工业化发展的需要。很快，随着西方建筑师来华承接工程，以及留洋建筑师归国，钢骨混凝土结构体系、钢结构体系

等工业时代的结构形式彻底取代了近代的砖石结构和传统木结构建筑。

　　20世纪初期的中国建筑界也呈现出某种科学主义的价值取向，即对传统建筑非科学性的否定和对西式建筑的崇尚。1920年出版的《建筑图案》的序言提到："建筑学繁博精深，与光学、力学、化学俱有关系，而尤以绘画与计算最占重要……非绘画不能准的，与夫水泥结合，水泥力性、水泥梁柱、钢铁力性、楼板、墙壁、桩基，非计算不能精核。我国梓人只知墨守成规，不知打样为何物，测量为何物，唯古式是尚，而未能革新，既耗费又陈腐，可不嗷欤？"[3] 建筑学家柳士英则对中国传统建筑的"科学性"和"艺术性"提出全面质疑："盖一国之建筑物，实表现一国之国民性，希腊主优秀，罗马好雄壮，个性之不可消灭，在示人以特长。回顾吾，暮气沉沉，一种颓靡不振之精神，时映现于建筑，画阁雕楼，失诸软弱，金碧辉煌，反形嘈杂，欲求其工，反失其神，只图其表，已忘其实，民性多铺张而官衙式之住宅生焉（吾国住宅有桥厅、大厅、女厅、升堂入室，宛如官衙），民心多龌龊；而便厕式之弄堂尚焉（国人好随地便溺，街角巷底，尽成便所），余则监狱式之围墙、戏馆式之官厅、道德之卑陋、知识之缺乏，暴露殆尽，故欲增进吾国在世界上之地位，当从事于艺术活动，生活改良，使中国之文化，得尽量发挥之机会，以贡献于世界，始不放弃其生存云云。"[4] 至20世纪20年代末，中国建筑界对传统建筑非科学性的批判达到极致："传统建筑之建筑学理不科学、建筑功用不科学、建筑构造与结构不科学等。"[5] 发展至30年代，建筑是"艺术与科学"之结合的认知在知识界已经成为一种共识："我们要从现代层楼高耸的建筑中，追索到过去中国建筑的演进，就不得不将'建筑'二字，加以相当的解释……'建筑'历来被公认为艺术的一种，并且我们知道，建筑是一种有计划的艺术，它将线和形体分配得井井有条，

[3]　葛尚宜：《建筑图案》，序言，大华图书馆，1920年4月。

[4]　《沪华海公司工程师论建筑》，《申报》，1924年2月17日。

[5]　赖德霖：《中国近代建筑史研究》，北京：清华大学出版社，1997年，第185页。

所以建筑不单单说是一种机械式的艺术……建筑是一种科学，一种有系统的科学，它一方面遵守科学上的原理，引用现有的材料，以达建筑坚固之目的，一方面假图案及色彩之点缀，以增建筑之美观，更一方面要建筑师的学识与经验，以求建筑之合用。所以说建筑是一种艺术而又科学的学问。艺术与科学，才能构成现代美观庄严建筑物主要元素。并且我们要知道科学在求真，艺术在求美，二者果能互相贯通，互相浚发，那么建筑就可以达到真美合一的希望了。"[6]

有识见的建筑理论家也为本民族建筑的发展开出了药方："一、以科学方法，改善建筑途径，谋固有国粹之亢进；二、以科学器械，改良国货材料，塞舶来货品之漏；三、提高同业智识，促进建筑之新途径；四、奖励专门著述，互谋建筑之新发明。"[7]

建筑领域的另一流行思想是民族主义，它其实是中体西用或引西润中的翻版。著名的建筑师如吕彦直、范文照均为此类民族主义或曰复古主义者。对于建筑师模仿西式建筑，范文照曾批评："平息目觇建筑出品，多极力模仿西洋式之建筑物，而摹仿者不为不良格式，致社会有不中不西知诮，损失美术之精神，此我建筑界前途之悲观也，虽近有二三考古之士，知研究古昔建筑物为采用之地，而北平清宫反先为外人采用，为燕大校舍、协和医院、金陵女大校舍等是已。"[8]

基于民族主义与科学主义的融合，吕彦直、范文照、梁思成等近代建筑师尝试采用了一种"翻译"的手法对建筑设计进行改造：将希腊罗马的柱式改为中式立柱，将西式的直坡屋顶改变成中式琉璃瓦曲线屋顶，将西式的山花和柱式门廊改造成为中式的重檐立柱门廊，将鼓座之上的西式穹隆屋顶改造成中式的八角攒尖顶。概言之，就是将西方古典建筑元素用中国构件替

[6] 孙宗文：《中国历代宗教建筑艺术的鸟瞰》，《中国建筑》，第 1 卷第 2 期，1933 年，第 44 页。

[7] 上海市建筑协会编：《建筑月刊》发刊词，1932 年 11 月。

[8] 同上。

代，仍按照西方的"语法"体系，即其构造原理，进行组装。吕彦直等人的"翻译"的手法在 20 世纪 50 年代被梁思成总结为"建筑可译论"，这是整整一代中国建筑家的共同智慧。梁思成认为，中西传统建筑上都有同样功能的屋顶、檐口、墙身、柱廊、台基、女儿墙、台阶等可以称之为"建筑词汇"的构件，用这些词汇组成的西洋建筑如果改用相应的中国传统构件代替，则可以将西洋风格"翻译"成中国风格。梁的观点是民初建筑界的共识，且其实践已在一大批民国建筑上得到落实。

若以中国传统之五行观念来看，则会发现中国建筑传统材料主要为木、土结构或木、土、火（砖）结构，至近代则为土、火（砖）结构，发展至 20 世纪则成为金、土、水（水泥）结构。各阶段建筑均有其利弊长短，而选择何种材料则与流行的思想观念有关。总体而言，科学主义及民族主义，成为中国近现代建筑材料选择上两条并列同行而时有冲突的主线。

第一节　新材料的运用与诠释

中国传统建筑的屋顶主要由木构架承重，墙壁一般只起分隔空间、遮蔽视线的作用，这种结构使建筑物的设计具有极大灵活性，同时为建筑物内部空间的布局分隔带来很大方便。因墙壁不承重，故墙上的门窗大小不受限制，且可直接建成无墙的建筑，如亭子、水榭或回廊。相反，欧洲建筑的墙壁一般需承重，所以墙上的门窗不能开得过大。框架与结构是建筑的骨骼构架，中国传统建筑以木为架构，墙体得到解放；而西方传统建筑以砖石为架构，必须依赖拱券来解放墙体，这一局面直至钢骨混凝土出现才根本改变。

中国传统建筑中使用的金属材料极少，除了少量的装饰和防水部件，榫卯连接的架构几乎不用一根钢钉。西式建筑传入以后，玻璃及金属材料开始在建筑中大量出现。《扬州画舫录》讲到近代仿泰西营造法的"怡性堂"，曰："怡性堂左靠山仿效西洋人制法。前设栏盾，构深屋，望之如数十千百

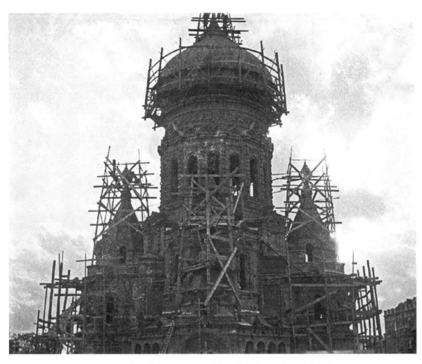

图 4 1931—1932 年间，哈尔滨圣索菲亚教堂（罗伯特·拉里莫尔·彭德尔顿摄）

层。一旋一折，目炫足惧，令人依声而转。盖室之中设自鸣钟，屋一折则钟一鸣，关换与折相应。外画山河海屿，海洋道路，对面设灯影，用玻璃镜取屋内所画影。上开天窗盈尺，令天光云影相摩荡，兼以日月之光射之，晶耀绝伦。"该书称仿西洋的"澄碧堂"："盖西洋人好碧，广州十三行有碧堂，其制兼以连房广厦，蔽日透月为工。是尝效其制，故名'碧澄'。"[9]这些仿制西洋的建筑，无论其构造还是装饰，均使用大量舶来材料，其功能与视觉效果相比传统建筑均有很大不同，令观者印象深刻。

鸦片战争后，西方传教士大批涌入沿海条约口岸城市，在这些新兴城市，西洋舶来的建筑以教堂为其代表，且发展极为迅速。因此，教会建筑是中国近代欧式建筑中品质最高的一种建筑类型。（图 4）

民国初年的教会建筑已经不同于 19 世纪末由传教士根据本国建筑加以简单仿建的粗陋堂舍，而是由专门从事建筑设计的建筑师设计并指导施工，

[9] 参见李斗：《扬州画舫录》，北京：中华书局，1960 年。

建筑材料和设备起初多从欧美国家通过海运进口，虽然材料和技艺尚未普及，但是工匠们已经初步了解西方建筑材料的特性。接下来，为了省却远洋运输的麻烦，他们开始运用中国本土建材施工。中国工匠的智慧得到充分发挥，他们不仅可以还原西方建筑样式，而且能在施工工艺上基本达到西方建筑的标准。难能可贵的是，工匠们虽未掌握四分拱等西洋哥特式建筑特有的结构方式，但他们却善于运用传统材料技术解决问题，甚至以他们娴熟的木构技能巧妙地模拟出哥特式的四分拱天花形式，并以本土化的施工做法取得了同样的艺术层次。

在混凝土材料工艺成熟并大力推广之前，砖（石）木结构建筑在东西方都成为民居建筑的重要过渡产品。砖（石）木结构可说是近代社会特有的结构体系，是一种由传统向现代转型过渡的建筑类型。砖（石）木结构体系的最大特点是：第一，水平承重构件传来的荷载全部由砖（石）墙或柱等砌块承担，其组成各种形式的砖（石）砌的承重墙、砖柱以及拱结构；第二，几何不变形木屋架的应用。几何不变形木屋架又称为三角形木屋架，是建筑结构走向科学化的重要标志。砖（石）木结构由最初的西方和日本传入后，在中国民间迅速传播并被广泛使用。此时期的砖（石）木结构建筑的显著特点是：结构样式混杂，虽为砖（石）木建筑，但无论是砖墙的砌筑，还是三角形屋架的构成，样式极多。

建筑材料不仅是建筑物各结构主体的组成要件，其材质色泽也是建筑艺术关键的审美元素。中国传统建筑一般以石材、砖、陶瓦和木料为主，至民国时期，西洋建筑在功能上逐步体现出其体量与合用优势。随着沿海城市西式建筑的兴起，各类承建新式建筑的工程公司大量涌现。新建筑除了结构上的变革，其审美风貌也引入了欧式建筑的各类繁复元素。为追求审美上的需要，财力雄厚的金主斥巨资进口西方的材料来铺设装饰，起初各类豪奢材料多用于室内，而建筑外立面则选取天然石材、红砖、水泥等建材先行加工处理后再行使用。这些建筑在设计风格和建筑结构上均有不同程度的中西融合趋势，于是形成了近代建筑的某些独有特点。（图5、图6）

图 5　1924—1927 年间，南京金陵大学具有中国风的现代建筑（西德尼·戴维-甘博摄）

图 6　1929 年刚建成不久的南京中山陵

图 7　1931 年广州的五层楼，即镇海楼，为砖木结构建筑。

从当时的建筑公司广告中可见其承建范围及主要使用的材料类型："本公司集合巨资承揽建筑：中西新式楼房、屋宇、亭、阁、洋灰铁筋、堤岸、桥梁，工项聘有优等专门工程师、绘图技师。专能设计、测量、筹划、估算。价值正当，构造精良，历年研究，大有经验于建筑工程上。具有六大特色，列后，希惠顾诸君垂察为幸：一、纯用北满长方木料尺寸务求足实；二、专用硬土砖瓦及日本最上等红砖；三、工坚料实计划周至不劳雇主费心；四、价格公道恪守合同并不悔约求益；五、大小工程克期告竣不至逾限拖延；六、保固期内随时修葺绝不借词推托。"[10] 由此可见，建筑公司承建中西建筑，在建筑结构、民族风格及装饰上，他们能做到中西兼顾，但所使用的材料却一律为新材料，传统建筑以木结构建造的大屋顶，在此已然可用"洋灰铁筋"代替，就算古典样式的亭、阁也不在话下。（图 7）

著名的功能主义建筑家勒·柯布西耶（Le Corbusier）1930 年在俄国真

[10]《盛京时报》，1924 年 5 月 2 日。为便于理解，文字稍作调整，标点为后加。

理学院的演讲中曾说："我现在画三个碟子，第一个把'科学'二字放于里面，切题地讲，就是材料力学、物理、化学。第二个碟子里我写'社会学'，我用新式的房屋、新式的城市，适用于我们的新时代。第三个碟子，我放进'经济学'，标准化、工业化、合理化一天天地发达起来，这实在是使一切事物达到完善便捷、经济的良法，我的意思是建筑业也应采取这个方针。"[11]

柯布西耶谈到的西方材料的科学化、经济化、标准化、工业化是全球建筑发展不可遏阻的新趋势，20 世纪 30 年代的中国建筑师自然被这股国际风所席卷，就连当初主张复古主义的范文照等建筑家也在所难免。就当时中国人的生产力水平而论，几乎很难生产出完全合格的建筑新材料，这导致多数建筑公司在实际施工中均需要从海外进口洋货。

1932 年，湖州富商顾联承投资七十万两白银委托建筑师杨锡镠设计号称"东方第一乐府"的上海百乐门大酒店。该建筑从开工到完工，前后不到十个月的工期。然而，据杨锡镠后来陈述，百乐门的建造几乎全是"向外洋订购材料，虽为数不多，然种类颇繁，以产地计，有美、德、奥、英、捷等五国。"[12]"以物品计，有钢铁、铝料、玻璃、银纸、橡皮、卫生瓷器、暖气机械以及内部所用之器皿窗帘等，复加以向本国各地所订之石料、地毯等，不下十余种，颇有多数为沪上首次采用者。"[13]

在中国建楼却到西洋订购材料，只因"国产无代用品，不得不求诸外洋"："建筑材料之由外洋输入者，为数颇足惊人。曩昔建筑师尽属外人，在其操纵之下，乃势属必至理有固然者。晚近中国建筑师人才辈出，颇为社会所信仰；则提倡国产材料，自为吾中国建筑师之天职。故当计划之处，于材料之选择上，加以深切之考虑。除必不得已之数项——如玻璃、金属、钢

[11]《建筑的新曙光》,《中国建筑》, 第 2 卷第 1 期, 1933 年, 第 42 页。

[12]《百乐门之崛起》,《中国建筑》, 第 2 卷第 1 期, 1934 年, 第 3 页。

[13]《百乐门之崛起》,《中国建筑》, 第 2 卷第 1 期, 1934 年, 第 3 页。

铁等——国产无代用品，不得不求诸外洋外。"这一现象在不久后得到彻底改变，但并非源于经济原因，而是政治原因。"九一八"以后，中国抵制日货的风潮日盛，伴随而来的是倡用国货的运动。当时的建筑公司若不使用国货，不仅会被国人吐弃，甚至会被激进的爱国主义者暗杀。在这一情势下，各大建筑工程公司"凡石料、砖料、水泥以至五金之属，有国产品者，莫不尽先采用。既有数项材料，原料非来自外洋不可，而沪上有中国自设之厂家制造者，亦莫不舍彼就此，以救济于万一焉。而于采用外质之时，则更必预计需要之确定日期，而预为制绘正式详图，计算所需数量，及早预向产处定制或订购，庶几工程上不致延误。"[14]

除了百乐门这样的娱乐场所内装需要较为昂贵的装饰建材外，当时的众多纺纱厂、织布厂、食品加工厂等建筑，均需按照现代生产的工艺要求进行功能化设计，此类建筑一般在结构上普遍运用钢筋混凝土的框架结构，钢材、混凝土、玻璃等建材用量巨大。为此，30年代后，大量的建材工厂，如混凝土、水泥、砖瓦、玻璃、涂料、钢材、门窗厂及建筑机械等工厂，在上海、天津等地大量涌现。新材料的生产确保新结构、新技术的实施，也促进了大城市工业区建筑施工的工业化转型。

第二节　金、木、水、火、土：近代建筑材料的新配比

"金"即为金属，中国传统木结构建筑甚少使用金属。"水"与"土"调和则为泥浆，黏稠的可作为砖石的黏合剂，用于砌墙，稀释的则可围护墙体，或用于粉饰。"土"与"火"合，则成为砖石，砖石建筑在西方历史上大量出现，中国近代开始因西风浸润而大量出现砖石结构与砖木结构建筑。近代建筑的材料革命主要体现在木的成分日益减少，而金属的成分日渐增

[14]《百乐门之崛起》，《中国建筑》，第 2 卷第 1 期，1934 年，第 3 页。

多。水泥新工艺的出现，使"水、火、土"调和为高强度的"混凝土"或"水泥砂浆砖砌墙"，而金属的大量使用，使建筑进入了"钢筋混凝土结构"时代。毫无疑问，材料的革命导致建筑结构、功能、审美的一连串革命。没有钢筋混凝土的出现，则不会有"功能主义"及建筑的国际风格。

中国古代建筑号称有三千多年的历史。从历代封建帝王的宫殿、坛庙、寺观、园林，到王府、民居、民间公共建筑等，自古以来都采用木结构。在漫长的历史演进中，建筑构件的形制发生了一些变化（如斗栱），但结构并无根本性改变。梁思成曾总结道："中国建筑乃一独立之结构系统，历史悠长，散布区域辽阔。在军事、政治及思想方面，中国虽常与他族接触，但建筑之基本结构及部署之原则，仅有和缓之变迁、顺序之进展，直至最近半世纪，未受其他建筑之影响。"[15] 因中国古代建筑的主体是木构架体系，因此，在人们的印象中，"木"成为中国古建筑选材的代表，形成了"中国建筑用木，西方建筑用石"的成见。众所周知，木构架建筑的优点是抗震，震害记录中常常是"墙倒屋不塌"或"柱根挪位，而整体结构无恙"。这些是以"木"为主要材质的建筑物的优点。

俗话说"木寿千年"，若无破坏，木结构建筑的耐久性其实不亚于砖石结构建筑。日本至今还保存有多处唐以前的建筑实物，著名的如奈良五重塔、法隆寺金堂，为飞鸟时代遗存，其建造者多是高丽东渡日本的匠师，其技术源自当时中国隋代人。但木结构建筑最易遭火灾，中国古建筑存留不多的原因主要是"兵火之灾"。古有项羽火烧阿房宫，开造反者焚毁前朝宫室之先例，近有英法联军火烧圆明园，致使众多大型木结构建筑毁于人祸。若能躲过天灾和人祸，木构杰作往往能历经千年而巍然耸立。如山西五台佛光寺东大殿就以事实证明了古代大型木构建筑若保护使用得当，其耐久性同样惊人。

中国古典木构架建筑如何使用材料？北宋建筑学家李诫在《进新修〈营

[15] 梁思成：《中国建筑史》，北京：中国建筑工业出版社，1993 年，第 3 页。

造法式〉序》中说"五材并用,百堵皆兴"。可见"五材并用"是中国古代对建筑用材选择所确立的一个基本立足点,换言之,对材料的使用其实并无偏重。"五材"实际就有包含一切材料之意,从字面解释就是建筑上主要使用的材料是砖、瓦、木、石、土。其中"土、木、石"是天然材料,也是人类使用的最古老的建筑材料。而在这当中又以"土"为先,正所谓"土"木之功,只有先"动土",才能"兴工",才能"筑",而有了"木"才能建,因此民国初年的建筑系皆命名为"土木系"。[16]

中国古典建筑大木作各构件的连接都用榫卯,几乎不用一根铁钉。因此中国古代建筑中金属的使用极少,除了防潮、防水的要求,在木柱底端使用"锧",一般金属仅为装饰之用。这一点与西方的木结构建筑不同,它们的木结构连接件都是金属的。

如前文所述,近代中国由于被动地打开国门,接受了西方工业文明,本土建筑学家对此忧心忡忡,认为这是"专务变本,自弃国粹,则数千年宫室崇宏之遗制,园观典雅之成规,一扫无遗,其结果必至习于夷化,自忘本来"。[17]以钢筋混凝土为主角的新的结构体系,使中国发展了几千年的传统木结构体系逐渐解体,新的砖木结构一度成为住宅、工业等建筑的主要结构形式。

砖木结构逐渐代替木构架成为中国建筑的主流始于 19 世纪初,其特点是建筑的承重不再仅依靠木结构。黏性三合土砌成的砖石墙体逐步成为建筑物的承重主体。此外,三合土还有围护加固墙体的作用。自此,砖块成为中国大部分地区房屋建筑中耗用量最大的建材。高温烧制的砖块不仅稳定、耐磨、耐蚀、耐久,且具有一定硬度和强度;其不仅具有隔热、隔音、防火、防蛀的物性,且具有足够的抗压强度和抗弯硬度,远比夯土和土坯坚固。而且,制砖的原料可就地取材,烧制砖窑的搭建及操作工艺都较简单。只要将

[16] 中国科学院自然史研究所编:《中国古代建筑技术史》,北京:科学出版社,1985 年,第 271 页。
[17] 上海市建筑协会编:《建筑月刊》发刊词,1932 年 11 月。

图 8 1930 年济南麻风疗养院为传统砖木结构建筑。

砖块以胶泥堆砌成有规则的几何体，往往就可承受一定荷载。在西方，古代匠师早就发现用砂、石灰和水搅拌而成的砂浆砌筑的黏土砖砌体，具有良好的强度和稳定性，可作为建筑物的承重墙。然而，中国古人千年来一直使用既无强度又无黏性且干结后容易剥落的黄泥浆作为砌砖胶泥。相比欧洲匠师广泛应用的石灰砂浆，中国古代建筑上所用的砌砖泥巴中一般缺少具有强度的砂作为承重骨架，所以古代的砖砌体一般难以承重，无法作为建筑物的承重墙或围护墙。这也导致砖砌体在漫长的历史发展中难以得到广泛应用。（图8）应该说，砖木结构建筑的出现，与西方砖木结构建筑的传入有关，更与"洋灰"的引进、使用大有关联。正如柯布西耶所言："砖石造的建筑，在

图 9　三合土的比例，《建筑月刊》

历史上到了 Haussmann 时代，其应用可谓登峰造极，可说是最后的挣扎，到了 19 世纪铁造与钢骨水泥发达的今天，砖石早是要变式微了。"[18]

由洋灰（水泥）、黄沙、石子按照一定比例调和的三合土即混凝土，可视为近代建筑材料革命的关键。钢骨混凝土的主要构成材料是硝酸盐水泥、钢棒或钢筋。水泥是从古代就开始使用的材料，古罗马帝国的建筑向来盛行使用水泥，但那时的水泥是以火山灰、黏土、石灰、贝壳灰等为主体的所谓的天然水泥，强度较差。被调剂好的原料一旦用窑烧制就会发生化学变化，进而粉碎而成为人工水泥，开创了水泥的新历史。1918 年美国科学家阿布化（Abrams）提出"水灰比定则"，建立了实用的调剂理论。如此一来，在 20 世纪 10 年代，钢筋混凝土结构首次被确认为值得信赖的、具有科学性的建筑构造技术。（图 9、图 10、图 11）

留洋归国的有识之士均认识到西方建筑的优长所在，他们积极主张推广水泥三和土（混凝土）。从目前的历史文献可见，时人对三合土的认识还相对陌生。因日本人在东北的活动，国人对三合土的使用已有初步的关注："系以黄沙灌注于石子之空间。又以水泥灌注于黄沙之空间，而凝结成不解

[18]《建筑的新曙光》，《中国建筑》，第 2 卷第 1 期，1932 年，第 42 页。

图 10　1936 年长春的日式军事建筑

图 11　宁夏银川的混凝土功勋碑（Pickens Claude 摄于 1936 年）

之固体，用水泥益多，则其工程益佳，而其重量亦益增。普通水泥三合土工程，不能抵御水之侵入，若用一分水泥，一分半或二分黄沙，四份六分大之石子混合，则其凝结成之固体，坚实而不易透水，若水泥中和以避水材料，则更佳矣。"[19] 1905 年日俄战争后，日本作为战胜国拥有了东北的控制权，为建设满铁附属地，日本随之引入了本国建筑材料和施工队伍，于 1906 年在东北的奉天（沈阳）修建了中国境内第一栋钢筋混凝土建筑——七福屋。据上海近代建筑史研究所载，建于 1908 年且有六层楼的上海电话公司，是中国境内第一座钢筋混凝土框架结构大楼。民国建立后，钢筋混凝土建筑开始如雨后春笋般出现在沿海商业城市。

20 世纪以来，中国建筑的另一个显而易见的变化就是使用红砖日渐成为建筑主流。以长江中下游地区为例，江北城市如扬州、南通等地的民居自民国建立后，也一改过去的纯青砖建筑，[20] 而多见红砖。红砖与青砖在原料上差异不大，但在烧制工艺上却有较大差异。历代古人所用的多是小砖窑烧制的青砖。青砖虽有良好的耐风化和耐水性，但其工艺相对复杂，且不能大规模生产。1905 年，日俄战争使清政府认识到宪制的重要性，故而推行"预备立宪"，启动了大清由皇权专制向君主立宪之民主制度转变的进程。自此，一些大都市在建筑样式中开始刻意添加西方建筑符号，在建筑用材上也在青砖承重的基础上增添红砖装饰。

近代新式的建筑样式，主要是以模仿和仿造西式建筑为主，那些体现西式建筑特点的构件往往以红砖水泥砌筑而成，不少建筑以青砖为承重墙体，红砖则用于外装饰。晚清至民国的红砖建筑是以日本建筑师的设计为先导的。日本古代建筑的木构与瓦作与中国一脉相承，但日本并未沿用中国传统的青砖，而是使用木材。明治时期，日本打开国门，主动学习西欧的近代科

[19] 辽宁省民国档案，编号：L64—9463。

[20] 中国传统民居中除闽南地区是"红砖厝"之外，其余砖瓦建筑均使用青砖。青、红砖在工艺上均以黏土为原材料，之所以有颜色的差别，主要是因为砖的烧造方法的不同。

图 12　1936 年齐齐哈尔红砖建筑

技，红砖建筑作为西式建筑的象征，也被日本人引入。换言之，红砖产业机械化是日本建筑技术近代化的标志。近代以来，日本人在中国的占领区大量兴建红砖建筑，如上海虹口日租界便以红砖为主体。可见，红砖是西方建筑的直观标记，体现了追求现代、先进、时尚的时代观念。（图 12 至图 18）

　　因西风东渐，中国近代建筑在材料、制度、营造理念等层面皆全面西化，这一趋势至 20 世纪 30 年代之后尤烈，当时有人不无忧虑道："建筑界过去弊在保守，近代则误于一味摹仿，摹仿不是坏处，而一味摹仿则无价值。我国自海禁开放，西方空气渐入……某君有诗咏西湖云：'而今西子亦西妆'。"[21] 这种全面模仿的直接后果就是建筑材料大量依赖于进口。如沈阳复新建筑有限公司承接的东北大学工程，民国十八年（1929），申请"购买洋灰七千包铁筋七十吨，业已启运来沈希即免税放行"。[22] 由此可见，在民族工业欠发达的情形下，洋灰、钢筋都需要进口。[23] "九一八"之后，在政

[21]　黄钟琳：《建筑物的新趋向》，《建筑月刊》，第 1 期，1932 年，第 18 页。

[22]　辽宁省民国档案，编号：L64—9464。

[23]　同本章注释［21］。

图 13 1920 年上海的国际风格公寓

图 14　1920 年上海的砖石建筑

图 15　上海外滩的南京大戏院为钢筋三合土红砖建筑

图 16　上海外滩的西洋建筑群

图 17　北京京师第二监狱瞭望楼，建于 1915 年，毁于 1949 年

正 門 ⇐

禮堂正面 ⇨

禮堂外部 ⇐

图18　北平中法大学校舍建筑系中西合璧的砖石建筑

府倡用国货的呼声下，人们意识到这种危机："专用外货，自绝民生，则欲求同化，必用异材，其结果必至尽弃国货，自绝生机，忧国者于此未尝不三叹息焉。"[24]《新生活须知》中甚至规定："……建筑取材，必择国产……"[25]

20 世纪 30 年代初期，中日战争日益迫近，不少"爱国者"视日货为仇货，于是组织"钢血绝奸团"等暗杀组织，专门对付使用日货的企业。1932 年出版的《建筑月刊》曾刊登如下信件：

> 本会于十月二十八日突接"钢血绝奸团"来函，请本会查办会员周顺记购用仇货水泥事，当即专函周顺记查照，旋接周顺记函复经过。
>
> "钢血绝奸团"查得上海建筑协会会员周顺记营造厂承造本埠杨树浦路格兰路口之上海自来火行写字间工程，所用水泥皆系小野田牌仇货。唯思贵会责职所在，务希以良心救国，严行查办，并请于三日内登报答复。如置之不理，定以相当手段对付，后悔莫及。故特警告。协会将此函转告周顺记。[26]
>
> 周顺记复本会函，迳启者。昨展尊札，聆悉种切。据称有署名"钢血绝奸团"者致函贵会，谓敝厂现用仇货小野田牌水泥等语，特函复解释。自"九一八"后，敝厂即坚持不进仇货之宗旨。盖爱国之心，人皆有之，抵制仇货不敢后人。唯有马海洋行西人司本史君，昔向三井洋行订有小野田水泥，迄今尚未用罄，因令敝厂于马海洋行经理之工程上用去。敝厂以西人自办，不能拒绝，而不进仇货之志，则固未尝稍懈也。[27]

[24] 上海市建筑协会编：《建筑月刊》发刊词，1932 年 11 月。

[25] 中国第二历史档案馆编：《中华民国史档案资料汇编》，第 5 辑第 1 编政治（5），南京：江苏古籍出版社，1994 年，第 772 页。

[26]《关于钢血绝奸团函本会查办会员用仇货之往来三信》，《建筑月刊》，第 1 期，1932 年 11 月，第 65 页。

[27] 同本章注释 [26]。

然而，因中国当时民族工业处于婴儿阶段，生产的水泥不仅质量不如外货，而且价格贵过外货，"目前国产水泥每桶售银四两五钱，非国产水泥为三两五钱，实差一两。现国产水泥各厂筹商之下，每桶愿减削元三钱四分"。上海建筑协会甚至为此致信中华水泥联合会，要求其本着爱国目的，呼吁所有国货生产厂家联合降价，建筑协会在"为美昌等厂购用非国产水泥复中华水泥厂联合会函"中写道："贵会强行抑低价格之意，实爱市上现销之非国货水泥较国产水泥为廉，每桶相差有一两余之谱，况水泥一物，为建筑材料中之至重要者，故营造商站在商业与经济之立场，终以采取较廉而品质同等者用之，自不能偏责者也，然外产水泥之渐见活动于市场，营造界精神上所受之痛楚，未尝不深……"[28] 当市场规律遇上"爱国"热情，经营者出于经济考虑择用"物优价廉"的外货本是人之常情，但在当时的社会情境下，使用外货者则可能被"钢血绝奸团"这样的暗杀组织消灭，这在中国近现代的历史上已不算新鲜的事情。

1941 年日本发动太平洋战争，因此需要大量建筑材料，所以日占区对建筑材料实行严格的控制，例如 1938 年至 1939 年，伪满政府先后发表《钢材、水泥、木材等材料统制纲要》及《建筑用砖统治纲要》，1940 年又发表了《满洲土木业统制法》，建材只供军用建设。因此，1941 年至 1945 年，一些被日本占领的大城市除了军用建筑得到畸形发展以外，其他建筑活动几乎停止，建筑技术在延续 30 年代的基础上，没有根本的突破和发展。

[28] 同本章注释 [26]。

泥、石、铜：
近代雕塑材料的语汇化觉醒

 中国传统雕塑发展至近世，已呈衰落之势。梁思成就认为明清雕塑"或仿古而不得其道，或写实而不了解自然，四百年间，殆无足述也"。[1]民国初年，在传统社会一直被视为匠作的雕刻日渐被视作美术的重要分支。在蔡元培倡行美育的背景下，实利主义和科学主义的教育理念渐入人心，雕塑（雕刻）的学习者已不乏其人。蔡元培在《华工学校讲义》中将"雕刻"提到极高的地位，甚至认为"音乐、建筑皆足以表现人生观；而表示之最直接者为雕刻"，因为雕刻"为种种人物之形象……其所取材，率在历史之事实"，即雕刻以"人的形象"为表现对象，取材于"事实"。蔡元培说，"我国尚仪式，而西人尚自然"，他的意思或许是说中国雕塑更具装饰感，而西方雕塑更真实、更科学，因为"西方自希腊以来，喜为裸像：其为骨骼之修广，筋肉之张弛，奚以解剖术为准"。[2]蔡元培言外之意对建立在"自然""真实""科学"和"解剖术"基础上的西方雕塑更为推崇。

 然而，整个社会对于西方雕塑尚十分陌生。1925 年，学成归国的雕

［1］ 梁思成：《中国雕塑史》，天津：百花文艺出版社，1997 年，第 172 页。

［2］ 蔡元培：《华工学校讲义》，《蔡元培美学文选》，北京：北京大学出版社，1983 年，第 59、60 页。

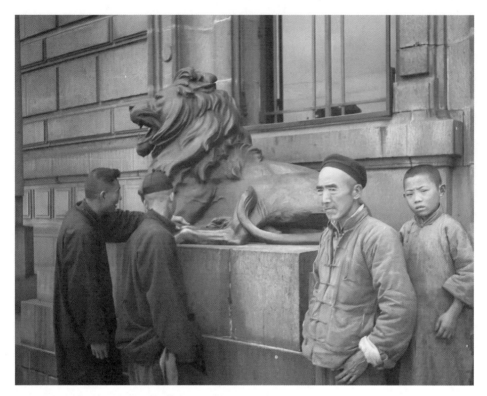

图 1　上海外滩外国银行建筑前的狮子雕像

塑家李金发刚踏足故土，就被上海美专校长刘海粟聘为雕刻专业教授。为了延揽学习雕刻的学生，上海美专甚至在《申报》上刊登广告，大加宣传。然而，效果并不明显。李金发后来回忆这段尴尬经历时写道："我这个新出炉的雕刻家，这职业，许多人还以为我是刻象牙图章的……那时正是暑期，刘叫我先办一暑期班，教授学生，只有两个学生，又叫我做些人体来展览，记得只做了一个男人像……我在学校做雕刻时，因为学生从不知道什么是人体雕刻，（是以茶房裸体做模型）每日围观的男女学生，水泄不通，好像看马戏表演……暑假过后，刘海粟照常招生，当然说新设雕塑系，以我为教授，他满以为可以大出风头，初创雕刻课程，但招生后，没有一个人报名……"[3]（图 1）

─────────────

[3]　李金发：《李金发回忆录》，上海：东方出版中心，1998 年，第 65—66 页。

图 2 1936 年，辽宁抚顺的工艺师正在雕刻木雕圣玛利亚像（美国　图 3 　1937—1938 年兰州的民间泥塑（哈里森·福尔曼摄）
天主教方外传教会摄）

第一节　雕与塑：从减法到加法的塑造方式演变

　　民国初年，传统雕刻中大型的宗教雕刻及陵墓雕刻已渐式微，而小型手头案头把玩的工艺性雕刻大行其道。一批擅长石、木、竹、牙雕的民间艺术家活跃于艺坛，其作品多以装饰雕塑风格呈现。换句话说，当时的雕塑包含本土造像雕刻和西洋造像雕塑两类，例如第一次全国美术展览会上，本土传统雕刻家有何其愚、周无方、姜丹书、朱子常、张敬孚等，他们使用的雕刻材料主要为象牙、砚石、黄杨木。何其愚擅长浅雕扇骨，周无方擅长牙雕印章及扇骨，姜丹书善刻砚，朱子常与张敬孚为一时的木雕名手。留洋雕塑家则有岳仑、李金发、江小鹣、王静远、张辰伯等，其作品多为名人政要头像，材料则包含泥塑、石膏、大理石等。（图 2、图 3）

　　严格说来，传统工艺雕刻只能算作手工艺或工艺美术作品，并不能视为

（展授教專藝平北）·作愚南吳（刻彫）酒醉蓮青

图 4　吴南愚黄杨木雕刻作品《青莲醉酒》，载《良友》105 期

雕塑艺术，然而在民国初期，各类竹刻、木雕、牙雕等参与雕塑展几为常态。一方面，从西方学成归来的雕塑家并不多见；另一方面，各类传统雕刻所在多有，尤其木雕展品随处可览。中国传统木雕向来以奇技淫巧取胜，如参与 1929 年第一次全国美展的青年雕刻家严德辉的《南极》、余仲嘉的《竹刻扇骨》皆以纤细取胜。当时的艺评家也只有激赏工艺品的专业水准，如他们评价严德辉所刻的南极老人头像，认为其形虽出自臆造，但面容与衣褶则较一般刻工所作者清晰而生动。周无方的《桢秀佛像》、何其愚的《浅雕扇骨》，"俱足以表现东方技艺之精神"。他们更对黄杨木微雕赞不绝口："嵇康一桃核雕七十二猕猴，自古艳称，近人之竹刻镂雕黄杨木刻像，亦称绝技。"从这些评价大致能看出当时知识界的平均审美水平。（图 4）

　　现实存在的材质是雕塑呈现的基本物质前提。雕塑艺术作为区别于绘画等其他艺术门类的三维立体艺术，对材料的要求相对显得更为重视。雕塑作品最终都是要以一定的形式呈现整体。现代雕塑是可视可触的立体艺术形象，其以物质实体为基础的形体不仅能反映社会生活、时代精神，而且还能表达艺术家的审美理想和艺术挑战。材质是艺术语言，也是某种值得探索的陌生领域。近代工艺美术界是储备美术人才的重要行当，也是材质跨界应用的重要领域。如，姜丹书早年长于铸铁造像，曾创办教育工艺厂、武宁铁工厂，后从教数十年，学生在民国时期遍布国内。1929 年全国美术展览上，姜丹书的作品基本是些仿古作品，如《雷峰塔博砚》《雷峰塔博瓶》《西湖

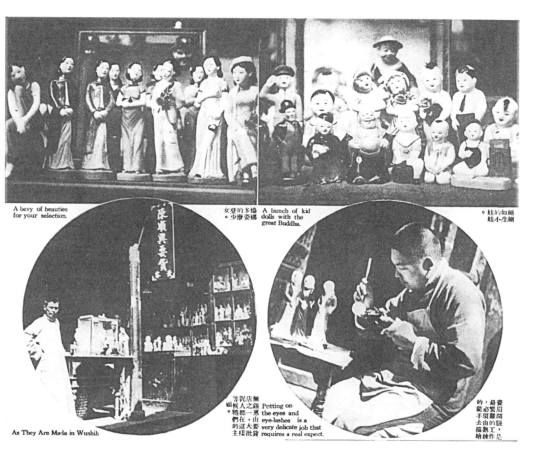

A bevy of beauties
for your selection.

女登的多姨
。少摩婆娜 A bunch of kid
dolls with the
great Buddha.

。娃的如棚
娃小生棚

As They Are Made in Wushih

等泥店無
。棚候人之錫
們在。山
的逛大要
主賽批貨 Putting on
the eyes and
eye-lashes is a
very delicate job that
requires a real expect.

的，最賽
能必要眉
手須難開
去由的說
描熟工，
檢練作是

图 5　无锡惠山泥人，载《良友》总 123 期

模型》《仿魏造像》等。《西湖模型》是仿魏造像，有"苏堤春晓""三潭
印月""曲院风荷"等主题，材料貌似铸铁，但据当时参观者称，这些仿作
在色彩上模拟得极像，让人以为是原形石翻刻而来，而实际上都是石膏翻
成，再涂以油色，才能以假乱真。姜丹书的作品虽为石膏仿作，但其对材质
的实验以及所传递的艺术观念都具有了某种现代性的端倪。相比而言，当时
的本土竹木雕刻则为传统手艺的延续，并无创新。姜丹书在材料运用上的创
意值得关注。运用石膏材质以形成生铁铸像的质感，这是对西方雕塑翻模手
法的尝试。尽管景观模型并不能归于雕塑一科，但以石膏代替木材和生铁在
当时是一种创举。（图 5）

　　现实中，能够成为雕塑材料的物质实际也很有限，正如"雕塑"这个

概念中的"雕"与"塑"两个动词所限定的那样，必须是能够承受"雕"与"塑"的动作的物质，如石、木、泥等方堪称合格。在运用、实验各类材料的过程中，人类逐渐赋予了材料以不同的精神内涵和人文表达。如木与石、陶瓷与玻璃、青铜与不锈钢等，各具不同的物理特性，更有迥异的精神内蕴。雕塑史在物质和技术角度上，就是一部材料史。传统上应用于雕塑的材料相对有限而集中，主要是土、石、木、铜四大经典用材，人类对其特征和性能已经比较熟悉。

近代以来，雕塑艺术日益成为"雕刻"，而没有"塑"，似乎被重视的只有"减法"的"雕刻"的塑造方式，而"加法"的"塑"，则相对少见，或仅存在于"泥人张"式的民间艺术行当中。

第二节　泥、石、铜：通过材料外化精神

如何看待中国 20 世纪的各类"雕塑"？ 1959 年王静在谈到当时的雕塑艺术时，将雕塑分为这几类：纪念碑雕塑、大型装饰雕塑、展览会雕塑、民间小型雕刻等。[4] 这四类雕塑，除民间小型雕刻外，其余三类都是近代才从西方传入的欧洲雕塑。欧洲雕塑的制作流程均要经过泥塑小稿、石膏翻模、铸铜铸铁等阶段。

在雕塑的四大经典用材"土、石、木、铜"中，土是最基本的材料，几乎一切现代雕塑的起稿都从泥塑开始。《圣经》开篇有云，上帝用泥土按照自己的形象创造了人类；在中国也有女娲"黄土造人"之说，东西方都将土作为创造人类的基本材料。土与人类最为亲近，人类不仅视土为繁衍生命的大地，在漫长的历史中还掌握了土的性能和克服了土的局限。人类将土作为造型的基本材料，并烧制成陶和瓷。泥土性能稳定，与水调和，柔软而

[4] 王静:《谈谈解放后的雕塑艺术》,《美术研究》, 1959年, 第3期, 第9页。

可塑性强，可以很好地记录人手的表达过程，细腻得甚至可以把指纹、布纹、叶脉等肌理真实准确地转录下来，且其适应性很强，若能免遭天灾人祸，则可留存千年。

泥土可用手以一种基本的方法捏塑成形，并能保持不变形，这对于雕塑家而言无疑是极具吸引力的。这或是材料所谓"'雕塑能力'的精髓"。[5]加过水的湿泥则柔韧且有可塑性，只要保持塑泥的湿度，则可重复修改塑像，以使造型达到期待水准。作为制作雕塑草稿的媒介材料，泥土是其他材料难以比拟的。

近代雕塑教学和创作基本使用雕塑泥做初稿，某些民间雕塑甚至把泥作为最终材料来使用。比如民国时期民间许多寺庙中的佛像，在塑泥中加入粗纤维（麻、稻草、麦秸、棉花、纸筋等）以增加其强度。将塑完的像阴干、打磨之后，再上一层粉底并施以彩绘，一尊供人瞻仰的"彩塑"并告完成。民间手工中的岭南彩塑泥像、天津的"泥人张"及无锡的"惠山泥人"的彩塑作品皆有地域特色，但其与西方传入的现代雕塑在造型手法及塑造工艺上均存在差异。（图6至图11）

1929年的全国美展上，当时小有名气的雕塑家江小鹣以两件泥塑作品参展，分别为《谭祖盦像》与《邵洵美像》。谭祖盦（延闿）像的面部肌肉丰满而极富张力，很有老练的政治家的神韵。邵洵美是江小鹣的好友、新月派诗人，是富于才情的风流文人，其面部肌肉走向较为柔和婉约。表现手法的微妙差异，体现出江小鹣善于运用泥塑的柔性语言来呈现人物的个性及身份。这说明新派雕塑家已初步掌握了西方雕塑的基本手法。另一个以泥塑参展的雕塑家是张辰伯，其参展的雕塑作品为《东坡诗意》与《小孩》。张氏并未旅欧专门修习雕塑，但在当时是一位比较全面的行家，其雕塑作品具有传统的意趣。例如《东坡诗意》是一个全身古装像，《小孩》为小儿的半身像；前者表现老拙，后者表达稚气；前者作坐式，两手抚膝，眼神朦胧而

[5]［美］安德鲁：《雕塑家手册：生动的材料》，孙璐编译，南宁：广西美术出版社，2006年，第9页。

图6（上左） 雕塑系主任张辰伯教授（原载1932年7月上海美专新制第十届毕业纪念册）

图7（上中） 《良友》画报49期28页张辰伯雕塑作品《东坡诗意》

图8（上右） 张辰伯泥塑作品《东坡诗意》（载《妇女杂志》美展特辑）

图9（下左） 《良友》画报49期28页张辰伯雕塑作品《小孩》

图10（下右） 张辰伯作品（1932年7月上海美专新制第十届毕业纪念册）

有醉意；后者总角垂肩，作迎人之笑。这两件作品均可视为雕塑家本人的家庭写照：张家为"美术家庭"，其父号卷帬老人，是晚清书画篆刻家；其母华图珊是当时刺绣界的名手。小女儿刚学步，据说就聪慧能解音乐，《小孩》是其爱女的写生作品。《东坡诗意》可能就是张辰伯父亲平时的意态。当时的记者不无吹嘘地评价说："其家庭之环境，时时感受'美的态度'，故彼之态度美而其作品亦趋于纯真之美也。"[6]其实，张辰伯的雕塑基本就是当时

[6] 李寓一：《教育部全国美术展览会参观记（二）：西画部之概况》，《妇女杂志》第15卷第7号（教育部全国美术展览会特辑号，第（二）页。

图 11　王静远在杭州创作
泥塑《总理遗像》

民间泥塑的水准，只是他出生在一个工艺美术世家，并且非常善于参合中西
手法为己所用，作为新一代美术家，他比之父辈更愿意接受外来艺术思想，
并勇于在雕塑材料语言上进行各种尝试。

　　在 1929 年的这次全国美展上，雕塑的社会认知度稍有改观，整个雕刻
部的全部出品有 52 件，其中泥塑作品接近一半。留法学习雕塑的艺术家已
为数不少，如岳仑、王静远、潘玉良、江小鹣、陈锡钧、郎鲁逊等。除了江
小鹣、王静远二人为此阶段的知名雕塑家，岳仑则是刚刚冒头的后起之秀，
其余诸人参展记录极少。1923 年，年仅 21 岁的雕塑家岳仑在里昂美术专门
学校师从普罗斯特（Frost）学习雕塑。其间，打下了石膏和人体的素描基础。

图 12　岳仑大理石雕塑作品（载《妇女杂志》美展特辑）

后到巴黎，入布德尔（Bourdelleo）工作室学习一年，又拜柏赫纳（Bernard）
为师，学习一年。1928 年冬至 1930 年春，岳仑在巴黎郊区建立自己的工作
室，创作大型作品六七件参与沙龙展。岳仑在 1929 年的全国美展共有 5 件
雕塑作品参展，几乎全是泥塑或大理石习作。从留下的照片看，岳仑雕塑
造型严谨，基本功扎实，姿态优美，在当时为数不多。当时的评论家认为
"于雕塑之基本功夫致力最深，复熟于各种方法，非拘于一种雕像，若所可
及"，"天才彼之际遇，觉有无限之希望……将来当能成伟大之雕刻师"。[7]
然而，岳仑 1931 年在上海法租界举办个展并出版《岳仑雕刻展览会会刊》
后，便转行担任国民政府驻法国外交官，自此在艺术界消失。（图 12）尽管
在上海的法国租界内早有西方大型石像耸立，但本土雕塑家的大理石雕塑作
品在当时中国并不多见，人们如此激赏岳仑，也体现出公众对本土雕塑大家

［7］　同本章注释 [6]。

的召唤。

石材自古便是人类在雕刻中经常加工使用的材料。石材生于自然，有众多品种。其色泽纹理丰富，给人凝重沉稳、坚硬冰冷、永恒不朽之感。石材风化慢，耐腐蚀，抗外力，易取材；防火防水，防风防震，能恒久保存。大型石质雕塑多采用大理石、花岗岩、青石、石灰石等。不同的石材具有不同的特性，如大理石质感柔美庄重，色泽丰富；花岗岩质感较为粗犷深沉、敦厚淳朴；而汉白玉质感温柔甜腻、典雅阴柔。其他石材亦在性能和色泽肌理上各具特色。大型的石雕一般不过分追求纤巧细碎，更注重整体气势与效果，故大理石与花岗岩为其首选材料。

民国前期，使用大理石雕造人像者尚不常见，而且多数大理石材是从意大利进口。意大利布雷西亚盛产的米黄大理石，材质坚硬润泽。当时留学归来的雕塑家会选用大理石雕造领袖头像，是为了取其"不朽"的含义。在全国美展上，雕塑家王静远的大理石雕塑作品共有《大理石半身总理像》《美国人半身石像》两件。前者以纯白色的意大利大理石雕刻孙中山的半身浮雕。其时孙中山逝世未久，据说全国范围内所刻"孙总理像"不下数百具，而王静远的作品"独能于总理丰润之容色，昂藏之气概，表现之惟妙惟肖，益以大理石坚实纯洁，观者肃然起"。第二件作品的材料也是大理石，这是一尊纯粹的半身像，只是与前者刀法迥异。孙总理像的表面已经打磨光滑，而《美国人半身石像》则可见规则条纹状的凿痕，雕像面部的凿痕皆顺乎肤理，很像工细的铅笔描画而出的线条。对于同一种材料，作者使用不同手法炫技，以体现对材料的驾驭能力。观众看到的是顺乎衣褶又能得刀法之气脉的西式雕刻手法，"苟非工夫深厚者，决无力作此"。王静远作为一位女性雕塑家能以石材为手段进行创作，令时人为之惊叹："其以坚硬之石而于女子之手琢成极柔之肤理，表现不得不谓为难能，其他轮廓凸凹之正确，犹余事也。"[8]（图 13）

[8] 同本章注释 [6]。

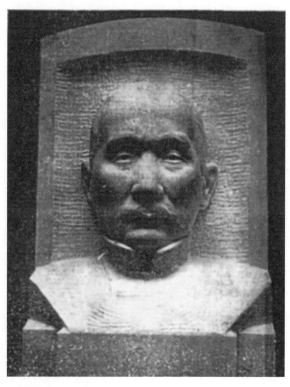

图 13　王静远大理石作品《中山先生像》（载《妇女杂志》美展特辑）

由上述可见，石材可经由不同加工手法，达到不同的肌理与视觉效果，刀法施加于大理石，犹如笔法施加于画布，不同的雕塑语言可以传达不同的精神内涵。

石膏是应用广泛的雕塑材料，是硫酸钙的水合物，俗称水成岩，石膏矿皆天然产生，再经脱水加工成粉末状。将石膏粉加水调成糨糊，层层涂到泥塑的各部分；等石膏凝固后，再启模分块涂遍浓肥皂水；再组合模块以石膏浆灌遍石膏模具，最后脱模成像。如需要，灌模时还可加入混凝料，变硬后可以作为软石头来雕刻加工。石膏像表面也可以敷色仿材和做保护处理。石膏的缺点是为易于塑型但牺牲了强度，暴露于室外环境极易损坏。

民国时期，雕塑家们一开始时大量使用石膏作为习作的材料。相对大理石而言，石膏具有可雕性和可塑性，加工起来十分方便，但其低强度也使其难以运用到纪念碑性的成品中。故众多展览会雕塑多运用石膏，而一旦制作

图 14　李金发 1935 年的作品《伍博士（廷芳）铜像》

成品，则会转换为大理石或青铜。在 1929 年全国美展上，王静远就拿出三件石膏习作参展：第一件《法国老人像》，此像为石膏制成，外涂以古钢色，看上去与铜像无异，扣之铿然如金属声。第二件《悲怆女人全身石膏像》，此像作为裸体女子抱头斜卧，体量比真人略小一点，全体线条比较准确，微小处的肤纹多略去，但大部分的比例轮廓准确清晰，女性肌肤的圆润皆得到充分表现。最难奏刀的部位如手背、手指、足背、足趾及脊骨、膝盖各部，都凸显出了骨骼的结构之美。第三件《狗石膏像》，该作是石膏雕成的小狗坐像，姿态饶有趣味，这种作品多为雕塑家的余情漫作，各部分不加细磨，纯任刀凿挥洒，遍布的自然斑驳的刀痕充满意趣，与日本第十五回院展上佐藤朝山所作的《猫》似有异曲同工之妙。由此可见，雕塑家是将石膏当作软石头进行雕刻的。（图 14）

　　木材是自然界中充满生命力的、温暖鲜活的、具有呼吸能力的材料。人

类对木这种材料的依赖和需求尤为明显，从建筑到家具、日用器具甚至车船等交通工具都用木制。木质材料也成为传统雕塑运用较为普遍的材料之一。木质有硬有软，但相比石材和金属，木料还是偏软且易雕凿的，既可大刀阔斧，保持斧劈刀凿的痕迹；也可雕刻打磨，加工成精致圆润的造型和玲珑剔透的空间层次。木料质轻且透气、有更好的韧性与弹性，耐震荡抗冲击，且搬迁移动方便；缺点是不耐火不耐潮。对木料的加工主要以雕刻等"减法"为主，难以复加弥补，因此讲究因材施艺，量形取材。

民国时期，从事木雕工艺的民间艺人仍非常普遍。例如，参加 1929 年全国美展的何其愚、周无方、朱子常、张敬孚都是一时的竹木雕高手。其中，黄杨木雕题材广泛，因受晚清民国文人画的影响，不少作品借鉴任伯年等人的写实造型风格和艺匠线条，别创了一种清新流畅、纯朴圆润的艺术样式。当时的木雕艺匠善于表现人物的神情动态，尤其注重面部表情，对眼睛和嘴角的刻画更是细致入微。木雕作品人物多神态生动，含蓄典雅，文质彬彬；衣纹细劲清圆，疏密相间，线条流畅。如黄杨木雕名手朱子常，善用小圆凿，刀法洗练，有些作品虽然寥寥数刀，但亦结构完美，饱含神情。但是，这种与文人画审美趣味接近的木雕作品，所蕴含的往往只是一种书斋式的文人情趣，并无宏大的社会关怀，更没有纪念碑性青铜雕塑所蕴藏的人文情怀。加之木材不宜放置于室外或广场风吹日晒雨淋，因此木雕艺术在 20世纪 30 年代已然日渐式微，最终缓慢退出了历史舞台。

铜是最早为人类运用的金属，具有创造文明的意义，青铜时代标志着人类文明继"陶土时代"之后的又一次跃迁。历史以青铜这种材质来命名一个社会发展时代，足见青铜对于人类文明的意义。青铜在近现代的西方被广泛应用于雕塑创作中，在罗丹等大师的诠释下，一度成为最经典的材质。19世纪晚期，西方冒险家来到"东方的巴黎"，他们开始在上海的租界内竖立青铜雕塑。青铜是铜与锡的合金，熔点较低，冷却后质地却比纯铜更为坚硬，故深受雕塑家的青睐。铜易受腐蚀，生成铜绿，呈斑驳色彩，这在工业生产中是必须坚决加以去除的氧化物。但在雕塑家看来，斑驳的铜绿另有视

图 15　李金发泥塑作品《蔡元培像》

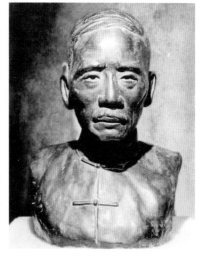

图 16　李金发雕塑作品《伍廷芳像》,《良友》74 期

觉上的新意。在斑斑锈迹的青铜塑像表面涂上色彩，会平添古朴拙重之感。锈斑不仅成为铜质雕塑的一种特殊肌理，且其作为氧化层也起到一定的防腐蚀作用。

1840 年以后，西方纪念雕像开始在中国境内陆续出现。最早的纪念雕像是 1865 年立于上海法租界公董局庭院中的法国海军将领卜罗德的铜像。此像在公董局院内，一般民众难得一见。对中国民众的影响较大的是 1890 年立于上海南京路外滩的赫德铜像，该像是为纪念大清海关总税务司英国人赫德所立。从赫德铜像开始，中国人真正领略到了西方纪念碑雕塑的宏伟。（图 15、图 16）民国时期的大型纪念碑公共雕塑，多为青铜雕塑。青铜材质的凝重、深沉、厚重、悲悯最适合纪念碑雕塑的特质。传统的纪念碑是庄严雄伟、非个性化的实物，其庞大体量所形成的气场充满所立的公共空间。

20 世纪初，在中西文化碰撞下，西方纪念碑性青铜雕塑中所承载的集体记忆和时代精神，激起了国内民族主义者极大的热情。1927 年 3 月，国民党二届三中全会在武汉举行，宋庆龄、何香凝和孙科等人提议建造孙中山铜像。经由谭延闿推荐，雕塑家江小鹣被选定为作者。孙中山是国民革命的缔造者，在国民党左右两派眼中是缔造共和的国父，武汉国民政府为孙中山造像，不仅彰显了三民主义意识形态，也是在与蒋介石争夺党统话语

权。铜像位于汉口刚铺设好的民族路、民权路和三民路交叉口。这三条道路以孙中山提出的政治纲领命名，回应了雕像所弘扬的革命精神。孙中山像于1933年揭幕，像高约 2.15 米，立于 4 米高的石座之上。[9]孙中山立于座基之上，身着 20 年代的典型装扮——中山装，右手拄杖，左腿略前一步，凝视前方，面带憔悴却目光坚毅，步履沉实且举止艰滞。这一姿势据说是以"禹步"的古代传说为参照。相传大禹治水鞠躬尽瘁，劳形枯槁，不良于行，史称"禹步"。孙中山为三民主义奋斗终生，死而后已，故江小鹣选择以禹步之喻，以形写神，表现孙中山为国捐躯的伟绩和推翻帝制不息革命的精神。[10]1929年，受浙江省国民政府委托，江小鹣又创作了陈英士（陈其美）像，这是骑马雕像第一次在中国城市出现，也是最大的公共雕塑工程。（图17）该像高约 2 米，立于 6 米基座上，立于杭州西子湖畔的公园码头。铜像身着戎装，骏骑剽悍嘶喷，为缰绳所勒而欲人立，青铜材质在湖光的照耀下显出沉雄的气势。[11]

　　20 世纪 30 年代初期，留洋归来的雕塑家，只能以自己的一技之长做一些雕塑头像或宗教行像，除上海等少数城市外，国内公共纪念碑雕塑非常少见。王静远、江小鹣、李金发等在 20 年代均做过一些民国闻人的半身或头像雕塑，但用于表彰英雄和弘扬民族精神的主题性纪念碑的雕塑，则是在抗日大潮风起云涌之后。

　　纪念碑雕塑一般用青铜铸造，或用大理石雕刻，少部分会用混凝土灌注，因陈列于户外公共空间，所以往往体量较大，姿态雄伟。1934 年，刘开渠为1932 年"一·二八"淞沪抗战牺牲的国军八十八师将士塑造纪念碑《八十八师纪念塔》。这是刘开渠的成名作，也是中国首座以群像形式表现抗战题材的纪念碑雕塑。该作在创作期间由大理石雕刻而成，后来立于碑座

［9］　武汉地方志编撰委员会：《武汉市志·人物志》，武汉大学出版社，1999 年，第 136—137 页。

［10］　同本章注释 [1]。

［11］　陆建初：《人去梦觉时：雕塑大师江小鹣传》，上海：上海画报出版社，2005 年，第 38—44 页，第 56—58 页。

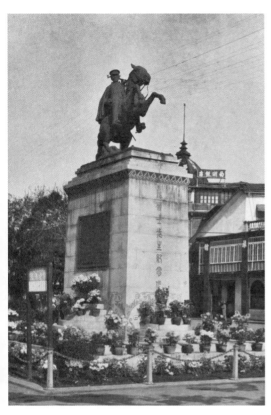

图 17　1928 年江新作品《陈英士（其美）雕像》立于西子湖畔

图 18　20 世纪 30 年代初期立于汉口的《蒋介石青铜塑》像，载《良友》125 期

顶部的青铜雕塑由这件大理石雕翻制而成。刘开渠游历欧洲多年，见过大量西方纪念碑雕塑，从巴黎高等美术专科学校雕塑系学成归来后，一心想做出自己国家的纪念碑雕像。刘开渠擅长大理石圆雕及浮雕，1934 年成名后，受国民政府之邀曾参与雕造过多尊蒋介石的塑像，这些雕塑均以大理石起稿，再以青铜翻模。（图 18）

　　刘开渠是一位勤奋而高产的雕塑家。抗战期间，他在成都曾雕塑翻制八尺至一丈五尺高的大型铜像十尊，如无名英雄像、国父坐像、蒋主席铜像二座、王铭章骑马铜像、饶国华与许国璋立像、尹仲锡半像、李家钰戎装骑马像等。

　　前文提及的刘开渠成名作《八十八师纪念塔》，后立于杭州西子湖畔。1935 年刘开渠曾写作一篇文字《八十八师纪念塔雕刻工作》，专门介绍了

图 19　淞沪抗日无名英雄像，《良友》96 期　　　　　　图 20　刘开渠创作的淞沪抗战纪念碑雕像

该作的创作过程，文中详细介绍了原稿石像的雕刻过程。该作碑顶竖立两名
察看敌情的官兵，基座四周各镶一块群像浮雕。将军挺立远望，左手握望远
镜，佩带指挥刀，右手指向前方，似正在指挥布置城防工事；士兵手握枪
杆，左腿弓伸，右腿绷直，身体前倾，显示随时准备冲锋陷阵的英姿。两人
表情果敢坚毅，周围是四颗正在落地的重磅炸弹。纪念碑的基座上镶嵌的四
块浮雕，主题分别是《纪念》《冲锋》《抵抗》《继续杀敌》，青铜质地使
氛围显得凝重悲壮，充分烘托出爱国将士英勇抗敌和人民哀悼殉难者的悲伤
气氛。（图 19、图 20）刘开渠在《八十八师纪念塔雕刻工作》一文中写道：
"一个新的真理、一种新的感情，就是一个新的生命必须有一个新的形式在
收藏它。"刘开渠所说的"收藏"就是用具有恒久特性的材料建造纪念物来
记录和承载这段英勇的历史。纪念碑雕塑是这种蕴含伟大精神且有珍藏价值

图 21 《妇女杂志》对西方纪念碑造像作了详细介绍

的形式。[12]（图 21）

从某个角度而言，青铜是最具有精神性的雕塑材料，而大理石次之。在处于救亡图存的 30 年代中后期，青铜纪念碑雕塑成为整个中华民族不屈精神的有力象征物。而代表文人赏玩的竹木雕刻以及牙雕、玉雕等雕刻小件，因其不合时宜，已完全被具有崇高宏大叙事色彩的西洋式公共纪念碑雕塑所取代。青铜材质不仅可以增加雕塑的凝重感、历史感，青铜斑驳的肌理还给看似光滑的表面增加了生气，铜绿的色泽带给观者沉稳感，使作品焕发出神性的光辉。青铜的运用不会覆盖或虚化雕塑的结构，相反可使雕塑方中带圆，部分显示斑驳晦涩，部分呈现光亮与圆润，这种生动与凝重、恒久与鲜

［12］ 刘曦林：《刘开渠与中国雕塑》，《美术研究》，1994 年，第 1 期，第 16 页。

图 22　西湖国立艺专雕塑展，《良友》62 期

活、悲壮与沉静、激越与崇高的观感，是其他材质所不能达到的。（图 22）

　　应该说，与绘画界选择写实主义为标准是基于功利目的一样，民国中期的雕塑选择青铜作为雕塑的主要材质，也基于这样一种服务政治需要的功利目的。相比于当时西方的雕塑领域通过材质对雕塑艺术本体语言的探求，中国的雕塑艺术还处一种功能至上的阶段，正如评论家在 1929 年所言：

　　　　欲求我国今日之雕塑出品与日之"构造社"、法之"罗丹美术馆"相较，固逊色多矣。然视往昔我国之展览会中迄无雕刻品可见，而此次陈列者多至五十余件，则前途之发皇进步可拭目以俟之矣。[13]

[13]　同本章注释 [6]。

事实上，当中国人致力于参习西方古典的纪念碑雕塑时，西方已从罗丹的时代步入了马约尔、亨利·摩尔、布朗库西的时代。就艺术本体而言，中国雕塑家实际还处于以自然材料模仿自然形态的阶段，雕塑家并没有真正的主体化的艺术或材质语言觉醒。而早在 20 世纪初期，罗丹的雕塑已然开始了这样的世纪跨越——罗丹雕塑表面的起伏肌理，是其艺术生命的激情脉动，是雕塑材料由载体与支撑转向获得独立形式话语权的前奏。

换言之，现代雕塑在传统题材上更注重表现材料自身的张力和材料的内美。罗丹的《青铜时代》《加莱义民》《思想者》等作品无不透露出他处理材料的特异禀赋，他能在保留黏土初稿之柔性语言的同时，展现出青铜材料质地的肃穆光感和饱满张力。也就是说，罗丹在继承传统青铜翻制铸造工艺的基础上，更使青铜材料有了人格化的表现力。从此角度而言，中国的雕塑家如刘开渠、张充仁、滑田友等，尽管他们对材料的使用已有语汇化的觉醒，但尚未达到罗丹那样的世纪性跨越。

第四章

工艺美术行业的固守、转型与再造

第一节　老字号的固守：工艺美术材料的停滞和突破

清朝衰败后，原本遥不可及的宫廷工艺技术，开始得以向民间流传广布。因受西方文化的影响，晚清时，中国工艺美术品开始关注市场需求和市民审美，同时中国工艺品开始不断受到了西方国家的注意，频频受邀参加国际博览会，并获得许多奖项。国际贸易和跨国展示进一步扩大了中国传统工艺美术的世界声誉，如京津地区的风筝、景泰蓝、地毯、灯彩等在 1903 年的美国圣路易斯博览会上获奖；其后景泰蓝又在 1904 年美国芝加哥世博会上获奖；在 1915 年巴拿马太平洋博览会上，景泰蓝、宫灯、牙雕、内画壶、雕漆、地毯等分别获得金、银等奖。由于中国工艺美术品在国外各大博览会上的大放异彩，使得外国人开始纷纷在北京、上海、广州等经济繁荣的城市，设立商部，大量采购中国工艺品。（图 1、图 2）

另一方面，随着西洋美术传入，西方的审美观念进一步影响中国工艺美术的发展。民国初年尤其是新文化运动之后，西方工艺品及审美风潮的涌入，对传统工艺美术产生很大冲击。如木雕、刺绣、牙雕等工艺大量吸收、借鉴欧洲的造型手法。以绣娘沈寿为例，她的仿真绣吸取了西洋画的光影表

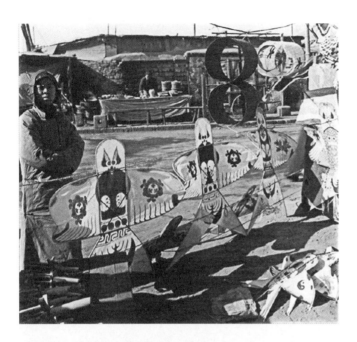

图 1　1936 年，北京街头的风筝（赫达·莫里逊摄）

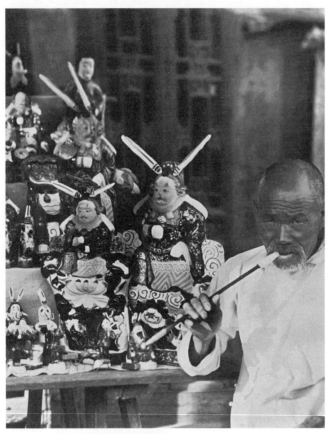

图 2　20 世纪 30 年代北京街头贩卖兔儿爷的老者

现手法，将苏绣工艺和西画技法相融合，以刺绣还原西方写实绘画而名动中外。景德镇的瓷瓶彩绘中，各种西洋景以及手举阳伞的时装人物大量出现。上海小校场、苏州桃花坞年画上以各式西洋景，如"西国马戏""西式出行"为题材的作品深受市民喜爱。月份牌画更是东方审美趣味与西方写实技法完美结合的产物。另外还有象牙名片盒、嵌银丝手杖等物品，都具有鲜明的时代特征，这些工艺新品在材料上与欧洲新艺术时期的手工艺品相类似，呈现出某种工业化和自然风趋势。

民国时期，流传百年的民间手工艺因商业文化的勃兴遇上一个难得的繁荣期，这些工艺美术的品类包括：玉雕、象牙雕刻、木雕、竹刻、金银首饰、刺绣、抽纱、绒绣、黄草编织、面塑、剪纸、灯彩、纸花、手工编结、戏剧服装、工艺画、布绒玩具等。民间手工艺的分布也具一定的地域性，如广东的首饰、扬州的玉雕和漆雕、南京的牙雕、苏州的红木雕和戏服、东阳的白木雕及温州的黄杨木雕。

从事传统手工艺的名手，都认识到研究材料的重要性。传统手工艺中首先需要解决的往往就是材料问题。通过对材料的研究才能获得准确的认识，在掌握材料特性的基础上，设计方案和施展技艺，使其达到预期的形态改变和理性的审美意态。总体而言，材料、工艺与形态是确立传统手工艺评价标准的重要基础。[1]

近代以来，传统工艺美术的分类并无根本变化。从材料分，有瓷器、漆器、木器、金银器、玻璃器、玉器之类；从工艺分，有雕刻、编结、印染、刺绣、鬏饰、金工诸类；从功能分，涉及衣、食、住、行、用各方面的诸多品类，如家具、餐具、玩具、陈设品等。[2]（图3、图4）从材料角度而言，瓷器、漆器、木器、玉器，乃至刺绣、草编、剪纸等均是中国传统的工艺美

[1] 徐艺乙：《当下传统工艺美术的问题与思考》，《贵州社会科学》，2014年，第3期，第30页。
[2] 李砚祖：《物质与非物质：传统工艺美术的保护与发展》，《文艺研究》，2006年，第12期，第106页。

图 3　北平的瓷器展

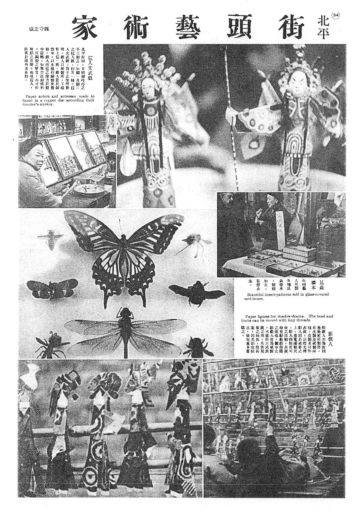

图 4　北平的街头艺术，
《良友》104 期

术，其中除草编、剪纸外，其余均是精英工艺，就算不进行任何创新，依旧具有相当的国际市场。而金银器、玻璃器等多为西洋传入的工艺美术，其工艺制作流程，当时已有相关书籍加以介绍。例如上海开埠后，随着西方资本主义的渗入，上海的工业技术得到了迅速发展，传入中国的各种西方商品中，也包括欧洲传统手工艺和近代工艺美术品。翻译馆还引进并翻译了《造洋漆法》《染色法》《金工教范》等外国工艺技艺的著作，这些西方传入的工艺以绒绣、抽纱、花边、绣衣、机绣、毛线编织、磨钻和洋镶首饰等技艺的影响为大。一些教堂的外国传教士收养弃婴孤儿，再通过教会的慈善部门创办各类传习所，开始在上海等地传授工艺品的制作技艺。在此影响下，上海的基层社会福利组织也开始兴办各类工艺美术的培训和生产机构。同治三年（1864），徐家汇天主教堂设立了土山湾孤儿院，同时附设美术工场，开设了素描、油画、雕塑、木雕、金属工场、玻璃工场、印刷、藤器、陶器、编织等科目。

另一方面，随着西方的入侵，涉及衣、食、住、行、用的各类传统生活设计遭到空前的打击。20 世纪初期，西方工业产品大量倾销中国，主要有棉布、纺织工艺、毛毯、铁器、铜器、玻璃器皿、进口的食品、酒类等，在这些进口商品中，毛织品和棉织品占有极大的比重。这无疑对中国传统的自给自足的自然经济造成毁灭性伤害，"自通商而后，土布滞销，乡妇不能得利，往往有因此改业者。近来丝厂广开，各招女工以缫丝。此外，精于铁车者，可制各种衣服及鞋袜；精于针黹者，可制各种顾绣；精于手工者，可制各种绒线之物。苟擅一长，即能借以生活"。[3] 20 世纪 20 年代，以手工产品为主的土货受到机制工业品洋货的极大冲击，一些先进人士先后提倡抵制美货和抵制日货，"九一八"之后甚至称日货为"仇货"。但他们很快意

[3] 黄苇、夏林根编：《近代上海地区方志经济史料选辑（1840—1949）》，《上海史资料丛刊》，上海：上海人民出版社，1984 年，第 24 页。

图 5　上海胶木物品制造厂出品的国货,《美术生活》4 期

识到,"不振工艺,不精制造,而徒倡用土货以示抵制,此无价值可言"。[4]
显然,提倡国货的根本是兴办民族工业。而随着西方工业品的进入,也导致
另一现象加剧:乡村手工艺流失,自给自足的自然经济彻底瓦解,农村成为
单一的工业原料生产基地,农村的传统手工艺从此断流,广大手工艺人悠久
而旺盛的创造力被浪费殆尽。(图 5)

　　总体看来,清末民初的底层工艺美术仍处于社会发展的边缘地带,不被
精英阶层所重视,尤其是一些民间手工艺,如黄草编织、剪纸、面塑、灯彩
等,其从业者大多是社会地位低下的农民,他们的生存没有保障,只能依靠

[4]　全国政协文史办编:《中国近代国货运动》,北京:中国文史出版社,1996 年,第 3 页。

走街串巷，靠摆地摊来勉强维持生计。一些工艺美术品种濒临绝境，呈现出起伏兴衰的自然发展状态。为了拯救乡村传统手工艺，民国精英甚至提出了妇女应具"浅识薄技"的倡导。1929 年《妇女杂志》针对民国女性的现实状况而提出妇女需掌握"浅显的常识与简单的技能"，其间组织者从个人养成及社会推引等方面积极促成民间女性对传统手工艺及日常生活设计的关注。此一倡导不仅是近代设计的制度之变，也是观念之变；某种程度上实是为后来"新生活运动"之"生活艺术化"进行了观念预备和人才储备。调研者昔樵在对苏州吴江妇女"浅识薄技"状况调查中发现，"吴江县的妇女们，对于技能这一项，绝不讲求，仍旧是糊糊涂涂地过着日子"，上等社会妇女，仍旧是茶来伸手，饭来张口，耻于学手艺，只有中等社会以下的妇女，稍有一些薄技：掉经织绸、编制竹器与剪芡实。其中，织绸直接产出"鲜艳的花朵、美丽的图案"，因而"最高贵"，而织绸的妇女所得的酬劳比掉经多数倍。编制竹器这项工作，一般为相对贫困地区下层妇女的手艺，其工序比较简单，但成品是人们日常所必用的东西，如簸箕、篮子，所以销路很大，也会有小孩子用的坐车、竹凳、摇篮等。这项手艺实际是较富创造性的，不少艺人可以探索出新的创意，丰富生活设计的内容，但调研者发现，这些女艺人的工作仍旧"循着老法，不能翻陈出新，所以销路有限，倘能时加改良，将来发达，一定可观"。[5]

　　然而，中国人以天人合一的情怀及生生不息的生命力向自然取材，以天赋的创造力不断令世人惊叹。以嘉定徐行的黄草编织为例，清末民初，洋人开始在上海收集中国传统手工产品转销外洋，这是徐行草编走向国门的一个契机。《嘉定疁东志》曾记载："民国后，洋布盛行，黄草事业日渐发达，徐行附近多改织黄草品，近城处多改织毛巾，所织之布仅供家衣着，纱

[5] 昔樵：《吴江妇女的薄技》，《妇女杂志》，第 15 卷第 1 号，1929 年 1 月，第 149 页。

多不自纺而改买洋纱。"[6]1914年，意大利斯曲罗斯洋行聘请徐行县商人朱石麟、汪季和为其代理，向徐行农民直接收购草编制品，外销到欧美和东南亚各国，年产值达到十万余元银圆。徐行黄草编织品进入国际市场后，应购买者不同需求，其品种不断更新，草编鞋子式样增至 8 种，草编拖鞋式样增至 12 种，草编手提包式样也有八九种之多，且工艺上日趋精湛。徐行草编都是就地取材，材料全部是徐行本地生长的黄草。徐行黄草质地柔韧，可撕劈成片，茎呈三角形，叶呈锯齿状；编织草料晒干后呈黄色，故称作黄草，徐行也因此成为"黄草之乡"。20 世纪 20 年代初期，徐行黄草编织品外销数量达到了历史巅峰，其品类多样，设计图案有牡丹、龙纹、细白、彩条等，品类从大件草鞋、拖鞋、草帽、拎包、台毡到小件钱夹、文夹、糖果盒、玩具等。与中国许多远销海外的工艺美术品类似，徐行草编在材料上的选择、使用具有唯一性和不可替代性，这使其在市场中形成某种垄断；同时，在走向国际的过程中，其工艺得到不断改进，海外市场进一步扩大。

类似因走向国际市场而不断吸收西方文化元素的中国传统工艺美术还有不少，例如在巴拿马世博会上获得金奖的上海民间工艺美术品——顾绣，在日后的发展中就吸收了西方绘画艺术的文化精髓，使上海传统的刺绣手工艺开创了新的风格特点，别开生面的人物肖像刺绣被誉为"画绣"。顾绣使用的材料并未有大的变化，其变在于艺术风格；此外，还有利用西方外来新材料而发展兴盛起来的新工艺美术品种，如绒绣、绒线编结；吸收了多种绘画语言和外来材质，并将传统鞋花样提高到艺术品水准的民国剪纸；讲究人物比例、神态传神、刻画细腻的面塑；形象更为逼真动人的飞禽走兽灯彩、走马灯的灯彩；雕刻技艺更加精湛细致的象牙微雕，等等。这些清末民国时期萌芽兴盛起来的工艺美术，一起构筑出了近代优秀民间文化的繁荣景象。此种与西方外来工艺美术彼此交融，呈现"你中有我、我中有你"的现象，

[6] 黄苇，夏林根编：《近代上海地区方志经济史料选辑（1840—1949）》，《上海史资料丛刊》，上海：上海人民出版社，1984 年，第 77 页。

图 6　上海路灯美术设计，《美术生活》总 27 期

与机器产品领域的残酷竞争完全不同。（图 6）

　　有一个特例值得关注，就是受到西方雕塑技法的熏陶，上海传统黄杨木雕提升到了更高的艺术层次，此所谓海派黄杨木雕因西方雕塑的启发而在艺术语言上得到创新。众所周知，雕刻的艺术语言突破完全受制于材料，而木雕艺术的语言质地则取决于木材的质地与特性。换句话说，黄杨木雕材料上的创新完全源于西方雕塑技法的引进。传统浙江黄杨木雕要求一般选用四五十年树龄的黄杨木为制作木料，以形状正直、质地圆润为上，要求无结疤、病瘤，树皮细腻均匀，色泽嫩黄温润。雕刻时，由上而下、由前至后、由表及里、由浅入深，依纹理奏刀循序渐进。20 世纪 20 年代以后，黄杨木

雕在材料的应用上已突破黄杨木的单一材质，发展到红木、桑木、香樟木、银杏、松杉等多种材质品类。由此可见，民国时期的黄杨木雕作品已非单纯的黄杨木雕工艺品，而是综合了各种木雕艺术韵味之雕刻技法的集大成。这些木雕工艺不仅突破了传统黄杨木雕原有的玲珑剔透、精雕细刻的风格，还首创了留刀痕、显凿迹、粗细对比、光毛相对等表现手法[7]。此时的木雕作品，会根据不同主题需要来变换刀法，有的甚至粗犷率性，刀痕如割，钝锐交错，将传统雕刻追求刀味和西方雕塑追求光影效果的审美追求加以统一。

第二节　民国前期工艺美术家职业边界模糊化趋势

1929 年 4 月，国民政府教育部于上海南市国货路新普育堂举办了"第一次全国美术展览会"，此次展会美术出品的形式涵盖了国画、书法、篆刻、西洋画（包括油画、水彩画、水粉画）、版画、雕塑、工艺美术、摄影等各个门类。其中，工艺美术部出品 288 件，包含了图案、广告画、印花、刺绣、造花、制版、模型、银雕、漆饰、摹古印刷、丝织、结绒、徽章、瓶绘、装裱等十余大类。[8] 参展工艺美术家较为有名的如图案家雷圭元，商业美术家、图案家蒋兆和，漆饰工艺家姚传鸿，刺绣名家唐家伟、华图珊等；此外，以公司为单位参展的如"中美一所"的湘绣、"都锦生"的织锦等也居于其中。

从庞杂的参展品类可见，工艺美术作为一个学科，直至 1929 年其边界依旧十分模糊，比如刺绣、漆饰、丝织、结绒、景泰蓝等属于传统手工艺范畴，姑且可视为工艺美术的一类；图案、广告画、徽章（标志设计）、模

［7］ 丁辉编：《巧夺天工的海派黄杨木雕》，《创意设计源》，2012 年，第 4 期，第 69 页。

［8］ 李寓一：《教育部全国美术展览会参观记》（三），《妇女杂志》第 15 卷第 7 号（教育部全国美术展览会特辑号），第 1 页。

型（景观缩模）等基本属于现代设计的雏形，而造花、银雕、瓶绘大致为一些从西方或日本传入的手工艺；制版、摹古印刷、装裱等则是与传统书画复制有关的"美术的工艺"，并不能归入后来日渐清晰的工艺美术学科之中。众所周知，在 20 世纪 20 年代以前，"美术"的概念本就十分模糊，其定义及学科范畴均处于没有固定标准的紊流状况，学界对于"美术"的范围及门类常有不同说法。至 20 年代，"美术"的涵盖日益清晰，但"工艺美术"的具体内容则显得"博大精深"，莫衷一是。事实上，直至 1935 年的《美术生活》创刊号[9]上，专家们在讨论"工艺美术"时，尚使用"装饰美术""实用美术""应用美术""生活美术""商业美术""设计"等词；以至于设计师张德荣在《工艺美术与人生之关系》一文中写道："'工艺美术'在中国是一个新名词，其实并非一种新事业……"[10] 必须看到，尽管国内艺坛对工艺美术的认知尚较模糊，然而，一批留洋归国的艺术家对工艺美术实已有清晰的理解。当时在这一圈层中的普遍共识是，工艺美术最能体现一个时代的生产力水平，以及这一时代的物质文化和生活方式[11]，确如徐志摩所言："从工艺美术便可想念到这时代实际生活的趣味如何。"[12]

总的看来，1929 年全国美展工艺美术部展品大致可一分为二：第一，传统生活方式延续下的造物工艺；第二，新的生活方式催生出的物质文化。20 世纪 20 年代的中国无论作怎样的理解，都是一个转型期，此际不仅是一个新旧观念切换频繁的大时代，也是传统本土行业与外来新专业打散重组而派生出新的职业取向的关键时期。美术学校推行图案手工之教学已有数十年，各类国货展盛行，人们深切认识到"美术"对于生活日用的重要。按

［9］ 陈抱一：《从生活上所发现的新的形态美》，哲安：《装饰美术之新估价》，张德荣：《工艺美术与人生之关系》，《美术生活》，1935 年创刊号。

［10］ 张德荣：《工艺美术与人生之关系》，《美术生活》，1935 年创刊号。

［11］ 李寓一：《教育部全国美术展览会参观记》（三），《妇女杂志》第 15 卷第 7 号（教育部全国美术展览会特辑号），第 2、3 页。

［12］ 徐志摩：《美展弁言》，《美展》三日刊第 1 期，1929 年 4 月 10 日。

理说，传统手工艺本可借机实现现代转型，然而，爬梳文献，我们发现，直至 1929 年的全国美展上，历次在境外博览会或"炫奇会"上"播扬国誉"的传统手工艺仍因其"毫无创新"而倍遭诟病。

此次全国美展之工艺美术部的展品中，景泰蓝与福建漆饰这两项传统工艺在当时享有世界性的声誉，可说在晚清民初的历次国际展会中皆表现不俗。景泰蓝之美在工细，福建漆饰之美在光洁。作为保留节目的传统工艺固然是各类展会中的亮点，然而其多年来在材料与技术上守成僵化，已难见创新。

景泰蓝以其蓝色珐琅质为特产而成著名工艺，与同时期的日本"八宝烧法"被称作世界工艺美术的明珠。然而评论者普遍认为，此展展品物多无新意，因囿于旧有之曲线构图，纤巧有余，然创新不足。[13] 福建漆器于会中出品者，有姚传鸿的《金鱼牡丹》《如意》及《古铜色脱胎水盆》《五彩脱胎寿星》等，尽管大致还算整洁完美，但金鱼与牡丹之图案，均是"历年来之旧式，寿星尤为古人想象之作，皆缺少创作意味"。[14] 评论者认为，福建漆器的可贵，主因在其有特产之红色，其时西方人命名之为"Chinesered"，然而"其脱胎之工，属于工艺而非美术，其图案之构作，殆尚未脱东方传统工艺的稚拙之感"。[15]

景泰蓝与漆器均是传统手工艺的佼佼者，两者"默会心传"的传授方式及"孝悌为先"的职业伦理，在晚清民国并未因"千年未有之大变局"而被转化溶解，超稳定的文化基因使其从业者的职业取向执一坚定，不会因社会变革而浮躁茫然。换句话说，这两类工艺美术的从业者守成僵化，不思创新，其实也是对传统手艺的默默坚守。

而湘绣与织锦确是另一番景象。这两个传统行业此次展会均是以研究所

[13] 同本章注释 [4]。

[14] 李寓一：《教育部全国美术展览会参观记（三）》，《妇女杂志》第 15 卷第 7 号（教育部全国美术展览会特辑号），第 2 页。

[15] 同本章注释 [7]。

中美一之湘繡　　　　　　　　　　虎

图7 "中美一所"出品《虎》（湘绣），1929年《妇女杂志》美展特辑

或公司的名义参展，可见其创作生产的组织方式已有"工业化"的进步。"中美一所"陈列的湘绣《虎》（图7）虽然工艺精湛，"是以工细色彩线条来配合刺绣的细密均匀，技艺令人叹为观止"，但作品缺少创作意味。"都锦生"的织锦是最为写实的一种织物，出品有《群鹅》《牡丹》《荷花》数种，以《群鹅》最富风景点缀之意。然而批评者多认为"都锦生"市售的产品种类太少，设计者创造力匮乏，"若能增一些种类，于色彩与形式上力求创新，国货或许会有更好的前途"。[16] 机械模仿、粗制滥造是当时"国货先驱"们的通病，在"劝用国货"的时代倡导下，传统工艺正从手工性向非手工性转型，这一过程中，作为创造者的单数的"人"已然不见，代之以复数的"人"——公司，从业者的专业认同感想必因之急剧下降；另一方面，工艺家们以精湛的工艺生产出的实际只是一种前景渺茫的绘画的替代品，在

[16] 同本章注释[7]。

这个由"主体"向"去主体"转变的过程中，这些传统手工艺的从业者似已意识到自己正成为历史的弃儿。

再者，新的都市视觉文化对传统刺绣的冲击巨大，20年代享誉艺坛的两位女性苏绣大家唐家伟与华图珊，在此次展会上几乎是在做类似"谢幕"的展演，这两位女艺人之盛名建立于她们兼具画家与绣娘的身份之上。"中华女子美术学校校长唐家伟所作的《篆书汉碑》与华图珊所作的《秋林风景》，两作皆有不规则之曲线，是刺绣上最难下针者，而这两件作品独能穷尽曲折，摹绣不差分毫，皆因为这两位都是刺绣界的元老。"[17] 中国刺绣之历史久远首推湘绣与苏绣，而湘绣与苏绣之弊即在绣者能工而不能绘，往往都是由绘画者打样，然后绣娘依样下针，因此绘者与工者没有什么关联，工者往往不能穷尽刺绣的巧妙，很难使刺绣逼似，具有笔触的图画，加之因其方法未改进，所花费的时间太多，"不足为民众之工艺美术品"。[18] 必须看到，传统刺绣无论其模仿复制传统书画，或似沈寿那样仿制西洋绘画，均难逃复制品和替代品的命运。唐家伟与华图珊之所以为时人所重，皆因其类似沈寿的双重身份。然而，至20世纪30年代，一专多能如唐、华的刺绣工艺家已十分罕见，因为就算再出一个具有画家审美眼光的绣娘，她也不会继续去做绣娘，而宁愿改行当一个可登上画报的女画家。

具有类似尴尬处境的传统手工艺，还有结绒和印花。结绒是一种常见于慈善性质的工艺传习所中由女性操习的手艺，历次由教育部操办的美展中均将其专列一室加以展陈，以示表彰。结绒的结法和色形之变在不知不觉中会时有改进，其中的创新，多为某一女性在生产过程中独出心裁而创出，或受工艺美术家的引导，常以时新的图案为标示。此次展览令论者感到："此时我国于供给结绒之新图案者，反不如前。数年前犹有类于此之十字谱图案，现竟归于沉寂，此或受偏重于'工'之职业教育之不良影响，故于会中出

［17］ 同本章注释 [4]。

［18］ 同上。

品者鲜有精品，其他造花制果等亦如之。"[19] 社会工业化的进展，使学校之实利教育偏于"工"而疏于"艺"，手工艺的发展亦更重视技术开发而忽视审美养成，故此，注重"工""艺"兼修的纯手工艺正面临凋零的处境，这在民初已有所凸显。印花之术在当时的上海一埠，从业者不下数百家，这些作坊中的从业者均不是纯粹的图案家，"大率亦须习于图画与西画者充任之，其职责但求能仿造西洋之最新图案，或摹古代之龙凤图案耳"。[20] 批评者认为，从此两项传统手工艺的展况可见，"在此时国内缺乏研究图案之处所，少有研究图案之专家，所谓工艺美术者，无论其制品如何精巧，大都缺少美的价值，此于展览会中，殆不能无冷淡之感也"。[21]

工艺美术部众多展品因没有审美更没有创新而被批评家大加挞伐，李寓一因此说道："别人家做的，你也拿来照样做去，虽然是美术品或美术的工具，皆配不上称为'工艺美术'，像通常的刺绣，印刷中的三色版、七色版等，要是没有新的创作，皆不能说它是工艺美术；但只能说它是'美术'中的'工艺'。"[22] 显然，除图案之外，此展之"工艺美术"展品大多并无"美术的研究"，多数为刻板僵化的沿袭模仿。

美术史家俞剑华在 1926 年曾说："研究图案，即为改良国货之基础，亦即杜绝外货输入之良法。"[23] 早在 1918 年，王雅南在其所编之《图案》总论中就直接把"图案"称为"工艺美术"："图案为工艺与美术接触之学科。亦可简称之为'工艺美术'。"[24] 由此可见，图案尽管不能视为工艺美术的全部，但起码也是工艺美术部最为重要的科目。民国时期各美术院校均设有图案科，图案的重视程度并不亚于绘画。杭州国立艺术院图案系创立之际，林

[19] 同本章注释[4]。

[20] 同上。

[21] 同上。

[22] 李寓一：《工业美术的新意趣》，《妇女杂志》第 15 卷第 7 号（教育部全国美术展览会特辑号），第 39 页。

[23] 俞剑华编：《最新图案法》，北京：商务印书馆，1926 年初版，第 21 页。

[24] 王雅南：《图案》，民国七年（1918 年）京师第一监狱印刷，第 1 页。

文铮曾作如是阐发："图案为工艺之本，吾国古来艺术亦偏重于装饰性，艺院创办图案系是很适应时代之需要的。艺术中与日常生活最有关系者，莫过于图案！"[25]

尽管图案备受重视，但一些曾专门学习图案的专家不愿做专门的图案家，而更愿意以一个西画家或是书画家的身份面世。这一现象的吊诡之处体现为两种趋势：首先，民初的一些典型的"设计"往往出自"杂家"之手，大者如民国的国徽，是由周树人（文学家）、钱稻孙（翻译家）、许寿裳（教育家）共同设计。（图 8）另，频繁活动于 20 世纪 20 年代前期的美术社团天马会，其会徽显然为海上金石家根据西画家的草图设计刻印。（图 9）这种美术家客串设计师的现象，在第一次全国美展的展场随处可见。此次美展参与设计工作的美术家除陈之佛（33 岁，广州市立美术专科学校教授兼图案科主任）是地道的图案家之外，时年 23 岁的叶浅予与时年 30 岁的张光宇均为《上海漫画》杂志的美编，他们专门负责会标、会旗的设计。众所周知，陈之佛后半生主要以工笔画为业，叶浅予日后成了显赫的国画大家，而张光宇则成为中国动漫的泰斗。此外，本次展会的展场装饰，主要由建筑师赵深（31 岁，范文照建筑师事务所建筑师）与李宗侃（27 岁，南京工务局工程师，李石曾之侄）负责；而在差不多同时的西湖博览会上，李宗侃与另一位建筑师刘既漂也承担了类似的设计工作。（图 10）

画家或建筑家客串设计师，在现代设计的肇始期或不足为奇，然而图案家改行为国画家，除陈之佛之外，依旧大有人在。20 世纪后半叶的写实主义国画大家蒋兆和是此次全国美展工艺美术部最为引人注目的艺术家。蒋时年 25 岁，正致力于商业绘画与图案，时人评价其"习于工艺美术最久，其图案不但示人以美，且示人以美的思想"，这种美的思想为何？评论者解释道："所谓美的思想，能不受不良社会之束缚，而富于独创，合乎自然，玩

[25] 林文铮：《为西湖艺术院贡献一点意见》，见潘耀昌：《中国美术学院七十年华》，杭州：中国美术学院出版社，1998 年，第 131 页。

图 8　1912 年由周树人、钱稻孙、许寿裳设计的中华民国国徽　　图 9　天马会会标,《上海漫画》1928 年第 7 期

图 10　1929 年西湖博览会艺术馆大门楼设计,李宗侃、刘既漂合作,来源西湖博览会

图 11 蒋兆和参展图案作品《慰》，
1929 年《美展汇刊》第 7 期

味于自然之真理情操中也"，而"今日我国之工艺尚不能冲破其固有之形式而以新创作新生命昭示于社会，故出品之真实具有美的价值者甚少"。[26]也就是说，评论者认为当时多数工艺美术作品徒有形式和技术，与现实社会没有半点关系，而蒋兆和的作品则体现了艺术性与思想性的结合。蒋氏于此次展会中出品有 5 件，其一为图案作品，画题曰《慰》（图 11），主题是指女子受家庭社会之束缚，桎梏其手足不得自由，能给予她一线安慰的，唯有优美自然的抚慰，欣赏自然时可得到心灵上片刻的安"慰"。手足虽不能自由，但其心灵实已从美的自然中解放出来，图案上半部所表现的是月华——月是美神寄居的宫殿，月华更是难得一见的瑞彩，其具最美之日光七色，而形迹流动，倏忽万变，为自然界之神秘天象。图案所表现的是自然界的月华，而实质暗指心境之月华，即女子心境之至美，可以熔化天地间所有冰铁桎梏。

［26］ 李寓一：《教育部全国美术展览会参观记（三）》，《妇女杂志》第 15 卷第 7 号（教育部全国美术展览会特辑号），第（2）页。

评论者面对蒋兆和的作品甚至感叹道："伟哉吾人之心，伟哉此女子之心灵，汝肉体之美非真美，汝心灵之美乃美汝之身，美汝之环境，美汝之天地者也。"[27] 评论家甚至将此作与李毅士的《科学与艺术》加以对比，认为"其上立之女子即昭示人间之美者，其意正类于此图"。蒋兆和后来改行或是个人趣尚、因缘际会，抑或是时代召唤使然；但也必须看到，在当时社会情境中，尽管后来发展至全社会都在倡导"生活艺术化"[28]，但多数研究美术的专家，实不愿委身去做一个工艺美术家。

另一个值得一提的现象是，雷奎元等图案家除以少数图案参展外，主要以油画家的身份参展。1929 年刚满 22 岁的雷奎元离开杭州赴法留学，临行之际，他以《虬》与《白菊》两幅图案参展，此图意在摹写想象中的虬龙之形，与模仿于自然的白菊形成对比互文。《虬》如墨迹入水，偶成大理石似的墨纹，其纹意在断续有无之间，远观之宛然一虬龙一白菊花。此作绘工精细不苟，与当时新潮的单线图案偶合，论者认为，"以此图案而演化之大，可开织物图案之新境地，亦一最有价值之工艺美术图案也"。[29] 然而雷圭元并不单以图案作品参展，根据《第一次全国美术展览会参展目录》，我们发现雷圭元在此展上还有四件西画展品，分别为：《西泠桥》《舞》《唯有人间有别难》《狗叫》。（图 12）

朱斯特·施密特曾说："一个所谓的美术家可以在他的画中恣意地发泄自己的情感，而一个想要设计一件家具的人必须严格控制自己的创作冲动。"[30] 显然，相较于工艺美术家，美术家可以享有更多的精神自由，此外，美术家还拥有更高的社会认可度。而在中国，起码在民国前期，"重道轻技"

[27] 同本章注释 [19]。

[28] 20 世纪 30 年代中期国民政府发起"新生活运动"，试图从衣、食、住、行等方面入手改造国民生活，其中所谓"三化"，就是"生活艺术化、生活生产化、生活军事化"。

[29] 同本章注释 [19]。

[30] 朱斯特·施密特：《我在包豪斯的经历》，《包豪斯：大师和学生们》，《艺术与设计》杂志社，2006 年，第 20 页。

图 12　雷圭元在第一次全国美展展品图像资料阙如，故作者挑选其 30 年代作品《实用美术画案》以说明其设计与绘画之风格，《良友》总 125 期

的观念在当时依然十分流行。前文所提及的工艺美术家，除姚传鸿外，唐家伟、华图珊、陈之佛、雷圭元、叶浅予、张光宇、蒋兆和均存在职业认同感相对模糊的问题，除却个人天赋和政治经济因素，我们认为，这种职业取向的模糊化的确体现了近代中国工艺美术（设计）学科在建构初期的观念技法源头及其动态流向。或许我们的民族还缺少像威廉·莫里斯那样的理想主义者，然而以中国人特有的圆通睿智，人们总能主动寻求差异化的发展之途，最终使种种有计划的倡导在人才集聚的过程中逐步得到落实。

制度篇

"美术制度"范畴的内涵与外延

　　诚如马克斯·韦伯所说，人是自我编织的意义之网上的动物。任何艺术创作本就是基于个体认知的自我探索。但人也是社会网络中的节点或社会系统内的一环，就算最个人化的表达依然是社会关系的某种体现，并最终在社会系统中传达，因为人不可能独立于能量与信息系统之外。真正的创作行为其前提必定是追求意义的，而意义是社会系统赋予的，哪怕是某种摆脱系统的意图也是系统意义的彰显。

　　美术创作依托材质经由视觉乃至触觉来传达信息，这信息使得接受者的思绪与情感从无序走向有序，或颠覆解构其固有认知结构并使之趋向新的有序。一切过程都不可能脱离个体依存的系统本身。在特定时间与空间内，系统有其秩序规定，正如我们的肉身被困死于特定时空中，实际上我们的表达也被锁死在特定时空的话语秩序中。这种秩序是观念的、经济的、文化的、政治的，它是一定阶段的认知水平、价值立场，是一种共识、一种习俗、一种惯例、一种制度。

　　我们对过往艺术现象的关注，大致可从这几个层面进入：艺术创作材料与技术的发展流变；作品的喻义；艺术风格的内在演化；艺术与社会系统的互动。本篇主要运用艺术制度理论（Institution Theory of Art），从艺术与社

会系统的互动应答中，对 20 世纪上半叶的中国美术展开考察。艺术制度理论不仅涉及艺术的重新界定、审美现代性、权力场、意识形态等多个复杂层面，还涉及哲学、美学、社会学、人类学等跨学科的知识整合。法兰克福学派重要理论家彼得·比格尔（Peter Bürger）在其《先锋派理论》[1]（*Theory of the Avant-Garde*）一书中这样写道："艺术制度的概念既指生产和分配机制，也指流行于某个特定时期、决定作品接受的艺术观念。"在其另外一文《现代性的衰落》[2]（*The Decline of Modernity*）中，他表述得更为清楚："艺术制度在一个完整的社会系统中具有一些特殊目标；它发展形成了一整套审美的符号，起到反对其他艺术实践的边界功能，并宣称某种无限的有效性（这就是一种制度，它决定了在特定时期什么才被视为合法的艺术）。这种规范的水平正是这里所限定的制度概念的核心，因为它既决定了生产者的行为模式，又规定了接受者的行为模式。"在《先锋派理论》德文第二版后记中，比格尔进一步认为："像中小学、大学、艺术研究院、博物馆等中一些有形的制度对艺术功能的重要性被低估了。"因为"它们所阐述的思想和价值标准通过各种各样的中介手段（例如，中小学、大学、美术批评文本以及美术史等）进入了艺术生产者以及公众的头脑之中，并决定了这些个体对待单个艺术作品时的态度"。[3]

近些年来，不少美术理论及批评的著述都会涉及美术制度。比如，2021年《美术观察》在第 11 期还专门开辟"新中国美术制度研究"的专题，尝试对此问题做初步探讨。但此类廷议式的讨论不可能对近现代以来中国美术制度的本质问题进行深入探讨，也未对现有美术制度进行真正的历史追问。

毋庸置疑，对美术制度的研究既可以丰富我们美术学和美术史论的研究角度与视野，又可以为当下美术制度的自我更新及未来制度的预设提供一定

［1］ Peter Bürger, *Theory of the avant-garde*, University of Minnesota Press, 1984.

［2］ 彼得·比格尔：《文学体制与现代化》，《国外社会科学》，1998 年，第 4 期，第 52—59 页。

［3］ 同本章注释 [1]。

的理论依据和思路参考。

英国艺术史家巴克森德尔曾说过类似的这样一句话："一幅 15 世纪的绘画是某种社会关系的沉淀。"一方为画家，另一方为甲方，甲方提供资金、确定其用途（意图），双方均受到商业的、宗教的、知觉的制度和惯例的约束。反观中国艺术，何尝不是如此？中国古代美术的主体是书画，而书画创作中的一整套笔墨语言、章法构图、品评标准，何尝不受制于一整套制度、一张大的政治的、商业的、知识的社会网络？艺术家身处于社会系统中，也就无法置身于教权、王（皇）权、政权、金权乃至文化话语权之外。

美术制度是整个社会制度的子系统，也是与政治制度、经济制度、文化制度等大系统密不可分又互有交集的小系统。美术制度有自身的独特属性，并因美术生产、创作本身的特殊性而自成一体。美术制度包含"体"和"制"两个方面。"体"，指具有实体形态的各类美术组织结构，它们与整个政权和社会机制存在层级关系，比如，文艺计划委员会、画院、美术馆、油雕院、文联、美术家协会、书法家协会、美术出版社、书画会社、美术行会、专门美术院校等。"制"，指组织机构的管理规则、行规法规，是一整套被视为合法的美术表达、艺术语言、范式、章法，以及品评标准、知识体系、相关的书画谱系、美术理论批评的话语体系等。[4]

费正清在其主编的《剑桥中华民国史》导言中，曾对西方文明冲击下的近代中国进行这样的论述："晚清至民国阶段的中国人，不论以中国的语言或以他们的行为方式对外国刺激因素做出反应时，都是以中国的因素形成他们的现代方式，这些新的或旧的因素即使不是真正土生土长的，对他们而言也是可资利用的。甚至最洋化的中国人也不会丧失其具有中国特点的意识。"[5] 这段文字同样适用于美术领域。换言之，也就是既要认知近代精英建

［4］ 作者在另一本专著中对此问题有类似讨论。参见商勇：《中国美术制度与美术市场》，南京：东南大学出版社，2014 年，第 13 页。

［5］［美］费正清主编：《剑桥中华民国史》（上），北京：中国社会科学出版社，1993 年，"导言"，第 5 页。

立新制度、实现思想启蒙和文化拯救的渴求，也要认识到两千多年帝制所留下的制度惯性依旧起着潜移默化的作用[6]。

20 世纪上半叶，从新的艺术机制的建立与整个社会现实的互动来看，可将这段历史分出三个时段：旧式文人精英活跃的阶段（1911—1925 年），新旧观念处于此消彼长的状态；留洋归来的美术名家活跃的阶段（1925—1937 年），林风眠、徐悲鸿、刘海粟、庞薰琹等人先后旅欧回国，欧洲的美术教育与展览机制被引进国内；抗战至解放战争阶段（1937—1949 年），美术成为全民族战争动员和宣传国族至上的工具。

1911 年至 1925 年间，在打破皇权旧制度、建立现代政治制度的社会背景下，文化界经历了 1917 年的"新文学运动"和 1919 年的"五四运动"。在美术制度的建立上，"南方系"蔡元培为主导的政治精英在北京大学建立了倡导新美术的"北大画法研究会"；而在北洋政府的教育部之下，也任用"南方系"的海归精英为官员，设立建设管理美术事业的机构，并倡导建立公共美术馆和专门性美术学校，举办美术展览会。"美术"作为一个学科，其内涵与范畴均和古代书学画学及手工匠作有相通的地方，但也有本质的区别。围绕这一新概念，各种组织、机构、规范、倡导开始逐步建立。在上海，乌始光、张聿光、刘海粟等人创立上海图画美术院，尝试通过私人集资的方式建立学以致用的现代美术教育制度。"北方系"的前清遗老和北洋政府臣僚等则提倡保存国粹，大倡文人画，金城等人在总统徐世昌的经济资助下，成立古物陈列所和"中国画学研究会"。而在北洋政府资助下于 1919 年创立的以郑锦为校长的北京国立艺专，也是以授习国粹美术为主的半画会半学堂式的美术教育机构。在民国初年新旧制度的拉锯较量中，大批帝制时代的文人精英尚未退出历史舞台，故而他们利用了新的教育制度，展览制度和出版制度为鼓吹文人画艺术的保存和复兴不遗余力。就出版而言，史传类、画

[6] 参见［美］余英时：《士与中国文化》，上海：上海人民出版社，2003 年。

论类、著录类著作如《神州国光集》《神州大观》《中国名画集》[7] 等皆以介绍文人画为重点。南方的吴昌硕、王一亭与北方的金城、胡佩衡等人组织的美术展览会基本是传统文人画的展示和交流，这些民国文人画家除了在自己的书画会中授徒，同时也在仅有的几个美术学堂担任教职。美术市场基本延续前清的惯例，处于民间自由交易状态，按照一种彼此默认的行规高效运作。近代西方文物商人及其国内代理人对历代艺术品的收罗专卖，导致大量文物外流，并使美术市场呈现出一种国际化趋势，而以中国人的聪明圆通，自然能在不同的经济制度和交易规则下得心应手。

1925 年至 1937 年间，国民革命军完成全国统一，蒋介石进行清党后便开始其统治的黄金十年。民初混乱但自由的文化状态终结，国民党推行党化教育，将文化界置于党国制度的管理之下。1919 年"五四新文化运动"以后，出于对"德先生"和"赛先生"的向往，大批留学生前往日本、欧美留学。1925 年后第一批留学欧洲的画家归国并得到重用，其中林风眠一回国就被蔡元培任命为北京国立艺专校长，后又担任大学院艺术委员会委员，并于 1928 年受命创办杭州西湖艺术院，努力效仿、复制巴黎美院的教学制度。留学英国的李毅士被聘为北京国立艺专教授，后担任大学院艺术委员会委员和第一届全国美术展览会审查委员会委员。徐悲鸿留法回国后不久，任教于南京国立中央大学艺术科，后任教学主任，并尝试按照法国学院派画家工作室传习制度建立中国的美术教学模式，在倡导素描至上的同时也重视民间美术传统，肯定民间画师的贡献与成就，推崇泥人张等。刘海粟留欧归国后重组上海美专，规范教学管理制度。在海归精英的倡导与参与下，大学院以及后来的教育部艺术委员会撰写了大量美术制度建设、制度管理和制度革新的政策、法规、文书，初步完成了现代美术制度顶层设计的文本书写。1929 年，国民政府教育部筹办的第一次全国美术展览会在上海举办，此展在制度上仿效法国的沙龙和日本的帝展，设立总务委员会统筹所有展务，下设征集委员

[7]　许志浩：《1911—1949 中国美术期刊过眼录》，上海，上海书画出版社，1992 年。

会与审查委员会，同时编辑会刊，及时发表展评。

1933 年，国民政府教育部成立国立中央博物院；1935 年，国民政府筹建国立美术陈列馆。以上所述，从民初教育部的"美育"倡导，至国立中央美术陈列馆的建设，均是蔡元培教育思想在制度上的落实，随着蔡氏影响力的消减，蒋介石和宋美龄成为中国文艺制度的推波助澜者。

1934 年，蒋介石在江西南昌发起"新生活运动"。这场所谓"重整道德、改造社会风气"的运动，在全国持续了十五年，直到国民政权在大陆崩溃才告一段落。蒋介石也在《中国之命运》一书中强调，"新生活运动"是社会建设的基本运动，目的在求中国之现代化。《新生活运动纲要》规定"三化"运动是"新生活运动"的中心工作，所谓"三化"就是军事化、艺术化、生产化，其中"所谓艺术化者，更非欲全国同胞均效骚人墨客画家乐师之所为。只期其持躬接物，容人处事，能肃仪循礼，整齐清洁，活泼谦和，迅速确实，一洗从前之粗野鄙污狭隘昏愚浮伪之习性已耳"。[8]"新生活运动"从人们生活的衣、食、住、行出发来推行"艺术化的新生活"，影响了以衣、食、住、行为对象的实用美术，客观上起到类似欧洲"新艺术运动"的启蒙作用。1937 年，国民政府在南京举办第二次全国美展时，大量现实主义主题性绘画雕塑的出现，则体现了当时的文化制度对美术功能以及美术风格的深刻影响。[9]

这一阶段，现代传媒制度与现代出版制度的建立，为美术的视觉传播以及美术新知识系统的建立提供了极为重要的平台，美术史的撰写不再按照古代画传、画谱、画记的体例，而是模仿西方美术史的体例书写。美术开始作为一种"实学"与工商业相结合，除了舞台背景和照相布景等新行当，还渐渐派生出广告包装等现代商业设计的雏形，如 1927 年李毅士创办了"上海美术供应社"，供应各种美术用品并提供设计等服务；1930 年庞薰琹留学

[8]《新运总会会刊》第 8 期，第 9 页，第二历史档案馆，档案号 58—5—56。
[9] 阮荣春、胡光华：《中华民国美术史：1911—1949》，成都：四川美术出版社，1992 年。

巴黎回国后开办"工艺美术社"，承担广告和商业美术设计；1934 年李秋君等人于上海成立"中国商业美术作家协会"。在沿海条约口岸城市，专门接受商业美术订单的画室开始大量出现。因新式美术教育制度的建立，各类教材出版物大增，解剖学、透视学等出版物改变着中国画家观察三维世界的方式。各类美术专门学校培养出一批新式的美术家，他们用新材料、新技法，创作出一批新的视觉艺术；《申报》《良友》《学灯》《美术》《湖社月刊》等大众传媒和专业杂志及时刊登美术家们的展览信息和相关评论文章，各类美术馆、博物馆开始购藏古今美术家的作品。[10] 美术学校、展览会、媒体、美术馆的制度建设渐趋规范，并逐步建立起"展示、批评和典藏"三位一体的现代美术产出机制。从 1927 年到 1937 年的这十年，是古代美术制度向现代美术制度转型的至关重要的十年，可惜这种转变很快被战争中断。

1937 年至 1949 年为第三个阶段。从抗战八年到国共内战四年，在战争状态下的国家文化制度几近瓦解的边缘。抗战时期，国民政府军事委员会政治部于 1938 年在武汉成立，该部是国共团结抗日的一个重要政治组织，第三厅负责抗战时期的文艺宣传工作，第三厅下设第五、第六、第七处。其中第六处掌管艺术宣传，由田汉任处长，下设三科：第一科科长洪深，主管戏剧音乐；第二科科长郑用之，主管电影；第三科科长徐悲鸿，主管绘画木刻。

抗战八年中的美术就地域而言，可分为：国民党统治的、以重庆为中心的大后方美术；以延安为中心的、共产党领导下的敌后根据地美术；以汪伪政权为中心的日占区美术。其间，随着国民政府迁往陪都重庆，美术学校、政府美术机关团体等都相继迁渝，重庆遂成为抗战时期美术制度最完备、美术活动最活跃的城市。中央大学艺术系迁往重庆沙坪坝，杭州国立艺专与北平国立艺专合并于湖南沅陵，重庆抗敌后援会绘画组委会组织抗战画展，中华全国木刻界抗敌协会举办抗敌木刻展，中苏文化协会举办苏联战时艺术展

[10] 许志浩：《1911—1949 中国美术期刊过眼录》，上海：上海书画出版社，1992 年。

等。这一时期，大后方美术在抗战统一战线的思想指导下，油画、国画、木刻版画、漫画均要求体现宣传战斗、提振全民族抗战士气、团结友邦等功能，新写实主义成为全民族抗战文化制度中唯一被倡导的艺术风格。在共产党领导下的抗日根据地延安，成立了小鲁艺，从沿海大都市投奔而来的青年美术家在此接受了共产党文艺思想及专政制度的彻底改造，他们除了描绘抗战题材的作品，更主要的是把根据地描绘成阳光普照的乐园，并对"整风运动"后树立起来的伟大领袖加以歌颂；在风格方面，则无一例外地独尊现实主义。根据毛泽东《在延安文艺座谈会上的讲话》的精神，美术家在艺术风格上提倡通俗易懂，强调艺术风格为大众（主要是农民）所喜爱和接受，在创作手法上注重写实与民间风格的结合。毛泽东模式的文艺制度对美术进行的"大众化"改造最为彻底，其结果不但要求美术为农民群众喜闻乐见，而且心高气傲的美术家也得承认群众在艺术方面比自己高明，如此，美术家才能心悦诚服地向农民学习并按照他们的趣味重建艺术价值体系。日占区的美术制度则为亲日、知日派政客所保留和恢复，日本军国主义为了实现其皇民化的殖民统治，在包含美术在内的文艺领域进行强制性日式改造，部分国粹被保存或被挖掘掠取。

四年内战时期，是全国各地美术院校和美术机构的恢复重建时期。1949年，延安文艺干部开始接管已经占领城市的美术院校和组织，并着手按照延安文艺路线对美术家进行思想改造。

以上三个时段是中国帝制时代美术制度向现代美术制度转型的三个重要阶段，第一阶段是帝制美术制度与现代美术制度交互拉锯的阶段；第二阶段是按照西方模式建立中国现代美术制度的阶段；第三个阶段国家处于战时状态，一切文化形态也被迫处于战时动员中，然而这一阶段也是毛泽东倡导的文艺制度从延安扩散到全国范围的阶段。在第二阶段，海归精英们学习法国模式、德国模式、美国模式、日本模式、英国模式，建立中国的文艺制度形态，而毛泽东倡导的文艺制度则是模仿苏联模式。就艺术制度的变革而言，对"四王"山水以及芥子园和临摹之风的批判，成为向传统艺术制度

宣战的契点，这不仅造成争夺文化话语权的新旧之争，同时也促进了新旧美术社团的大兴，促进了美术展览这一新型艺术传播形式的兴盛。新旧文化权力之间的博弈导致了美术创新、美术展览、美术学校、美术社团、美术传媒、美术出版、美术保存、美术研究的繁荣，各种势力各擅胜场，均能吸收消化和灵活运用西方的新制度、新手段、新形式，为本门本宗的艺术发展出谋划策。20世纪30年代开始的"艺术为人生""艺术为艺术"的论争，日后渐趋发展为旷日持久的"左""右"之争。"左"派倾向苏联模式的高度集权化文艺制度，而"右"派则表现出对英美自由主义文艺制度的偏好。"左""右"之争一直延续至今，这一方面促进了旧美术的现代转型，另一方面也推动了西方美术样式进一步中国化、大众化。徐悲鸿等人在批判传统美术制度的同时，引进了法国学院派艺术教育制度，在教学中贯彻"素描至上"的新式艺术制度，完成了现代中国学院美术教育制度的模仿式嫁接。

20世纪的前半叶是一个内忧外患的大时代，内战外战频仍，然而各种形式的冲突又都可视为新旧制度之争。孰为新？孰为旧？孰为进步？孰为反动？在争夺话语权的过程中，美术成为重要的宣传工具，并最终沦为政治的附庸。美术制度的建立和变革也与某一政权的制度捆绑在一起，经历各种错综复杂而又微妙纠结的更张。

第一章

近代美术制度的顶层设计

20世纪上半叶是中国历史上关键的制度转型时代。日俄战争之后，晚清政府为了扶大厦之将倾，向日本学习，自主进行了宪制改革。1905年废除了延续千年的科举制度，倡办新学；1908年清廷正式颁布《钦定宪法大纲》。吊诡的是，这些仓促间的变革为后来的走向共和预备了制度的基础和观念的启蒙。辛亥革命后，千年古典帝国制度被推翻，精英们试图引"西（欧美）学"与"东（日本）学"润中，参照欧美与日本的现代国家制度模式，由上而下构建一个全新的文化体制。

以美育代宗教是上层美术制度的设计主旨，对于带着启蒙与救亡之双重动机的知识精英而言，美育是国民教化的工具与目的。民国时期上层设计的核心是知识精英，具体是指由制度的高端决定低端，顶层决定底层。核心价值导向与顶层目标是上层制度设计的灵魂。

第一节　蔡元培的美育思想和民初艺术启蒙

清帝国在1911年的崩溃不仅意味着一代王朝的终结，也是延续千年之

古典帝国宪制的垮塌。这种制度变革的要求早在 1899 年便已拉开帷幕，但因触动庞大旧官僚利益集团的根基而举步维艰。戊戌变法被剪除、扑灭后，慈禧与清朝亲贵意识到再不进行制度的变革则祖宗基业不保，于是组团西游取法诸强，学习西方先进政治制度，并试图模仿各西方诸强治国理政方略，在中国试行立宪。清朝当权者最中意的是能最大限度保住皇权的日本与英国的君主立宪，而最反感甚至仇视的是完全没有皇帝的新兴民族国家的民主共和。是时的中国，一方面，满人贵族力图守护其集权统治；另一方面，以袁世凯为代表的汉人知识精英鼓噪着要求分权；而流亡海外的南方革命党人则在不屈不挠地用无数起义对这一病入膏肓的帝国巨龙施行打击，并将"革命"的病毒注入这一"垂垂老矣"之机体的各个器官。终于，"武昌起义"爆发，并成为压死骆驼的最后一根稻草。

辛亥革命胜利后，南京临时政府刚刚成立不久，1912 年 2 月蔡元培发表了一篇教育论文《对于新教育之意见》，文章指出"军国民教育、实利主义教育、公民道德教育、世界观教育、美感教育皆近日之教育所不可偏废"的思想，并主张"五育并举"。"五育并举"的主张，突破了"中体西用"的国民教化体制，重视人的发展价值与社会价值的统一，是追求人的自由及和谐发展的教化思想。

蔡元培出身晚清翰林院编修，却放弃仕途，步入反清革命之路，甚至一度组织暗杀团密谋刺杀慈禧。1905 年加入同盟会，跟随孙中山参加民主革命。

1907 年蔡元培赴德国莱比锡大学留学后，其思想发生根本的转变，由一个胸怀救世之志的旧式文人才俊，变成一个关怀人类终极价值的现代知识精英。在对德国哲学家泡尔生伦理学的翻译和领会后，蔡元培拓宽了对生命的理解，"世界中一切事业，亦竟不能以寿命极短之人类猝定其价值"，如此，生命不再局限于个体生存和现世实际，而成为人类文明演化史的终极命题。蔡元培的美学思想源于德国哲学家康德美学的"纯粹美感"，即美的超越性与普遍性。审美的最终指向是康德所说的人类精神生活的最终目标——理性与自由意志。在康德哲学的视野中，精神价值是一个民族历史中的估价

图 1　担任北京大学校长时期的蔡元培

标杆。文艺具有超验性，是对情感和想象力的培育，远比政治、经济更为重要。文艺使人类超越了现实生活中的利益关系与经验牢笼，是文明演化的动力。顺着康德的这一价值判断，可将中国历史上美术家与帝王之间的被宰执和宰执的关系进行根本的颠覆：皇帝对于人类历史而言无足轻重，但美术家和美术珍品则是民族乃至整个人类精神史的物化。（图1）

　　在康德美学的启示下，蔡元培把世界区分为现象世界和实（本）体世界。他进一步认为人固然要生活于现象世界，追求现世幸福；但这些并非终极目的，人终究要超越现象世界而进入实体世界，即理想世界。[11] 人要实现道德

[11]　蔡氏曾说："人的一生，不外乎意志的活动，而意志是盲目的，其所恃以为较近之观照者，是知识；所以供远照、旁照之用者，是感情。意志之表现为行为。行为之中，以一己之卫生而免死、趋利而避害者为最普通；此种行为，仅仅普通的知识，就可以指导了。进一步的，以众人的生及众人的利为目的，而一己的生与利即托于其中。此种行为，一方面由于知识上的计较，知道众人皆死而一己不能独生，众人皆害而一己不能独利；又一方面，则亦受感情的推即，不忍独生以坐视众人的死，不忍专利以坐视众人的害。更进一步，于必要时，愿舍一己的生以救众人的死；愿舍一己的利以去众人的害，把人我的分别、一己生死利害的关系，统统忘掉了。这种伟大而高尚的行为，是完全发动于感情的。人人都有感情，而并非都有伟大而高尚的行为，这由于感情推动力的薄弱。要转弱而为强，转薄而为厚，有待于陶养。陶养的工具，为美的对象，陶养的作用，叫作美育。"参见《美育与人生》（1931 年前后），据蔡元培手稿。高评叔编：《蔡元培》全集（第六卷），北京：中华书局，1988 年，第 157 页。

理想，就要超越现象世界的物欲营求以及因人我差别而产生的患得患失，达到实体世界的纯粹状态。美育介于现象世界与实体世界之间，和德育一样，是通过现象世界而达到实体世界所必不可缺的津梁，更是德育的有力辅助。蔡元培关于教育的思想架构以下图为示（据 1912 年《对于新教育之意见》）：

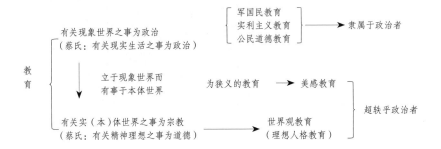

蔡元培所提出的"五育"方针，其关键是在军国民教育、实利主义教育、公民道德教育之外，加上世界观和美育两种"超轶政治之教育"。世界观教育是培养人对现象世界持超然态度，对实体世界抱积极态度；而美育是进行世界观教育的重要途径，是"唯一的中坚任务"。审美的普遍性价值信念使蔡元培坚信，美育可以改变国民的道德水准，陶养世人的情感，使之有高尚纯洁的习惯，渐消私念和沮丧，成为品质高尚之人。

蔡元培还对五种教育做了形象的譬喻："军国民主义者，筋骨也，用以自卫；实利主义者，胃肠也，用以营养；公民道德者，呼吸机循环机也，周贯全体；美育者，神经系也，所以传导；世界观者，心理作用也。附丽于神经系，而无迹象之可求。此即五者不可偏废之理也……本此五主义而分配于各教科，则视各教科性质之不同，而各主义所占之分数，亦随之而异。国语国文之形式，其依准文法者属于实利，而依准美词学者，属于美感。其内容则军国民主义当占百分之十，实利主义当占其四十，德育当占其二十，美育当占其二十五，而世界观则占其五。"在这篇文字中涉及美术的有图画和手工两项，美术所占比重不低；且既有"美"的目的一

面，又有"术"的工具一面；是美育主义和实利主义的结合："图画，美育也。而其内容得包含各种主义：如实物画之于实利主义，历史画之于德育是也。其至美丽至尊严之对象，则可以得世界观。""手工，实利主义也，亦可以兴美感。"[12]（图2、图3）

1912年4月，蔡元培发表《对于新教育之意见》[13]；不久后的1912年9月，教育部根据全国临时教育会议决议公布民国教育宗旨："注重道德教育，以实利教育、军国民教育辅之，更以美感教育完成其道德。"[14]接着于1912年10月，教育部颁布《专门学校令》，在专门学校类别中把美术专门学校列为专门学校。

1917年，蔡元培在北京神州学会发表了《以美育代宗教说》的演说，他强调在近代科学与哲学的发展后，宗教对于德育和智育层面的影响力日渐减弱。经过现代性的祛魅，宗教原有的智识、意志、情感这三种功能中，只有情感（美感）陶养功能尚未完全失效。美育一直被宗教作为刺激人情感的工具，而非纯粹的陶养性灵之术，他提出应该由审美教育来代替宗教。因为纯粹之美育，可以陶养吾人之感情，使有高尚纯洁之习惯，而使人我之见、利己损人之思念，以渐消沮者也。蔡元培对于"以美育代宗教"，也有具体的解释。首先，他向来主张以美育代宗教，但引述者将美育改为美术是一种误会。蔡元培解释，他之所以不用美术而用美育有如下原因：其一，因范围不同。欧洲人所设的美术学校，往往只有建筑、雕刻、图画等科，而音乐、文学，并未列入。而所谓美育，则自上列五种外，美术馆的设置、剧场与影

[12] 蔡元培任教育总长后，发表此篇《对于新教育之意见》。先后刊载于《民立报》1912年2月8、9、10日，《教育杂志》第3卷第11号（1912年2月10日出版）），《东方杂志》第8卷第10号（1912年4月出版）。1912年9月，北京教育部公布《教育宗旨令》如下："兹定教育宗旨，特公布之，此令。注重道德教育，以实利教育、军国民教育辅之，更以美感教育完成其德。中华民国元年九月初二日部令第二号。"见《教育杂志》第4卷7号"法令"栏，1912年10月10日出版。

[13] 蔡元培：《蔡元培全集》（第二卷），杭州：浙江教育出版社，1997年，第9—10页。

[14] 第二历史档案馆编：《中华民国史档案资料汇编》（第二辑），南京：江苏古籍出版社，1991年，第22页。

图2　1921年9月，蔡元培率中国教育代表团参加太平洋各国教育会议

图3　刘海粟在蔡元培的提携下进入中华教育改进社美育组，刘海粟提议在全国范围内举办美术展览，并提议建立国家美术馆。

图4 蔡元培为南京市美术展览会题词

图5 《美育》杂志创刊号

戏院的管理、园林的点缀、公墓的经营、市乡的布置、个人的谈话与容止、社会的组织与演进，凡有美化的程度者，均包含在内，此外还有自然之美，也在美育范围，但这些都不是"美术"二字所能囊括的。其二，美育与美术作用不同。不同年龄的人在习惯上有所差别，受教育程度也有深浅，他们的审美观念是互不相同的。（图4、图5）

在政治上，蔡元培可说是国民党的元老，无论早年跟随孙中山，还是后来与汪精卫、蒋中正合作，皆积极参与政治。然而因其自由自在的美感质性，常超越政治的架构。参与政治只是他面对现象世界的态度，而他理想的着落点则在彼岸的实（本）体世界。蔡元培参用康德的理念称："美感者，合美丽与尊严而言之，介乎现象世界与实体世界之间，而为之津梁……是则对于现象世界，无厌弃而亦无执着也。既脱离一切现象世界相对之感情，而为浑然之美感，则即所谓与造物为友，而已接触于实体世界之观念矣。"[15] 其心物一元的观点和王船山近似，而"对于现象世界无厌弃而亦无执着"似乎又化入了佛学的思想精髓。如此看来，他积极参与清党行动和勉力推行美育并无心灵上的矛盾，实是中国知识精英"知行合一"的某种精神境界。

蔡元培在历次言论中均提及公共艺术体制的建设对于民众美育的必要。他很早就意识到公开的美术展览会及开放的美术馆在国民美育和艺术启蒙上具有优势。"食物之入我口者，不能兼果他人之腹；衣服之在我身者，不能兼供他人之温；以其非普遍性也。美则不然。即如北京左近之西山，我游之，人亦游之，我

[15] 蔡元培：《蔡元培美学文选》，北京：北京大学出版社，1983年，第71页。

无损于人，人亦无损于我也。隔千里兮共明月，我与人均不得而私之。中央公园之花石，农事试验场之水木，人人得而赏之。"自然美在与人共享的过程中不会被消耗，艺术美也同样具有这样的共赏特性："埃及之金字塔、希腊之神祠、罗马之剧场，瞻望赏叹者若干人，且历若干年而价值如故。各国之博物院，无不公开者，即以私人收藏之珍品，亦时供同志之赏览。各地方之音乐会、演剧场，均以容多数人为快。所谓'独乐乐不如与人乐乐，寡乐乐不如与众乐乐'；即以宣王之惛，尚能承认之，美之为普遍性可知矣。"[16] "独乐乐不如与人乐乐，寡乐乐不如与众乐乐"，因审美是没有他我之私的欣悦体验，是公开平等的情操陶养；美术欣赏就是美美与共的生命体验，是可传染可放大的福祉。落到实处，美术博物馆的建设和美术展览会的举办便是推行美感教育最应重视的事项了。蔡元培的美育主张需要人支持，更需要帮手鼓与呼、落地践行。他的同乡鲁迅成为第一个帮手，这位后来的思想界巨擘及文坛泰斗起初曾是蔡元培的部下，他在教育部负责美育工作，且一干就是十多年。

1912 年，南京临时政府教育部成立之初，蔡元培上任教育总长。在教育部工作的许寿裳向蔡元培推荐了绍兴同乡鲁迅。蔡元培曾说："我久慕其名，正拟驰函延请，现在就托先生代函敦劝，早日来京。"[17] 1912 年 8 月，鲁迅被任命为教育部社会教育司第一科科长，其司掌的事务包括美术馆和美术展览等。

据 1912 年 8 月 4 日《大自由报》载《教育部官制案》，规定教育社会司所掌之事务有："一、关于厘正通俗礼仪事项。二、关于博物馆、图书馆事项。三、关于动植物园等学术事项。四、关于美术馆、美术展览会事项。五、关于文艺、音乐、演剧等事项。六、关于调查及搜集古物事项。七、关

[16] 蔡元培：《以美育代替宗教说》，蔡元培1917年4月8日在北京神州学会的演说，原载1917年8月1日出版的《新青年》第3卷第6号，收入《蔡孑民先生言行录》时略有改动。

[17] 据许寿裳：《亡友鲁迅印象记、入京和北上》。《鲁迅年谱》第一卷，北京：人民文学出版社，1981年，第255页。

图 6　1912 年刚到教育部任职的鲁迅

图 7　鲁迅刚到教育部时所用印章

于通俗教育及讲演会事项。八、关于通俗图书馆及巡行文章事项。九、关于通俗教育之编辑、调查、规划等事项。"

1913 年，在完成美术教育情况的广泛调查后，鲁迅撰《拟播布美术意见书》一文。该文受日本学者太田善男和英国学者柯尔文之文论的启发。在文中"建设事业"一项他提到："美术馆当就政府所在地，立中央美术馆，为光复纪念，次更及诸地方。建筑之法，宜广征专家意见，会集图案，择其善者，或即以旧有著名之建筑充之。所列物品，为中国旧时国有之美术品。美术展览会建筑之法如上，以陈列私人所藏，或美术家新造之品。"[18]文中所提美术的致用目的，实际也是一种"不用之用"，是医疗国人精神的理想方案之一。

1914 年，鲁迅策办了中国第一次全国范围内的美术展览——全国儿童艺术展览会。这是他"立人"思想的第一次落实，与其日后文学创作中"救救孩子"的呐喊遥相呼应。（图 6、图 7）

第二节　超轶政治的艺术教育

基于去政治化的教育理念，蔡元培尝试参照

[18]　鲁迅：《拟播布美术意见书》，最初发表于 1913 年 2 月北京《教育部编纂处月刊》第一卷第一册，署名"周树人"，后编入《鲁迅全集》第七卷。

德国洪堡大学，以一种理想化的方式将昔日培养专营现实政治旧官僚的京师大学堂，改造成为一所专门"研究高深学问"的大学。受德国教育模式的影响，蔡元培主张大学应以追求知识自身为目标培养人的精神与道德，而非现实功利。

蔡元培提出的"学术自由，兼容并包"，正是其学术理想的外在表述。这使他在北京大学教师的选择聘用上，不问政治态度，只重学问。

蔡元培认为包含美育的教育具有超越性，是超轶政治的。但这种超越性非指要脱离政治，而是指超越一事一时的"现实政治"，着眼于提升民族素养与精神内质，达到疗愈人之心灵的"长治久安"。这是一种更长远的"历史政治"或叫作"审美政治"。在这一维度，鲁迅与蔡元培有根本的一致性。鲁迅早年留学日本，最终在时代的洪流中弃医从文。因为他认知到文艺对于国族精神的疗治作用，超过了医学知识对国民个体的救治作用。文艺的无用之用才是大用。

"五四"时期的知识精英对于国民启蒙和精神改造，有着各自不同的实践路径。然唯有蔡元培明确了意志、智识与审美具有各自的独立性，强调艺术不应成为政治权力和理性智识的仆从和工具；他认识到审美及艺术在人类精神史和文明演化的进程中具有不可忽视的地位，这是中国文化传统中相对缺失的。受蔡元培的启发，鲁迅、林风眠、刘海粟、傅雷等人都看重艺术的价值，他们强调当以艺术陶冶人的心灵从而提升国民气质和改造世界观。这种教育观潜移默化地融入现代中国的高等美术教育中，成为专门性美术学院"学院风骨"的文化基因。

蔡元培和他的团队将英国模式、德国模式、美国模式、法国模式等现代体制加以结合，草拟出了理想中的国民教育制度大纲。蔡元培在撰写《教育独立议》时，还特意附注说明："分大学区与大学兼办中小学的事，用法国制；大学可包括各种专门学术，不必如法德等国别设高等专门学校，用英国制；大学兼任社会教育，用美国制；大学校长由教授公举，用德国制；大学不设神学科，学校不得宣传教义与教士不得参与教育，均用法国制，瑞士亦

有提议。抽教育税，用美国制。"[19] 蔡元培这种采众家之长成一家之体的方式，是过于理想主义的。各国的体制皆有其历史原因和文化逻辑，且各西方国家与中国之间文化差异极大，将好的体制相加并不能得到最好。在当时，海归精英们抱着巨大的热情来推行现代艺术教育体制，然实利思想盛行的社会对艺术教育的观感与精英们的倡导差距甚远。鲁迅在北洋政府教育部担任第一科科长期间曾在书信中表露了这种无奈："所谓教育……其实都不过是创造许多适应环境的机器的方法罢了。"当时的人们一般都把美术教育当作"摇钱树"，而且美术学校"缺乏师资"，且"不见得有特别进步"的师资。鲁迅对美术学校本抱有很大的期望，在他看来，美术学校所要培养的不仅是"精熟的技工"，还要有"进步的思想"，"是能引路的先觉，不是'公民团'的首领"。所谓"公民团"的首领实暗指袁世凯当政时期由当局雇佣的文化打手。蔡元培与鲁迅们所倡导的美术教育新体制是要培养具有自由之思想和独立之人格的现代美术家，而不是帝制时代的皇权吹鼓手或不问世事的出世文人。

蔡元培等人筚路蓝缕，其努力在政府层面基本以失败告终。然而，因蔡氏力倡美育主义的影响，至20世纪10年代晚期，许多追随其美育思想的青年教育家、美术家对其大声疾呼作出了时代回应。如吴梦非（上海专科师范学校校长）、丰子恺（图画主任）、刘质平（教务主任）、刘海粟（上海美专校长）、姜丹书（浙江第一师范学校图画教师）、周莲塘（山东齐鲁大学图画教师）、周玲荪（南京高等师范学校图画教师）、陈摩（江苏第一师范学校图画教师）、张拱璧（北京高等师范附属学校图画手工教师）、李竞明（江西第一师范学校音乐教师）、吕澂（南京支那内学院编辑）、余琦（福建平和师范传习所图画教师）、欧阳予倩（江苏南通伶工学社主任）、周湘（上海中华美术学校校长）、胡怀琛（上海爱国女子学校国文教师）等，1919年冬联合成立了中国第一个美育学术团体中华美育会，并于1920年4月创刊

［19］ 蔡尚思：《蔡元培学术思想传记》，上海：棠棣出版社，1950年，第182—183页。

出版了中国第一本美育学术刊物《美育》杂志（月刊）。吴梦非在创刊号的《宣言》中指出，为响应新文化运动，美育界应当发展"艺术教育的运动"，用艺术教育来建设全新的人生观，吴表达了《美育》的创刊初衷："本志是我国美育界同志公开的言论机关。亦就是鼓吹艺术教育，改造枯寂的学校和社会，使各人都能得到美的享乐之一种利器。"[20] 显然，美育在此被具体落实为"艺术教育"，而倡办艺术教育的目的在于响应新文化运动的历史潮流，使全社会都能获得美的陶冶，用美来改造人生和改良社会。《美育》由主旨统摄全志篇章内容，一方面以大量篇幅探讨艺术教学的具体问题以及艺术教育的相关知识和理论，在逻辑上体现了艺术教育作为美育实践载体的基础和起点；另一方面，大多数文章均充分体现了响应新文化运动、改造社会与人生的价值追求。

今天看来，蔡元培的确是一位在冰冷的现实中一直保持火般热情的理想主义者，在北京大学担任校长的十年（1916—1927）中，尽管蔡元培七辞职务，其间多次去国归国，但这恰是他最有建树的十年。蔡氏任职北京大学校长期间，纵然具有国民党的背景，然而面对诸多政治问题，其表现则更像一位超然于政治之外的"自由人"，这或正是他深得自由知识分子拥戴的重要原因。

第三节　草创上层现代美术体制架构

20 世纪中国最重要也是最艰难的转型是如何使亿兆黎庶从数千年的臣民变成现代公民，使对皇权负责的衙门转变成对人民负责的政府。在这样一个延续与转型相互缠绕的时期，现代政府有责任建立各级公立博物馆和美术馆，并制定一整套制度规章以与现代社会的文化需要相适应。近现代各阶段

[20]　吴梦非：《本志宣言》，《美育》，中华美育会美育杂志社，1920 年，第 1 期，第 2 页。

政府所建立的一系列文艺体制，尽管有全盘挪用西方或日本之嫌，但确是深刻影响着 20 世纪中国美术发展的走向。

20 世纪前期，刚刚草创的民国政府教育部（大学院）便编撰出各种"艺术政策"和各类艺术发展提案。处于新旧之交的民国政府手握现代性蓝图，又同时背负着传统的包袱。在这些政策和方案中，有的纯属遥不可及的理想，有的则属于对现实的妥协，有的是传统惯性下的机制修补，有的则是内外斗争情势下的权宜之策。在旧系统彻底崩解之际，与现实脱节的新政策一般只能流于纸面条陈，或难逃永远积压在历史文献中蒙尘的命运。然不停建设终究强过弛废倦怠和解构破坏，这些文案有不少在漫长的历史发展中一一落地。

一、美术调查处

1912 年 9 月 12 日，蔡元培担任总长的民国教育部设置"美术调查处"，该处负责各级美术馆的建设筹备，公私古物的调查、整理、著录及出版工作。民国教育部佥事任上的鲁迅于 1913 年在教育部《编纂处月刊》第 1 卷第 1 册发表《拟播布美术意见书》，该文对建立现代美术制度作出了较为详尽的阐述："建设事业。美术馆当就政府所在地，立中央美术馆，为光复纪念，次更及诸地方。建筑之法，宜广征专家意见，会集图案，择其善者，或即以旧有著名之建筑充之。所列物品，为中国旧时国有之美术品。美术展览会建筑之法如上，以陈列私人所藏，或美术家新造之品……保存事业。著名之建筑，伽蓝宫殿，古者多以宗教或帝王之威力，令国人成之；故时世既迁，不能更见，所当保存，无令毁坏。其他若史上著名之地，或名人故居、祠宇、坟墓等，亦当令地方议定，施以爱护，或加修饰，为国人观瞻游步之所。碑碣、椎拓既多，日就漫漶，当令禁止，俾得长壁画及造像？梵刹及神祠中有之，间或出于名手，近时假破除迷信为名，任意毁坏，当考核作手，指定保存……"

在这份意见书中，鲁迅参照现代日本国家美术体制的模式，提出中国要

在多方面建立上层美术机制: 1. 中央美术馆, 2. 美术展览会, 3. 美术古迹的调查保存章程等。这些倡议在民初很难得到响应, 其中有观念的原因, 也有其他的社会原因。

民国政府在战乱中建立, 内外交困, 根基不稳, 不仅国帑有限, 而且各色政治精英和军阀强人争斗不断, 文人的倡议大多沦为一纸空文。"五四新文化运动"中, 激进主义思潮泛滥, 大量古迹在此期间甚至被"假破除迷信为名, 任意毁坏"。鲁迅曾将这些破坏讥笑为"革命, 革革命, 革革革命。革革……"在这样一个纷乱浮躁的大变革时期, 以胡适、顾颉刚等人为代表的学人提出"研究问题, 输入学理, 整理国故, 再造文明"的倡议。在顾颉刚的推动下, 20 世纪 20 年代轰动一时的"苏州甪直唐塑保护运动"拉开帷幕[21], 民国政要及学者如蔡元培、叶恭绰、王一亭、陈万里、马叙伦及日本美术史论家大村西崖等人都对此事持续关注。1929 年 2 月 4 日, 教育部正式成立"保存甪直唐塑委员会", 并于 1932 年由建筑家范文照设计建成中西合璧的"甪直保圣寺古物馆", 仅存的部分唐塑终得保存。

在这一运动中, 当时中国的一众文化精英尽出, 在他们反复的奔走呼号下, 实质性的抢救保护方才落实。在军阀混战的年代, 保护文化遗存不仅会遭遇经费匮乏的困难, 还会因观念之争而牵绊不前。以甪直唐塑保护运动为例, 当时一大批政界学界名流呼吁抢救保护, 而这些呼声在地方乡董眼中只是"迂阔之举"[22]。甚至还有一些所谓天文学者则将之视为迷信, 认为以"破除迷信"计, 应当加以摧毁。任何社会皆有"先知先觉""后知后觉""不知不觉"和"错知迷觉"等几种人, 处于转型阶段的民国社会因认知之差

[21] "当年国民党的时候, 有个非常大而且轰动的事情, 就是有关苏州吴县甪直的保圣寺……在当时大为轰动。"参见张鹏:《钱绍武谈艺录 (四)——关于甪直保圣寺》,《美术研究》, 2000 年, 第 3 期。

[22] 顾颉刚在 1977 年 4 月的一篇文章中说道:"悼叹既甚, 遂商之镇上绅董, 请施补救。而寺临小学, 绅董辈为求扩大校址, 唯恐此殿之不沦胥以尽, 咸视余议为迂阔。"顾颉刚:《为杨惠之塑像问题陈从周君所绘〈甪直闲吟图〉》, 中国历史文献研究会编著:《中国历史文献研究会成立 30 周年纪念集》, 上海: 华东师范大学出版社, 2009 年, 第 362 页。

异而造成的社会裂缝尤为巨大，要使一种先进的文化观念成为社会共识并最终成为惯例与制度，需要相当长的磨合期。

辛亥革命后建立的中华民国，不祭天，不祭孔。北京的天坛、地坛、日坛、月坛等皆被废，各地的孔庙也多改作学堂。1928 年下半年，国民政府颁布《神祠存废标准》[23]，此举本义是为了破除迷信，取缔淫祀，废除泛滥的偶像崇拜与怪力乱神，使国人不至"日日乞灵于泥塑木雕之前，以锢蔽其聪明，贻笑于世界"，达到改良社会风俗之目的。然而，在实际操作过程中，由于各地区对该标准有着不同的解读，以致民众被煽动起来捣毁佛寺道观，结果引起文化精英的联名反对。从 1925 年起，全国各地废除淫祀神祇的活动已十分活跃。《神祠存废标准》颁发后，各地毁佛拆庙的活动日益高涨，参与者多为学生、军人以及无业青少年。历代艺术品因其历史与审美价值固然应当保存，而对于急于统一信仰的国民政府而言，一种宗教偶像又是一种蛊惑人心的"迷信"，如何调和此类矛盾？当时有人提议将塑像移入博物馆保存，可实现从偶像到艺术品的功能转变。但这种使艺术品离开原有环境的做法，又会受到新的学术观点的挑战。1930 年，一份反对鬼神迷信的文件由行政院长谭延闿签署，该件附有《取缔经营迷信物品办法》，要求各省市县政府督促警察局长和工商团体取缔包括锡箔、纸炮、冥镪、黄表、符箓、纸马像生及一切冥器的迷信物品经营者。文件发出不久，江浙等省上书国民政府，该文件发出后已经使五十万人失业。谭延闿不得不又签署文件，对此办法暂缓执行。诸如此类半途而废的文化制度，在该转型时期所在多有。

民国时期，不少开明的地方乡董或区域能人在社会风化转变的过程中多起过积极作用，他们往往因经济实力及声望卓著而在新制度建立的过程中，真正办出实际的事务而成为后世效法的对象。民国初年，地域知识精英往往也是美术社团的"教主"，他们拥有庞大的个人收藏或家族收藏，并组成文

［23］ 中国第二历史档案馆：《中华民国史档案资料汇编》，第 5 辑第 1 编，南京：江苏古籍出版社，1994 年。

图 8 1934 年上海美专新校舍奠基典礼，校董主席蔡元培亲自参加

化社团来培养后学，提携袍泽，他们的门人往往也是某一地域文化界的中坚力量，如：张謇、顾麟士、王一亭、曾龙髯、金城、高剑父、陈小蝶、吴湖帆、刘海粟等人。他们在本土策划并推广着各类美术展览会，促进自身门派的壮大，也繁荣了美术的交流和对社会生活的干预，并向海外宣传推介了中国传统美术。（图 8）

二、建立博物馆

英文"Museum"一词由"Muses"（缪斯）+ 后缀词"-um"组成，本意是"缪斯的殿堂"（缪斯女神共有九位，掌管不同艺术门类，是宙斯权力神殿里的宣传机器）。"Museum"本是古希腊艺匠献祭其精美艺术品的场所，久而久之便成了向公众展示智慧、知识和艺术的地方。

17 世纪晚期，意大利佛罗伦萨美蒂奇家族的收藏馆可视为早期现代博

物馆。世界公认的现代艺术博物馆[24]，是拿破仑三世大加建设后的卢浮宫博物馆（Louvre Museum）。若按照西方博物馆的标准来看，中国的孔庙也具有博物馆的近似功能，但近代博物馆确与中国人对西学的认识有关。最早"睁眼看世界"的中国人经历了一个"始言器言技、继而言制言政、进而言教言道"的过程。

出于"了解夷情"的需要，人们往往热衷于参观陈列展示西器之长的博物馆和博览会。此外，西方传教士在华推广基督教势力的同时，竟也办起博物馆以引介西方的自然科学和物质文明。在十里洋场的上海，"西人设博物院汇集西国新异之物，陈设院中，上而机器，下及珍禽奇兽。入其中者，可广见闻，可资格致，诚海外巨观也"[25]。有趣的是，传教士在中国创办的博物馆却是以西方的科学方式和展陈机制来呈现中国本土的物产。如1868年，法国神甫韩伯禄在上海徐家汇天主堂旁创办一所自然历史博物院，"以收藏中国动植物标本为主旨"[26]。1883年，又在徐家汇耶稣会总部之南建造徐家汇博物院，1930年，该院改建为震旦博物院。

香港沦为殖民地后，英国人为调查中国的物产及文化艺术，遂于1847年在上海"以调查与研究中国之艺术科学文学及天然之物"为由，成立了"亚洲文会北中国支会"，并创立亚洲文会博物院。这种带有文化殖民色彩的博物学研究组织，也把西方博物馆的分类法带进了中国。

博物学并非西方专有，中国自古也有博物学。西方博物学即"Natural History"，可翻译为"自然志"，而中国博物学则较为偏重文化艺术，如晚明文震亨的《长物志》。

[24] 1961年，国际博物馆协会将博物馆定义为"一个以研究、教育与欣赏为目的，来保存以及展示在文化及科学方面具有重要价值的对象的机构"。1974年，国际博物馆协会进一步给出更为完整的定义："不追求营利，为社会和社会发展服务，而且是向公众开放的永久性机构。它以研究、教育和欣赏为目的，对人类和人类环境的物质见证进行了搜集、保护、研究、传播与展览。"

[25] 葛元煦、黄式权、池志徵：《沪游杂记·淞南梦影录·沪游梦影》，上海：上海古籍出版社，1989年，第11页。

[26] 上海通社编：《上海研究资料续集》，上海：中华书局，1939年，第365页。

中国的现代博物馆起步较晚，最早的如南通博物苑，是晚清实业家张謇参照日本模式于 1905 年在家乡南通创办的。1903 年，张謇应邀赴日本参加第五次劝业博览会，在对日本效仿西方建立起的教育体制（包括小学、中学和高等学校等）进行考察时，张謇发现日本诸多职业技术学校或高等学校，均附设有自己的博物馆或植物园，所陈列的动植物标本皆按照西方自然志分类法分科标示。回国后，张謇便决心建造一个通州师范学校附属的公共博物苑，以供学生增长见识、拓宽视野。1905 年，张謇两次上书朝廷，建议在帝都设立帝室博览馆，将历代宫廷内府的收藏品对国人展出，并给各省做出示范。"建立国人自己的博物馆"，这件被张謇称作"诚不可缓"的举措，对于已挣扎在死亡边缘的清政府来说，却实在是无暇顾及的奢侈之举。加之中国几千年的封建社会，等级制度森严，将皇家宫廷之所藏拿出展览，实属天方夜谭。

不得已，张謇在家乡南通濠河边的植物园范围内，增加博物馆和动物园，将建成的新园命名为"博物苑"。张謇的博物苑尽管带有园林的特质，但已然具有现代博物馆的基本雏形。南通博物苑是集自然、历史、教育和美术于一体的综合性博物馆，包含有动物园和植物园，与西方博物馆类似，自然部分占了相当大的比例。南通博物苑的展陈既展示了现代科学，又结合了中国的实际。

日本文化名人内山完造于 1914 年参观南通博物苑后，在其回忆录里专门提及博物苑展品都用汉、英、日三种文字加以说明，这在当时中国绝无仅有。编于 1914 年的《南通博物苑品目》，登记了天产、历史、美术和教育四部文物标本计 2973 件。这些藏品多为张謇私人购买，所谓"就侣此心，贯于一草一木之微"。南通博物苑最早设立讲解员，对博物苑的工作人员也提出了"标准"要求："胜斯任者，非博物好古、丹青不渝之君子，又能精勤细事、富有美术之兴趣者，莫克当此。"[27] 意思是作为博物苑的工作人员

[27] 吴良镛：《张謇与南通"中国近代第一城"》，《人民日报》海外版第三版，2003 年 6 月 18 日。

需要有广博的科学知识；要忠于自己的事业；有勤恳细致的工作态度，还要有艺术修养和高尚趣味。

1914 年，民国北洋政府内政部长朱启钤倡议成立"古物陈列所"，这可算是最早的国立博物馆。古物陈列所建在紫禁城内，文华、武英两殿被改作陈列室，政府又拨美国退还的庚子赔款二十余万元在武英殿以西的咸安宫旧基，建筑宝蕴楼库房，用以保存文物。[28] 古物陈列所落成后，共由承德避暑山庄、奉天（沈阳）搬来文物计二十多万件，设置在故宫外廷。1914年 10 月正式挂牌成立，此后故宫博物院便是在此基础上建立。1922 年，为了阻止"无价宝物流出重洋"，当时有权威人士倡议设立美术科学博物院："以故鄙意以为设立一永久性质之博物院委员会，势已无可再缓，宜举沪上著名绅商深于斯道，而能得各方信任，易于幕款者十二三人，任为委员，规划此事。"[29] 这样的倡议在当时的国情下终是少有人回应，毕竟上自废帝溥仪下至文物商贩都在做倒卖文物的勾当。（图 9）

经过一年的紧张筹备，故宫博物院在 1925 年的"双十节"正式成立。（图 10）该年公开出版的 28 册《清室善后委员会点查报告》所载的所有清点过的文物，计有 117 万余件，包括三代鼎彝、远古玉器、唐宋元明之书法名画、宋元陶瓷、珐琅、漆器、金银器、竹木牙角匏、金铜宗教造像，以及大量的帝后妃嫔服饰、衣料和家具等。初创期的故宫博物院，其业务部门分

[28] 包遵彭的《中国博物馆史》，将"古物陈列所"单列词条："民国三年，内政部长朱启钤氏建议，将辽热行宫所藏各种彝器，辇而致之京师，设置于故宫外廷，是年十月正式成立；旋将文华、武英两殿，改为陈列室，后又建宝蕴楼，作为存储物品之用。"《中国大百科全书·文物博物馆》："1914年内务部制订的古物陈列章程 17 条与'办事细则'，对博物馆的机构设置、人员分工、文物陈列及库房保管程序都有明确详尽的规定，加强了博物馆工作规范化程度。"单士元的《我在故宫七十年》："外朝宫殿本在民国四年袁世凯时代，内务总长朱启钤氏，由承德避暑山庄、奉天（沈阳清代未进关时的故宫）搬来文物二十多万件，成立了古物陈列所。"王宏钧主编的《中国博物馆学基础》："两地二十多万件珍贵文物运到北京后，除在武英殿、文华殿开辟展室外，还用美国退还庚款二十万元在武英殿以西的咸安宫旧基，建筑宝蕴楼库房，用来保存文物。"汪莱茵、陈伯霖的《紫禁城——红墙内的宫闱旧事》："辛亥革命后 1913 年创办古物陈列所。"
[29] 《主设美术科学博物院之继起》，《申报》，1922 年 7 月 10 日，第 13 版。

图 9　刚刚建成不久的古物陈列所

图 10　1925 年故宫博物院成立，李石曾任理事长并手书"故宫博物院"牌匾

古物、图书二馆。易培基任古物馆馆长，马衡与张继任副馆长。故宫博物院的建立具有极深刻的历史意义，昔日为皇帝一人所有并秘藏于宫禁内的艺术珍品，被从法律上认定为全体公民共有之民族文化遗存，且将其陈列出来供全体公民欣赏观瞻。历代文化遗存作为精神消费品的所有权就此发生转移，这一转移并非经由温和的改良，而是通过暴力革命来实现。旧有制度一旦被破坏，新的制度在文化废墟上建立。依旧是旧时代的宫墙、旧时代的殿宇，甚至是旧时代的专家，但所有权的变更使得整个文化系统的"神经"发生了根本的改变。

三、美术馆的建设

美术馆的前身实是博览会内的艺术分馆。"美术馆"是一近代词语，这一称谓也由日本传入。"美术馆"本是"Art Museum"或者"Museum of Art"的直译，也就是一般所称的艺术博物馆或美术博物馆。近现代中国第一座国家美术馆是 1936 年建立的"国立美术陈列馆"（今江苏省美术馆老馆，或为中国最早采用"美术馆"这一名称的国家机构）。正如科学博物馆、自然博物馆、历史博物馆等，美术馆虽属博物馆的一个类型，但同时也包含以收藏陈列绘画为主的"Gallery"（又译作画廊）。

清光绪三十年（1904），也是"庚子事变"后慈禧主持新政的第四年，清廷出银 75 万两，积极参与美国圣路易斯举办的万国博览会。一幅为此展专门绘制的巨幅慈禧油画像令参观者印象深刻，它由美籍女画家凯瑟琳·卡尔（Katherine A. Carl）绘制，并跨越万里波涛从北京颐和园运至美国圣路易斯会场。慈禧画像最终因卡尔美籍画家的身份而受展于万国博览会"美术宫"中的绘画部。此画被安放在"美术宫"正馆显要的位置上，且尺幅相较邻近画幅大出不少。"美术宫"一词作为"Art Palace"的翻译出现于专刊目录中。

1910 年，清政府在南京举办的"南洋劝业会"，是大清国第一次也是最后一次国家博览会。根据姜丹书的回忆："当年劝业会中，有一个'美术

馆'，所陈列的大都是国画、刺绣和骨董等类。至于洋画，因为是学校里的出品，所以陈列在教育馆里，论种类，倒也铅、炭、水彩、油画等都有些，不过佳作不很多，这是时代关系，原也无怪其然。美术品中最出风头的，要算余沈寿所绣的《意大利皇后像》，轰动一时，推为绝作。"[30]"美术馆"这一时髦的称谓应是沿袭自美国圣路易斯万国博览会的"美术宫"一词。

美术馆在设建之初本就是一个布陈展示美术品的空间场域，但所有美术馆空间内的展示品绝非随意堆放、任人翻检择取的货品。有展示就有观看，看与被看的主客关系在美术馆的空间里慢慢发生置换，经过设计的展示线索渐渐从被看的客体转变为主动的导引。置身这一场域内中的现代观众好似本雅明所定义的"城市漫游者"，在移动的人造物的"风景"中，其主体性在这一艺术话语场域内似已丧失。[31] 现代观展者在"美术馆"这样的现代展示体内部，既是接受者又是参与者，同时也是再创造者。无论临时的或是长久的美术展馆，在策展者的叙事线索中不再仅仅是一个实物展示的平台，而是一个吸纳与创新艺术现象的生命体。

1918 年，刘海粟在一篇文章中阐明了一个时代的艺术新人对于美术馆（展览空间）的理解："宇宙间一天然之美术馆也，造物设此天然之美术，以孕育万汇。万汇又镕铸天然之美术，以应天演之竞争，是故含生负气之伦，均非美不适于生存，而于人为尤甚（如动物之毛羽、植物之花必美丽其色，他如蛛网蜂窝及鸟巢之组织构造，均含有美的意味）。人为万物之灵，美术思想尤为发达，呱呱坠地即有天然之美感油然以生，其聪明才智者，恒利用

[30] 姜丹书：《艺术廿年话两头》，《亚波罗》，第 6 期（1928 年），第 95 页。"南洋劝业会"是中国从 1866 年开始参加数十次博览会经验之后第一次自办的博览会，初始于 1908 年，其时两江总督端方想在江宁公园召开一次农务赛会，后来扩大为"南洋劝业会"，经近两年的筹备，终于 1910 年 6 月到 11 月举行。赵佑志：《跃上国际舞台：清季中国参加万国博览会之研究》，《台湾师范大学历史学报》，第 25 期（1997 年 6 月），第 344 页。

[31] 本雅明所定义的"城市漫游者"，又可称作"游手好闲者"，漫游者虽然身处于繁华的都市文明和拥挤的人群当中，却又能以其"抽离者"的姿态旁观世事，以特定的方式观看特定的景观，其中包括为时短暂的定点凝望。

天然之美，以器物而象形。生存之竞争愈烈，美术思想益愈发达，举世间事业不论巨细莫不由此美的观念。"[32]"美术馆"在那个时代话语中不仅是一个实体，更是一个譬喻。因有第一个十年的启蒙，展示美术品的公共平台——"美术馆"在 20 世纪 10 年代已不再是完全陌生的概念，其中"天演竞争"是生命元力，也是宇宙这个"美术馆"内，万物皆将"美术"镕铸其中的根本原因。身为万物之一且具有天然美感的人类，以器物仿生和象形，艺术的起源在此被归结于"模仿"。这模仿进而由对自然的模仿转变为人们彼此间的竞相模仿，在模仿中去实现自我超越。这种依自然而发的艺术意志似乎就是"劝业"的支点。

20 世纪初的"劝业会"立足"开通民智、推展工商"[33] 的实利动机，清政府以大家长的劝勉姿态促进了社会的开放和竞争意识。"美术馆"这一吐故纳新、择优生存之"宇宙间天然物"有其自身的生命意志，但当它外溢之后总会遭遇权力意志的压制。

从 1913 年鲁迅提出建立"中央美术馆"的设想，到 1936 年南京民国政府建立"中央美术馆"——国立美术陈列馆，整整过去二十三年的时间。可见从蓝图到实体所付出的不独是时间，还有更多看不见的社会成本。

美术馆是现代国家文化软实力的重要面相。1983 年，世界博物馆协会在对美术博物馆的展望中认为，美术馆乃是文化的贮存所，也是了解、保护和更新文化的主要机构，而在每一个国家能确保其文化的条件之下，美术馆不仅能对其和平发展有所贡献，对社会变化发展亦有所贡献。借用画家陈丹青说过的一句话："在西方，美术馆是国家的文化脸面，美术馆就是所谓的国家支柱产业，是建设高度精神文明的教育基地，是真正可持续发展的一大笔文化资源。"[34]

［32］ 刘海粟：《组织美术研究会缘起》，《申报》，1918 年 9 月 23 日。

［33］ "自然有助于民智之开通，工商业之推展"。王树槐：《中国现代化的区域研究：江苏省（1860—1916）》，"中央研究院近代史研究所"，1984 年，第 4290 页。

［34］ 见陈丹青在今日美术馆的讲座《中国美术馆面面观》。

图 11　1928 年大学院委员会北平分会合影

第四节　国家艺术教育制度设计中的模式冲突

　　20 世纪初期的法国是世界艺术的中心。法国艺术界在美术馆、美术刊物、美术讲演、美术展览等多个方面的发达机制及其运转效率令去过法国的中国人印象深刻。蔡元培、刘海粟、李毅士、林风眠、徐志摩、徐悲鸿、傅雷等人，均将法国文化模式奉为圭臬。他们对法国文艺的认知，实际上只有很少一部分来自学校教育，而大部分得自法国发达的社会教育。法国文化的繁荣局面，主要归因于其独立于政治之外的教育行政制度大学院与大学区制。在完成对欧美国家的教育考察后，蔡元培倾向在中国植入相对独立的法式教育体制。（图 11、图 12）

一、全国艺术教育委员会

　　1927 年 5 月，蒋介石提出"以党治国""以党义治国"的"党化教育"思路。1927 年 7 月，南京国民政府教育行政委员会制定了《学校实施党化教育办法草案》。因在清党行动中得到过蔡元培的有力支持，蒋介石在南京

图 12　1928 年 5 月大学院院长蔡元培致林风眠书信

国民政府成立后，复请蔡元培主持教育，并在教育理念上有所妥协。

　　根据蔡元培等人的提议，1927 年 6 月，国民党中央执行委员会第 105 次会议作出决定，取消教育行政委员会，组织中华民国大学院为全国最高学术教育机关，承国民政府之命，管理全国学术及教育行政事宜。蔡元培在《提议设立大学院案》中陈述了设立大学院的初衷："经过再三筹议，以为近来教育部官僚化倾向严重，实有改革的必要。而欲改官僚化为学术化，唯有改教育部为大学院。"为了达到预防官僚化的目的，蔡元培设计出与以往教育部迥异的组织机构，尤其以设立大学院委员会为其关键特色。由于大学院委员会拥有讨论全国教育及学术重大方案的权力，因而与国民政府其他部门相比，具有更大的独立性和自主性。接下来，国民政府正式颁布《中华民国大学院组织法》，对"中央研究院"、博物馆、美术馆等的设置作出了具体规定。

　　蔡元培被国民政府任命为大学院院长后，首先设立了"全国艺术教育委员会"，力图整顿和普及全国的艺术教育，由林风眠主持工作；并公布了由大学院艺术教育委员会向大学院提出的"创办国立艺术大学之提案"。林

风眠是蔡元培最为器重的艺术界新人，他在留法期间的卓越活动能力得到了旅法考察的蔡元培的赏识。蔡元培在国民党中央监察委员和南京国民政府教育行政委员会委员、全国最高学术教育行政机关——大学院院长的任上，都两次力荐未及而立的林风眠担任国立北京艺专和国立西湖艺术院的负责人。1926年3月，26岁的林风眠接任国立北京艺专校长，于1927年主持筹办了北京艺术大会，力推艺术走向社会，走向十字街头，反对贵族的享乐的艺术。1928年，因学潮南下的林风眠在国立西湖艺术院走马上任，因其作风低调，部分学生反对其主事，美术界对其艺术主张及能力亦多不屑。为了表达对林风眠的支持，蔡元培从南京亲赴西湖主持开学典礼。林风眠旋撰写《致全国艺术界书》一文回答质疑者。文中他对自己在北京艺专校长任上的工作进行了总结：一是延续自己留学欧洲时的工作；二是改造艺术学校；三是集中艺术界的力量，扶助青年作家，以打破艺术上对传统的模仿；四是倾向于基础的练习及自由的创作，更以艺人团结之力，举办了大规模的艺术展览会，以期实现社会艺术化的理想。

林风眠刚回国时，在艺术创作方面的成就并不突出，这或是他不能服众的主因。1926年3月16日，鲁迅参观了林风眠在北京国立艺专举办的个人画展后显得较为失望。两年后，他在给章矛尘的书信中认为，荆有麟在《奉献》中对林风眠的吹捧太过了，并暗指林难堪西湖艺术院院长之任。然蔡元培对林风眠的重用，或并不在于林的艺术创作能力，他是看重林风眠留学法国的经历。蔡认为林对法国艺术教育体制十分熟悉，且能准确理解法国模式的核心思想。

二、大学院美术政策提案

1928年4月，由蔡元培领导、林风眠具体主持下的大学院艺术教育委员会基本完成了组织架构的建立，大学院会议制定了《大学院国立美术馆组织大纲》《大学院国立博物馆组织大纲》《大学院国立艺术院组织大纲》《大学院美术展览会组织大纲》《大学院美术展览会征集出品简章》《大学院美

术展览会奖励简章》《大学院美术展览会审查委员会组织大纲》等。全国教育会议艺术教育组委员有：萧友梅、林风眠、李金发、吕彦直、李毅士。在艺术教育组的五位委员中，除常务委员萧友梅是音乐家外，其余四人都是美术家。四人中，林风眠是刚被蔡元培任命的国立西湖艺术院院长[35]，李金发是国立西湖艺术院的雕塑主任教授，建筑家吕彦直是显赫一时的中山陵设计师，李毅士是南京中央大学艺术教育科主任。在这份组织大纲中，国立西湖艺术院被视为国民政府的最高艺术机构，具有统领全国艺术学术发展的职能。1928年3月底，即在全国教育会议举行的一个月前，大学院院长蔡元培在孤山罗苑的开学典礼上豪迈宣布："大学院在西湖设立艺术院，创造美，使以后的人都改其迷信的心为爱美的心，借以真正完成人们的生活。"[36]三位美术委员中，两位来自国立西湖艺术院，只有李毅士一人来自中央大学艺术教育科。可见，艺术教育委员会的成员以蔡元培提拔的人才为主，他们与蔡元培私交甚密，并且认同和实践着蔡元培的艺术思想。（图13）

为了配合艺术教育发展的需要，李毅士提议在各大城市建立美术馆，以便于将历代名家典藏作品及当代美术家的创作作品——展陈，从而为美术教育的发展提供可视的参考资料。李毅士认为，中国美术悠久辉煌，且为世界所推崇，历朝历代的美术品尤其珍贵。今人要延续传统，发展美术，则必须将历代作品视为艺术教育上的重要参考资料。历代美术品亟须设法保存，以防日渐流散到国外。鉴于北方战乱频仍，李毅士建议在南方的各大都市建设美术馆，并将故宫的历代精品，集中加以保存。筹备美术馆的第一步便是挑选合适的地址以兴建馆舍，然后是向国内收藏家征集美术精品充实其中。李

[35] 林风眠好友、蔡元培女婿林文铮曾回忆说："林风眠由于深受蔡先生的知遇，1925年冬回国任北京艺专校长，其时方年25岁……蔡先生正在南京主持中华民国大学院（教育部），即聘任林风眠为全国艺术教育委员会主委，我为委员兼秘书……"另外，他还叙述了蔡元培在杭州主持西湖艺术院开学典礼时，不住新新旅馆，而住在林风眠简陋的木房里五天，为了提高林风眠在江浙的声誉，可谓用心良苦。见《艺术摇篮》，杭州：浙江美术学院出版社，1988年。

[36] 参见国立杭州艺术专科学校：《回眸》，1928—1949年校友珍藏照片资料。

图13　1928年5月，大学院全国教育会议合影。在此次会议上，通过了举办大学院美术展览会的相关议案。

氏认为此事要分几步走，首先，当局必须对美术馆中的物品有切实的保护；其次，要对捐赠作品的收藏家进行奖励；再次，等到时局安定、各美术馆收藏经费比较宽裕时，设法将馆中精品收归国有。在组织办法上，李毅士建议中央与地方皆需设立美术馆。政府应建设国家美术馆，设专家委员会管理；各省的各大都市，也应酌量筹设地方美术馆。

原案办法摘要如下：

在全国择定重要都市数处，建设美术馆，派艺术专家管理之。馆址以新建设为优；其以旧屋改造者亦可，唯须建筑牢固，备防火盗。管理须规定办法，严防营私舞弊。

征求国内私人收藏之美术品，借以陈列于美术馆中，供众观摩，收藏家借品与美术馆中者，除得确切之担保使无遗失之虞而外，应受相当

之荣誉或酬报，美术品有不能在美术馆中作长期之陈列者，可作短期之陈列。物主不愿借出陈列于馆中者，可以翻印品代之，以备参考。

各美术馆应按其经济状况，每年规定购置美术品费若干，备供陆续购买之用。建设与维持美术馆之经费，因各地情形不同，其数目自多出入，难以约计，兹仅将其经费项目列举如下：临时费：馆址建设费及馆内设备费。常年费：管理费、盗火保险费、收藏家酬金、购置美术品标准金。

三、大学院制的废止与党化文艺的开张

然而，事与愿违。几乎自 1928 年 2 月始，要求废止大学院重设教育部的杂音就不绝于耳，各种发难最终导致蔡元培于 1928 年 8 月愤而辞去大学院院长一职。在要权没权、要钱没钱的情势下，加上周围一片反对恶声，作为大学院灵魂的"中央研究院"在 1928 年 4 月不得已改称"国立中央研究院"，虽行政体系上仍隶属于大学院，实际已独立于大学院之外。新制推行期间成立的国立艺术院、国立音乐院，也均先后改为专科学校，劳动大学则被明令停止招生。蔡提倡美育和劳动教育之理想和苦心皆半途而废。大学院与大学区的失败，也许应归结为它们的确不符合当时的国情；其主因则是，蔡元培所倡导的弱化"党化教育"、标举"教育独立"的主张，与国民党"训政"阶段的独裁意图两厢不合，这或多或少损伤了国民党的权力和利益。1928 年 10 月，国府正式下令改大学院为教育部，前大学院一切事宜均交由教育部办理。

有学者认为大学院制失败的原因在于理想过高而人谋不臧，欲使教育行政学术化，结果反使学术机构官僚化。大学院制和大学区制的改革，是 20 世纪 20 年代自由主义气氛下比较浪漫的制度变革的尾声，此后，社会逐渐纳入蒋介石威权主义的规范与整饬之中。大学院制、大学区制撤废后不久，国民党三届三中全会召开，会上再次强调了"以党治国"的总方针，确立了以"三民主义"作为教育的唯一宗旨。为进一步控制教育，蒋介石后来

干脆自兼教育部长，以陈布雷为副部长。

在不断掣肘蔡元培和大学院的同时，1928 年 3 月，国民党中执委常务会议通过了《中执委宣传部组织条例》。国民党中央宣传部下特设"党义股"，专门负责"宣传本党主义，草拟各种宣传大纲，辟除反动邪说等工作"；在出版科设立"艺术股"，专门负责"宣传之艺术，如图画、电影、剧曲、播音等"工作 [37]；设立中央日报社、中央通讯社。[38] 其中，"宣传本党主义"即是宣传"三民主义"。在宣传的途径和方式上，不但设立专门的报刊、通讯社等舆论阵地，而且将"美术、图画、电影、剧曲、播音"等也纳入这种党义宣传。有了理论上的准备和一系列执行机构，接下来的问题便是如何实施。尽管做了种种组织调整和制度设计，国民党这一时期对文艺的控制措施依然相对单一。除了在教育上推行"党化教育"和文化管制外，国民党仅是对文艺加以简单利用，并未涉及文艺家的思想改造。

或是受到苏联文艺体制的启发，国民党认识到，"艺术为宣传之利器，视艺术为开化人心之一手段"，第一次全国宣传会议期间，江苏代表提案提出："目下中国之艺术运动与本党不甚发生关系。有耽于空想，有耽于淫乐，已成时代上所不需要之赘物。本党今后似宜注意及此，举凡诗歌、小说、戏剧、绘画、音乐、摄影等力为提倡；通过革命的洗礼，使之成为本党宣传之利器，普遍地予一般民众享受。" [39] 这种对艺术功能的再定义，此时已成为党内同仁的共识。察尔哈省宣传部提案也认为："今后宣传部工作，宜利用艺术方法""普通之宣传"，"尤须要用明显感人，既有趣味之工具，如电影、图画、戏剧……种种写实的艺术，实为宣传最有力之方法。" [40] 写实的

［37］ 1928 年 3 月 22 日，国民党二届中常会第 123 次会议通过中央宣传部组织条例，宣传部由临时维持性质走入正式工作阶段，组织系统也随之扩大。不过，此时的宣传部仅在出版科底下设立艺术股，负责图画、电影、戏曲、播音宣传等事项。至 1928 年 10 月，北伐大致完成，国民党中央欲将宣传重心放在裁兵与训政建设上，为了加强宣传效力，遂增设指导科，再将艺术股改隶在编撰科之下。

［38］ 国民党中执委组织部印行：《中国国民党整理党务法令汇刊》，1928 年 7 月。

［39］ 国民党中执委宣传部编：《全国宣传会议记录》，1929 年 6 月。

［40］ 同上。

艺术向来是承载意识形态的最佳媒介，换言之，写实艺术具有突出的教化功能。当统一思想成为国民党当局最为迫切的愿望时，写实的艺术便成了宣教党义的首选工具。

总论

　　无论是北京的北洋政府，还是南京的国民政府，各历史阶段的各路军阀、各方政要、各种派系皆有各自的利益追求。且这一时期思想极为混乱，观念纷争不断，更难有统一的意识形态架构。在如此乱局之下，仅凭蔡元培一人之力，根本无法推动上层艺术体制的建立。1928 年后，"统一全国"的蒋介石开始竭力推行其"党化教育"，这使蔡元培的努力最终付诸东流。

　　大系统与子系统、子系统与子系统之间围绕核心价值理念和顶层目标所形成的关联、匹配与有机衔接，是上层制度设计的关键。蔡元培在推行自己的美育理念时，虽多有追随者与附和者，但真正理解者甚少。蔡元培只能培养自己信得过的林风眠、林文铮等人来实践自己的制度理想，但这必然会将部分精英排斥在外，从而落入类似党争的人事怪圈。蔡元培所主张的法国模式，与其附和者、参与者所主张的日本模式、英美模式、苏联模式等均存在矛盾，提案文字也常有含混模糊之处，缺乏可操作性。这或是一切制度设计在草创期的通病。

第二章

近现代美术教育制度的嬗变

20 世纪上半叶，随着国运的震荡以及现代化的推进，中国的学校教育教学体制一直处在不断调整、不断变革之中。与此同时，中国近现代的学校美术教育体制也随着时局的发展不断变化。作为教育系统的一环，美术教育不仅需要完成常规体制的建设和完善，还需解答艺术学科建设中所出现的各种专门性问题。这是一个新式美术教育从无到有、渐趋系统化的过程，也是一个各方力量不断博弈、在探索中砥砺攀升的过程。其间，充满着观念的、政治的、经济的、人事的各种矛盾和争斗，各阶段美术教育制度的建设与废止，已不再单纯表现为观念或学术之争，而是广泛外溢的社会竞争。

中国古典的艺术教育方式一般是师徒授受。师徒之间以人际伦常为准则，打着类血缘亲族和宗法制的烙印。相对封闭的艺术生产方式，使以师承秩序联系起来的群体与个体具有保守、因循的特点。从某种程度上看，这是路径依赖的强化效应，从根本上扼制了传统美术的革新与书画家们的创造力。此外，传统书画家在将作品推向社会之际，往往以书画会社为中心，依靠画派"教主"或"袍哥"的个人影响力举办展览或订制润格，纵然借助新式传媒手段，其本质依旧不脱延续千年的宗法制度，因而各类显性或隐性的门派之争也就在所难免。

第一节　引进新式学制兼容传统理念

自 20 世纪初始，"中国美术教育变革的主要内容是引进西方的、日本的教育制度、艺术观念和教育方法，同时也把传统教育的观念和方法纳入现代教育体系之中"。[1] 若按办学主体来分，中国近现代美术教育体制大致可分为三大类：教会画馆、私办学堂、官办学校。教会画馆出现于 19 世纪中叶，如 1852 年由西班牙传教士范廷佐（Joannes Ferrer，1817—1856）在上海徐家汇土山湾成立的土山湾画馆，起初仅是一作坊式的美术工场，后改作"土山湾孤儿院工艺院"，招收 13 岁以上孤儿，以教授素描、水彩、油画、木炭、铅笔画等为主，作品"以天主教的宗教画为题材，用以传播教义"。[2] 私办美术学堂最早出现于上海、广州等商业文明起步较早的条约口岸城市，如 1910 年周湘在上海开办背景画传习所，1912 年乌始光、张聿光、刘海粟创办的上海图画美术院等。官办美术学校一般分为师范类与专门类，如 1906 年李瑞清在南京开办的两江师范学堂（设图画手工科），1918 年成立的以郑锦为校长的首所国立美术专门学校——北京美术学校。

以江南地区的上海为例，最早的教会工场与最初的私立美术学校存在某种亲缘关系，其体制传承模式如下表：

美术机构	代表人物	办学体制	管辖归属	培养目标	功能
土山湾画馆	范廷佐	工场、传习所	教会	宗教美术人才	宣教工具
背景画传习所	周湘	作坊、传习所	私人	商业美术人才	传习技艺
上海图画美术院	刘海粟等	仿效日、法制	校董事会	美术专门人才	艺术教育

[1] 潘耀昌：《中国近现代美术教育史》，上海：上海教育出版社，2002 年，第 17—18 页。

[2] 郑工：《演进与运动：中国美术的现代化（1875—1976）》，南宁：广西美术出版社，2002 年，第 34 页。

尽管没有政府的参与，但教会或私办美术学校顺应了特定时期的社会秩序，在组织机制上强调契约和协商，是一种自由生长且又能进行自我调适的美术人才孕育机体。这两类美术教育组织主要是引进西方美术技艺，同时根据现实社会的需求作相应的课程方案调整，应该说，这是一种类似无政府状态下，完全按照市场需求进行教育资源配置的系统。教会、行会或同业元老，部分承担着建制者、仲裁者与管理者的职能。

晚清民初的官办美术教育实际上也存在类似的血缘关系，因清室以"禅让"形式予政权于共和国，故管理体制上实存在一定的延续性。教育政策中暗含的意识形态导向和国力发展需要，在美术教育的实施中也有所彰显，这种官方体制的传承与私办美术学校的办学模式有着本质区别。此后，江浙知识精英蔡元培等对于旧式官僚教育体制的改造一旦延伸到社会教育领域，便与南方革命党人的"革命"意愿产生共振。当蒋介石完成清党并在形式上"统一中国"之际，统一思想的要求提上日程，故蔡氏的教育理想完败于蒋的"党化教育"。这几个阶段的美术教育体制的特征概括如下：

美术机构	话事人	办学体制	管辖归属	培养目标	功能
北京美术学校	徐世昌	日制	教育部	师资与实业人才	兴邦人才
国立西湖艺专	蔡元培	法制	大学院	现代公民、艺术家	人格理想
国立艺专	蒋中正	苏、德制	教育部	健全国民	宣传机器

晚清朝廷意图改制的原因在于，西方的入侵及被成功学习西方的近邻日本打败。因此从晚清的"洋务派"到"维新派"，都比较重视西洋学制，尤其清政府在 1905 年废止科举、颁行癸卯学制以后，兼授中西两科的新式学堂在全国各地兴起。特别是沿海的条约口岸城市，在西洋景的视觉刺激下，新式图画学校开始出现。图画学校起初只是传授一些描绘布景画、广告画及画报插图的实用技艺，随着各类留日留欧学生的归来，美术学校逐渐成为美术新趣味、新理念的散播中心。新式美术教学不仅重视写生且推行课程

制、学分制，这对传统艺匠的师徒传授模式以及以临摹画谱为主的单一自学方式构成挑战。新式学堂更容易吸引学生，并且日常化的师生作品展可帮助宣传，使新式美术人才更易被社会所熟识。这些变化都对传统书画社团造成一定的压力。

1895年甲午战败后，为提升国力，清政府开始全面仿效日制。1898年后，一些城市的新式学堂仿照日本体制开设图画手工课。1902年，清廷准予高等小学堂和中等学堂开设图画、习字课。1906年，南京两江优级师范学堂图画手工科正式招生，掀开了近代美术师范教育的序幕。辛亥革命后，各地相继出现了私立和公立美术学校。这些学校的课程设置，大约包括素描、油画、雕塑、工艺美术、水粉画、水彩画和中国画（又可分为人物、山水、花鸟），加上中国美术史、外国美术史和美术理论，传习的主要内容已不是民族的和传统的，而是西方的、外来的；教学模式与方式方法，已不再是传统师徒授受的心传默会，而基本采用日本与欧美的课程模块。

辛亥革命终结了"宗法皇权专制"。1911年武汉军政府颁布的《中华民国鄂州临时约法草案》是中国两千多年以来，第一部以民权为主体的临时宪法。孙中山提出的民生主义和民权主义分别从经济上与政治上确立了民众的权利。然而一切新制，徒有制度的空壳，却无义理的内核。前清权臣袁世凯深知意识形态的真空状态无法长久支撑共和政体，故他在就职半年后，便颁布了《整饬伦常令》，把"孝悌忠信礼义廉耻"之道，当作"立国大经"，一次次推行"复古"风潮，册封"衍圣公"，把身为行政领袖的自己树立为国人的精神领袖。袁氏当国的数年中，就制度建设而言，奉行的依旧是"中学为体、西学为用"的原则，如他在刚建立不久的全国中小学推行孔孟教育，用盛大古代礼仪祭天。袁世凯的恢复旧礼教，并不能简单视为复辟旧制度。恢复中国人的传统道德观是北洋精英的某种共识，毕竟信仰与王权是人类文明漫长历史发展过程中缺一不可的两根津梁。

1912年10月，新建的民国政府教育部出台《专门学校令》，申明"教授高等学术、养成专门人才"的教学宗旨，并明确将包含美术在内的十科

划入专门学校教育领域，以实现对大学教育的补充。[3] 教育部《公立私立专门学校规程》还规定私人或私法人筹集经费设立公立、私立专门学校均一体对待，所不同者仅在于私立专门学校呈报教育总长认可时，须开具代表人履历，并由代表人对该校负完全责任。此外，政府还以奖励和资助的方式为私立学校营造有利环境，私立学校可以凭借办学效果申请"庚款"补助。[4]

1915 年，袁世凯将民国元年蔡元培、范源濂主导制定的"五育并举"的教育宗旨改为"爱国、尚武、尚实、法孔孟、重自治、戒贪争、戒躁进"，此时的教育宗旨里虽已不见美育，然而"尚实与法孔孟"与美育达成了某种目标的一致。

1918 年 4 月，第一所国立美术专门学堂北京美术学校举行开学典礼。教育部总长傅增湘勉励学生"增进道德，振兴实业"。教育部次长袁希涛训导学生要"守规则、勤务、俭朴、相亲爱、诚实"，提高品性修养；袁希涛同时指出了北京美术学校的办学目的：一、"于普通学校中任关于美术之教科"；二、"于实业界改良制造品"；三、"于社会教育界提倡美育"，并鼓励学生可依个性发展。[5] 袁希涛的意见和当时日本美术教育的宗旨较为接近，也是北京美术学校专业设置和学制建设的理念基础。

在课程设置上，绘画与图案科比以往的高等师范学校图画手工科专业性更强，对社会的适应性也有所提高。其间，蔡元培也提出了"甚望兹校于经费扩张时，增设书法专科，也助中国画之发展，并增设雕刻专科，以助西洋画之发展也"的建议，但因其在北洋集团中并无真正的话事权，故这一倡导未被重视。直至十年后国立西湖艺术院成立时，该决策才先后得以实现。蔡

［3］据 1912 年教育部颁布的《大学令》规定，大学分文、理、法、商、医、农、工七科，美术被归入专门学校教育系统。参见《中国民国教育法规选编》，第 383 页。

［4］喻本伐、熊贤君：《中国教育发展史》，上海：华中师范大学出版社，2000 年，第 451 页。

［5］《中国第一国立美术学院之开学式》，《北京大学日刊》，1918 年 4 月 18 日。另见《美术学校开学记》，《绘学杂志》，北京大学画法研究会出版，1920 年 6 月。

元培倡设书法科、中国画科和雕刻科的理由是:"中国图画与书法为缘,故善画者常善书,而画家尤注意于笔力风韵之属。西洋图画与雕刻为缘,故善画者,亦或善刻,故画家家尤注意体积光影之别。"[6]与袁希涛的"政策视角"相比,蔡元培的倡议更近似艺术专家的视角,某种程度上也是其"兼容并包"教育理念的体现。

1922 年 11 月,北洋政府教育部又颁布《学校系统改革案》,即壬戌学制,在总体框架上采美国学制。这是指导 20 世纪 20 年代中国教育改革的总纲。[7] 1924 年 2 月,又颁行《国立大学校条例》,标志着中国高等教育制度在经历了近十年的改革后,最终完成了由模仿日本、学习德国向借鉴美国的转变。然而,民初美术专门学校的教育体制相对较为特殊,不仅模仿日本,也模仿法国。例如,1925 年回国的林风眠,在担任国立艺专校长期间就曾尝试将法国和日本的教学模式糅杂并用,其手段首先是聘请外国美术家担任教员。林风眠在国立艺专聘请的外国画家,研究者一般只知道法国人克罗多,实际上还有日本美术家鹿岛。鹿岛是专门研究染织及瓷器图案的学者,长期在东京高工工艺校担任教授,对东洋图案极有研究,1925 年曾到国立艺专讲演,倍受欢迎。1926 年,林上任后又"利用暑期休假时间,函约鹿氏到该校长期讲演,鹿氏慨然应允"。[8]

显然,新式的学校教育与传统的师徒传授大相径庭。就教学内容而言,学校注重实践与理论结合,且中西美术兼修,师资也绝不限于一家一派。除了传授技艺,新式学校还强调美术的社会责任,即把传授知识和技能视为一种带有救世色彩的艺术启蒙事业。学院教学主张对卓绝美术精神与法则的追求,而不再是对师宗绝对的服从和因循,即所谓"吾爱吾师,但吾更爱真理"。这从根本上颠覆了从属性、封闭性的旧式学徒制。在学院的学术氛围

[6] 同本章注释[5]。

[7] 第二历史档案馆编:《中华民国史档案资料汇编》(第二辑),南京:江苏古籍出版社,1991 年,第 102—103 页。

[8]《艺专之暑期讲演》,《世界日报》,1926 年 8 月 11 日。

中，学生可通过软硬件资源完成自我塑造。在面对社会双向选择时，则以独立的新式美术家的姿态迎接挑战。当然，无论在东方抑或西方，都不存在绝对纯粹的学院教育。各类裹挟着宗派意识的现象，在整个 20 世纪前期美术教育发展历程中屡见不鲜，至抗战爆发也未曾稍减。

20 世纪 30 年代以后，美术学校完全取代书画社团成为美术人才的孵化器。在整个 20 世纪，美术专门学校一直是各类美术思潮和美术运动的策源地。美术学院所培养的人才，已然成为 20 世纪美术界各领域的精英。没有学院经历的美术家，多被视为"野狐禅"，很难在美术界获得认可与尊重。

第二节　美术教学的课程制度嚆矢

一、实务学堂课制

张之洞曾在《劝学篇》中写道："出洋一年，胜于读'四书五经'，此赵营平'百闻不如一见'之说也。入外国学堂一年，胜于中国学堂三年，此孟子'置之庄岳'之说。"[9] 出于实务兴邦的紧迫感，19 世纪中后期洋务派官僚聘西方人在清国推行新学堂与新学制。

1862 年，清政府开设外交总理各国事务衙门，最先设立"画法"科目，在北京设立的同文馆，延揽中西教习，培养"承办洋务"和翻译西方"测算之学、格物之学、制器之法"的人才。延揽或培养能绘制各类设计图纸的人才成了当务之急。

1866 年，左宗棠在福州设马尾船政局，内设船政学堂，课程除了数学、物理、化学、天文学、地质学之外，还加入了船图、机器图，并系统开设包括几何画法、西方焦点透视等相关绘画原理课程。1867 年，学堂开设绘事院，培养专门的制图人才。学习内容分船图和机器图两个部分，学生被称作"图

[9] 张之洞著，李忠兴评注：《游学第二》《劝学篇》，郑州：中州古籍出版社，1998 年，第 116 页。

画生"。第二年又增设艺圃课。在"中体西用"的原则下，图画教学实是为了培养军工制图人才，而"为了照图制造机器零件或造船体，那就得懂透视绘画学"。[10]

二、教会工场课制

19世纪中后期，由华人修士刘德斋主持的上海徐汇土山湾画馆，在刚建立之初只设有绘画和雕刻工厂，之后逐步完善并增设雕刻间、图画间、皮作间、细木间等。[11] 丁悚的《上海早期的西洋画美术教育》有载："……绘画题材以宗教绘画为主，目的是为传播教义，学习以临摹写影和人物花卉的水彩、铅笔、擦笔等内容居多。"[12] 教员大约四十余人，以宗教画为主要教学内容。画馆招收的多系孤儿院的幼童，基础课程有国文、天主教规、礼仪、习字、算术等。

三、师范学堂课制

晚清新学堂图画科教学的课程设置几乎完全照办日本工部省美术学校的课程组合。始创于1902年的两江师范学堂（初名"三江师范学堂"），其开设的图画手工科以图画手工为主课，音乐为副科，而图画科又分出了西洋画、中国画、用器画（平面、立体）和图案。[13] 进入图画手工科学习的学生须先通过预科文理普修才能进入正科学习。正科的课程主要有图画、手工、音乐和教育这些科目[14]。由于缺乏师资，起初大部分教员由外籍教师担任（以日本教师为主），仅中国画教员萧俊贤为中国人。

[10] 张恒翔：《中国近代美术教育的发端》，见《美术教育》，1989年，第3期。

[11] 阮荣春、胡光华：《中国近现代美术史》，天津：天津人民美术出版社，2005年，第13页。

[12] 丁悚：《上海早期的西洋画美术教育》，《上海地方史资料》，上海：上海社会科学出版社，1980年，第208页。

[13] 参见张恒翔：《李瑞清与两江师范学堂"图画手工科"》，《美术教育杂志》，1984年，第4期。

[14] 参见姜丹书：《我国五十年来艺术教育史料之一页》，《美术研究》，1959年。

1906 年，南京两江优级师范学堂图画手工科课程包括中西绘画课、用器画、纸细工、黏土细工、石膏及竹木工艺等；1912 年，浙江两级师范图音手工专修科，除音乐课程外，图画手工课程与南京两江师范图画手工科课程大相径庭。这些师范学堂使用的教材多是由日本教习和留日归国的中国学生翻译，有的学校则直接采用日本的教材。学校从日本购回书籍、仪器和标本图画进行教学，甚至许多学校的校舍也按照日本的样式修建。[15]

四、私立美术学校课制

创立于 1912 年底的上海图画美术院在筹办四个月后，于 1913 年 2 月开始正式授课。在无先例可循的情况下，图画美术院将西洋画分正科和选科两班，还附设函授部。在办学初期，几乎谈不上有什么课程体系，只是简单地模仿周湘背景画传习所里师徒授受的临摹法用以授课；而临摹的模板多是从旧书摊淘来杂志上的有颜色的画或是书中插图。[16] 因刘海粟、乌始光等都有在周湘处学习舞台背景美术的经历，课程设置主要还是围绕舞台美术背景和广告画开展。1913 年，上海图画美术院首次在《申报》刊登招生广告："本院传授各种西法图画及西法摄影、照相、铜版等美术，并附属英文课，修业期为一年。"1914 年，陈抱一因病归国，给图画美术院带来了新的学习内容，以"写生法"代替"临摹法"。[17] 1919 年，刘海粟赴日本考察美术教育及展览，次年回国，将"上海图画美术院"更名为"上海图画美术学校"，开始仿效日本教学模式。刘废止了学校的各项考试和计分法，开始采用成绩考查法。自此尤其注重基础训练，并系统地设置课程，不断改进教学方法。学校还由单纯的西洋画科改为中国画科、西洋画科、工艺图案科、雕塑科、

[15] 参见陈瑞林：《20 世纪中国美术教育历史研究》，北京：清华大学出版社，2006 年。

[16] 汪亚尘：《四十自叙》，见汪亚尘原著，王震、荣君立编，《汪亚尘艺术文集》，上海，上海书画出版社，1990 年，第 4 页。

[17] 同上。

高等师范科及初级师范科这六个科目。[18]

20 世纪 20 年代更名上海美专后，学校更侧重于西方美术的教学内容。从课程安排而言，将透视学、色彩学、艺术解剖这些基础的西方绘画学习课程全面渗入西洋画科和国画科的基础学习之中。同时，也开始重视艺术理论的讲授，将哲学、美学、美术史等重要的理论课程添加到这些科系的基础课程之内。

时间	1912—1913	1913—1918	1919—1927
科目制	正科、选科、函授部	正科、选科、函授部	中国画科、西洋画科、工艺图案科、雕塑科、高等师范科、初级师范科
课程制	西画法、临摹、背景画法、(摄影、铜版)*	西画法、临摹、写生石膏、人体写生、户外写生	西洋画、国画、解剖、色彩学、透视学、美术史、美学、哲学史、哲学概论、心理学、图案、手工、外国文、国文、音乐(师范科还包含：教育学、历史、法律及伦理学等)

*括号中科目为招徕生源而在广告中刊登，实际教学中并未出现。(资料来源：刘伟冬、黄惇主编的《上海美专研究专辑》)

五、国立北京美术学校课制

与南京两江师范学堂类似，创立于 1918 年的北京美术学校也沿用日本学制，施行的是欧日流行的"三学期三假期制"，其必修课程也是图画手工。自清末以来，图画手工就是师范专业的主干实践课程，实际上分为"图""画"和"手工"三类，学时比重占 70% 以上。其中图案法、用器画课程属于"图"类，即"多假器械补助而成之"，主要内容包括平面、立体图案、几何投影、透视图等。"自在画"属于"画"类，是"不以器械补助为主"，"凡知觉与想象各种之象形，假目力及手指之微妙以描写者"[19]。专业理论课程有中国绘画史、西洋绘画史、美学、艺用人体解剖学等，学时

[18]《申报》，1920 年 1 月 1 日。

[19] 李叔同：《图画修得法》，见朗绍君、水天中编：《二十世纪中国美术文选》，上海：上海书画出版社，1998 年，第 3—4 页。

比重约为十分之一。其他属于公共课程，主要有伦理学、教育学及教授法、习字、外语、体育等，学时比重为四分之一左右。

　　北京美术学校设立了中等部和高等部。中等部先设有绘画、图案两科，所培养的是从事美术和工艺美术的人才，学制为预科一年，本科四年。中等部绘画科在预科阶段，每周有 13 课时图画课学习，内容为中国画运笔法、毛笔写生、铅笔写生及图案临摹。进入本科学习之后，专业课程内容更为丰富。各学年课程如下表：

学年	基础及理论课程	学时	实践课程（手工与实习）	学时
第一学年	用器画、博物学	每周 1 学时	竹木工	3 学时
			中国画：运笔、写生 西洋画：木炭、临摹、水彩	14 学时
第二学年	用器画、博物学、投影画法、透视画法、应用人体解剖学、平面图案法、美学、中国美术史	用器画、博物学每周 2 学时；其他课程每周 1 学时	竹木工、金工	4 学时
			中国画：临摹、写生、作图 西洋画：木炭、铅笔、水彩	20 学时
第三学年	解剖学、立体图案学、美学、西洋美术史	每周 1 学时	木工、金工	4 学时
			中国画：临摹、写生、作图 西洋画：油画、水彩	23 学时
第四学年	美学、西洋美术史	每周 1 学时	金工、纸类、黏土、石膏	5 学时
			中国画：临摹、写生、作图 西洋画：油画、水彩、垩粉	26 学时

（资料来源：祝捷系列文章"中央美院前身历史沿革年表"，《美术研究》（2007—2009）

　　图案科的主体是建筑装饰图案，所以建筑学里的建筑构造、建筑材料、建筑意匠都是必修课程。制图也分为平面和立体两类。塑造课程主要学习油土、雕刻、石膏模型的制作及木质模型的制造，这与上海美专雕塑课的部分课程类似。

　　总体而言，这一阶段的美术学校尤其注重实践，除了匠心的培育，也注重培养学生对材料的感知力。

六、训政时期统一课制

蔡元培任教育总长期间，力主"学""术"分途，在教学中，提倡废年级制、采分系选课制及学分制，以打通文理沟壑，舒展学生个性。这些观点被反映到其后颁行的《大学令》中。1921 年，刘海粟在写给教育部的倡议书中，曾提出建立国立美术院的设想："……如是我国美术因相竞研求，得显著厥用，大光于世，他日更由以成立民国（国立）美术院，则我国国都，将为东方美术中枢，亦无异现代西方之巴黎。"[20]或许是刘海粟的设想启发了蔡元培，也或许是蔡元培有感于"以美育代宗教"倘要成功，需有自己的"黄埔军校"——国立艺术院，1928 年，在蔡元培的主导下，国立西湖艺术院成立。艺术院系科初定为绘画系、雕塑系、图案系、建筑系，修业年限四年；后改为绘画系、雕塑系、图案系、音乐系；同时讲授美术史课程，创办学报《阿波罗》《亚丹娜》。

1924 年，孙中山在广州改组国民党，仿苏俄体制实行党化教育。1927 年 8 月，国民政府教育行政委员会制定《学校实行党化教育草案》，规定"使学生受本党之指挥而指挥民众"。

如前所述，在蔡元培卸任大学院院长后，国民政府已进入所谓训政阶段，并开始在全国范围推行党化教育。美术专门学校在首先开设党国民训练课程的基础上，开始形成西洋画、中国画、雕塑、工艺美术并驾齐驱的教学格局。而对中国各艺术学校课程的设立，教育部艺术教育委员会则做出相近的规定，其课程如下表：

[20]《申报》，1921 年 3 月 14 日，第 11 版。

学科	一年级			二年级			三年级		
	时数	学分	备注	时数	学分	备注	时数	学分	备注
党国民训练	1			1			1		
○中国美术史	1			1			1		
西洋美术史	1			1			1		
○美学概论	1			1			1		
中国文艺名著	2			2			2		
伦理学				1					
心理学				1					
教育学				1			1		
透视学	1								
色彩学	1								
解剖学	1								
○视唱	2			2			2		
○钢琴	4			4			4		
○绘画（中国画、西洋画）	8			8			8		
○工艺美术	4			4			4		
军事训练	1			1			1		
总计　必修	30			30			27		
必选	至少4小时								

表注：○为中等学校文科各科必修科目。见于1928年5月《全国教育会议报告》，中华民国大学院编，1928年8月。

第三节　模特事件：写生制度的客体重置

"写生"一词，本指直接以实物为对象而进行的临场描绘。西方美术教育对"写生"强调尤甚，历来视之为培养造型技能的必要手段。对于中

国绘画而言，"临摹"与"写生"的关系就是"师古人"与"师造化"的关系。

"五四"前后，中国知识界科学主义盛行，美术界开始竭力倡导写生。1919年10月，蔡元培在北京大学画法研究会的演讲中，将写生视为以科学方法研究绘画的关键："今吾辈学画，当用研究科学之方法贯注之，除去名士派毫不经心之习，革除工匠派拘守成见之讥，用科学方法以入美术。""此后对于习画，余有二种希望，即多作实物的写生及持之以恒二者是也。"[21]

写生就此被视为一种讲究法度技巧和精于研究实物形体关系的科学方法。不仅有西学背景的知识精英提倡写生，传统型的画家也将写生视为古已有之的画法正通，如胡佩衡在1921年曾说："古人的山水，无不从写生得来，所以树石人物的远近距离、形式态度，处处都有讲究，都有取法。"[22]事实上，革新派与国粹派对写生的强调，其立足点并不一样。国粹派提倡写生，是主张从临摹画谱转向搜尽奇峰，从"师古人"转向"师造化"，从"草率荒疏"的"模山范水"转向"格物致知"的"精微刻画"。而革新派提倡的写生则是深通"透视法"与"解剖法"之画理基础上惟妙惟肖的如实再现对象。

晚清民初的美术新学堂多开设了透视、解剖课程，这些都是理解西画画理的基础课。在此之前，"东方美术界从来不曾确立类似西方的权威性的透视写生原理，因而也不曾像西方绘画和笛卡尔与康德的哲学那样，使观察者与客观世界分开而被动地置身在外，从那里向内张望。中国古代画家没有发明线性的透视原理，但他们也找到了将写生画面统一地组织在一起的方式。他们不是像西方那样，在画幅前方位置上找到一个观点，他们的视点是在画幅之内，即存在于景物之中"。[23]

[21] 蔡元培：《在北京大学画法研究会之演说词》，《北京大学月刊》，1919年10月25日。

[22] 胡佩衡：《中国山水画气韵的研究》，《绘学杂志》第1期，1920年6月。

[23] [美] 伦纳德·史莱因：《艺术与物理学》，暴永宁等译，长春：吉林人民出版社，2001年，第181页。

中国传统的绘画教学中，临摹一直是师习古人法度的手段。清代正统派画家甚至以得古人"汗脚气"自喜，这种对古典绘画程式的亦步亦趋，最终因创新不足而走向衰败。"师造化"在某种程度上等同于师宋人，是中国绘画重新获得生机的不二法门，但近代美术学校中的写生法却与师宋人无关。"写生法是日本人学西洋画的方法，需用石膏模型为练习初步。"[24] 以上海图画美术院为例，学校草创之初，一切教学均不脱临摹。至1914年，留日归沪的陈抱一任教于图画美术院，他向日本订购石膏像进行写生教学。陈还自制方、圆、三角之类的几何模型供学生写生，并提倡户外写生。他的教学新法得到刘海粟的认可。刘认为陈改变了临摹画谱的旧式教学法，使学校有了新的风气。这突如其来的教学新法却遭到校内保守派的反对，他们认为这只是时髦之举，写生法应从属于传统的临摹教学法，如果一定要上，写生课也只能作为选修课。对峙之下，最终因刘海粟的坚持和东方画会的成立才使写生法获得认同，便为学校奠定了正式的写生课制度。[25]

1915年3月，上海图画美术院首次尝试真人写生教学。学校请来一名唤"和尚"的少年作为模特，这是从石膏写生向真人写生的转变。[26] 1917年3月，学校正式开设人体课。（图1至图5）

中西方绘画写生的最大差异在于，是否运用透视法和解剖法。西方写实绘画多基于焦点透视，是几何化的空间设计。西方写生绘画对空间的处理，侧重以明暗、色彩来表现，并填满画面，不留空白，描绘的是客观的物理特质。石膏写生则是简化复杂结构造型的手段。可见，近代美术学校的写生法与传统绘画的写生法完全不同，其原理、对象及手法都被置换。（图6至图9）

人体写生取代山水写生和花卉写生，成为课堂教学主要内容，也体现出近代美术学校"师法自然"理念的转变。

［24］ 汪亚尘著，王震、荣君立编：《汪亚尘艺术文集》，上海：上海书画出版社，1990年，第4页。

［25］ 刘海粟：《怀念抱一》，载陈瑞林：《现代美术家陈抱一》，北京：人民美术出版社，1988年，第131页。

［26］ 刘海粟：《上海美专十年回顾》，载《南京艺术学院学报（美术与设计版）》，2006年，第3—6页。

图 1　上海图画美术院外观

图 2　上海图画美术院负责人,《美术》第 1 期 (1918)

图 3　1918 年,上海美专师生在龙华写生

美深約閎

敬祝
圖畫美術
學校進步
七年三月
蔡元培

图 4　1919 年，蔡元培为上海美专题写校训

中國提倡美育者
蔡孑民先生

上海圖畫美術學校畢業
生北京大學書學研究會
導師現由教育部特派赴
法國留學美術
徐悲鴻君小影

图 5　1919 年 7 月，上海美专学报《美术》扉页

图 6　1926 年 5 月 3 日《晨报》刊载上海美专西洋画校舍新落成照片

图 7　1924 年，上海美专西洋画科甲子级毕业合影

图 8　刘海粟在《新学制图画教科书》之《概述》中对侧写、透视、明暗等的讲解

图 9　《上海美专二十周年纪念一览》刊登国画实习教室，图中站立者为国画系主任诸闻韵先生为学生示范作画

中国古代裸体画的立意和欣赏角度与西方宗教神话题材的人体画不同，描绘人体的绘画仅限于春宫图。春宫图本是一种私密状态下用于催情或传授房中术的画册。庙堂之上的绘画主要标榜人伦和礼教，几乎没有裸露身体的绘画。直到民国初年，裸体画依旧与淫秽画等号。民初，民众公开场合下对裸体画多不能接受，并且一般人无法将西方传来的人体艺术与通常所见的淫画做理性的区分；再者，当时借艺术之名大绘淫画敛财者也不在少数。

1926 年，"……上海美专举行成绩展览会，有数室皆陈人体实习成绩，群众见之，莫不禁诧疑异……一日，某女校校长偕夫人小姐皆来观……至人体实习室，惊骇不能知恃，在斥曰：'刘海粟真艺术叛徒也，亦教育界之蟊贼也。公然陈列裸体画，大伤风化，必有以惩之。'翌日，即为文投之《时报》，盛其题曰《丧心病狂崇拜生殖器之展览会》……请上书省厅下令禁止，以敦风化……"[27]

"模特事件"中，刘海粟与孙传芳、危道丰、姜怀素等政要的抗争，在多次转述中被赋予戏剧色彩，其中的种种是非、臧否，亦成为近代美术史中为人瞩目的罗生门现象。此段历史已在拙文《展览与"事件"——从传播学角度看民初上海美专学生作业展》有过详细分析，在此不再赘述。[28]（图 10 至图 15）

古希腊哲学家普罗泰戈拉在《论真理》中说："人是万物的尺度。"描绘与塑造人体是西方艺术家探究世界本源的重要手段，而中国人探究世界本源的方式是格物，是通过对山水、花卉、鱼虫等的观察与描绘，达到知的境界。在中国文人的眼中，相比于自然万物的风神气韵，人的身体或是一具丑陋污秽的皮囊。

人体写生最终在中国各大美术院校的课堂上成为常态，似乎也意味着西

［27］ 刘海粟《人体模特儿》，《时事新报》，1925 年 10 月 10 日增刊第 4 页；也见朱金楼、袁志煌编：《刘海粟艺术文集》，上海：上海人民美术出版社，1987 年，第 106—117 页。

［28］ 商勇：《展览与"事件"——从传播学角度看民初上海美专学生作业展》，北京：《荣宝斋》，2012 年 6 月，第 43—51 页。

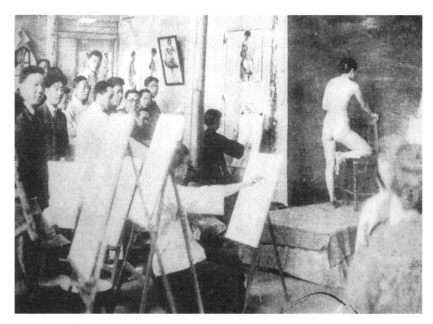

图 10　上海美专西洋画科甲子级课堂教学情景，此图拍摄时间大约为 1923 年 9 月至 1924 年 6 月之间，担任西洋画科甲子级的教师是留学英国爱丁堡大学的彭沛民教授

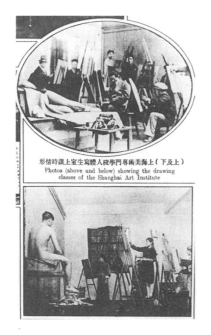

图 11（左图）　上海美专的人体写生课，《良友》56 期

图 12（右图）　1925 年 9 月 23 日刘海粟于上海美专作"人体模特儿"专题演讲，由上海开洛公司无线直播，演讲稿后发表于《晨报七周年纪念增刊》等刊物上

图 13　纪实摄影作品《画室一隅》，为当年在上海美专任教的陈谨诗拍摄，刊登于 1935 年的《黑白摄影》画册

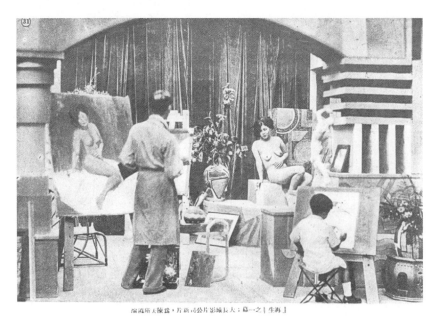

图 14　20 世纪 30 年代电影《再生》中的模特写生镜头，《良友》78 期

<p align="right">上海美专二十五周年纪念一览刊：石膏模型室</p>

图15　上海美专二十五周年纪念册刊载的石膏模型室图片

方写生范式在一个毫无西方文化模因的异国被确认。这本身就是一个颇有意味的结局。

第四节　从画谱到石膏模型的知识范式转变

明清以来的画谱将各种古代绘画母题和形式语言加以拆解和分析。绘画者多依据画谱创作，只需熟练掌握绘画模件并能自由组合、调整统一，便能以体制化的语言描述一个程式化但又"丰富多样"的世界。哪怕最具个性色彩的文人画，依旧是按照一种标准并以模件化手法来作画。雷德侯在《万物》

一书中曾以徐悲鸿和郑燮为例，他认为他们都存在对画谱的挪用，"他们的画笔并非真正的自由"[29]，而是"利用了（制度化、系统化的）构图、母题和笔法的模件体系"。雷德侯的分析似无贬低之意，他补充说模件化绘画并非完全丧失了艺术的真谛——具有不可复制性的生命本质，"它们以自己独特而无法模仿的形式渗透了每一件单独的作品，犹如自然造物的伟大发明。"[30]

贡布里希也曾就中国画家对《芥子园画谱》的依赖提出自己的看法："没有什么艺术传统比古代中国的艺术更主张对自发性的需要，但正是在那里，我们发现了对习惯语汇表的完全依赖。"在他看来，中国人的方法"如同埃及艺术形成的程式适应于他的目的一样……他这样做是为了记录和唤醒深深地扎根于中国人关于宇宙本质的思想中的一种心境。"[31] 在《中国美术制度与美术市场》[32]的第三章中，著者已经对帝制时代的中国美术的范式化、制度化特征做了较为深入的阐述，其中强调指出，中国古代美术发展到明清时代已然呈现出一种严重的程式化倾向，即艺术制度作为一种法度惯例被历代美术家以画谱、粉本以及口诀的形式确立下来。俞剑华在《国画研究》中曾指出："……国画何当不重写生？何当只有临摹？国画在唐宋时代纯为写生……及后画幅既多，临摹较写生为便易，好逸恶劳，人性之常，于是临摹渐多，写生渐少。"[33] 俞剑华认为，明清以来中国绘画重视临摹而忽视写生，与历代作品的不断积累有关。然而，将整个时代的临摹之风简单归因于人性懒惰并不合理。经典文本在历史发展中往往会沉淀为一种知识范式，后来者竞相遵从师习这些范式并趋于风格化。路径依赖会进一步强化这种遵从。

［29］［德］雷德侯：《万物》，张总等译，党晟校，北京：生活·读书·新知三联书店，2005年，第271页。

［30］［德］雷德侯：《万物》，第280页。

［31］［英］贡布里希：《艺术与错觉——图画再现的心理学研究》，林夕、李本正、范景中译，杭州：浙江摄影出版社，1987年，第141页。

［32］商勇：《中国美术制度与美术市场》，南京：东南大学出版社，2014年。

［33］俞剑华：《国画研究》，桂林：广西师范大学出版社，2005年，第4页。

尽管在西方学者雷德侯眼中，徐悲鸿是与郑板桥类似的中国画家，但徐悲鸿实是对《芥子园画传》批判最烈者。早在旅欧前的 1918 年，徐悲鸿就对《芥子园画谱》进行了无情的批判，同时呼吁"屏弃抄袭古人恶习（非谓尽弃其法）"。[34]《芥子园画传》里有许多绘画"零件"——山石、树木、舟楫、小桥、点景人物等，大多数近代画家都是通过《画传》来学习中国画，他们把画谱里的"零件"背熟之后，便翻来覆去地将它们组合在自己的作品之中。换言之，中国山水画千百年来都像这样发展，除了少数有创造性的艺术家表现自己的感受以外，相当多的画家仅是把传统的元素拼去拼来。相比而言，西方绘画更加重视写生，且这种写生是直接面向对象去观察。这种直接面对物象的观察，似乎要求观看者不附带已有成见或其他的因素在其中。当然，不抱任何成见是绝无可能的，绘画者都是某一文化观念和视觉经验的载体。在具体的观看中，画家基于自身的积累可能会发现各种的线条与光影的组成，在各种可能的组合中又感悟到其中的各种关系，这种可能的关系把画家的点滴感性思绪带入每一次绘画中。由此可见，相较临摹画谱，西画写生是另一种知识范式，只是在这一新范式中，绘画者多一点主体性和自由度。

　　西画知识范式的普及，势必造成传统画学知识范式的衰落。20 世纪 30 年代，俞剑华在《国画研究》里，表达了对新美术的旗手全盘照搬西方美术教学大纲和课程标准的忧虑："所谓新学之士竟熟视无睹，甚且斥（国画）为死物，设学校、立画会、编书籍无不以西画为指归，甚至普通学校之中，亦只知授西画而不知有国画，教育部所订之课程标准，图画科中亦无一语及中国画，仅于欣赏中并列中西绘画，而于教学目标及教学大纲中则毫未道及，使吾人骤视之，似为欧美人所订之课程标准而非中国人所订之标准也者。"[35]

　　有趣的是，新美术的倡导者在打破传统画学知识范式之后，引进了一套

[34] 徐悲鸿：《中国画改良之方法》，《北京大学月刊》，1918 年 5 月 23 日—25 日。

[35] 同本章注释 [33]。

图 16　民国时期的新式学堂中，石膏已取代画谱成为新的范式

西式古典美术的知识范式。简言之，就是在批判《芥子园画谱》之后引进了大批石膏模型。如果说《芥子园画谱》是中国历代美术经典的知识范式标本，那么石膏模型则是西方历代美术经典，尤其是古典主义美术经典的知识范式标本。只不过前者以平面版画为复制形态，而后者以三维石膏模型为复制形态。（图 16）

　　"现代美术教育之父"徐悲鸿极为重视石膏像的写生。徐所信奉和推崇的"素描是一切造型艺术的基础"，是以石膏像素描作为写生训练的第一步。石膏像是古希腊、古罗马以及文艺复兴时期经典艺术的复制品，其中蕴含了诸如黄金比例、理念美旨趣等古典主义造型规范。如同木刻版的《芥子园画传》无法还原宋元大师画作的精神一样，石膏像同样也会在复制中丢失许多原作的精神和造型的精微信息。搜寻《芥子园画传》的最佳版本，一度是近代学画人的执念。类似的，美术教育新模式的倡立者，如徐悲鸿和颜文樑在旅欧期间都在竭力寻找最优版本的石膏像。

　　1928 年，苏州美专负责人颜文樑赴法留学，在欧期间节衣缩食，并用举办画展所得，先后购置大小石膏像 460 余座，陆续寄回国内。苏州美专石膏像的质量与数量，为国内美术院校所艳羡。这些石膏像后随苏州美专并校而归入华东艺专。其中 13 件石膏像最为精美，如米隆的代表作《掷铁饼者》与真人一样大，是西方学院派艺术范式的"动美"标准。另一件波留

图 17　颜文樑在欧洲期间节衣缩食，并用举办画展所得，先后购置并陆续寄回大小石膏像 460 余座，图书 1 万余册

克列特斯的《持予者》，头身比例大约是 1 : 8，美专学生戏称之为"标准人体"，为学院艺术的"静美"标准。这些石膏像可说是西方学院派造型知识范式的经典标本，它们为中国现代学院美术知识范式的建立起到了奠基作用。这批石膏像在当时几为不可外传的"秘籍"。颜文樑规定最精美的 13 件大型石膏像不许随意搬动，更不许翻制外传，甚至不许学生写生时用手触摸。（图 17）

徐悲鸿在民国时期也曾用自己的画作换回一批欧洲经典石膏像，其中最为重要的《大卫像》后为其他各艺术院校反复翻制。几乎所有美术学院的《大卫像》都是以此尊石膏像为母本，"这些石膏自徐悲鸿从法国带回来，被各院校多次翻制，看上去已经不是石膏了，表面的质感比真人还要丰富和微妙。"[36]

[36]　徐冰：《愚昧作为一种养料》，见北岛李陀主编：《七十年代》，北京：生活·读书·新知三联书店，2009 年。

观看的革命：美术展览体制的发展变迁

明清文人画多为"横不过二尺"的册页，文人作画尤重书卷气，一般"耻作大画"。文人们的赏画品古活动往往在雅集上举行，大多是在书斋或后院等私人场所内，近距离观赏、把玩、品味笔墨、丘壑、气韵及画外旨趣。在"上手"的过程中，题款印鉴、材质、装潢工艺等细节也是重要的品鉴内容。

20 世纪初，西方沙龙式的绘画观赏方式被引进国内并迅速推广，艺术欣赏逐步成为开放空间中的展示观览。美术展览这一艺术观赏方式渐渐改变了中国人的视觉经验和中国画的欣赏习惯，也颠覆着中国绘画的固有价值观与表达方式。在展览会的开放空间里，大量处于文人画语境之外的流动的社会观众加入美术品鉴和评价的队伍中。一方面，经典美术的品鉴不再是上流社会的特权；另一方面，除了展陈机构的研究者和布展者，其他人少有"上手"把玩艺术品的机会。

近代公私美术展览会的组织架构和运行机制基本自日本和欧洲习来。对急需启蒙与救亡的近代中国而言，美展具有艺术启蒙和艺术传播的作用，专业观众和普通市民观众都是美展的接受者。专业观众是与美展密切相关的专业画家和艺评家，他们会以专业眼光鉴赏评判展会上的作品。美展同时也在努力吸引普通市民观众，他们是参展作品的潜在买主，也是新式美术学堂得

以生存发展下去的社会基础。普通观众往往抱着不同的目的而来，附庸风雅、猎奇、休闲或仅仅围观，但他们的参与恰恰达成了美展的社会教化功能。

第一节 从皇家的秘藏到人民的美展

张彦远的《历代名画记》中曾记载："汉武创置秘阁，以聚图书。汉明雅好丹青，别开画室，又刨立鸿都学，以集奇艺。"《隋志·序》中称隋炀帝"聚魏以来古迹，名画，于'观文'殿后起二台，东曰妙楷台，藏古迹。西曰宝迹台，藏古画"。这说明，历朝历代的艺术珍品自古以来就被当作稀缺宝贵的文化财富被权贵阶层庋藏。至宋代，皇家和私人更是不择手段地搜罗民间书画珍品。士大夫之中，米芾诸人嗜书画成癖的故事一时传为美谈。至明清，历代艺术珍品更是集中在皇家内库和少数大藏家的手中。看画赏画成了不可多得的优待和机遇。钱谦益在《列朝诗集小传》中记载，画家陈汝言是元末苏州军阀潘元明[1] 的门客，因主得势，"尝骑马过吴市，遇王止仲 [2] 徒行，不为下，以手招之曰：'王止仲，可来我家看画。'止仲尾之往，弗敢后。"钱谦益觉得陈汝言的傲慢不可理喻，区区一个门客"其矜伉专己如此"。陈汝言是个寄食权门的画家，就因为拥有观摩东家藏品的特权，便可在同道面前颐指气使。在没有精美印刷品更没有公开美术展览会的时代，品赏经典绘画是画家学习传统的唯一途径，也是一种不可多得的机缘。

至晚清民初，这种情况并没有因"三千年未有之剧变"而有大的改观。余绍宋曾说："顾藏庋之家，恒喜称秘，不以示人，穷僻之乡且弗论，即都

[1] 张士诚外甥，元末明初，张士诚造反，自称吴王，盘踞苏州。后张士诚降元，其封地仍以苏州为中心，苏州是元代绘画的重镇，张好招揽文士，在其幕下聚集一大批画家，有王蒙、陈汝言、杨基等人。1367 年，朱元璋军队围困苏州，张士诚败亡，苏州城破，文化遭到破坏。

[2] 王行，字止仲，明初画家，喜泼墨山水，时人号之"王泼墨"，著有《楮园集》。

会中寒畯之士，亦有终身不获睹先民之奇制剧迹者，遑论有众。"[3]余的这一说法并非夸张，林纾在自叙中就曾慨叹自己从未见过倪云林的真迹。近代藏家非为皇族也是望族，他们的藏品一般秘不示人。一些拥有藏品的画家或小藏家也只在举行雅集或切磋画艺时，才会相互展示自己的藏品和创作，甚少将珍品呈现在不相干的人面前。[4]徐志摩曾愤怒地写道："少数收藏家的大门不是用铁铸就是有武装的印度人看着，除了少数有钱有势的，或是洋人外，谁想看得着？"[5]

　　通过对史料的爬梳，我们发现，除了那些到西方博览会上构建"天朝上国"伟大文明叙事的"炫奇"与"赛珍"展示而外，在1910年之前，中国鲜有真正意义的美术展览会。一些与美术展览沾边的活动，其名称往往叫作"画赛会"或"美术赛会"。[6]1884年出版的《点石斋画报》对香港的画赛会有所记载，"香港画赛会：西人素性爱断奇争瞻博学有种类艺有专家，前月香港博物院大会堂，中西人赛画缤纷，五色各奏尔能，是会创设以来，迄今第十七次，此次赴会之人尤多，数家识者感叹为，模绘天然得"。[7]文中记录说"西人画赛会"已开展十七次之多，说明早在光绪初年，这类竞赛与展览合二为一的形式在香港是日常习见的西洋景。（图1）1906年的香港又举办过"美术赛会"，展出摄影、油画、织绣品、木器、金银器、中国画、日本画。至光绪三十三年（1907）丁未十二月二十四日，《时事画报》和《时谐画报》的"美术同人"——美术编辑，在广州下九甫兴亚学堂举办了"广东第一次图画展览会"。[8]此展是否算得上中国境内的"第一次"

[3]　参见余绍宋：《金石书画发刊词》，余子安：《余绍宋书画论丛》，北京：北京图书馆出版社，2003年，第113页。

[4]　林纾：《春觉斋论画》，于安澜：《画论丛刊》（下卷），北京：人民美术出版社，1989年，第638页。

[5]　徐志摩：《美展弁言》，《美展》第1期，1929年4月10日。

[6]　鹤田武良：《中国近代美术大事年表》1906项，大阪府和泉市久保物纪念美术馆、久保物纪念文化财团东洋美术研究所，1997年3月。

[7]　参见《点石斋画报》，光绪十年（1884），甲十一，八十四。

[8]　李伟铭：《20世纪早期中国的美术展览会摭言》，《美术通讯》，1997年，第8期。

图 1 《点石斋画报》描绘的香港画赛会场景

美术展览会，尚有待查考。

相比开风气之先的香港和广州而言，直至辛亥前夕，美术展览会才在中国其他城市出现。1910 年 5 月 5 日，清政府在南京举办了"南洋劝业会"，美术馆、京畿馆、广东教育协会教育出品馆，方才首次推出了美术品的展示。（图 2）

差不多同一时期，少数中国人开始参加海外的美术展览会。如 1910 年春，就读于东京美术学校的李叔同参加了日本的"白马会第十三回展"。李叔同是迄今唯一能用史料证明曾两次参与白马会美展的中国画家，也是首位在海外参展的中国画家。[9]

[9]　白马会是黑田清辉主导的外光派油画团体，成立于 1896 年。李叔同参展白马会分别是在他三年二期和四年二期时，与同校日本教授一起参加白马会展览是难得的荣誉。1996 年，日本出版了植野健造的《白马会结成 100 年纪念：明治洋画的新风》，根据此书，李叔同至少有 4 幅作品参加过两届白马会的展览，这些作品的署名为"李岸"，其作品《朝》还载于《庚戌白马会画集》（画报社，1910 年 6 月），画中所画为逆光坐于窗前榻榻米上的日本少妇。参见刘晓路：《档案中的青春像：李叔同与东京美术学校（1906—1918）》，《美术家通讯》，1997 年，第 12 期。

图 2 南洋劝业会研究报告书

 1911 年，高剑父在广州举办中国近代第一次个人画展，据说这是中国画家的首次个展，也是中国画的首次现代展览。第一次全国性的官办美术展览会概为鲁迅在教育部任职期间所筹办的全国儿童艺术展览会。[10] 1913 年 7 月，刚成立不久的上海图画美术院在静安寺路的张园举办首届展览会，展出油画、水彩作品。此后该校几乎每年都举办此类展览会。1915 年冬，留日学生江新、严智开、汪洋洋、胡根天、许敦谷、陈抱一、俞寄凡、汪亚尘等在日本创立"中华美术协会"，江新为会长，此为中国留日美术学生的联

[10] 据 1913 年 3 月 31 日《鲁迅日记》载："午后同夏司长及戴螺舲往全浙会馆，视其戏台及附近房屋可作儿童艺术展览会会场不。"，后因"二次革命"爆发，袁世凯出兵镇压，时局混乱，延期至 1914 年举行。从 1913 年 3 月到 1914 年 4 月，鲁迅一直为展览会的酝酿、筹划、审查、开展而操劳忙碌。展品主要是全国各地小学生的字画作业，还有编织、刺绣、玩具及其他手工艺品，种类繁多，琳琅满目。展览会于 1914 年 4 月 21 日正式开幕，5 月 20 日闭会，历时一个月之久。会场设在手帕胡同教育部礼堂，有 11 个展室，展品数万件，一个月观众累计达数万人。展出结束后，由鲁迅、陈师曾等挑出 104 种 125 件优秀展品，送交筹备巴拿马万国博览会事务局，以供届时中国馆展出。1915 年 3 月，教育部为此次展览出版纪念专刊——《全国儿童艺术展览纪要》。参见《鲁迅全集》（第十四卷），第 51 页。

谊团体，画会成立后，便选出会员作品在东京、横滨多次举办展览。"中华美术协会"或是中国留学生举办海外美展最早的组织机构。

或因"五四新文化运动"的催化，1919 年以后，上海、广州和北京等大城市中各类美术展览会如雨后春笋与日俱增。当时的多数美展尚无清晰的定位。如颜文樑等人于 1919 年举办的"苏州画赛会"，尽管意在针对"国人对艺术犹未注意之期，社会审美观念极低"而发起，但在举办中却成了专业画家间"提倡画术，互相策励，仅资浏览，不加评判"的"雅集"。

20 世纪 20 年代的美展就其组织特点，大致可分为四类：一、由美术社团组织的各种美术展览会；二、由美术学校组织举办的师生成绩展览会；三、各级政府主办的美术展览会；四、海外留学生组织举办的美术展览会。[11]

美术社团举办的展览，多以"宗派认同、相互激励、提携后进、交流画术"为宗旨，"表达社会关切"在起初只是一个愿望和口号。但展览这一全新的价值转播方式，还是对中国传统书画雅集式的封闭社交造成挑战，也对把玩式观赏规则起到一定的颠覆效果。美展让大多数近乎美盲的社会公众也参与到新式美术运动中来，成为推动美术革新和参与社会改造的重要力量。

与各类书画社团所举办的展览不同，美术学校的师生展览往往主要体现了主办者的办学目的，因此定位更为明确。概言之，无非汇报成绩、制造舆论、引发话题、扩大影响、延揽生源、竞争同行等。这些成绩展览会往往由私立性质的美术学校发起，不仅是美术新思潮的倡导与呈现，也是传统美术走向现代美术的艰辛探索，更是私立美术教育机制成长发育的见证。从民初私立美术学堂的学生展览入手，一方面可以管窥现代美术教育的初期形态；另一方面，也为近代美术史的书写提供了一种全新的观照角度。（图 3）

民国政府组织的美术展览会侧重美术的社会教化功能。1912 年 9 月 2 日，刚成立不久的民国教育部颁布了民国教育宗旨："注重道德教育，以实利教

［11］ 参见商勇：《从实利教育到艺术启蒙——上海图画美术学校"第一届"成绩展之历史意义辨析》，《南京艺术学院学报（美术与设计版）》，2014 年，第 1 期，第 34 页。

图3　1918年上海图画美术院第一届成绩展览会水彩画部

育完成其道德。"此一教育宗旨基本为时任民国教育总长蔡元培教育思想的总体现。正如万青力指出的那样："蔡元培以其特殊的学术背景、经历和地位，影响了中国近代美术教育体系的形成，他对近代美术教育的影响是在民国初期，他在前人奠定的基础上，明确制定了包括美育在内的教育方针，促进了中国美术教育由学习日本向学习欧洲的历史性转变。他不仅扶植了近代美术专业教育，也开辟了社会美术教育事业。"[12] 在这个历史阶段，创办艺术博物馆和举办各类美术展览会便是开辟社会美术教育事业的主要实践。

　　20世纪20年代是美术展览会的滥觞时期，迅速发展起来的新美术社团所举办的画展，在气势上压过了美术学校的成绩展览。相比学校展，社团展

[12]　万青力：《蔡元培与近代中国美术教育》，《20世纪中国美术教育》，上海：上海书画出版社，1999年。

的地域覆盖面更广，参加者多为成熟的美术家，有的还是媒体人，故其社会影响均大过学校的成绩展览会。20 年代上海的美术社团如雨后春笋，尤其留洋美术家的归国令此前沉寂的艺坛新潮迭起，百家争鸣。南北东西、新旧青老，各美术家群落均大办社团，延揽人才，美术展览会成为他们交流、竞争，甚至对垒、叫板的擂台。值得关注的是，这一阶段也是美术展览机制走向成熟的关键时期。以天马会为例，其"天马展"在审查、评审、出版、批评、奖励、购藏等方面已真正具备了现代美术展览的基本环节，这些是更大规模的全国美展在运作方面的预热。

开风气之先的西画家们聚集在美术学校的大旗下，通过学堂授课和画会雅集加强彼此间的合作与联络。他们自发组织策划了一系列美展，并与美术学校、美术杂志及美术社团（例如上海图画美术院创办的《明星画报》、学报《美术》，以留学东洋的西画家为主要成员的"东方画会"与继起其后的"天马会"）组合成了"三位一体"的紧密结构，这一结构共同拓展了民国初期上海西画的公共领域。展览组办者不仅在《申报》《时报》《学灯》《上海画报》等公众传媒上发布各类信息文字，还利用自办的专业刊物加强社会宣传，扩大画家个人的社会影响。通过美术学校培养和引导被新式美术教育所吸引的学生，并将这些具备新式美术趣味的年轻人发展成各类美术展览的观众、参与者以及各种美术刊物的读者。随着上海美专等西画学堂社会影响的不断扩大，这一人群的基数从民初的十数人增加到 30 年代初期的上千人。这些美术新人也成为美术新思潮的传播者和向传统礼教发起挑战的先锋。

除上海艺坛外，北方的美术学校和书画会社也在同时期举办了大量美术展览会。比如被时人称为京派"广大教主"的金城，于 20 年代初期和陈师曾、周肇祥等人创办了中国画学研究会，该会和后来的湖社组织了一系列书画展览会。在金城周围聚集了京津地区大批国画家，他还多次到江浙地区活动，联络海上画坛的领袖王一亭等人合办画展。金城和王一亭都为浙人，他们与日本画界交往密切。近代日本受西方文明强烈冲击，西洋画风靡，与中国画同宗同源的日本画也遭到排斥。为保存民族文化，一部分具有强烈责任

感的日本学者如内藤湖南、大村西崖等人，为传统的、民族的艺术辩护和呐喊。一种共鸣在中日画家间产生，本着共同保存发扬东方艺术的精神，两国画家走到一起。中国画学研究会成立后，即于1921年11月在北京欧美同学会上举办了第一次中日联合绘画展览会；次年又在日本东京开会。从1926年起，每隔一年在日本举办一次中日绘画联合展览会。1924年及1926年，又分别在中国的北京、上海，日本的东京、大阪举办了联合展览会。[13]

20世纪20年代，中国人在海外举办的大规模美展首推在法国举行的"中国美术展览会"。1924年2月，"留欧中国美术展览会筹备委员会"在巴黎正式成立。该筹委会以留法画家组织"福玻斯会"与"美术工学社"为主体，同时联络到德国、比利时、英国、意大利的美术留学生组织。筹委会推举林风眠、刘既漂、林文铮、王代之、曾一橹为筹备委员，蔡元培为名誉会长。4月，"中国美术展览会"在法国东部史太师埠举办，蔡元培为展览撰写前言，并主持开幕式，林文铮为展览委员会会长。5月，"中国古代与现代艺术展览"在法国阿尔萨斯首府斯特拉斯堡原德皇行宫莱茵宫隆重开幕，蔡元培主持开幕典礼。展出作品为三类："一为中国固有之美术"，"二为完全欧风之作品"，"三为参入欧化之中国美术"。

近代中国尽管师习西方早于日本，然其程度则大有不及，在美术制度的发展转型上亦然。刘海粟在1921年倡办全国美展时，便提及当时中国与日本在这方面的差距："自昔日本国以我国唐画及佛教造像为彼国粹者也，维新而后，既习西方美术，乃自明治四十年，文部省定每岁开美术展览会各一次于东京、京都，于是作家辈出，今日俨然以东方美术国自炫于世。取证非远，大部（教育部）固有意乎，则请为策举行之法。"

刘海粟亦言明倡开全国美展的好处：一、"今国人研习西方美术者又渐盛，而多徒习皮毛，讹传颇远，美术前途更复难道。"二、"国人观者，有以发其情养其趣正其好尚"；三、"他国人观者，亦有以现我国文化之程度，

[13] 见《金拱北先生事略》，《湖社月刊》创刊号，天津：天津古籍出版社，1992年，第2页。

为正常之评判，其事盖至要且切也。"[14]

他提出的具体方案是："仿法国沙龙办法，拜大部（教育部）岁集国内美术新作品，若绘画，若雕塑于国都，（每年）开展览会一次。"其目的是："以为提倡，稗国人学者，有以知我国美术形式内容，与西方美术孰美备，而能竭其心思，纯其造诣。"[15]国民政府教育部于1929年筹办的第一次全国美术展览会是历史上第一次全国范围内的美术展览会。该展陈列传统书画、西画、建筑、雕塑、工艺品等两千多件，是中国美术由古代形态向现代形态转型阶段的一次总结和展示。[16]

由教育部策办的全国美展览，是对日本帝展以及法国艺术沙龙展的模仿。日本的美术学校和各种展览会的规定等皆是仿自法国，就展览制度而言，日本的帝展模仿自法国的艺术沙龙，而中国的美展则主要是以日本和法国为师。[17]

这次全国规模的美展是在弱势政府倡导下，由地域精英通过整合各地域、各门派的艺术力量举办起来的一次大型艺术沙龙。它弥合了20年代初期"新潮"和"国粹"的论争，却引发了"为人生而艺术"与"为艺术而艺术"的另一场富于时代特色的争论。

1929年的全国美展是一个分水岭。在此之前，画坛格局由地域性向社团性发展；在此之后，则由社团性向政派性转化。此外，美术展览会的展示方式以及与之配套的淘汰品评机制，使那些符合现代观览方式的绘画从并置

[14] 《申报》，1921年3月14日，第11版。

[15] 同上。

[16] 同本章注释[5]。

[17] 所谓"帝展"是东京的日本帝国美术院模仿法国秋季艺术沙龙的规范所创设的，全名为"帝国美术院展览会"。日本帝国美术院，即今天的日本艺术院，是日本的最高艺术团体，隶属于文部省。其于1919年9月5日创立，1937年6月23日改称帝国艺术院，1947年12月4日改名日本艺术院。"帝国美术院第一回展览会"前身是1907年6月创立的日本文部省美术展览。1907年日本东京美术学院向文部省建议，模仿法国艺术沙龙，举办第一个官办性质的美术展览会——"文部省美术展览会"，简称"文展"。1919年，帝国美术院成立后，接办"文展"，"文展"改制为"帝国美术展览会"，简称"帝展"，审查委员皆为日本画坛领导人物，象征着"大日本帝国美术"最高权威。

图4 1929年4月，第一次全国美展在上海南市新普育堂开幕

图5 1929年第一届全国美展所出美展特刊（古部与今部）

的展壁上脱颖而出，其形式语言上的革新因素也同时被选定为此后绘画风格的发展方向。（图4、图5）

　　美展不仅引发了传统书画在图式、装裱、尺幅等诸方面的革命，而且其

公开化的征集、审查、定级、批评程序使艺术民主和艺术自由组织化、制度化。媒体和出版的介入，更使美术家与整个社会的关系也发生了根本的变化。此外，"展览之最大效力，在能取其精者，以为比较观摩其影响所及，常能造成美术之新运动，使社会思想感情，受其转移"。[18]成功的近代画家，往往是其作品适应了公共展览视觉效果的画家；而有意识地改良中国画的画家，其具体的绘画方法、技巧，也往往是基于强化其作品在展览会中视觉效果而考虑。无论是被标示为侧重发扬传统、书画并重的吴昌硕、齐白石、潘天寿、李苦禅、张大千、傅抱石、陆俨少等，还是被定义为倾向融汇东西而参用西法的高剑父、徐悲鸿、刘海粟、林风眠、蒋兆和、李可染等，他们的绘画成就、声名地位，无一例外地与20世纪美术展览会的发展普及有着直接而密切的关系。20世纪成功画家的作品，在人头攒动的展厅里都能做到"不被吃掉"，他们的画作在远距离一瞥时便能抓住观众游移的目光，并能将其吸引到作品前；待靠近后，又能在近距离的观赏中给观者提供值得咀嚼、玩味的视觉细节。

显然，美术展览与美术创作在20世纪上半叶余下的十年时光中完成了彼此的相互改造。闻一多在1943年昆明市出版的《生活导报》上发表《画展》一文时说："我没有统计过我们这号称抗战大后方的神经中枢之一的昆明，平均一个月有几次画展，反正最近一个星期里就有两次。"[19]这说明就算在炮火连天的抗战岁月，大后方的美术展览依旧持续不断，战火中的民众像法国大革命时期刚参加完街垒战的群众那样涌向展场——他们需要片刻的慰藉。这或是"人民涌向艺术"的开端。（图6、图7、图8）

[18] 李寓一：《美展之将来》，《教育部全国美术展览会参观记（三）》，《妇女杂志》第15卷第7号（教育部全国美术展览会特辑号）。

[19] 见郎绍君、水天中编：《二十世纪中国美术文选》（上卷），上海：上海书画出版社，1996年，第599页。

At a corner of the exhibition room （攝同思潘） 隅一之會覽展

图 6　展览会一隅，《良友》58 期

图 7　林风眠参与策划的 1929 年
杭州西湖博览会门头设计外景，
二我轩照相馆拍摄

图 8　1929 年杭州西湖博览会参
考陈列所外景

第二节 美术巡展与艺博会雏形：北京艺术大会的组织机制

1927 年，刚上任北京国立艺专校长不久的林风眠发起并组织了以"实现整个的艺术运动，促进社会化"为宗旨的"北京艺术大会"。艺术大会前夕，林风眠发表宣言称："我们要打倒一切传统的艺术，我们要打倒一切为阶级而制作的艺术，我们要打倒所谓'为艺术而艺术'的艺术，我们要创造新艺术，我们要建设为全人类的艺术，不是一种与人无关的天上的东西……我们有了形艺社联合组织。形艺社与民众接触……最普遍的方法，莫过于展览会……使民众知道真正伟大的艺术……民众！欢迎！欢迎你们来！"

在法国留学多年的林风眠在主办艺术展览活动方面颇有经验。1924 年，林风眠在法国发起的"福玻斯会"联合美术工学社，成立了"中国古代和现代艺术展览会筹备委员会"，该会于这一年的 5 月在法国斯特拉斯堡举办了"中国古代和现代艺术展览会"，林风眠共展出 42 幅作品，并被法国《东方杂志》记者评为"中国留学美术者的第一人"。林风眠仿照法国沙龙所办的北京艺术大会，其目的本是集中艺术界的新生力量，发起艺术运动，以此践行他的为"人生而艺术"的主张。

起初，年轻的林风眠以青年艺术家的身份与师生打成一片，因此艺术大会在组织上，也能贯彻师生合作的民主办校精神。校务活泼且充满热忱。北京艺专评议会推选林风眠、王代之、黄怀英、杨适生等教职员 15 人，学生会推出学生委员 15 人，联合组织筹备委员会，并设立事务处。委员会下设文书、宣传、征集、审查、指导、出版、庶务、会计等股，分股办事，每日举行分股会议。委员会通过了《北京艺术大会组织大纲》，大纲明确规定了名称、宗旨、组织、内容、经费、会期、地点、附则、各股职员等事项，并拟订了出品简章等具体内容。

北京艺术大会参照法国艺术沙龙计划分春、秋两季举行。首次的春季大会从 1927 年 4 月 1 日开始征集作品，一开始就定调为不是普通的、单纯的美术类的展览会，除书画、雕刻、古玩展览外，还同时举行戏剧及音乐

表演。

二十多岁的年轻校长，为了向国内艺术界证明自己的才能，不免有些好大喜功。林风眠一再强调，艺术大会规模极大，与一般普通展览会性质不同，必须最大范围地集中艺术界全部力量，实行"整个的艺术运动"。大会参展作品的征集办法颇宽松自由，除全体艺专师生作品外，也欢迎校外艺术界参加，并由征集股向北京内外的艺术家及艺术团体发了征求作品公函。据说，京内艺术团体如京华美专、北京艺术学会、形艺社、一五画会、西洋画会、心琴画社等，大会均派人接洽，各社团应允参加。京城名家如汤定之、陈半丁、萧谦中、冯臼厂、王梦白、邵逸轩等，也口头同意大会可以陈列他们的作品。此外，女大音乐系、北大音乐专修科、师大西乐社、五五剧社、青年俱乐部等青年团体，都积极报名了。艺专青年学生热情高涨，漫画社也"扩张范围，凡京内外爱好漫画者，皆可自由加入，并筹备丰富作品，拟参加北京艺术大会。""艺专五五剧社，排练四幕短剧，定于五月内在艺术大礼堂公演二日……一为参加北京艺术大会。"

北京艺术大会在会场布置上最突出的特点是标语警句及宣传画遍布，有如大卖场的招贴广告。门首挂白底黑字木牌一方，以装饰图案字体写"北京春季艺术大会"。会场内到处张贴标语警句，这些标语有："要宣传艺术，就要组织大规模的艺术大会，要组织大规模的艺术大会，就要学艺术的同志们，来共同努力，朋友，你是个献身于艺术的吗？那么，就请你来尽你的宣传艺术的责任吧！""社会这样的干枯，我们要洒点甘露；社会这样的昏暗，我们要筑一个灯塔；社会这样的沉寂，我们要建一个钟楼。啊！这就是我们应尽的责任。""北京艺术大会开幕了，这是谁的责任？应该怎样参加？咳！我要去，我要去，调和中西，介绍西洋，整理中国，创造未来。""艺术好似晨钟，要唤醒一般梦中的民众；艺术好似太阳，要在这样的社会里，给人们一线曙光。""朋友，你如果是个艺人，就请你来参加这北京艺术大会，因为这是我们宣传艺术的良好机会。""愿大家离开腥血满地的世界，同向艺术之宫走去。""艺术家的思想，是永远站立一般人的前面，负责引导的责

图9 1925年北京艺术大会现场，媒体报道图片

任。""艺术是人生的巨灯，把它底光焰放开来哟，要照遍了人间。""有郁积着不抒不快的情形吗！请表现在艺术上，公诸同好。""新艺术是在黑暗的民众前的一颗明星！"

会场内最醒目的宣传画是《观众拥挤参加图》，上题"北京艺术大会开幕了"，左题"艺术之光"，右书"艺人之声"。林风眠也画了一幅安琪儿向北京街头播撒艺术种子的宣传画，画中自题："呵啊！这满城的迫切的呼声，不仅是肠胃的闹饿吧！人生需要面包，人生还需要比面包更重要的东西——艺术呢！"此画被记者吹捧为"画意及色调俱富于美术的价值"。为了使艺术大会变成最广泛的"民间运动"，醒目的广告宣传画及标语还张贴到了北京的各个十字街头。（图9）

北京艺术大会多次召开作品审查会议，"审查标准以富于创造作风为上品"。林风眠曾邀集各系教授将所有作品逐一审查，凡审查及格者，一律编号。共计收到作品二千余件。至于作品陈列次序，在法国教授克罗多的建议下，打破了国画、西画、图案画的界限，混合陈列。各专业也不分组（如山

水、花卉、工笔）。因画幅太多，分为十个室展览，各个展览室俱充满各种材质和各异画风的作品，显得较为混乱。后因参展画幅太多，又扩充出四个展览室，全校共划为十四区，展出作品将近三千件。组委会征集股还详细编定了作品号码，并赶印参观路线指示图分发给观众。

北京艺术大会并非单纯的美术类展览会，举行戏剧及音乐表演也是大会的重要内容。大会共举行了十多场戏剧、音乐、舞蹈表演。大会举办期间，为了让一般民众了解艺术，多次安排室内讲座和广场演讲。演讲涉及的主题内容是艺术大会的使命，也涉及音乐、戏剧、戏曲等众多方面。演讲人既有艺专教师，也有校外人士；既有中国人，也有克罗多等外国人。这些公开演讲用大喇叭喊出了主办者所倡导的艺术主张，对广大市民起到一定的艺术启蒙效果。

此次艺术大会原定出特刊 90 余种，后因经费困难，印刷条件跟不上，而改为 8 种。此外还规定，参加艺术大会的各艺术团体，必须各出一种刊物。起初计划出 13 种，但最后实际只出了 7 种，分别是《海灯》《胡涂特刊》《西洋画会特刊》《形艺社特刊》《五五剧社特刊》《漫画社特刊》《四川艺术学社特刊》。有关美术社团还出版有《花鸟集》《漫画》专集等。大会还与《世界日报》副刊《世界画报》接洽发刊艺术大会精品专号，《晨报》附刊《星期画报》也同时发有艺术大会专号。

开展时间为上午九时至下午四时，单人单次入门券，售铜钱十枚。参观人数最多的一天，达一千四百余人。大会特置批评簿一本于每个展览室，请参观者留言。虽然也有乱写乱画的，但据称批评簿上，留有佳言者甚多。展览过程中，不少精品被现场订购，国画以齐白石、李苦禅最多，油画则首推法国外教克罗多。此外，在展览的最后一周，大会广邀北京城里的艺术家与艺术批评家，到北京艺专开了一场茶话会，对此次艺术大会出品进行学术批评，同时讨论今后艺术运动的诸多问题，并对北京艺术大会进行了艺术史定性。

北京艺术大会在中国现代艺术展演史上有重要的范本意义。两年后在上

海举办的全国美展显然在某些方面也借鉴了北京艺术大会的展演策略，比如，全国美展既有戏剧、音乐等表演，也有专家学者的专题演讲等。艺术大会对民众免费开放三日，并派专人义务讲解，且不断地更换展览作品，这样的操作在同时期的美术展览中很少得见。

第三节　民国时期美术展览会审查制度的人治困局

美术展览史同时也是一种艺术制度史。从制度史角度考察民初美术展览，便于澄清民初艺术场与各级政府权力场及买办财团经济场之间的因果关联。"美术展览会"与传统书画雅集的根本区别在于，前者颇具"现代性"的制度设计。为保证或彰显"美术展览会"的开放性、公正性和民主性，民国时期的大型"美术展览会"往往在总务委员会之下设立征集委员会和审查委员会。征集委员会旨在最大范围内征集展品，以体现展会的全面性、开放性，而审查委员会则负责筛选征集来的作品，力求从艺术与学术的角度遴选最优秀的作品进入展会，审查委员会同时还负有推举选拔获奖作品的职责。无疑，审查制度是现代美展不可或缺的关键环节，但也是最难贯彻且矛盾争议最大的部分。

民国时期的全国美展，究其源头，主要仿自法国的沙龙展和日本的文展与帝展。法国沙龙展堪称"现代美展之母"，其规范严格的审查制度确保了沙龙展作品的质量。综观法国沙龙展的评审制度，除了大革命时期的沙龙展之外，参展作品的遴选工作皆由沙龙展评审团（审查委员会）负责。从1798 年到 1814 年，评审成员主要由法国政府任命；复辟时期的评审团则以博物馆司司长为首，由艺术学院教授组成。总体而言，法国沙龙展的审查制度是严格而规范的，其中以七月王朝时期沙龙展的审核最为严厉，侯松达尔（Léon Rosenthal，1870—1932）曾指出："评审严厉到一种荒谬冷酷的地步，连老师德拉克洛瓦、夏谢里奥、库提赫及学院成员皆无一例外，当然风景

画家鲁索、柯罗更不用说了。"[20] 侯松达尔还按严厉程度对评审团成员作了区分，强硬派由年长画家、次级画家毕杜尔德、库德和格哈内组成，他们自行设定评审标准，排查所有艺术风格，也剔除接获订单的艺术家。因其借由行政机构和皇家赞助来获得支持，所以艺术家或画商根本无法贿赂他们。而其他评审成员如安格尔、德拉克洛瓦、贺拉斯·维尔奈属于温和派，但后者并不真的反对前面这些"职业守门员"强硬的做法，温和派一般会放任他们去做，当其做法太过火时，温和派成员干脆选择不出席评审会议。总体而言，法国沙龙展的评审员皆固守着一贯奉行的职业伦理，他们自诩为了艺术的标准可以奉献一切。

　　日本近代美展之审查制度的建立可谓一波三折，因有东京劝业会混乱失败的前车之鉴，肇端于 1907 年的日本文展在审查方面尤其严格。最终，体制上的完善直接促使文展成功举行："由于鉴查严格，（文展）取得我国（日本）美术展览会未曾有的好成绩。（东京劝业）博览会时美术界频现的难堪丑闻，如今随着官方美展的开幕恢复了名声。无须再强调的是，正因展览的强力驱动，美术家才能充分发挥其能力，而官设展会场内的成功，同时刺激着美术家们不得不去认真地创作。"[21] 严格审查对于美术展览会的意义，经此次转圜令日本人印象深刻，这也是 1923 年日本艺评家立野雪乡参观上海的"天马会第四届展览"时，反复强调审查之重要性的由头。1919 年的日本第十三回文展改为第一回日本帝国美术展览，同时由文部省颁布官制，添设会员；自此，帝展审查员的委任不再由文部省专擅，而必须经过会员的同意。如此，便纠正了早前艺术审查的官僚化倾向，充分体现艺术民主的近代日本美展审查制度得以最终确立。

[20]　参见雷昂·侯松达尔：《从浪漫主义到写实主义》，1914 年，第 39 页，重版于 1987 年，巴黎，Macula。

[21]　《公设美术展览会》，《太阳》，13 卷 16 号，1907 年 12 期，第 157—158 页。

图 10　陈炯明像（摄于 1921 年），来源：1922 年上海振民印书局
出版物

　　民国初年，中国的美术展览会多数只有"征集"，却并无"审查"[22]，
一些书画社团组织的展览实际上只是拉帮结派和抱团取暖。1921 年，广东
首开风气之先，在广州举行了全国首个省级美术展览会"广东第一回美术
展览会"，"广东全省美术展览会是政府主办的，正会长就是那时候的省长。
先在太平沙那里设立了广东全省美术展览会筹备处，征集各县出品，由各县
先开预审会，审查过作品之后，才送大会审查，这是极其认真的，和后来那
些凑热闹的画展不同。"[23] 显然，此次美展最大的亮点就是由政府出面设立
了审查委员会。当时的省长陈炯明（1878—1933）（图 10）亦为粤军总司令，

［22］ 1910 年的南洋劝业会设有美术审查室，曾在《申报》刊登启事："油漆铅笔等件，均以着手审
查，其中肖像颇多，均系临照之物，非与原照比较无从知其短长。望诸君速将该原照寄来，以便评分
为盼。审查期迫，迟恐无及，除由出品科——函知外，合即登报布告……南洋劝业会美术审查室教启。"
见《申报》，1910 年 8 月 26 日，第 1 张第 7 版。
［23］ 吴琬：《二十五年来广州绘画印象》，《广州艺术青年》，第 1 期，1937 年 3 月。

图 11　广东省第一回美术展览会全体职员合影，前左三为副会长高剑父，前左四为会长陈炯明。

具有绝对的权威；而且陈氏一向颇具民主思想，政治上反对军治、党制，提倡民治，文化上重视教育，能革除陋俗，依重新派精英，倡行法制。从相关文献的解读中，可以得出此次省展之审查委员皆能服膺于陈炯明的威权：

> 以省长名义聘请审查员，分绘画、雕塑、刺绣、工艺美术四部，绘画又分中国画、西洋画、图案等。国画审查员为潘致中、温幼菊、李凤廷、姚粟若、赵浩公、高剑父、高奇峰等；西洋画审查员为胡根天、陈丘山、雷毓湘、徐芷龄、刘博文等。[24]（图 11 ）

然而，"在审查出品时，（依然）闹了一回小小的乱子，就是那些擦炭粉、临风景照片的月份牌式的水彩画之类的出品，全给落选了。内中有一幅

[24]　同本章注释 [23]。

是某女士之大作，她不服审查，借着一两个军人的武力，向大会恐吓，要殴打审查员，陈丘山就是她恐吓的对象。幸而那位兼展览会正会长的省长，绝不容情地依正会章执行，而且把那两个军人申斥了一顿，才解决了这个乱子。"[25] 此次审查制度的试水，若无省长陈炯明的绝对威权，则"会章"必然形同虚设，这似乎昭示了在中国这样一个具有深厚人治传统的社会环境中，审查制度的推行，必会遭遇不可预知的坎坷。

在十五年后的"第二届全国美展'广东省预展会'"上，广东美术界再次陷入类似的人事乱局。据《美术杂志》（图12）所载，当时的混乱局面主要有两方面：其一，国画审查员在审查会议上几乎打起架来，"各方都是以'有你无我'的要挟来做胜利的争持"，"新派"与"旧派"各出己见，并以本门派的眼光判断别派画作的优劣。其二，审查委员会设计了"百分法记分制"来决断艺术的优劣，此法的本义是为"免除审查员于审查时之争执而设"，但此法倍遭诟病，有人甚至认为这"其实就是审查委员没有艺术判断力的一种表露，正如一个人在遇到无可如何时，无主见的权宜之计"。有评论者不无揶揄地调侃道："广东预展会里的审查员却把艺术作品委之于数目字的命运，则该审查委员的艺术学识与判断意能如何，我们不想可知。以数目字来决定艺术作品的命运，这只有小孩子闻之不会捧腹狂笑而已。"[26] 广东国画界的分裂由来已久，[27] 此次审查委员会中，新旧两派之席位数不分

图12 《美术杂志》，1937 年 3 月第 1 卷第 3 期，"第二届全国美展特辑"

［25］ 同本章注释[23]。

［26］ 燕少妍：《关于美展的审查问题》，《美术杂志》，1937 年，第 1 卷第 1 期，第 21 页。

［27］ 20 世纪 20 年代初期，高剑父、高奇峰兄弟及陈树人从日本归来后，以居廉花鸟画为根底，接受日本画风影响，创立折中派。针对"二高"在不同展览会上频频推出的"新国画"，1926 年，旧派阵营的"国画研究会"成员、青年画家黄般若（黄少梅之侄）撰写《剽窃新派与创作之区别》一文，正面提出"二高一陈"作品有"剽窃""抄袭"问题。是时，高剑父在广州组织"新派画大展"，于是授意其学生方人定回应黄般若的挑战，以《新国画与旧国画》一文还击，指责"国画研究会"守旧；不久，黄般若在潘达微授意下，在《国民新闻·新时代》发表《新派画是中国的衣冠吗？》一文进行还击。后来，双方就传统文人画的认识、绘画的写生、借鉴与抄袭、中西绘画与日本画等诸方面展开激烈争论，论战持续半年之久，此即所谓"方黄之争"，又称新旧画派之争。后经叶恭绰居间调解，双方暂时结束纷争。

伯仲，两派彼此皆不肯低头接受对方的审查评判。争执相持不下之际，官方人士以解除两方审查权相威胁，方使双方妥协而达成勉强的合作。不难想象，所谓"百分法记分制"大约在"免除审查员于审查时之争执"上起到一定缓冲效果，这或多或少算是制度设计上的小小进步。

梳理历史，我们发现此类派性之争充斥于民国时期的各大展览会之中。历史学家唐德刚（1920—2009）曾说："在近代中国政治转型期中，国家无定型，制度政府运作无法治的情况之下，一切靠的是人、系，或称党、称派、称团……总之，它是一群人在一个头头之下的有形或无形的组织，君不见民国时期的大政客，动辄'我系''我党'如何如何。例如：北洋系、安福系、直系、奉系、政学系、交通系、老桂系，以及后来国民党的汪系、胡系、西山系、太子系、黄埔系、CC系、公馆系、桂系，乃至江浙财团……真是举之不尽……青帮、洪帮的黑社会，乃至满口'德先生''赛先生'的学术界、文艺界，作诗、著书、画画、唱曲子，都不能免。"[28] 在此特定的社会情境中，美术界的观念之争、趣味之争已不纯粹，乃至与政治派别的路线之争、利益之争融而为一。事实上，艺术体制中实际的权力得失不仅关乎美术家群体的利益和地位，落败者甚至难逃被历史遮蔽的命运。

因人事搅局而至制度不彰的尴尬，并非始自广东省第一回美展。追溯历史，引入审查制度的小规模展览在民初上海画坛已然十分普遍，最典型者非"天马会"系列美展莫属。首先，发端于1919年的天马会，其入会方式和展览会的审查制度关系密切，不同等级的会员不只在作品的审查上可以获得不同的优待，会员等级的高低也是审查员遴选的重要门槛，有时候甚至成为特权的象征。例如第六届、第七届的画展中，所谓的"责任会员"均可自由推荐参展作品。鉴于日本二科会等在野美展的成功举办，刘海粟等人组织的天马会在首届画展的出品细则内便详列了展品审查的相关规定。细则明确了陈列作品的征集标准是，"须具有独倡艺术之观念，对于临摹抄袭之作

[28]　唐德刚：《晚清七十年》，长沙：岳麓书社，1999年，第23页。

品一概屏除"[29]。至于审查的程序有二，第一道程序是由天马会推选会员中富有美术经验者，并请外界美术特殊人才担任审查，审查合格之后才准予陈列。第二道程序则是对于已经陈列的作品再行审查，选出最优者给予"最优等"或"优等"之类的名誉奖励，而非会员者的出品若得到以上相等的奖励，可以被推选为"责任会员"。整体看来，无论是会员或非会员的出品，都需要经过审查投票选举，甚至审查员的作品也需要互相检选。到了第二届，审查制度剔除了先前延请外界美术特殊人才的方式，而完全以会员为审查员候选人，并采取通信投票选出六名审查员。而往后的遴选，除1921年的第三届画展是个例外，其余大致也都采取这种会员投票的机制来推举展览会审查员。[30]日本评论家立野学乡在1921年8月参观完第四届天马展之后，于《时事新报》发表文章，对此展的审查制度作了正面的评价：

> 选举审查员而鉴赏作品的展览会，是最正当的展览会，现在天马会也设有审查员，所以也应当作第一流展览会看待。在日本凡是选举审查员的展览会，都是第一流的展览会，绝不是不正则的展览会。从这一点看来，天马会所集合的，都是上海第一流人物，所以我们应当作正则的展览会看待，而下些批评。[31]

从此评论中不难看出，审查制度作为正规展览机制不可或缺的要素，已成为文明社会对美展优劣评判的标准。毋庸置疑，没有审查制度的展览，不能算真正的展览，充其量只是一种作品的集中张挂展示。

[29] 刘海粟：《天马会究竟是什么》，《时事新报》，1923 年 8 月 4 日。

[30] 《天马会第一届绘画展览会征集出品细则》，《申报》，1919 年 11 月 23 日；《绘画展览之先声》，《申报》，1919 年 12 月 3 日；《绘画展览会审查之严密》，《申报》，1919 年 12 月 12 日；《绘画展览会推定审查员》，《申报》，1920 年 7 月 5 日。

[31] ［日］立野雪乡：《对于中华艺术家的忠告和希望（看了天马会绘展之后）》，张春炎译，《时事新报·学灯》，1921 年 8 月 29 日。

天马会的审查制度在 1921 年的第三届画展时，出现了所谓"民主化"改革。是次审查员推选，并非如同以往由全体会员投票选出，而是凡属会员均有审查之责，审查过程采用公共投票的方式，以少数服从多数确定入选或落选。这是将核定作品的权力开放给所有会员，似乎是个更民主的审查过程，但若详阅由书记王济远所记录的审查报告便会发现，除了出席此次审查会者皆为西画部会员而外，审查过程中还给予"第二届画展西洋画部审查员的出品"免除审查之优待。换言之，这次审查在表面上虽然看似将权力交予全体会员，实际的受惠者却是西画部的会员。[32] 以西画起家的天马会重视西画本理所应当，但若退一步看，给予西画会员审查上的特权，是否意味着其实他们是处于相对的弱势，以至于需要通过制度倾斜来鼓励西画家的更多参与？然而，这种制度倾斜很快遭遇新的尴尬，相比国画家而言，当时的西画家多缺乏经济实力和社会声望，加强他们的审查权力只会使天马会日益收缩为一个封闭的小圈子。于是在第五届展览之后，天马会发生了微妙的转变，他们开始招募有实力的国画家入会。此举不仅可分担社团支出、强化组织的人脉关系，并且吸收王一亭等乐善好施的富商大贾作为"名誉会员"入会，也可解资金匮乏的燃眉之急。如何使天马会这样的西画社团在上海滩立足并接上地气？又如何能保持艺术的独立精神和制度的中立特性？处理好这些问题对激情饱满的主事者而言，除了敢破敢立的胆识，也要有圆通睿智的手段。然而，必须看到，前现代社会所奉行的潜规则及画坛大佬的威权，对天马会所实验的现代美术展览机制多少有一定的消解作用。至最后一届天马展，国画以 160 件的数量压倒 90 余件的西画，明显占优。作为新文化运动革命对象的"国粹画"，在西式美术组织中本当处于一个相对弱势的地位，但在历次天马展中，国画自始至终大唱主角，甚至在 20 世纪 20 年代末期大有喧宾夺主的趋势。

[32]　王济远：《天马会第三届绘画展览会西洋画部审查会之组织及经过》，《时事新报》，1921 年 1 月 4 日。

1921 年刘海粟倡办全国美展时，曾对美展审查制度有一个大概的设定："大部（教育部）既定期征集美术新作品，同时聘任富美术学识者为审查员，不定额，审查作品而后陈列，作品有特殊长者，则别以为特选，许其次届，自由出品不受审查，或予以分等名举状，数获特选者，得近为审查员，出品更不受限制。"[33] 这种经验应该来自天马系列展的策办。

布尔迪厄（Pierre Bourdieu）在《艺术法则》[34]中认为，艺术作品要作为有价值的象征物存在，只有被人熟悉或者得到承认，也就是在社会意义上被有审美素养和能力的公众作为艺术作品加以制度化。只有在这样的条件下，才可能有艺术品的价值。他认为，艺术是制度构建的结果："作为直接带有意义和价值的艺术品的经验，是与一种历史制度的双方协调的结果，这双方便是特定文化习性与艺术场。"[35] 布尔迪厄试图探究艺术价值与意义得以形成的社会机制的努力，对我们颇具启发意义，他可以帮我们厘清民国时期艺术场与权力场、经济场等社会结构的同源性问题。

回过头来再看 1937 年的"第二届全国美展'广东省预展会'"，当审查委员皆由"老朽的"国画家充任时，很快就引起西画家们的反弹。倪贻德（1901—1970）因之说道："艺术，根本是一种自由的放浪的东西，所以一到不相干的人的手里，往往容易弄糟。"[36] 这些"不相干的人"都是一些什么人？这些审查委员又是如何产生的呢？倪贻德不无怒气地写道：

> 听说这次审查员每部只有四五人，非审查员的出品便须被审查。但我们不知道这许多审查员如何产生。中国现代的许多画家中，谁能够当得上审查员，谁的作品该被审查，这是谁也不能断言……许多同等地位

[33]《申报》，1921 年 3 月 14 日，第 11 版。

[34] 参见［法］皮埃尔·布尔迪厄：《艺术的法则：文学场的生成与结构》，刘晖译，北京：中央编译出版社，2001 年。

[35] 同上。

[36] 倪贻德：《全国美展给我的新展望》，《美术杂志》，1937 年，第 1 卷第 1 期，第 12 页。

的作家，要是有的做了审查员，有的只能被审查，那么被审查的谁愿意拿出品去丢脸呢？这样一来，在出品的量和质上都要受到很大的打击。有许多画家都因了这一点为全国美展的前途担忧，他们以为这次全国美展绝没有好的结果。[37]

那么，什么样的人才具有审查的资格？或曰，审查委员应具备怎样的素质？对此，同期的中国期刊上并没有相关的论述，而日本文艺评论家则早有诸多富有建设意义的看法。早在文展开幕前夕，批评家长谷川天溪（1876—1940）在《太阳》1907 年 7 月号上就已发表《关于审查问题》一文，该文一方面挖苦东京博览会的混乱，另一方面针对文展审查方式提出建言。面对东京杂乱林立的美术宗派，天溪认为首先应该实施"美术界的清洁法"，即"提高审查的严正性"。如何严正，首先便是审查委员的意见必须公开发表，如此，则公众"可以清楚地了解审查员本人的（鉴别）眼力"。其次，当"画家本人也可以明白地意识到自己的优缺点，从而能够预期往后的进步"时，对其艺术的未来发展大有意义。第三，"启发观众的兴趣"，使其理解审查意见。进入展览会场的人虽然很多，但真正能够了解和理解美术的人并不多，大多数只不过是色盲和艺盲，真正的品鉴者太少，这将间接地妨碍美术的发展。因此审查员有必要教导观众，告诉他们眼前的绘画或雕塑有怎样的优缺点，并能指出其与众不同的妙处，如此，观众方能逐渐地打开审美眼界。天溪最后总结道，伟大的美术诞生于人人皆理解美术的社会，因此，要创造出美术的社会，养成美术专门家以外大众的审美眼光乃是当务之急，而向社会公开审查员的批评意见则能带来很大的功效。[38] 此后，日本的文展与帝展基本遵循了长谷川天溪的建议，不仅公开审查委员名单，还通过纸媒公开审查员评审作品的美学标准，同时吸引文化界名流及普通大众参与讨论。

［37］ 同本章注释 [36]。

［38］ 长谷川天溪：《关于审查问题》，《太阳》，第 13 卷 10 号，1907 年，第 7 期，第 155 页。

然而，中国的全国美展却是另一番景象。以 1929 年 4 月上海新普育堂举办的第一次全国美术展览会为例，派性纷争致使审查委员会成员名单成为不便公开的秘密，因为审查委员的产生及其工作方式是一种暗箱操作。这使得所设奖项的评定方式必然不能公正公开——这些也是徐悲鸿等名家拒绝参与此展的重要原因。[39]教育部筹划举办全国美展的目的本在于国民教育及艺术启蒙，但弱势的政府在文化上尚不具备大一统的能力，各派之间的博弈看似含蓄而实际决绝，最终使本来潜藏于艺术界的趣味冲突更为凸显，便引发了一系列论争。[40]

同样，八年后的"第二届全国美展'广东预展会'"在审查制度的施行上，依然未见实质性进步。因不满审查，此次全国美展同样有部分名家拒绝参展："有许多有地位名誉的在野艺术家，他们绝不肯轻易地掉脸给一班不明来历的人来审查自己的作品，纵使他们是真正的艺术家，但是在野的艺术家……倘若不采取特约出品的方法征求在野作家参加出展，这是一个很显明的失策，无论如何，全国美展的成绩不能圆满。"[41]（图 13）

1937 年 2 月 18 日晚，在广州 Crsanova 咖啡店举办"第二届全国美展'广东预展会'座谈会"，出席者有钟任性、赵兽、叶野青、欧阳予素、梁锡鸿、林镛等人。梁锡鸿、赵兽等是倡导艺术独立的粤籍青年西画家，1935年初他们曾在日本成立"中华独立美术协会"。（图 14）同期的《美术杂志》详细记载了这次座谈的内容，现将关涉展览审查的部分转录如下：

欧阳：你的意思敢说是这次预展会的审查委员是全省最博学的、受

［39］ 参见商勇：《林风眠在 1929 年教育部全国美展中的角色转变》，《美苑》，2015 年，第 2 期，第 97—101 页。

［40］ 详见商勇：《艺术启蒙与趣味冲突——第一次全国美术展览会（1929 年）研究》，石家庄：河北美术出版社，2015 年 12 月。

［41］ 叶野青：《从"二全美展"引起在野艺术家的新展望》，《美术杂志》，1937 年，第 1 卷第 1 期，第 14—15 页。

图 13　1937 年 4 月在首都国立美术陈列馆举办的教育部第二次全国美展场馆一角,《美术生活》1937 年,总第 38 期

图 14　1935 年初,梁锡鸿、赵兽等在东京日比谷山水楼成立"中华独立美术协会"。前排左起:方人定、杨荫芳、曾鸣、梁锡鸿,后排左起:赵兽、李宗生、苏卧龙、黄浪苹、李东平。

一般作家所崇服的作家吗？

钟：应该说是主办者认为最博学的，是主办者最崇服的画家！

梁：这样的审查委员我就否认其有审查资格。

林：审查委员的资格，应该有广博的鉴别眼光，同时得有公正的态度。我看这次展览会的作品，审查委员就完全失去了这两个最普通的条件。

叶：而且他们是自私的、偏狭的，界限也分得很清楚。

欧阳：真不料在革命策源地的广东，在一个全省公开的美术展览会中还有这种久被打倒的封建思想出现。

赵：是的，审查员的作品特别挂在一个好地方是不应该的。

钟："近水楼台先得月"，不这样怎能分得出是全国美展的全省预展的审查委员！

林：可是他们审查委员的作品多数却是太坏了，甚至有些还是在十多年前的美术展览会里卖过风韵的。[42]

从座谈内容可知：此展审查委员的产生缺乏公信力，只要与政府要员关系密切，就算学术水准低下或鉴赏眼光缺乏，照样可以当选；审查委员的品鉴标准不具普适性，他们只关注自身领域的作品，对别的领域的作品缺乏基本的品鉴常识；审查委员占据了展场中最好的展示位置，而其作品乏善可陈，水平低下，且无新作面世。

抛开这几位参与座谈的西画家的意气之论不谈，一些审查委员对西画缺乏了解的确是实情。对于此次预展上有一位西画家直接将临摹自基里可（Theodore Gericault）的仿作当作创作去参展，梁锡鸿就此质问道："假如审查委员是识得绘画审查的话，就不应该连现代世界名画家基里可的作品也不

[42] 钟任性、赵兽、叶野青、欧阳予素、梁锡鸿、林镛：《第二届全国美展"广东预展会"座谈会》，《美术杂志》，1937年，第1卷第1期，第15—18页。

曾看过的。"[43] 显然，在政府及文化界大倡民族主义的时代背景下[44]，西画家已然失去 20 年代初期那样的话语权，他们开始以"在野派"自居，并着手思考艺术自由的出路："艺术界形成在朝、在野的两派，是现代各国一致的现象，而大体看来，在朝派总是保守的、陈旧的，只有在野的画家才能有生命充实的艺术表现出来。"[45] 梁锡鸿曾师从决澜社主将倪贻德，倪氏具有深厚的中西绘画实践及理论修为，在梁的鼓动下，倪贻德亦撰文参与论战。倪氏认为，真正的艺术是自由的、民间的、在野的，"许多好的艺术品，大抵多产生于在野的民间。我们拿现在法国的艺坛来看吧。官立的春季沙龙最奄无生气，而独立沙龙却充满了旺盛的朝气。与政府有关系的画家，都是老朽的保守者，而马蒂斯等大作家，却都是退居在野的。这可以知道真正的艺术并不是由官家所能产生出来的。"[46] 叶野青也有类似的论述："在朝在野两派艺术的不相融合，固然是因有种种的关系，然而，这是全世界同一的一个现象，如西洋法兰西的艺坛来论，也分有春季沙龙、独立沙龙等别，也是在朝在野两派艺术相对立竞争的，又如东洋日本的艺坛来说，帝展是一派守旧的在朝艺术家的作品，二科会展、独立协会展，完全是一流在野艺术家团结起来组织成立的，现在东洋美术的发达，大抵两派艺术家互相为艺术而竞争，故有今日的进步罢。"[47] 正如印象派画家曾经遭遇的那样，所有的新兴艺术家均希望自己的艺术道路起于"落选"而终于"辉煌"；对于社会而言，人们更乐见艺术的发展轨迹起于"争斗"而归于"繁荣"。"每一次著名的

[43] 钟任性、赵兽、叶野青、欧阳予素、梁锡鸿、林镛：《第二届全国美展"广东预展会"座谈会》，《美术杂志》，1937年，第 1 卷第 1 期，第 15—18 页。

[44] 商勇：《1930年代国民政府文艺政策与绘画界的民族主义思潮》，《美术学报》，2015年，第 4 期，第 57—61 页。

[45] 叶野青：《从"二全美展"引起在野艺术家的新展望》，《美术杂志》，1937年，第 1 卷第 1 期，第 14—15 页。

[46] 倪贻德：《全国美展给我的新展望》，《美术杂志》，1937年，第 1 卷第 1 期，第 12 页。

[47] 叶野青：《从"二全美展"引起在野艺术家的新展望》，《美术杂志》，1937年，第 1 卷第 1 期，第 15 页。

259

展览会开始或正当发生的时候，就会引起美术界的争战。战的结果是，新的艺术就从血肉横飞中展开新的生命来。"[48] 同时，也会有"过去曾经辉煌的'艺术之花'被人慢慢遗忘"[49]。显然，"美术展览会"这一艺术机制盛行之后，民国各艺术宗派之间的竞争更趋白热化，而公众与媒体的参与则将竞争与博弈放大。此种新旧碰撞、交替、竞争的繁荣场面或正是艺术运动与艺术展览促进艺术自由与艺术勃兴的应有之义。

与法国的印象派画家一样，30 年代的中国西画家们并不甘心"被审查"而成为一个"落选者"。对于全国性的美术大展，他们依旧有参与的意愿和期望，于是他们借助于自办的《美术杂志》对当局呼吁道：

> 绝不能靠少数借官方力量而做成权威的所谓在朝艺术家来代表"全国"的艺术，或者来审查"全国"作家的艺术作品，因为"全国美术展览会"自然是全国艺术家的作品展览会，为艺术而显其目的去筹办这个展会，才是不失其谓之"全国"美术展览会。[50]

［48］ 金伟君：《美展与艺术新运动》，《妇女杂志》，第 15 卷第 7 号（教育部全国美术展览会特辑号），第 21 页。

［49］ 同上。

［50］ 叶野青：《从"二全美展"引起在野艺术家的新展望》，《美术杂志》，1937 年，第 1 卷第 1 期，第 15 页。

第四章

近代官私美术社团组织的制度形态

中国自古便有文人雅集的传统，历史上著名的兰亭雅集、杏园雅集、玉山雅集等均是文人雅士吟咏诗文、讨论学问、品鉴艺术的集会。历代文人还有结党连群的传统。文人党社，进可延揽人才，培育子弟，入占朝堂，干预政治；退可耕读传家，桃李成蹊，领袖群伦，反哺故园。近代的美术社团就是在这些随意松散的传统文人结社和书画雅集的基础之上发展起来的。

第一节　近代美术社团组织形成发展的制度土壤

清代以前，中国尚无结社集会的相关法律。顺治九年（1652）以来，鉴于明末党争的教训，清廷厉行党禁，对文化结社严格限制。如顺治九年，礼部就颁布条文规定："生员不许纠党多人，立盟结社，把持官府，武断乡曲，所作文字，不许妄行刊刻，违者听提调官治罪。"[1] 尽管如此，顺治年间在法度相对松弛的南方，曹重、朱雪田等人在上海的华亭县发起组织了"墨

[1]〔清〕陶樾：《过庭记余》，《丛书集成续编》，台北：新文丰出版公司，1989年。

林诗画社",可视为"中国美术社团中有资料记载最早成立的中国书画团体之一"。[2] 此后,朝廷党禁日益严厉,文艺社团几乎绝迹。雍正三年(1725),朝廷又下令规定:"嗣后如有生监人等,假托文会,结盟聚党,纵酒呼卢者,该地方官即拿究申革。其有远集各府州县之人,标立社名,论年序谱,指日盟心,放僻为非者,照奸徒结盟律,分别首从治罪。"[3] 至此,家族吟咏、师友传承、同僚酬唱等聚集皆视为非法,一度为血族地缘纽带的书画社团几乎绝迹。

19世纪中后期,为了躲避太平天国的袭扰,江南士绅裹挟资材避祸于刚刚开埠不久的上海。这些"寓公"不同于典型的传统文人,他们脱离了建立在血缘和地缘关系上的亲朋乡谊,寓居华洋杂居的十里洋场,他们需要抱团取暖,更需要精神上的相互慰藉。地处租界的徐园、张园并不受清廷法律的节制,故一时成了雅集的理想场所。何桂笙的《徐园书画社记》曾对徐园书画雅集的盛况作过详细的记载:"……诸名人济济一室,室内排书画之几凡四,上列笔砚以及画具、颜色等,无不色色精良,盖主人本擅书画,故布置尤为周密……主人引视壁上所悬,曰:此皆诸君所作,有到此出手者,有写就送来者,并有书画来而人不来者,仆与诸君子可谓有缘,今以诸名作悬之四座,倘所谓蓬荜生辉者……计与于此会者,共二十有八人……"[4] 显然,此时的书画会社实是传统文人画家的雅集场所,画家们在此共勉互助、合作提携。雅集中的酬唱将文人书画从社会网络中解脱出来,成为上流小众圈层的文艺沙龙。文人之间心照不宣的激赏,使才情趣味从刻画形似、注重技术的绘画中抽身,书画艺术在此转化为笔墨游戏、传神为意,且尤重性灵抒发的个体精神载具。另外,充满仪式感的笔砚摆放规矩、书画张挂格式,皆是传统艺术制度的物态呈现,这些"物的组织,即使在技

[2] 许志浩:《中国美术社团漫录》,上海:上海书画出版社,1994年,第1页。

[3] 〔清〕托津:《大清会典事例》卷三八三,《礼部·学校》,京师官书局,清光绪二十五年(1899)。

[4] 《申报》,1889年2月28日,第1版。

262

术性上以客观的方式出现，却也永远同时是一个强有力的心理投射和能量动员（investissement）场域。"[5] 在这一文化场域内，文房、书画、几案、屏风等并非简单的器具，它们所建构的文化场，正是物品所有者整体心灵世界的物态投影。文人书画家的宇宙观、知识系统、认知模式、伦理结构等在此得到直观反映。这些物品同时也是文化符号，是整个社会秩序、文化生态、日常人情以及关系网络的标志。有趣的是，这样一个室内的文化空间好比一块"飞地"，与室外公共租界内的西洋街景形成反差。

1905 年，面对科举废止后的教育真空状态，加之清政府内外交困的政局，清廷不得不放松社会管理，采取了倡导民间地方自办新式教育团体的政策。朝廷不仅从法律角度承认了教育团体的合法地位，甚至还对各地的教育会给予财政上的支持。1906 年，清廷宣布"预备立宪"，仿照日本制订宪法。两年后，宪政编查馆与民政部制定了《结社集会律》[6]，共三十五条，对结社概念、审批流程、成立条件、活动范畴、处罚条例等内容加以严格规定。此后，结社、集会、演说等事均归属于民政部管辖范围。民政部是当时全国公安、内务、民政的最高行政机关，有关结社集会的具体事宜主要由其下属的治安科负责。

1909 年春，汪琨、高邕、杨逸等人在上海豫园内布业公所得月楼创办"提倡风雅，保存国粹""纵谈古今，陶淑后生"的豫园书画善会。这个具有道教慈善底色的团体有钱慧安、吴昌硕、蒲华、杨东山、马骀、王震、张善男等会员约百人，首任会长为钱慧安。在规章中约定书画"咸应合作"，"偶有独作"，"不仅别开生面，且可各尽所长"。该会除进行频繁的书画创作和研究交流外，尤其注重社会慈善及书画同人间的经济互助。他们的组织在内容上接近于传统的文人雅集，在组织形式上却开始参照近代的董事委员

［5］［法］尚·布希亚著：《物体系》，林志明译，上海：上海人民出版社，2001 年，第 27 页。
［6］中国第一历史档案馆：《宪政编查馆会奏拟定结社集会律原折清单附片》，宪政编查馆档案全宗第 52 号，会议政务处档案全宗第 141 号。

会管理方式。

辛亥之后，南京临时政府建立不久便参照欧洲法律制定了《中华民国临时约法》，对集会结社作出规定，"人民有言论著作刊行及集会结社之自由"[7]。1914年，北洋政府在颁布的《中华民国约法》中，将此前有关结社集会的条款修正为"人民于法律范围内有言论著作刊行及集会结社之自由"。[8]

在学术方面，当局认为中国落后于西方的根源在于国家学术不济，而推动学术发展是发展工商实业与国家经济的前提。[9]为此，历届北洋政府多采取了鼓励和促进学术发展的政策，大力培养学术人才，力所能及地为学术研究提供条件。北洋政府成立后，便着手网罗人才，创办中央学术机构，如1912年，北洋政府创设全国性的学术研究机构——中央学会。该学会"以研究学术，增进文化为目的"，成员均是"在国内、外国大学或高等专门学校三年以上毕业者"或"有专门著述，经中央学会评定者"。[10]

北洋政府同时鼓励社会力量创建学术团体，利用民间士绅的人望与财力，将相关学科的精英人才聚集起来，合作交流，切磋互助，以老带新，促进学术发展。除了政策上的倾斜，政府还时常会给予某些社会团体经费方面的支持。在画学研究方面，以金城、周肇祥等人组建的中国画学研究会为例，该研究会在创设之初便得到了总统徐世昌的支持。徐还曾批准将日本退还的庚子赔款的部分银行利息用作该社团的运作经费。

[7] 蔡鸿源主编：《中华民国临时约法》第二章第六节第四款，《民国法规集成》第六册，合肥：黄山书社，1999年，第1—2页。

[8] 同上书，第9页。

[9] 中国第一历史档案馆编：《中华民国史档案资料下汇编》（第三辑教育），南京：江苏古籍出版社，1991年，第29页。

[10]《中华民国史档案资料下汇编》，第555页。

第二节　民间美术社团新模式：教学、研究、展览、经营

在《中国美术社团漫录》中，作者许志浩根据研究领域的差异，将美术社团划分为综合性社团、书画社团、西画社团、木刻社团、漫画社团等。这些社团绝大部分都是民间的社团组织。

这些社团中尤其以书画社团为多。"近代中国绘画社团数量众多，地域分布广泛，时间跨度较长，内部组织状况各异，规模及影响更是参差不齐，国画社团、西画社团、版画社团、漫画社团等，种类繁多，让人眼花缭乱。"[11]

民国初年的美术界，往往以大城市为中心，形成了很多地域性的美术群体。北京、上海、广州是从北向南的民初三大文化经济重镇。在商业最为发达的上海、广州等城市，西潮冲击最烈，先后交织出现大量新旧美术社团。如海上艺坛，名家辈出，各路画人竞相争艳，新旧美术社团如海上题襟馆金石书画善会、豫园书画善会、宛米山房书画会、清漪馆书画会、东方画会、天马会、晨光美术会、艺观学会、蜜蜂画社、中国画会等社团组织不下上百。领风气之先的南方中心城市广州，则成为中西文化交流的最前沿阵地。以陈树人的"清游会"、高剑父的"春睡画院"、高奇峰的"天风楼"为中心的新派绘画团体与赵浩公、卢振寰的"广东国画研究会"旧派国画团体为两大对立阵营，分别形成民国岭南画坛新旧两派艺术力量，他们彼此间的矛盾与斗争，共同推动了岭南绘画艺术的发展。新旧美术社团彼此砥砺发展，共同创构着20世纪前期美术发展的大体格局。广州、上海和北京的传统书画社团多以回应西潮冲击和保存国粹为己任，他们对传统书画艺术的守护，最终得到了市场的积极应答。另外，为了重新拿回艺术话语权，传统书画社团在艺术交流、艺术出版和艺术展览等领域都发挥了积极的作用。（图1至图6）

北京是六百年的国都，文化底蕴极为深厚。20世纪10年代，共和国建立初期，大批旧式文人官僚和客京书画家汇聚于此，他们来自全国各地，与

[11]　许志浩：《中国美术社团漫录》，上海：上海书画出版社，1994年，第171页。

图1 北大画法研究会成员合影

图2 金城作画，1928年摄，《湖社月刊》11期

天马会成立于民国八年之秋，我国之有正式艺术展览会，自天马会始。选次开会，必须勒全国，面波及海外。使一时艺术家成知兴齐向上，良以该会具有独创之精神，在新时代卜别蹊径，特树鲜明之帜，飘飘然有起意人之迷梦，以唤醒艺人之步趋，实为现代艺术界之无冠帝王。此景为本年八月在温攀行第七届美术展览会时所摄，天气酷暑，人各夏葛提乘，而芳草绿阴间，有艺术扳徒在焉。

图3 第七届天马会展览会员合影，1925年10月4日《晨报》副刊《星期画报》

图 4 湖社总干事金潜庵

图 5 天马会会徽

图 6 李毅士等人组织的阿博洛学会，其展览活动为北京的西画启蒙

遗老遗少及旧式文官交游，多为传统"四王"正宗派画风的拥趸。1915 年，江南名家汤定之游北京，余绍宋等司法部官员尊之为师，于北京宣武门南成立宣南画社，参加者有梁鼎芬、陈师曾、贺良朴、王梦白、萧俊贤、姚茫父、罗复勘、林琴南、金城、余慎修、汪慎生等知名书画家。宣南画社开京城画坛结社之风，其中不少成员日后成为中国画学研究会骨干。

1920 年，两位来自浙江的政府官员金城和周肇祥在北京东城石达子庙

欧美同学会成立中国画学研究会，其宗旨为："精研古法，博采新知，先求根本之巩固，然后发展其本能……以保国画固有之精神。"原大总统徐世昌为该会名誉会长，并以庚子赔款之利息作资金支持，成员有陈师曾、萧谦中、陈半丁、贺良朴、吴镜汀、陈汉第、陶瑢、徐操、徐宗浩等。研究会设画学评议，广招门徒，参与者达千余人。每月逢三、六、九集会，内容为观摩、教学、办展，同时创办《艺林月刊》《艺林旬刊》杂志。此外，还多次举办中日两国之间的书画交流展览。金城去世后，其长子金潜庵与周肇祥产生分歧，于画学研究会外分裂出湖社画会，主要成员有胡佩衡、陈缘督、秦仲文、马晋、吴镜汀、陈少梅、刘子久、金章、赵梦朱、晏少翔等人。画会不仅为社员订润格，也组织展览，销售会员作品，所办杂志《湖社月刊》印刷精美，内容质量上乘。

苏州名士顾麟士曾在 19 世纪末组织怡园画集，吴穀祥、顾若波、王同愈、陆廉夫、吴昌硕、翁绶琪、倪墨耕、费念兹等名家皆为座上宾。其后又有东方美术会，参加者有徐邦达、王季迁等。1926 年，顾仲华、余彤甫在苏州发起成立国学画社。天津是近代著名的码头城市，商业气氛浓厚，毕业于北京艺专的苏昌泰于 1926 年在天津成立眠龙画会，1928 年发展成为天津绿藻美术会，该会是经市教育局立案的专业性美术组织，先后出版《绿藻美术会画集》《绿藻画刊》，主要成员有赵松声、孟乃立等。此后，该城市又有天津女子图画研究社（1931）、毅然画会（1931）、天津漫画会（1934）、金石书画研究社（1934）等。[12]

总体而言，近代各阶段的民间美术社团在组织形态及运作机制上经历了几个阶段，下文结合几个典型案例加以分析。

1912 年，在刚创立不久的《太平洋报》社内，一批书画家及文艺界人士（南社成员为主）以艺术交流为宗旨，成立文美会，约定每月举办品鉴诗文书画的雅集，活动形式包括赏文、演讲、联句、诗画唱和、展览、抓阄交

［12］许志浩：《中国美术社团漫录》，上海：上海书画出版社，1994 年。

换作品等。[13]《太平洋报》曾记录文美会初次雅集的情形："……屋宇三间，一间陈列各会友交换品，书画家当筵挥毫亦附于此；一间陈列卖品；一间陈列参考品。琳琅满壁，光照屋宇……不谓于十丈红尘万种喧哄之中，忽现此淡泊而谐俗之冷会，与会者咸谓为初念所不及料云。"[14]就组织机制而言，文美会是传统雅集到现代艺术经营的过渡。共赏私人藏品与集体创作带有传统雅集烙印，而创作、展陈、销售一条龙的经营方式，实际更接近后坊前店式的画廊，是一种现代书画经营实体的雏形。

1915 年初，上海图画美术院教师乌始光、汪亚尘、俞寄凡、刘海粟、陈抱一、丁悚等发起创立东方画会，这或是近代最早的西画社团。该画会的宗旨是，集合少数洋画爱好者共同研究，以促进真正的洋画运动；乌始光任会长，汪亚尘任副会长，陈抱一任艺术指导。同年夏，七名会员赴普陀山旅行写生。画会在 1915 年 9 月初于《申报》持续刊登招收会员的广告："本会自露布后，入会者甚重，远途来会，寄宿者亦不乏其人，旧有宿舍，势不能容。今特将会所推广，至课堂、宿舍、浴室等皆高畅清洁，颇合卫生。尚有退闲室、阅报所、藏书楼，均布置适当。课目有静物写生、石膏模型写生、人体写生、户外写生等。"实际上，画会所依托的上海图画美术院当时仅有几尊石膏像，实无人体写生的条件。东方画会是民初洋画运动和西画教学的一次试水，但这一浪漫主义色彩浓厚的民间艺术组织，几无社会反响，更谈不上联展与经营，也没有活动经费。此外，入会者寥寥，可见就算号称远东巴黎的上海也无足够西画研究的社会基础，"惜未立坚固之基础，仅一年余，因主持者先后赴日留学，即无形解散"。[15]

1919 年创立的天马会持续的时间则相对较长。1919 年 8 月，刘海粟与

[13] "文美会"由李叔同、柳亚子所创，李叔同曾编《文美会杂志》，内有会员的书画作品及印章拓本，但仅在会中传阅，并没有刊印发行。参考胡怀琛：《上海的学艺团》，《上海通志馆馆刊》，第 2 卷第 3 期，第 859—860 页；又见许志浩：《中国美术社团漫录》，上海书画出版社，1993 年，第 22—23 页。

[14] 王中秀：《黄宾虹十事考之六——文美盛会》，《荣宝斋》，第 4 期，2001 年 7 月，第 244 页。

[15] 王扆昌主编：《中华民国三十六年美术年鉴》，上海市文化运动委员会，1948 年，史三。

江新、丁悚、王济远、张邕、张国良等人在寰球中国学生会举办展览。六人展出油画、水彩画作品共计四百余件。这次展览据称是"陈列中国画家所画的西洋画"，其中作品标价从五十元到数千元不等。刘海粟的一幅雷峰风景被人以五十元购走，而张国良画的庚子拳乱大幅油画则计价一千，引人侧目[16]。因展览大获成功，观众人数较以往为多，于是江新建议仿照法国的沙龙和日本的帝展，每年春秋在国内征集绘画新作陈列展销。刘海粟上书江苏省教育厅，但未获回复。江新主张不如先集结组织绘画界的同道，把展览做起来。在讨论组织名称的过程中，江新主张以"骷髅"为名，但因听之骇人且带消极色彩而未采用。后来又起名"蔷薇"，丁悚认为太过艳丽且叫不响。在经过几番讨论后，丁悚定名"天马会"，取意"天马行空"。且"天马"二字，好叫易记，符合画会广大而高远的艺术追求。[17]虽然举办展览未必如刘海粟所言是天马会创设之唯一原因，然自天马会成立始，展览确是此会的主要活动。成立大会上"每年春秋两季的美术展览会"的计划，即昭示了此会仿照法国沙龙举办展览的意图。成立两个月后，天马会开始征集展览作品，1919年底便举办了"天马会第一届绘画展览会"。

天马会在活动期间共举办过九届十次的展览，每次展览的会期大致为三至七天左右。展品主要分为"西画"和"国画"两大部分，偶有其他诸如图案画（第一、第二、第七届）、折中画（第一、第二届）、雕刻（第七届）、摄影（第八届）等画种加入。[18]如前有述，天马会在运行的过程中还引进了展品审查制度，尽管未能真正贯彻，但毕竟为现代展览机制的建构进行了多项实验。[19]在此之后，上海的一系列洋画社团均仿袭了天马会的运行机制。

[16] 参见《申报》1919年8月23—31日、1919年9月3日；《时事新报·学灯》1919年8月23、29日之报道。

[17] 丁悚：《天马会的发起和命名的历史》，《时事新报》，1923年8月4日。

[18] 《天马会第一届绘画展览会征集出品细则》，《申报》，1919年11月23日。

[19] 商勇：《现代展览机制的试验田》，《画刊》，2013年，第11期，第45页。

1932 年 10 月，决澜社成立于上海，由倪贻德、王济远、庞薰琹发起组织，倪贻德为主持人。（图 7 至图 11）该社的前身是"摩社"，原"摩社"会员——倪贻德、庞薰琹、段平佑、周多、王济远等均参加该会，其他成员还有梁白波、张弦、陈澄波、阳太阳、丘堤、周糜、邓云梯等。首届理事由倪贻德、庞薰琹、王济远三人担任。决澜社第一次画展于 1932 年 10 月 9 日至 16 日在法租界爱麦虞限路中华学艺社举行，展品五十余件，展览有精美目录分赠观众。画展开幕之日下午四时，由决澜社全体会员出席招待，邀请上海的文艺界和新闻界人士举行茶会，在会上对外发表《决澜社宣言》，宣告了决澜社的现代主义艺术主张。刘海粟及美专师生前往参观了此次首展。决澜社第二次画展于 1933 年 10 月在福开森路世界学院举行，参展者是庞薰琹、倪贻德、王济远、周多、丘堤、张弦、阳太阳、周真太等，参观者仍是上海美专、新华艺专的学生及一些文艺界的同仁。第三次画展 1934 年 10 月在蒲石路留法同学会举行，展出作品四十余幅。第四次画展于 1935 年 10 月再回到中华学艺社举办，适逢阴天，来参观的人很少，决澜社便在这样的情形中落幕，结束了它的历程。庞薰琹在回忆录里对决澜社的四次展览曾这样描述："四次展览会，像投了一块又一块小石子到池塘中去，当时虽然可以听到一声轻微的落水声，和水面上激起一些小小的水花，可是这石子很快沉到池塘的污泥中去了，水面又恢复了原样，怎么办呢？"[20] 历经四年（1931—1935）时间的坚持，决澜社最终还是在第四次展览的冷清与萧瑟中退出历史舞台。决澜社在组织机制和运作方式上基本复刻了天马会的操作手法。然"九一八"之后，外部环境的急剧变化打破了艺术界的宁静，决澜社这样"为艺术而艺术"的美术社团已难以为继。

　　非官办美术社团的大量涌现，是近现代美术史上一道亮丽的风景线。据许志浩《中国美术社团漫录》等相关资料的不完全统计，民国三十余年中，全国各地及海外留学生组织的各级各类美术社团就多达三百余个，这在中国

[20]　庞薰琹：《就是这样走过来的》，北京：生活·读书·新知三联书店，2005 年，第 140 页。

图 7　1932 年，决澜社第一次画展合影

图 8　1933 年 10 月 10 日，决澜社在上海福开森路世界学院举办第二次画展，门可罗雀。资料来源：梁晓波编著，《沧海真源——刘海粟文献史料集》

图 9　1933 年《良友》82 期"决澜社画展"专刊载第二次画展

图 10　1934 年《大众画报》12 期刊载决澜社第三次画展

图 11　1932 年，决澜社所出《艺术旬刊》

美术史上是绝无先例的。为数众多的美术社团的涌现及其开展的艺术运动，对近现代美术发展的格局产生了决定性的影响。近现代诸多美术名家往往是通过这些美术组织来发起艺术运动，传播艺术主张，形成集体性艺术风格，而非仅仅通过个人影响力来实现自己的艺术理想。

第三节　官办美术社团与国运同步的发展历程

官办美术社团是指特定历史时期由政府部门主办或有一定政治背景的美术组织。1918年，由刘海粟发起组织的江苏省教育会美术研究会在南京成立。江苏省教育会会长沈恩孚兼任美术研究会会长，刘海粟任副会长，并推选黄炎培、张聿光等十二人为评议员，丁悚、王济远等十二人为编辑。该会成立后，在江苏省教育会支持下，操办多次大型活动。如制定并通过《中小学艺术科课程纲要实施办法》，制定举办美术展览会的详细规则；相继举办两届江苏省美术展览会以及现代中国画近作展览会，都取得一定成功，引起较大的社会反响。

1918年，北大校长蔡元培发起组织成立北京大学画法研究会，该画会以研究画艺、培养人才、倡导美育为宗旨。蔡元培在《北京大学日刊》撰文介绍画会成立的旨趣："科学美术，同为新教育之纲要，本会画法，虽课余之作，不能以专门美术学校之成例相绳。既然有志研究，而承专门导师之督率，不可不以研究科学精神贯注之，庶数年之后成绩斐焉，不负今日组织斯会之本意，与诸导师热心提倡之盛意焉。"[21] 蔡元培亲任会长，来焕文为主任干事，狄福鼎、陈邦济为干事，盛铎为事务员。画会聘请艺术界闻人陈师曾、贝季眉、冯汉书、徐悲鸿、贺良朴、汤定之、吴法鼎、李毅

[21] 蔡元培：《北京大学画法研究会旨趣书》，《蔡元培美学文选》，北京：北京大学出版社，1983年，第76页。

士、郑锦、胡佩衡等为艺术指导。此外，还聘比利时油画家盖达斯为油画导师。1920 年初，从北京青年美术爱好者所请，设中国画、西洋画两班，招收三十余位校外学员。1921 年 6 月，编辑出版《绘学杂志》，由胡佩衡主编，至 1921 年 11 月出版第四期后停刊。1922 年，蔡元培不满于当局非法逮捕北大教授，愤而辞去校长一职，赴欧游学，该会即停止活动。

20 世纪 30 年代，国民党中央组织了一个文艺社团，叫作中国文艺社。初成立时，社长是叶楚伦。1932 年，叶楚伦将中国文艺社进一步做大，推选张道藩、王平陵、黄震遐、范争波、朱应鹏、徐仲年、华林等人为理事。[22] 中国文艺社的组成分子多为国民党中央党政要员，所获津贴自然不少。当时能够每月固定拿到中央奖励的社团，仅有中国文艺社、中国美术会、中州文艺社、轮底文艺社、书词育化社五家。[23] 1930 年 8 月，中国文艺社创办《文艺月刊》，这是国民党中央创办的第一份文艺杂志，主编王平陵曾发表了《中华民族文艺运动宣言》，宣称文艺的最高使命是抒发它所属的民族的精神和意识。该刊虽是国民党中宣部的刊物，却保留了"为艺术而艺术"的纯文艺气质，丰子恺、李金发等曾为该刊作者。

1935 年底，国民党中央首次成立文化建设机构——中央文化事业计划委员会。中央文计会下设美术研究会，主任是王祺，专门委员有李毅士、宗白华、梁思成、孙福熙、杨振声、傅抱石、刘开渠、滕固、丰子恺。[24] 委员李毅士为中央大学教育学院艺术专修科主任。委员梁思成此时是北京文物保护委员会顾问，同时也是山东曲阜孔庙修缮维护工程的顾问。[25] 归国一年多的滕固博士，此时是行政院参事、中央古物保管委员会常务委员兼中山

[22] 刘苹华：《笔雄万丈——叶楚伦传》，赵友培：《文坛先进张道藩》，台北：重光文艺，1975 年，第 113 页、第 110 页。

[23]《五届二中全会中央宣传部工作报告》，（南京）中国第二历史档案馆，1936 年 7 月，馆藏中国国民党党史，档号：会 5.2/169.3。

[24]《第五届中央执行委员会常务委员会第 36 次会议速记录》，（南京）中国第二历史档案馆，1937 年 2 月 11 日，馆藏中国国民党党史，档号：会 5.3/289。

[25]［美］费慰梅：《林徽因与梁思成》（第二版），成寒译，北京：法律出版社，2016 年，第 130 页。

文化教育馆美术部主任。美学家宗白华是国民党中国文艺社理事兼中国哲学会理事。自日本回国不久的傅抱石即刻被中央文计会聘为美术专门委员，因子女多，家庭负担过重，傅抱石甚至还兼职了委员会的干事工作，主管全国美术事业的计划和相关文件的撰拟。[26]孙福熙此时为国立杭州艺专教授。杨振声系青岛大学校长。刘开渠此时为国立杭州艺专雕塑系主任，刚完成《一·二八淞沪抗日阵亡将士纪念碑》的创作。委员中唯丰子恺没有体制内职务，正闲居杭州，著文绘画。

1937 年，抗战全面爆发。战火在给全体人民带来了历史性灾难，但并未阻断中华文化自为自强的发展进程。艺术家们在战乱中颠沛流离，一整个中国已放不下一张安静的书桌，物资的匮乏与局势的紧张一度使他们无法安心进行艺术创作和理论研究。民族危亡，书画家们再也无心组织书画雅集，中日艺术界之间的交流互动也告中断。战火所到之处，先前各大城市里的美术社团皆宣告解散，艺术家们跟随西进的人群踏上逃难之路。随着局势的发展，抗日救亡运动一路高涨，艺术家们迸发出史无前例的民族热情与爱国主义精神。他们用画笔参与到宣传与动员中，号召全体艺术界乃至整个民族团结起来，共赴国难，抗击侵略者。活跃在大后方、根据地和敌占区的艺术家们积极自发组织起来，成立各类美术社团或协会，他们富于批判性和战斗性的木刻、漫画成为有力的武器。美术社团成为这场民族保卫战的中流砥柱，为全民抗战赋能。据许志浩《中国美术社团漫录》统计，从抗战全面爆发到新中国成立，这一历史阶段成立的美术社团共计 116 个，其中木刻和漫画社团 48 个，占总数的 40%。

1938 年初，在激昂的民族主义情绪下，国共两党在汉口协商，组织成立中华全国文艺界抗敌协会。文协旨在号召全国文艺界知识分子，拿笔杆代枪杆，争取民族之独立；寓文略于战略，发扬人道的光辉。差不多同时，蒋

[26]《中央文化事业计划委员会专门委员干事傅抱石致中央秘书处呈》，（南京）中国第二历史档案馆，1938 年 6 月 1 日，馆藏中国国民党党史，档号：中 1/60.170。

介石恢复了大革命时期北伐军中的军事委员会政治部，下辖四个厅，其中的第三厅主管宣传事宜。蒋力邀深孚众望的郭沫若任三厅负责人，以笼络文化界人士。作为国共合作的机构，三厅不仅是"名流内阁"，还容纳了许多来自全国各地的左翼美术家。三厅的抗战扩大宣传周，以演讲、文字、歌咏、戏剧、游行、美术为主题，每天一个宣传重点。艺术家们为国民政府作抗日宣传，国民党也从名义上获得了文艺界的领导权。三厅的成立也部分消弭了战前国民党与文艺界的紧张关系，文学家与艺术家们在全民抗战的召唤下被系统地组织起来，成为一股强大的精神洪流。

由于木刻在抗战中具有别的画种无法比拟的战斗性和宣传性，木刻社团在全国各地纷纷成立。上海木刻工作者协会在成立宣言中打出的口号是："中国新兴的木刻，一开始，它就是在斗争的。我们一天也没有忘记过自己的任务：斗争——与黑暗和强暴相搏斗。"[27]

1938 年 6 月，全国性木刻协会——中华全国木刻界抗敌协会成立于武汉，会员 101 人，由全国新兴木刻家联合发起。该会成立后，进行了大量的木刻宣传活动，曾多次举办"全国抗战木刻展"，开办"木刻培训班"，出版发行木刻书刊及传单等。同时，在武汉成立的还有全国漫画作家协会战时工作委员会（后改名为中华全国漫画作家抗敌协会），该会制定了一份《全国漫画作家协会战时工作大纲》，号召全国漫画家运用一切形式进行抗日救亡的宣传。1938 年武汉失守后，各类文艺协会迁往重庆。抗战期间，宗白华等曾与商承祚、梁思成、常任侠等人在重庆组织中国艺术史学会。

具有政党背景的美术社团往往更具组织纪律性。民国时期的艺术家由于在价值偏好、个人性格、思想观念、审美追求等方面均存在差异，要把他们汇聚成一股统一的力量是件相当困难的事情，对他们进行组织和领导也实属不易。但在抗战的大环境之下，艺术家们也希望有一个统一的组织来领导大家，以便更好地为拯救民族危亡做出自己的一份贡献。国共双方都意识到宣

[27] 许志浩：《中国美术社团漫录》，上海：上海书画出版社，1994 年，第 171 页。

传的重要性，于是，艺术家被凝聚在一个个社团组织中，成为强有力的宣传机器。

20世纪前半叶，中国并没有真正意义上的官办画院，有些画院，如广东高剑父的"春睡画院"，尽管冠以画院之名，却只是一个民间书画社团，并非政府设立的画院机构。民国初期，蔡元培于1928年在杭州创办的"国立艺术研究院"是颇有现代意义的画院，但不久之后就转变为一个西方模式的学院机构，其作为现代意义上的美术教育机构雏形的价值，远大于它曾经作为一个美术创作研究机构的意义。在蔡元培学术独立思想基础上建立的"国立艺术研究院"，尽管选址于南宋都城杭州，但它显然有别于古代的皇家画院。其原因有：一、它是当时初显规模的现代政治制度的延伸，同时又与国民党的党化教育宗旨保持一定的距离，有着以美育启蒙大众的理想。二、它有一套规范的运作模式，这不仅包括它的行政结构，还包括它在当时学术界"科学主义"盛行的背景下，所建立的对后来起到很大影响的学术研究架构和教育教学制度。

20世纪上半叶，画院缺位的原因大致有如下几点：首先，国家长期处于分裂和战争状态，没有一个稳定的集权中央，政府财政一直处在吃紧状态，难以提供大批豢养艺术家的物质条件。其次，民国政府尽管也有文协一类的官方社团，国民党中央在1929年以后也曾积极推行党化政治，然其集权体制因形势发展最终未能完全成形，文艺界自由松散的局面也难以得到有效的整治。再次，民国时期，民间美术社团和半官方性质的美术团体极为活跃，民间组织发达，思想自由和艺术发展的空间较大，各种思潮野蛮生长。民间社团组织既具有官办画院的学术和社会功能，又有着画院不可替代的自为激情和自由的创作氛围。因此，民国时期的中央政府没有必要再耗费人力财力组建官方画院。

总论

根据《中国美术社团漫录》和《中华民国三十六年美术年鉴》中的相关记载，"五四"至抗战这一段时期活跃着的美术社团，大大小小加起来有数百个之多，是美术社团繁荣昌盛时期。这一时期的美术社团发展在各个方面均已日趋成熟。

民初社团林立，第一层原因在于美术界争夺话事权的"新旧之争"。京城的中国画坛闻人如汤定之、贺良朴、陈师曾等一度被聘到北大画法研究会和北京美校任教，在讲席上形成了不得不与西画家争锋的局面。在媒体的推波助澜下，新旧两派的论战开始升级。为了保存国粹，国画界纷纷要求联合抱团，"改变散漫无团体"之局面，以抗衡西画的冲击。从北到南，陈师曾、金城、王一亭、赵浩公等具有强烈的责任感和文化危机感的国画界闻人，因其地位和影响力遂成为地域画坛的领袖。这一时期的许多书画社团，甚至打破了地域局限，在全国范围内延揽会员。例如成立于1931年的中国画会，"会员三百余人，南至粤港，北至平津，以及京杭镇扬苏锡等地，均有画人参加，是此会不只为地方性之团体，实为全国性之艺人集团"。[28] 在新旧美术组织的交战中，从北向南呈现出完全不同的局面。在北京，传统派以压倒性优势战胜新派社团；在上海、杭州，新旧两大阵营平分秋色且能融合互动；而在广东，以二高为首的新派则完胜了赵浩公、卢振寰的国画研究会。

从制度层面来看，帝制的覆灭与共和国的诞生，为美术社团的产生、发展提供了重要的历史契机。剧烈的制度变革令文人学者及书画家一时无所适从，持续的社会动荡和无休止的战乱又使他们感到迷惘和失望。因此，大批从清朝政治舞台上退下来的前朝官僚和仕途受挫的文人，纷纷转而成为职业或玩票的书画家，以书画谋生自娱。而面对国家民族的危亡、个人政治前途的迷茫与失意，民国时期的书画家比任何时候都更渴求政治和艺术上志同道

[28] 王扆昌主编：《中华民国三十六年美术年鉴》，上海市文化运动委员会，1948年，史六。

图 12　日占时期的北平，古物陈列所国画研究院照常活动（1938 年）

合的知音，更渴望在属于自身的阶层内讨生活，书画家结社组会的愿望也就更加强烈。

　　战争状态下，政府流亡，国家体制全面破坏，民间美术社团的创立更有集结取暖、团结抗争的意义。1937 年之后，上海、南京、杭州、苏州等重要城市相继沦陷，这些城市的大多数美术社团皆被迫解散，包括大批美术家在内的文人学者纷纷西迁，疏散到大西南和大西北。大后方和根据地数量众多的木刻和漫画团体，推动了战时美术创作的繁荣，丰富了绝望中人民的精神生活，更是抗战救亡运动中不可或缺的宣传鼓动工具（图 12）。

第五章

国府艺术统制的两手：
"文艺复兴运动"和"新生活运动"

1929 年，国民党在全国宣传会议上首度提出并确定了"三民主义"文艺政策方案。尽管当时"三民主义"文艺理论尚处在萌芽阶段，但制定文艺政策来灌输意识形态、进行思想控制、形成国家认同的想法，已然形成。在国共两党展开宣传竞争的社会现实下，艺术界自此受到高度的政治干预。此段历史对艺术的未来发展，乃至整个文化走向都有相当程度的影响。国民党作为中国近代以来第一个建立现代化政府的政党，其艺术制度（文艺政策）的制定和执行是一个值得关注的历史现象。尤其国府在 20 世纪 30 年代至 40 年代所推行的"新生活运动"和"文艺复兴运动"，对于近现代艺术制度的成型和转化具有不可忽视的影响。"新生活运动""文艺复兴运动""中国本位的文化建设宣言"等，抛开这一过程中国共两党的激烈斗争不论，这些文艺政策的倡导和贯彻，对于抗战时期文艺界的抗日民族统一战线的形成具有一定的促进作用，国民政府因之获得文艺界知识分子的共情和谅解，并对 20 世纪下半叶国家文艺制度的形成起到铺垫作用。

第一节　艺术为宣传之利器：从"三民主义"文艺到"文艺复兴运动"

1927 年国民党成立南京国民政府，此时，因政局的变动，各路文艺家逐渐群聚于上海。随后革命文学论战和左翼作家联盟成立，对知识分子和青年影响日益加剧。为了与共产党对抗，加强思想统制，国民党中央不得不正视所谓文艺政策的问题。对共产党而言，1927 年"清党"以后，文艺界成为新的隐蔽战场，从 30 年代的积极运作，到抗战时期文艺界抗日民族统一战线的达成，共产党得到了文艺界知识分子的同情和支持。

因为国民党此前曾和苏联及共产国际发生过四年的紧密关系，此经历足以使国民党在宣传和教育工作方面留下"列宁主义"的深刻烙印。1928 年以后的国民党在政治体制上实行"民主集中制"，不可避免地强调权力的集中。国民党同时改进了宣传策略，尽管仍把民族主义作为宣传的核心主题，但也懂得了动员"群众"，并将党的意志经过教育系统贯彻到全国。这些趋势必然在民众教育与文艺宣传方面得到显现。

1928 年 7 月，蒋介石发表了《中国建设之途径》一文："我们要在二十世纪的世界谋生存，没有第二个适合的主义，只有依照总理（孙文）的遗教，拿三民主义来作中心思想才能统一中国……要拿三民主义来统一全国的思想，中国的制度才能确定。"蒋进而认为一般青年的沉闷、社会的纷扰，统统是由于中国人思想不确定，不统一，因此"思想之统一，比什么事情都要紧！"蒋强调这是国家能够健全，能够独立、自由的第一步工作，"确定总理三民主义为中国唯一的思想，再不好有第二个思想来扰乱中国"。[1] 蒋介石还把他所阐述的三民主义划分为政治建设、物质建设、心理建设、社会建设、伦理建设五个部分，统称为"五大建设的理论体系"，而其中以政治、

[1] 蒋介石：《中国建设之途径》，张其昀主编：《先总统蒋公全集》第一册，台北：中国文化大学出版部，1984 年，第 577 页。

图 1 南京中山陵藏经楼司徒桥作孙中山先生像，该画在抗战中遗失

心理、伦理建设三部分为其理论的构成基础。（图 1）

　　为了达到统一思想的目的，国民党建立了中央宣传部和各级党部宣传机构，专门负责思想文化领域的宣传和政治教育工作。[2] 1928 年 3 月 22 日，国民党中执委常务会议通过《中执委宣传部组织条例》，在国民党中央宣传部下特设"党义股"，专门负责"宣传本党主义，草拟各种宣传大纲，辟除反动邪说等工作"；在出版科设立"艺术股"，专门负责"宣传之艺术，如

―――――――

[2] 国民党在 1920 年始设立宣传部，但初期宣传部的职务只是书报的编纂、译述、讲演，以及教育事项等。1924 年在国民党进行改组之前的改进大会中，规划宣传部的主要工作为办理国民党的出版、演讲，以及教育事项；并检定一切国民党的国内外出版物，统一思想言论，其功能更加清晰。改组以后，吸取苏联经验，颇注重群众力量和宣传。一直到 1926 年中山舰事件之前，宣传部部长历经戴季陶、汪精卫，以及毛泽东（代理）。费约翰（John Fitzgerald）在《唤醒中国：国民革命中的政治、文化与阶级》（*Awakening China: Politics, Culture, and Class in the Nationalist Revolution*）一书中认为，毛泽东代理宣传部时期，是该部最有积极作为的阶段。

图 2　江湾茶楼的"党化陈设"

图画、电影、剧曲、播音等"工作[3]；设立中央日报社、中央通讯社。[4]其中，"宣传本党主义"即是宣传三民主义。在宣传的途径和方式上，不但设立专门的报刊、通讯社等舆论阵地，而且将美术、图画、电影、剧曲、播音等也纳入党义宣传。有了理论上的准备和一系列运作机构，接下来的问题是如何实施。以今天的眼光来看，国民党在这一时期的实施措施相对单一，除了在教育上推行"党化教育"和文化管制之外，只是对文艺加以简单利用，并未深入文艺家的思想改造层面。（图2）

国民党充分意识到"艺术为宣传之利器，视艺术为开化人心之一手段"，第一次全国宣传会议期间，江苏代表在提案中指出："目下中国之艺术运动与本党不甚发生关系。有耽于空想，有耽于淫乐，已成时代上所不需

[3]　1928年3月22日，国民党二届中常会第123次会议通过中央宣传部组织条例，宣传部由临时维持性质走入正式工作阶段，组织系统也随之扩大。不过，此时的宣传仅在出版科底下设立艺术股，负责图画、电影、戏曲、播音宣传等事项。及至1928年10月，北伐大致完成，国民党中央欲将宣传重心放在裁兵与训政建设上，为了加强宣传效力，遂增设指导科，再将艺术股改隶在编撰科之下。
[4]　国民党中执委组织部印行：《中国国民党整理党务法令汇刊》，1928年7月。

要之赘物。本党今后似宜注意及此，举凡诗歌、小说、戏剧、绘画、音乐、摄影等力为提倡；通过革命的洗礼，使之成为本党宣传之利器，普遍地予一般民众享受。"[5] 这种对艺术功能的再定义，此时已成为国民党内同仁的共识。察尔哈省宣传部的提案也认为，"今后宣传部工作，宜利用艺术方法"，"普通之宣传"，"尤须要用明显感人，既有趣味之工具，如电影、图画、戏剧……种种写实的艺术，实为宣传最有力之方法"。[6] 写实艺术向来是进行意识形态宣传的最佳媒介，当统一思想成为执政党的迫切愿望时，写实的艺术便成了传播党义的不二法门。

更为直接阐述这个文艺政策议案与国家制度设想关系的是国民党中宣部部长叶楚伧。在 1929 年国民党"全国宣传会议"召开后不久，他在一篇文章中说："这是由削平叛变以进于政治建设的时候了。在这个时候我们晓得，要有种种新制度之实现，无论在政治组织、社会组织、经济组织各方面，都应该创造出新的来代替旧的，发现新的来改革旧的。在教育上，法律上莫不如此……我们在革命以后，种种创造工作之中，要创造一种新文艺，要创造出中国民族的文艺、三民主义的文艺。因为文艺创造，是一切创造根本之根本，而为立国的基础所在。"[7] 文艺如此被视为"一切创造根本之根本""立国的基础所在"，不仅反映了国民政府的党派立场，也体现了其国家立场。但这种声音很快湮没于 30 年代的自由主义思潮中，而国民党内部的派系之争也令各项方针的实施大打折扣。

1929 年，国民党在全国宣传会议上首度提出《确定三民主义文艺政策案》，这对中国近现代艺术发展来说是一个新的阶段。为了应付普罗文艺，国民党在不同地区提出了不同的口号，如"三民主义文艺""民族主义文艺"或"国民革命文艺"等。这一方面反映国民党在文艺宣传方面莫衷一是的

[5] 国民党中执委宣传部编：《全国宣传会议记录》，1929 年 6 月。

[6] 同上。

[7] 叶楚伧：《三民主义文艺的创造》，《中央日报》，1930 年 1 月 1 日。

混乱状况，另一方面也显示了国民党中央宣传部在全国文艺政策的方向性问题上的思维相当混乱。

就在三民主义文艺的推展乏力之际，上海另一批党内文人发表了《民族主义文艺运动宣言》，宣告以民族主义作为文艺的中心意识。朱应鹏、范争波、潘公展等任职于国民党上海特别市党部的干部，成立了前锋社；其中，潘公展、范争波与陈果夫、陈立夫兄弟关系非常密切。[8]

从中国近代以来的处境看，利用民族主义确有其合理性，每当外敌入侵时，民族主义是凝聚民众力量的鲜艳旗帜。民族主义文艺引来了左联的强烈批评，一方面源于左派的价值立场，另一方面也反映出民族主义的确吸引到较多的注意和认同。

此前，国民党 CC 系领袖陈果夫因三民主义文艺不足以应付左联的普罗文学，而提出民族主义文艺作为策应，但坚持三民主义连续性的胡汉民当即对此表不赞同。1930 年底，胡汉民的旧属刘芦隐当上宣传部部长。在其任上，刘芦隐多次以《三民主义的文艺，其目的在指点民族应走的大道》为题，强调三民主义文艺才是正途。[9]1931 年 5 月，国民党三届中执会第一次临时全会亦议决，宣传部应切实规划施行，积极充实三民主义文艺运动，"以防制'赤匪'利用文艺作宣传"。[10]

在 1934 年初国民党召开的四届四中全会上，由 CC 系中"忠实同志会"成员控制的北平文化团体联合会建议设立中央文化委员会，实行三民主义文化统制。该会主张社会科学、哲学、小说、戏曲、图画、音乐，均应以三民

————————

［8］潘公展为上海市社会局局长、市党部执委；朱应鹏为国民党上海市党部监察委员会委员、《申报》资深编辑、上海市政府委员；范争波则为国民党上海市党部执委、淞沪警备司令部侦缉队兼军法处长。1930 年 10 月和 1934 年 8 月分别出版的《民族主义文艺论》《民族主义文艺论文集》都由 CC 系主持的光明出版部和杭州正中书局出版。详见蔡渊絜：《抗战前国民党之中国本位的文化建设运动》，第 121—128 页，范泉（主编）：《中国现代文学社团流派辞典》，上海：上海书店，1993 年，第 206—207 页。
［9］参见胡适著，曹伯言整理：《胡适日记》全集，第 6 册，台北：联经出版社，2004 年，第 521 页。
［10］《防止"赤匪"利用文艺宣传案》，中央执行委员会临时全体会议议案，南京，1931.05.02，中国国民党党史馆藏，档案号：会 3.2/26.9—1。

主义为范围，并以政府力量严格取缔违反政策的文化宣传。[11]该会随即成立中国文化协进会，后改称中国文化建设协会，这是CC系涉足文化领域后建立的第一个全国性组织，由蒋介石任名誉理事长，理事长是陈立夫；党政要员如汪精卫、戴季陶、于右任、蔡元培、罗家伦、蒋梦麟等三十五人均为名誉理事。

1935年1月，何炳松等十位教授对外发布"中国本位的文化建设宣言"，主张以中国传统文化为本位和主体，建设现代国家，以增强民族自信心。不久，国民党中央文化事业计划委员会成立，陈果夫担任主任委员，褚民谊、张道藩任副主任委员。根据组织条例，文化事业被分为礼俗、教育、史地、语言文字、出版、新闻、广播、电影、戏剧、音乐、美术及其他等十二个项目。其中美术研究会主任为王祺，专门委员有：李毅士、宗白华、梁思成、徐悲鸿、傅抱石、刘开渠、滕固、丰子恺等。[12]文计会同时颁发《文化事业计划纲要》，以"唤起民族意识"作为主要目标，主张"音乐、绘画、戏剧、电影的内容取材，应以唤起民族意识、保存民族美德、提倡积极人生为主要目标，取缔一切颓废、淫靡、冷酷、残暴的作品"。[13]

从纲要的整个内容看，民族主义是国民党CC系在30年代外患内忧双重威胁之国情下，拿来作为国民党统制文化事业、形成国家认同的最佳利器。CC系的文化建设，基本上是一种不盲从复古也不接受全盘西化的折中观点，建立一个深具民族特色的现代中国是其政治目标。[14]对CC系来说，要重建中国社会，培育服从爱国的现代国民，就必须凭借传统道德来重塑民

[11] 蔡渊絜：《抗战前国民党之中国本位的文化建设运动》，第186—187页。

[12] 《第五届中央执行委员会常务委员会第36次会议速记录》，南京，1937年2月11日，中国国民党党史馆藏，档案号：会5.3/289。

[13] 《文化事业计划纲要》，1936年3月29日，中国国民党党史馆藏，档案号：会5.3/9.41。

[14] 萧阿勤：《国民党政权的文化与道德论述（1934—1991）—知识社会学的分析》，台湾大学社会学研究所硕士论文，1991年6月，第66页。

族的精神。[15]

作为官方在美术界的领导，中央文计会美术研究会主任王祺在《中国绘画之变迁及其新趋势》中写道："循环亦为物理的定律，周而复始，为岁诸常则，文化艺术之盛衰，要亦同之。我国绘事之前一周年，既成过去，现在实为'一元后始，万象皆新'之时期。吾人当此期会，不可妄自尊大，尤不应自甘暴弃，使中国文艺复兴，启迪诱导，于艺术上开一新纪元，正是吾人无可避免之责任。"[16]他认为西方各国的变革与进步首先起于文艺复兴，中国正当国民政府初建的"新纪元"，在艺术上也正处于一次"文艺复兴"，并且他将希望完全寄托于一批三四十岁的少壮派美术家身上："至于少壮画家，如徐悲鸿、汪亚尘、诸闻韵、潘天寿、张书旂、许士骐诸君，所作中画，皆参合西洋写实之风，寓之于写意之中，或别为一格，或特具风神，皆有独到之点。而李毅士、梁鼎铭、杨天化以西画调子，用于中国山水亦有可观；陈之佛则取图案为画，尤见特色；而林风眠则多不过具野兽派风趣，多由偶然写作，技巧工力，有待神化。希能各自孟晋，浑合中西，而创为新型，则成就必大。"[17]最后，王祺以"不薄古人爱今人"收尾，希望同人们一起努力奋进，"共为改革之光驱者"。国民党的这次"文艺复兴"运动，最终因日本的全面侵华而被打断，这一文艺倡导在国民党逃踞台湾后仍然有所延续。

[15] 柯伟林（W.C.Kirby）指出，1932—1933年尽管国民党内派系林立，但隶属蒋介石的三大派系——黄埔系和蓝衣社、CC系、政学系，对法西斯主义各有其支持的论点。蓝衣社寻求的是全国上下服从，实施独裁，强调思想统一、行动统一；CC系则着眼在德国国家主义的民族特色，也就是要使中国社会复兴完成得最好，必须凭借传统道德来做变革的工具；至于政学系则放在一个满足当时需要的实用主义上。详见［美］柯伟林：《德国与中华民国》，陈谦平等译，南京：江苏人民出版社，2006年，第180—189页。
[16] 王祺：《中国绘画之变迁及其新趋势》（续），《美术生活》，总第10期，1934年10月，第5页。
[17] 同上。

第二节 "新生活运动"之"生活艺术化"的制度困境

20 世纪 20 年代，梁启超曾在"新民说"的基础上提出"生活的艺术化"，其基本内涵是所谓"无所为而为"。具体而言，艺术化的人生就是"无所为而为"的人生，即为生活而生活，生活本身就是目的，不再是他者的手段。艺术化的人生是以趣味为导向的自由的人生，是情感化的人生，也是所谓快乐的人生。[18] 这个说法，可视为"为艺术而艺术"的先声。这种主张精神自由的"生活艺术化"一度成为民初知识分子对待生活和学术的态度。20 年代前期，新文化运动中的新式艺术家们多将"生活艺术化"奉为圭臬。

1934 年，蒋介石在南昌发起了以恢复中国传统道德为核心内容的"新生活运动"。该运动通过恢复中国传统道德中"礼义廉耻"这一被视为数千年来中国立国的基本精神，从改造国民的日常生活入手，来革新个人，进而改造社会，最后达到民族复兴和建设新国家的目的。据说，该运动的起因是宋美龄在江西南昌看到很多青少年精神颓废、蓬头垢面，认为这是中国愚昧野蛮的表征，于是向蒋介石建议开展一项生活改造运动。蒋受此启发而决定发起一项重塑全民物质和精神生活的运动。

《新生活运动纲要》规定"三化"运动是"新生活运动"的中心工作。所谓"三化"是指军事化、艺术化、生产化。《纲要》并没有对军事化、艺术化、生产化的内容加以解释，只是对"三化"的内容做了界定："所谓军事化，并非欲全国同胞悉数武装偕赴疆场也。只期其重组织，尚团结，严纪律，守秩序，知振奋，保严肃，一洗从前散乱浪漫推诿因循苟安之习性已耳。所谓生产化者，亦非欲全国同胞，胥作农工或尽事商贾也。只期我同胞人人能节约，能刻苦，能顾念物力之艰，能自食其力，以从事劳动生产之

[18] 梁启超:《"知不可而为"主义与"为而不有"主义》，作于 1921 年 12 月，《梁启超全集》第 6 册，北京：北京出版社，1999 年，第 3415 页。

途，一洗从前豪奢浪费怠惰游荡贪黩之习性已耳。所谓艺术化者，更非欲全国同胞均效骚人墨客画家乐师之所为。只期其持躬接物，容人处事，能肃仪循礼，整齐清洁，活泼谦和，迅速确实，一洗从前之粗野鄙污狭隘昏愚浮伪之习性已耳。"[19] 艺术化推行纲目在"三化"中最多，达四大类 118 条，内容几乎涵盖了"衣食住行"的方方面面。"艺者技能，术者方法。生活艺术化者，待人接物力求生活上有合理之技能于方法也。"[20]

蒋介石发起的"新生活运动"与其掌控的复兴社所提倡的所谓民族复兴具有一致的精神内质。两者皆以"礼义廉耻"的传统伦理为基本精神，以改造国民"食衣住行"日常生活为实行起点，力图最终实现国民生活的艺术化、生产化和军事化。客观而言，"新生活运动"对市民社会的堕落颓废倾向起到一定的纠正作用。

那么，艺术与政治究竟应该是怎样的关系？沈从文曾指出文艺作品在 1926 年以后，成为大老板的商品，趣味日益低下；1929 年以后，又被朝野视为宣传党义的工具。[21] 在金权与治权的夹击下，刚刚出现新气象的民初艺术运动很快便失去了自由生长的空间。

艺术商业化的初期出现趣味堕落的现象本不足为虑，因为随着市场的成熟与公民社会的进步，艺术趣味也将随之逐步提升。然而，艺术一旦被改造为特权阶层的宣传工具，则艺术不可避免地会走向被体制驯化的老路。陈抱一曾认为："我们深深地觉着现代中国的艺术运动，其进展的效率，异常迟缓。这不是作艺术运动的无人，而是他们的艺术运动偏向了'象牙之塔'一面的建造，走向了特权阶级的死路，而忘记了使用的效能，而忘记了社会的大众的生活。"[22] 出于统一思想和抵御外侮的双重目的，国民党当局希望

[19]《新运总会会刊》第 8 期，第 9 页，第二历史档案馆，档案号 58—5—56。

[20] 林风眠：《艺术与新生活运动》，南京：正中书局，1934 年，第 50 页。

[21] 沈从文：《新的文学运动与新的文学观》，见张兆和主编：《沈从文文集》，第 12 卷，太原：北岳文艺出版社，2002 年，第 46 页。

[22] 同上。

美术一改象牙塔中离群索居的清高面貌，参与到政治革命与社会运动中来。当 1937 年国民政府举办第二次全国美术展览会时，甚至有人提出"中国画必然要与政治相配合"的倡议：

> 要把中国画的休眠期中产生的超世纪观和唯气韵论加以检讨和扬弃。第一，它必然会脱下峨冠博带的道袍，从山林走进十字街头。第二，它要从墨池里走出来，在青天白日下反映出各种颜色。第三，跟新时代的新世界观一起，艺术必然要和政治相配合，重新和人类生活发生密切的关系……[23]

该文中的"十字街头"与"青天白日"便是象征当时中国现实的符号，艺术家要创作出新时代的美术，则必须要有"新世界观"。"新世界观"的要领被定义为"艺术与政治配合"，"与人类生活发生密切关系。"

"新生活运动"还提倡所谓的"集团生活"，也是主张艺术家不要做离群索居的隐士，而应走向十字街头，步入现实生活。换言之，就是艺术应走出象牙塔而为大众服务。

1934 年，作为国民党特别党员的林风眠在《艺术与新生活运动》一书中进行了近乎自我审查的思考。林风眠在文中强调，集团生活与艺术的关系非常密切，并如是写道："艺术家常常因为清高的观念而不习惯于集团生活，也因为觉得集团生活有损个性而反对，可是明白了集团意识的必要，就会合理运用个性来谋集团的幸福。集团生活可以促进艺术家对于社会的认识，可以深入民众，而知道民众的苦乐之所在及其需要。艺术家如果替众人服务，替众人求生路，他自己便该有集团生活。集团生活会使人认识人生的真意义，增进人们互助精神，更能加强人们的同情心……这对于负时代使命的艺术家尤其重要，艺术家如果有集团生活，随时随地与大众接近，不但自

[23] 参见任真汉：《关于中国画的改进》，《第二次全国美展广东预展会专刊》，1937 年出版。

图 3　1924 年广州街头墙壁上的"民生主义"宣传。　　　　　　　　　　图 4　新生活运动标志,《良友》91 期

己可以更清楚地看到社会上一般的生活，并可以得到许多最有意义的艺术作品的材料。这种作品不但本身是伟大的，而且对于社会更有良好的影响。"[24]（图 3 至图 5）

　　早在 1931 年，林风眠曾撰写了《革命与艺术》一文。该文论述了革命与艺术之间的关系，指出革命与艺术都是"解放运动而现之于精神"的事业，革命的解放"属于物质与制度"，艺术的解放则"属于情感与理想"……"二者虽异形而同道，且其目的亦同是为生活而已"。[25] 林风眠所说的艺术的解放是所谓始终把握着时代的艺术、表现时代之精神的艺术，他主张艺术家不应与时代脱节，艺术家应当有参与当下社会改造的意识。林风眠呼吁道："艺术家如愿解放心灵之苦闷，则不宜昧于时代之精神，应当出了象牙之塔与民众共鸣。"[26] 这种走向现实、走向街头、走向民间、走向生活的倡议，是"生活艺术化"在艺术圈的充分体现。

　　就美术界而言，那些本属于无用之用的"纯美术"日益走向"商业美术""实用美术""工艺美术"和"装饰美术"，而"新生活运动"所要求

［24］　林风眠:《艺术与新生活运动》，南京: 正中书局，1934 年，第 65 页。

［25］　林风眠:《革命与艺术》，国立杭州艺术专科学校亚丹娜社编:《亚丹娜》，1931 年，第 7 期。

［26］　同上。

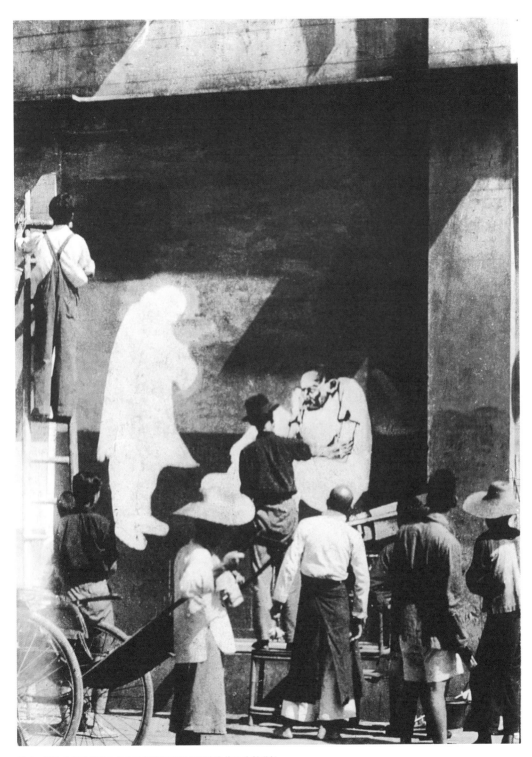

图 5　国民政府军事委员会政治部第三厅组织下的宣传画绘制现场

的简约节俭、清洁朴素等，也渗透进当时都市生活设计的方方面面。这种生活的艺术化显然不同于梁启超式的"无所为而为"的人生，而是一种主动而积极的"训政"，是对国民生活自上而下、从里到外的改造。

陈抱一这样描述"生活艺术化"：

> ……除了艺术作品而外，"美"在吾人生活中，随时随处皆可以发现或认识……例如都市中所有的设备、街道、商店、商店的陈设、陈列窗，一切的机械、书籍类及一切的大小刊物，甚至于人的衣饰、行动、仪式，乃至军警的服装及精神……[27]

"新生活运动"中，对于"生活艺术化"有着极为详细的规定，例如，对人们衣食住行所作的各项规定深入细枝末节。（图6至图8）

一、衣。《新生活须知》规定："衣服章身，礼貌所寄，莫趋时髦，朴素勿耻，式要简便，料选国货，注意经用……拔上鞋跟，扣齐钮颗，穿戴莫歪，体勿赤裸，集会入室，冠帽即脱……"

二、食。《新生活须知》规定："……食具须净，食物须洁。要用土产，利勿外溢……"

三、住。《新生活须知》规定："……建筑取材，必择国产，墙壁勿污，家具从简……"

"新生活运动"还提倡使用国货，主张衣着简便、朴素，且着眼于"礼"与"耻"的道德规范，对妇女服饰的检查和干预更是雷厉风行。如1936年5月，广东省会公安局组织所谓"维持风纪队"，上路执行检查，遇有违反标准的妇女，即将其拘押上警车，拉回公安局加以训诫，并在其衣袖盖上有"违反标准服装"字样的印记，然后逐出。在山东，韩复榘为了杜绝"奇装异服"和"怪发型"，更别出心裁，通令所有妓女一律烫发、着奇装、穿高

［27］ 陈抱一：《从生活上所发现的新的形态美》，《美术生活》，1935年，第1期，第19页。

图 6　1937 年上海街头的童子军（美国记者马尔科姆摄）

图 7　1938 年 4 月 7 日福州华南中学青年会职员

图 8　电影《体育皇后》里的姑娘使用国货

跟鞋，以与良人相区别，并布告全民，一体周知。此令一下，时髦女子害怕被人误为妓女，再不敢趋时"摩登"了。

1935 年底，国民党中央文计会进一步提出文化事业计划纲要三原则：一、发扬中国固有文化，吸收世界文化，择善取长，保持民族独立地位作为文化建设的基础。二、以三民主义为根本原则，以促进生产建设，充实国家力量，发扬民族精神，恢复民族自信心作为总目标。三、对一切文化事业，采取奖励和取缔的办法，以达到协同一致的目的；同时联络和培育文化工作人才。在这三项原则之下，中央文计会又另制定 20 条纲领，作为文化事业研究规划的方向。内容包括以传统道德名训建立社会伦理观念，提倡新生活；整理国故，阐扬民族优点和历代发明，调查研究世界科学发明；制定各种礼节，调查改良社会风俗；促进生产建设和培养民族意识；音乐、绘画、戏剧、电影的内容取材，应以唤起民族意识、保存民族美德、提倡积极人生为主要目标，取缔一切颓废、淫靡、冷酷、残暴的作品。[28]

"生活艺术化"在具体的生活实践中体现为："一是站在'艺术'或'美'的路线上，要使'艺术'或'美'生活化、大众化、实用化；二是站在'生活''大众'或'社会'的路线上，要使生活艺术化或美化。"[29]毫无疑问，新生活运动里的"生活艺术化"具有积极的一面，但其将旧伦理与新生活混为一谈，必然在实践中会造成南辕北辙，因为"中国传统的政治文化很适合于相对变化缓慢的农业社会，却不能很好地适应现代化的需要"。[30]（图 9 至图 16）

此间的种种矛盾在当时宣传"新生活运动"的弹词中体现得淋漓尽致：

[28]《文化事业计划纲要》，南京，1936.03.29，毛笔原件 4 张，中国国民党党史馆藏，档号：会5.3/9.41。

[29] 唐隽：《我们的路线》，《美术生活》第 1 期，1935 年，第 1 页。

[30]［美］易劳逸：《1927 年—1937 年国民党统治下的中国流产的革命》，北京：中国青年出版社，1992 年，第 381 页。

图 9　1935 年福州协和大学女生宿舍楼

　　中华民国气清明，易俗移风赖彦英，故步自封非久计，因循终古要误终身。所以是政府诸公有先觉，呼号奔走播新音。先将国货来提倡，新生活口号闹盈盈。如何叫作新生活，我来陆续讲分明。衣食住行人尽晓，礼义廉耻也须别得清，要知道物质文明的新时代，一言九鼎救民生，二十世纪潮流转。个个要成新公民，究竟公民怎样做，新生活条件话分明，衣求朴素食清洁，住行只要得心平。人类生活有二方面，一称物质一称精神。衣食住行称物质，礼义廉耻是结晶。若然是物质求生活，那里是就可称他一个人。沐猴而冠古有训，衣冠禽兽不须论。能知礼仪与廉耻，个个都成好国民。我先来讲礼字意，互相推让莫相争，施不忘报就是义。何必钻行学纵横，安分守己称廉洁，莫分人处一杯羹。若能知耻且近勇，知廉胜如百万兵。奋发有为应共勖，大家努力赴前程。以前种种譬如昨日死，以后譬如今日生。旧时生活须改革，放在烘炉一火

图 10　1936 年德国柏林第 11 届奥运会期间，一位身穿旗袍的中国游泳女运动员

图 11　1935 年《号外画报》刊载女性服饰　　图 12　1935 年《号外画报》刊载户外生活

图 13　1935 年《号外画报》载刊集体婚礼　　图 14　1935 年《号外画报》刊载　　图 15　1935 年《号外画报》载刊女艺术
　　　　　　　　　　　　　　　　　　　　　　　　居室　　　　　　　　　　　家们

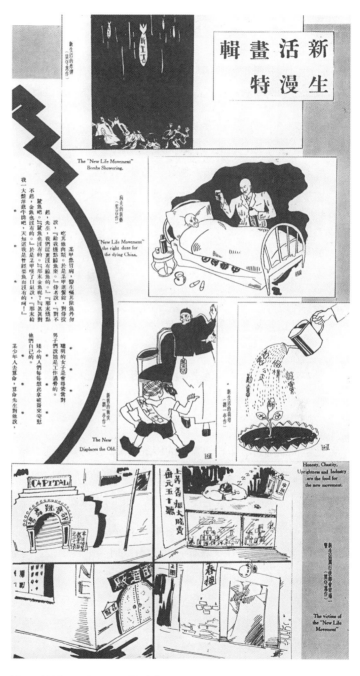

图 16 "新生活运动"漫画,《良友》87 期

烹，大家共作新公民。[31]

此段弹词先是提倡易俗移风，鞭挞故步自封，认为因循终古要误终身，完全是一幅劝诫做新公民、过新生活、进入新时代的气象。下一段又倡道：

中原道德叹衰微，举国骚然无是非。瓦釜争鸣谁挽救，黄钟毁弃消防堤。青年心醉新欧化，把数千国粹弃如夷。不是修身乃是为人本，礼义廉耻是国基。社会倘无天理在，强夺豪争尽诈欺。无奈时衰人道坏，嫌他迂腐把经离。蛇神牛鬼炫新奇，忆昔周公未制礼。穴居野处是苗狲，自相残杀无义气。尊长无伦又夺妻，饥饿之时无餍足，饱来困顿在山坡，就是那不知礼仪和廉耻。所以是至今犹受汉人欺，礼仪是齐家本，廉耻是立身梯。若不把它当生活做，竟然是身不立来家不齐。弱肉强食无体歇，长幼尊卑尽脱离。五千年来黄帝神明胄，与兽相去亦几希。当今政府鉴于此，所以是把旧时道德又重提，美其名曰新生活。慎勿谓老生常谈何足奇，须知道中国伦常不可弃，无须向欧美学毛皮。生活原来在这里。[32]

此唱词倡导忠君和长幼尊卑的传统礼仪，反对新欧化；鞭笞新派人士将"数千国粹弃如夷"，则又将意识形态引向传统伦理的旧辙，提倡"中国伦常不可弃，无须向欧美学毛皮"，则与上段的"维新"之说完全冲突，其劝导作用必然因之相互抵消。

美国学者柯伟林在其著作《蒋介石政府与纳粹德国》中论述了蒋介石的"新生活运动"与纳粹德国之间的关系，"蒋介石深入分析德国成功的经

[31] 新生活运动（一），新闻夜报播音员地汇编：《弹词开篇》，《美术生活》，13 期，第 56 页。
[32] 新生活运动（二），新闻夜报播音员地汇编：《弹词开篇》，《美术生活》，13 期，第 56 页。

验，取来与中国的传统道德相结合，以后者界定前者。"[33] 柯伟林认为，"就蒋介石而言，吸收外国思想和组织形式与根本依靠中国道德来建设一个新国家，两者并非不相容。他致力于'新生活运动'，是以这样两个坚定信念为基础的，其一是道德原则（及其规定）能够把一个国家团结起来；其二是这一真理已在像德国那样的国家得到最好的实现。"[34] 他甚至认为蒋介石的"新生活运动"是一场彻底的失败，因为"对儒家道德规范和普鲁士式纪律的双重强调，绝不能促使人民大众自愿地参加运动。"[35]

［33］［美］柯伟林：《蒋介石政府和纳粹德国》北京：中国青年出版社，1994 年，第 223 页。

［34］ 同上书，第 216—217 页。

［35］ 同上书，第 224 页。

精神篇

引 言

　　《庄子》中多次出现过"精神"一词："水静犹明，而况精神。"（《天道》）"汝齐戒，疏瀹而心，澡雪而精神。"（《知北游》）徐复观曾指出："心的作用、状态，庄子即称之为精神。"[1] 可见，"精神"在庄子那里是一种心灵的状态。中国哲学中讲的"精神"，主要是指"心"。

　　德国古典哲学认为自然没有"精神（geist）"，只有人才有"精神"。如康德认为"精神"即是先验客体，是使人心灵的各种能力达到完美、和谐与平衡的一种超越性存在。黑格尔也认为"精神"只属于心灵，"艺术从事于真实的事物，即意识的绝对对象，所以它也属于心灵的绝对领域。"[2] 在这个意义上，"精神"即是理念。

　　在康定斯基的《论艺术的精神》一书中，"精神"一词被当作一种既定的和绝对的本质。所有新的思想和艺术形式的出现，都被认定是"精神"的客观显现。艺术的绝对目的乃是一种作为艺术本质的形而上的实在，艺术的"精神"即艺术的本质，也就是康定斯基所说的"由内在需要产生并来

［1］徐复观：《中国艺术精神》，桂林：广西师范大学出版社，2007年，第53页。

［2］［德］黑格尔：《美学》（第一卷），朱光潜译，北京：商务印书馆，1979年，第129页。

源于灵魂的东西"。[3] 康定斯基把物质、现实与"精神"的关系比喻为一个三角形，称之为"精神生活的三角形"。[4]

"精神"作为一个概念，借用海德格尔的话说，当下正处于一种日常状态，"……常人对文学艺术怎样阅读怎样判断，我们就怎样阅读怎样判断；竟至常人怎样从'大众'中抽身，我们也就怎样抽身；常人对什么东西愤怒，我们就对什么东西'愤怒'"。[5] 然而，学术思考不能驻足于日常层面的理解，其特有的反思性和通透性要求我们对此问题划出边界并加以说破，从而做出实质的界定和新的回应。

中国传统的诠释学，大体上有四条路径，一是经传之注释学传统，二是体验之心性学传统，三是历史之诠释学传统，四是艺术之品鉴学传统。[6] 思想之为思想，首先表现为对具有普世意义之重大命题的独立思考。对中国近现代美术精神之转型过程的探讨，不仅需借助于这四大传统诠释方法，并"因而通之，以造乎其道"，更要对整整几代人"欧风墨雨，西化东渐"之"现代化"的集体焦虑进行深入的分析。

对"中国精神"以及"艺术精神"的探究与重建，是 20 世纪的中国知识精英和文艺家们孤独地站立在传统文化的废墟上的一场反思。面对西方文化艺术的步步进逼，对传统文化艺术价值的再发现以及对西方现代文明之危机的再认识成为中国知识界的新课题。近代中国在西方文明的降维打击下，传统化为废墟，偶像崩塌污化，价值失序颠倒。20 年代初期的"五四新文化运动"和 60 年代的"文化大革命"全面否定传统的态度，反映了这样一

［3］［俄］康定斯基：《论艺术的精神》，查立译，滕守尧校，北京：中国社会科学出版社，1987 年，第 70 页。

［4］同上书，第 17—30 页。

［5］［德］马丁·海德格尔：《存在与时间》，陈嘉映、王庆节译，熊伟校，北京：生活·读书·新知三联书店，1987 年，第 156 页。

［6］林安梧：《儒学革命论——后新儒家哲学的问题向度》，台北：学生书局，1998 年，第 169 页。

个文化后果：事实上，中国传统文化与传统艺术已然"博物馆化"。[7] 中国人精神上的自我迷失加重了文化上的身份焦虑：我们从哪里来？我们又该去往何方？我们的精神家园安在？

法国社会学家鲍德里亚指出："对传统文化在地理上和象征意义上的多样性与分歧性，源于西方的现代性普照全世界并迫使世界成为一个同质统一体的后果。"[8] 诚然，西方文化不仅是一个入侵者，也是一个启蒙者和播种者，其各种颜色的"普世价值"在全球激荡起的民族主义运动和本土化运动，使被入侵地域的文化都面临着身份焦虑和自明性危机，正如美国史学家欧根·韦伯所说的那样："为了不在历史中迷失，我们不得不建立一些范型。"[9] 在全球化潮水的涨落之间，人们不停尝试用"现代"的观念对自身进行重新阐释。

精神层面的近现代转型，实际也是一个有关追逐和拥抱"现代性"的问题。阐释"现代性"内涵的关键词不外乎是"工具理性、工业社会、科学技术、民族国家、主体意识"。这也是本篇在反思中国美术现代转型时，作为问题切入的五大维度。

自西方的启蒙运动始，随着人类认知的升级，工业革命、科技勃兴、工具理性、民族主义泛滥、全球市场的发展以及资本主义精神的传染，世界各地已然形成一种遍及各大文明的、不可抗拒的潮流。马克斯·韦伯看出这种发展趋势会使信仰失去以往神秘的根基，理性主义的科学又不能为生命的意义提供新的依据。这个"梦醒时分"标志着中古宇宙观的破产与解除，也就是"世界的祛魅"（disenchantment），即用理性的力量驱散了神秘的魅惑。科学理性的发展导致"世俗化"（secularization），而所谓"工具理性"会

[7]　参见［美］列文森：《儒教中国及其现代命运》，郑大华、任菁译，北京：中国社会科学出版社，2000 年，第 324 页。

[8]　J. Baudrillard: *Forget Foucault*, New York: Semiotext (e), 1987, p.64.

[9]　Eugen Weber: *The Western Tradition: From the Ancient World to Louis XIV*, D. C. Health and Company, 1965, xxiii.

造就一个"非个人化"、制度化、官僚化的"铁笼"。这个"现代性"的铁笼，即束缚又庇护着我们，它对现代人精神生活的塑造，也是审美现代性救赎的主要依据。

辜鸿铭曾说过，毛笔是中国人精神的象征。丰子恺这样评价毛笔："须知中国的民族精神，寄托在这支毛笔里头。"[10] 面对同样的工具、技巧和方法，20世纪中国人在选择上正从价值理性转向工具理性。写实主义或现实主义在20世纪一度成为唯一合法的艺术类型，并不能仅仅归因于美术的功利化，物质、社会、精神三大层面的近现代变革必须作为共生互动的系统秩序被整体看待。

从现代性的某一视角看来，20世纪中国美术不仅面临着内部转型的困境，同时也受到外部政治强大的"去艺术化"之工具理性的压制，乃至造成了精神自明性的丧失。

徐复观曾明确指出："中国艺术精神的自觉，主要是表现在绘画与文学两方面，而绘画又是庄学的'独生子'。"[11] 徐的"独生子"一说值得商榷，著者认为，中国传统艺术精神更确切地说是兼具庄学与儒学两面的双生子。天下体系的坍塌，使立于儒学根基的艺术精神死灭遁迹。然而近代的到来，科学的阐释使庄子眼中的那个自然不再神秘可亲，工业化的发展及民族国家的建立使承续千年的朝贡体系彻底瓦解，儒家所奉行的伦理秩序徒剩仪式的空壳。儒与道，这对传统艺术精神的灵火，如飘忽于故乡土地上的游魂，找不到可落地的生命之壤。

黑格尔曾说："每个人在各种活动中，无论政治的、宗教的、艺术的还是科学的活动，都是他那个时代的儿子。他有一个任务，要把当时的基本内容意义及其必要的形象制造出来，所以艺术的使命就在于替一个民族的精神

［10］丰子恺：《略谈书法》，引自季伏昆：《中国书论辑要》，南京：江苏美术出版社，2000年，第34页。

［11］徐复观：《中国艺术精神》，"自叙"，桂林：广西师范大学出版社，2007年，第4页。

找到合适的艺术表现。"[12] 换言之，随着时代的变化，表现时代精神的艺术形式也会随之变化；反过来说，即某个时代精神的终结，也必然导致某种艺术形态的消亡。按黑格尔的逻辑，辛亥革命后的中国，一个延续千年的时代彻底结束了，那么这个时代的精神理念也随之彻底终结，而其艺术形态必将步入穷途末路。

在《艺术哲学讲演录》序言中，黑格尔写道："尽管我们可以希望艺术还会蒸蒸日上，日趋于完善，但是艺术的形式不复是心灵的最高需要了。我们尽管觉得希腊神像还很优美，天父、基督和玛利亚在艺术里也表现得庄严完善，但是这些都是徒然的，我们不再屈膝膜拜了。"[13] 当一个时代艺术的精神与理念已然逝去，那么这艺术仅余下空洞的形式，它可能是一个过往时代的化石，只适合被存放于博物馆中。黑格尔这一为某一时代艺术终结所作的悼词，成为艺术史上的一个巨大隐喻，20 世纪很多中国的思想家和艺术家先后用"衰退""死亡""消亡""穷途末日"这样的字眼来表达着类似的看法。

借用西方哲学和艺术理论来反观中国艺术，这是 20 世纪中国美术研究和理论阐释不同于古代品论家最显著的特点。王国维最早使用西洋方法来探究文学艺术问题，滕固以西方的方法重新书写中国美术史，梁思成以西方的方法研究中国古代建筑，林风眠则以西方现代艺术的求索方法来探究东方艺术精神。以西方学术研究之器探究中国艺术之精神，已成为阐释中国美术之现代转型的主要知识范式，刻意回避此道，不仅无助于问题的澄清，更无法唤起我们的自省。

[12]［德］黑格尔：《美学》(第一卷)，朱光潜译，北京：商务印书馆，1979 年，第 375 页。

[13] 同上书，第 132 页。

第一章

观看之殇与工具理性：
文化废墟上的盛魂器

有学者指出，近代以来中国社会的现代转型经历了"技术→社会→观念"或"器物技能→制度→思想行为"这样几个发展阶段或几个层次的变化过程。[1] 然而，"器""用""道"的变革并非单一的线性发展，在这一转型过程中，技术器物、习惯制度和精神观念等层面上的转变始终交织杂糅在一起。"在 19 世纪的后半期，伴随着器物与制度层次的现代化的依次推进，以儒家为核心的传统文化观念便被不断地冲击，逐步地发生着变化，鸦片战争后开始的器物层次的现代化，同时也伴随着观念的变革。"[2]

W. J. T. 米歇尔认为并不存在纯粹状态的视觉媒介，视觉观看是参与了社会建构的复合体，并且，"我们的认识是，观看行为（观看、注视、浏览，以及观察、监视与视觉快感的实践）可能与阅读的诸种形式（解密、解码、阐释等）是同等深奥的问题，而基于文本性的模式恐怕难以充分阐释视觉经

[1] 王继平：《晚清中国现代化思潮的文化视角》，《近代中国与近代文化》，北京：中国社会科学出版社，2003 年，第 242 页。

[2] 同上书，第 254 页。

验或'视觉识读能力'"。[3]文化史写作新领域的探索者英国史学家彼得·伯克在《图像证史》中表明："一两代人以来，历史学家极大地扩展了他们的兴趣，所涉及的范围不仅包括政治事件、经济趋势和社会结构，而且包括心态史、日常生活史、物质文化史、身体史等。如果他们把自己局限于官方档案这类由官员制作并由档案馆保存的传统史料，则无法在这些比较新的领域中从事研究……图像如同文本和口述证词一样，也是历史证据的一种重要形式。"[4]在中国近代历史的发展中，图像已然参与了历史的记录与创造，"人物器具，无不巧绘成图，使物物皆存于图，俾人人皆知是物"[5]，"器"与"用"尽皆以图像表述诠释，于是图像成为反映精神嬗变的盛魂之器。（图1）

毋庸置疑，现代性的问题，是一桩思的事情，也是一件视觉的事情，因此现代性关乎视觉的现代性、传播的现代性、图像产生的现代性，以及图像诠释的现代性。既然眼睛是心灵之窗，则视觉的问题，往往直通精神的问题，视觉的现代性关乎精神的现代性。

第一节　视觉阵痛中的精神危机

1922年12月3日鲁迅在《〈呐喊〉自叙》中写道：

其时正当日俄战争的时候，关于战事的画片自然也就比较多了，我在这一个讲堂中，便须随喜我那同学们的拍手和喝彩。有一回，我竟在画片中忽然会见我久违的许多中国人了，一个绑在中间，许多站在左

［3］［美］W.J.T.米歇尔：《图像转向》，见陶东风编：《文化研究》第3辑，天津：天津社会科学出版社，2002年，第17页。

［4］［英］彼得·伯克：《图像证史》，杨豫译，北京：北京大学出版社，2008年，第3页。

［5］《论画报可以启蒙》，《申报》，1895年8月29日，转引自陈平原：《左图右史与西学东渐》，香港：三联书店（香港）有限公司，2008年，第1页。

晉祠古柏

陳樹人近作

THE OLD CYPRESS

BY S. J. CHEN

圖 1 《晉祠古柏》，陳樹人作，《良友》55 期

右，一样是强壮的体格，而显出麻木的神情。据解说，则绑着的是替俄国做了军事上的侦探，正要被日军砍下头颅来示众，而围着的便是来赏鉴这示众的盛举的人们。

这一学年没有完毕，我已经到了东京了，因为从那一回以后，我便觉得医学并非一件紧要事。凡是愚弱的国民，即使体格如何健全，如何茁壮，也只能做毫无意义的示众的材料和看客，病死多少是不必以为不幸的。所以我们的第一要著，是在改变他们的精神，而善于改变精神的是，我那时以为当然要推文艺，于是提倡文艺运动了。[6]

"战事画片"这种新型图像，是鲁迅先前从未见过的一种叙事图像，它讲述或创造了一种事实，此前鲁迅所能看到并在记忆中留下深刻印象的是传统的宣传因果报应的木刻版画集："在书塾之外，禁令可比较的宽了，但这是说自己的事，各人大概不一样。我能在大众面前，冠冕堂皇地阅看的，是《文昌帝君阴骘文图说》和《玉历钞传》，都画着冥冥之中赏善罚恶的故事，雷公电母站在云中，牛头马面布满地下，不但'跳到半天空'是触犯天条的，即使半语不合，一念偶差，也都得受相当的报应。"[7]但这些儿童时代多有阅看的画集，对鲁迅而言并无精神的觉醒意义，最多是一种猎奇。然而，通过"战事画片"麻木的神情的展现，可见现场的看客与"示众材料"都是没有灵魂的空心人。这种视觉刺激让鲁迅感到了中国人的冷漠与无能，这也成为他选择弃医从文道路的由头。[8]（图 2、图 3、图 4）

"视觉之器"即是创造生成图像的工具，在视觉的现代性觉醒中起到"棒喝"的作用，它在瞬间颠覆过往的观看经验，并引导观看者用新的视点和新的感官来感知世界。鲁迅通过观看幻灯片重新认识了世界，同时其

［6］鲁迅：《〈呐喊〉自叙》，写于 1922 年 12 月 3 日，《鲁迅全集》（第一卷），北京：人民文学出版社，2005 年，第 438—439 页。

［7］鲁迅：《朝花夕拾》，北京：人民文学出版社，1973 年，第 21—22 页。

［8］周蕾：《视觉性、现代性与原始的激情林》，桂林：广西师范大学出版社，2003 年，第 268 页。

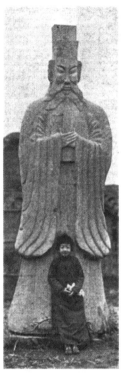

图 2（左图）　1917—1919 年中国人的信仰，北京的雕塑——在十八层地狱里受刑的鬼。（西德尼–戴维–甘博摄）

图 3（右图）　历史的遗迹与新生命，摄于 1935 年

图 4　1932—1938 年成都的禁鸦片宣传海报（哈里森·福尔曼摄）

精神之眼开始苏醒，换句话说，是视觉艺术的现代之器，使他看世界也反观自我。此为接受视觉刺激而至重塑自我精神内核的过程。图像中的"看客"是唤醒主体"精神"的"刺点"，正是这种"点的穿透"使鲁迅意识到唯有通过文艺运动来实现精神的唤醒。观看不单是视觉的传播或"知面"的延展。本是取悦日本国民的图像，在鲁迅这样一个中国人眼里成为"刺点"，图像中人物的神情不再是单纯的视觉呈现，正如罗兰·巴特所言，"神情也许是某种精神方面的东西，一种把生命的价值神秘地投射到脸上去的东西"。[9]

因为缺乏绘画方面的技术，鲁迅主要采用文学写作（或有部分视觉性想象的文学语言，如短篇小说中有如长镜头的描述）而不是视觉艺术的表达方式来洞悉国民性和破毁精神的"铁屋子"。然而，鲁迅显然意识到了视觉艺术的重要，并且也早就认识到，若不使中国人成为看客与"示众材料"，只有从儿童抓紧，即所谓"救救孩子"——1913 年，鲁迅在其担任教育部第一科科长的任上策办了第一次全国儿童美术展览会，便是这一想法的最终落实。

在近代，许多在日本与西方留学的美术家，他们在海外游学与生活期间接受了大量的视觉冲击，对现代美术展览、艺术博物馆、美术馆的参观及置身异域文化场的体验，使他们萌生强烈的冲动：回国后务必改造传统，重铸自身。视觉之痛使留洋的精英们体会到了"他者之善"及"己身之恶"，他们对现代性的探索一方面是对传统艺术深入骨髓的痛伐与批判，另一方面则是对西方各种类型的艺术充满积极乐观和进取之心的尝试态度。谁也不知道视觉革命在多大程度上可以改造中国人的国民性（精神），传统绘画、圆明园废墟、曝露郊野的石雕都被转化为全新的视觉图像，以满怀凭吊情怀又充满悲情的方式被人们在画报中反复展示——事实上，人们对传统的逝去与现代的到来均难掩恐慌，其态度依旧暧昧而矛盾。

[9]［法］罗兰·巴特：《明室》，北京：文化艺术出版社，2003 年，第 35 页。

图 5　1936 年北平市井的涂鸦（哈里森·福尔曼摄）

　　近代的图像已然发展成两种：一种是通过机器之眼（镜头）塑造，一种是通过肉眼摄取再造。两种创造方式在实践中又彼此参照，互为提示，两者貌似现实之物事的再现记录，实际乃是精神之物事的制造过程。机械镜头在摄取图像时，可通过选择与重塑使图像有夸张和放大之效用，而这些图像若通过画报或幻灯片传播，则必然具有某种倍增效应。画家以肉眼观察，再经由脑与心加工所见，最终以身手驾驭工具材料将"形象"呈现。现代展览是画家作品进入传播轨道的第一步，媒体参与其中，其图像传播效果犹如"马太效应"。图像的制造者——画家、摄影家、广告师则又根据社会反馈调整自己的创作生产方式，从而使作品更能吸引观者眼球。（图 5）

　　美术馆、博物馆、展览会、博览会、公共纪念雕塑、大型室外壁画、各类画报纸媒、室内外广告牌，近现代所出现的视觉革命比古代要剧烈百倍千倍，乃至万倍。视觉观看所造成的意识转变尤其惊人，"看什么"和"如何看"成为社会启蒙的关键要素。摄影、绘画、大众媒介等"现代物"所建

构的"空间观""器物秀""艺术观""真相观",对新的世界观的建立具有直接且直观的意义。

"美术"所体现的不仅是"视觉现代性",更是一种精神的新生,是一种意识形态的物化。人们一度将"美术"作为前缀,表述一切与之相关的新事物,如美术摄影、美术建筑、美术生活、美术工艺、美术画报……因为全社会之观念的变革都离不开传播。新学校的兴起、美术展览的出现、印刷术的革新、交通运输业的进步、摄影技术的普及等,使人们的精神事和精神物皆有重大变革。新的纸媒作为通过视觉塑造精神的事与物的记录形态,在观看上分为"文"和"图"两部分,"文"包括论说、评论、科学、杂著、文苑等;"图"包括写真画(地理形势照片、时事新闻照片)、美术画、历史画、纪事画、滑稽画等。萨空了曾将纸媒画报作此两分:"我国之有画报,半系受外国画报之影响,半系受传奇小说前插图之影响,此应为一般人之所公认。"[10]事实上,近代的画报有以绘画记事为特色的"点石斋式",以及偏于摄影记事的"良友式",另有介于两者之间的中间式。画报将图像进行二次复制、解读,无论是绘画、摄影或雕塑、建筑,因画报的再录而彰显言说其"二次"现实。建立于焦点透视之观看法则基础上的摄影术及景深明显的西方写实绘画,几乎同时大量进入中国人的视野,取景框所框定和摄取的地景风貌引发了人们对地理空间感知的潜变,并使之对时空关系、历史现实、风物人情等重新加以认识;风景和人物图像(画作或照片)以截取空间的方式来凝固时间,同时也是提示时间的存在。这一观看方式从某种程度上消解了中国人循环往复且"无古无今"的历史观。

图像,无论是实景摄影还是原创性绘画与雕塑的机械影像,已成为人们眼见为实、信以为真的凭证。展览会赋予公众观看图像的现场感,也提供了一个交流观看心得的公共空间,而纸媒则将一切记录、延伸、放大、聚焦。

[10] 萨空了:《五十年来中国画报之三个时期》,见张静庐辑注:《中国现代出版史料》(乙编),北京:中华书局,1955年,第412页。

从认识论的角度看，图像引导人们如何真实地看世界，而非传统社会巫术般地、虚妄地、假想地去观看世界。但图像并非呈现真实，同样的，它也只是创造了一种"真实""真相"。在特定社会情境里，图像也是一种权力暗示，它可以继续定义和规训观者，并塑造了一种具有现代性的、"如何看"的观看制度。

第二节　价值理性抑或工具理性

周作人的《知堂回想录》曾提到民初北京的一位包车夫，这位曾经的义和团成员，如今却成了天主教徒，"房里供有耶稣和圣母玛利亚的像，每早祷告礼拜很是虔诚"。问他为何改了宗教信仰？回答说："因为他们的菩萨灵，我们的菩萨不灵嘛。"[11]

马克斯·韦伯在其著作《经济与社会》中，把人类的理性形式分为"工具理性"与"价值理性"两种。工具理性是指"通过对外界事物的情况和其他人的举止的期待，并利用这种期待作为'条件'或者'手段'，以期实现自己合乎理性所争取和考虑的作为成果的目的"。[12]通俗地讲，工具理性就是"用理性的办法来看什么工具最有效，以便达到我们（无论是否合理）的目的"。[13]由此可见，工具理性（目的合理性）看重的是，如何运用手段达到目的。至于目的自身的价值，以及所用手段本身固有之价值倾向，则不予重视。换言之，持工具理性者往往是这类人——在目的上，他们更关注目的实现之结果和过程的可操作性，而非目的之终极价值。在手段上，他们关切的是手段的功效及其可行性，而非手段本身所自带的价值倾向或意义。

[11]　周作人：《知堂回想录》，香港：三育图书有限公司，1980年，第155页。
[12]　［德］马克斯·韦伯：《经济与社会》上卷，林荣远译，北京：商务印书馆，1998年，第56页。
[13]　［美］林毓生：《中国传统的创造性转化》，北京：生活·读书·新知三联书店，1996年，第63页。

与工具理性相对的价值理性（或曰终极理性），关涉的是人所赋予的某些事物或行为的价值与意义，及人对某种价值观的追求。具体而言，价值理性"通过有意识地对一个特定的举止的——伦理的、美学的、宗教的或作任何其他阐释的——无条件的固有价值的纯粹信仰，不管是否取得成就"。[14]换句话说，价值理性行为是以行动者的价值观作为行为指导，关注重点的是该行为是否符合其价值观，而非该行为的实际效果。从逻辑上看，价值理性行为可看作是由两个部分组成：一、行动者确切知道自己所坚持的价值观；二、行动者必须采取与其价值观相符的行为。

杜维明曾一针见血地指出："五四以来中国知识分子的心态与其说是'救亡压倒了启蒙'，不如说启蒙、科学、物质、功利、现实及进步的观念所铸模而成的工具理性变成了救亡图存的不二法门了。"[15]如果说，晚清洋务派在"师夷长技"时所奉行的"中学为体、西学为用"尚能兼顾了"中体"的价值内核，那么"五四"之后的知识分子则只剩全盘西化的工具理性。必须看到："反抗外来侵略欺侮一直成为中国近现代思想的重要主题，它实际上支配和影响了好多代人的行为、活动和思想。"[16]

传统中国艺术的价值理性为何？刘纲纪曾提示："'诚'与'养气'等道德修养对艺术家的创造与艺术表现能力具有重要的影响，艺术境界实有赖于人生的道德境界的修养。"[17]换言之，中国传统艺术的价值指向是道德伦理，就算是"庄学"的无为，事实上也是主张人感应并顺从自然秩序。正因为如此，此种理性比之柏拉图等西贤的理念，貌似并未建立起区别于工具理性的超验根基，而是一种价值理性与工具理性混同一处的世俗关怀，李泽厚称之为实用理性。在这一点上，显然西方的艺术理论家对此另有看法，克罗齐曾说："对于道德教化，艺术不能比几何学做得更多，但几何学并不因

[14]［德］马克斯·韦伯：《经济与社会》上卷，林荣远译，北京：商务印书馆，1998年，第56页。

[15]杜维明：《现代精神与儒家传统》，台北：联经出版事业公司，1996年，第470页。

[16]李泽厚：《近代中国思想史论》，合肥：安徽文艺出版社，1994年，第41页。

[17]刘纲纪：《艺术哲学》，武汉：湖北人民出版社，1986年，第700页。

对此无能为力而失去它的意义。而且为什么艺术必须这样做，也是不可理解的。"[18] 康定斯基也认为，即使是"伤风败俗"的图画，只要它能打动我们的灵魂，"我们也不应该唾弃他们"[19]。

事实上，因缺乏西方人那种超越现实的终极关怀理念，近代中国的人文主义其内里是一种救世的个人英雄主义。"五四"时期的智识精英，起初是把自己放在救世英雄的特殊位置上，他们考虑的是如何救天下、救苍生。他们对大众的抽象崇拜，实际是将大众视为有待拯救的抽象群体。因此，近代智识精英的思维范式有浓烈的工具理性或实用理性色彩。近代中国的自由主义者比如胡适，其对传统的批判也大多是立足工具理性的。同样的，在陈独秀、鲁迅等人那里，价值理性和工具理性正如传统的内圣与外王、儒表与法里一样，几乎密不可分。[20] 没有超验根基的价值理性，似乎不可避免地最终会被人王与乌合之众所僭越、独霸及篡改。

另一方面，因工具理性的盛行，方法在现代社会日渐成为目的本身。方法常被视为揭示本质和接近真理的首要条件，也常被看作梳理传统文化资源（文献与图像）的必要工具。正因为此，方法也逐渐成为一种控制乃至一种奴役，它取代了终极价值而占据人的大脑。方法本是一种认知手段或知识范式，却日趋演变为测量一切事物的标准。正如查理·芒格所言，"手持锤子的人，眼中看到的全是钉子"，方法的泛滥使方法转而宰制了使用方法的人。

尽管蔡元培也属于"五四"人物，但他与陈独秀、胡适等人有所区别，蔡元培的"以美育代宗教"，某种程度上是价值理性与工具理性的整合；或曰，尽管也因拯救意识而提倡实利教育，但蔡并没有完全被工具理性俘虏。在蔡元培那里，艺术被看作是重塑灵魂、完善健全人格、陶冶民众、提升道

［18］［意］克罗齐：《美学原理》，朱光潜译，北京：外国文学出版社，1983年，第42页。

［19］［俄］康定斯基：《论艺术的精神》，查立译，北京：中国社会科学出版社，1987年，第68页。

［20］ 参见高瑞泉编：《中国近代社会思潮》，上海：华东师范大学出版社，1996年，第236页。

德境界、重铸中国精神的重要方式。艺术代宗教，可视为近代艺术中价值理性的体现，而视艺术为道德教化手段，实为近现代艺术中工具理性的显现。

蔡元培的哲学与美学观念来自德国启蒙思想家康德。康德将美分为"纯粹美"和"依存美"。"纯粹美"是指自由、纯粹的美，只在于形式，且排斥一切利害关系，但又非理想的美；理想的美是"依存美"，是"审美的快感与理智的快感二者结合"[21]的一种美。有人认为中国传统艺术精神较为接近康德的"纯粹美"，是以庄学为根基的，代表了中国的"纯艺术精神"。而以儒学为根基的艺术理念则接近于康德的"依存美"，是"仁美合一"的代表。如此看来，20世纪中国美术中的"为艺术而艺术"与"为人生而艺术"正体现了艺术的"无目的性"与"合目的性"之间的二律背反。类似徐复观那样以西学阐释中国传统者，在近现代所在多有，这也说明中国人只能从传统的系脉去嫁接西学，或曰，在西学的提示下，传统中处于边缘的自由精魂重新得到重视。此类文艺复兴式的精神苏醒，对处于价值真空状态的中国文艺界，不唯是一种路径。

康德美学关于审美无功利性的思想和价值论视角激起了中国近代知识分子的强烈共鸣。王国维引康德美学重构中国传统诗学，创"境界说"；蔡元培则提出"以美育代宗教"的理念；梁启超以趣味人格和情感个性为核心，提出用美和艺术来提升生活品位；受蔡元培美育思想的启示，鲁迅一度致力于通过文艺来改造国民性，这或是康德美学的间接影响。

以庄学为根基的传统文人艺术精神，顺理成章地为近现代知识精英的价值理性提供了相应的传统资源。郭沫若曾指出："（艺术）是唤醒人性的警钟，它是招返迷途的圣箓，它是澄清河浊的阿胶，它是鼓舞生命的醍醐。"[22]这些观点与康德"审美判断"的非功利性遥相呼应。艺术促进着灵

［21］［德］康德：《判断力批判》（上卷），宗白华译，北京：商务印书馆，1965年，第68页。

［22］ 郭沫若：《论国内的论坛及我对于创作上的态度》，《郭沫若全集》（第十五卷），北京：人民文学出版社，1990年，第229页。

魂的升华，在终极意义上使人成为道德的人、自由的人，最终实现人的目的。而与"依存美"相一致的"仁美合一"的儒学艺术精神，则因失去价值内核而一度成为精神故土上的游魂。

在美术领域，蔡元培、刘海粟、林风眠、徐悲鸿等急于将西方的美术教育及展览体制引进中国，以改变中国艺术的落后状态，然而，他们这种思维在怀揣理想的同时又明显带有工具理性倾向。"我们可以把这种仅仅根据一种外来制度的'效能'来决定仿效这种制度，以求实现该制度的效能的思想倾向和观念，称之为'制度决定论'。"[23] 在缺乏西方政教合一之传统的中国，他们无可避免地把西方艺术制度当作一种有效的工具与手段，以为可以单独从西方社会文化土壤中抽取出来加以使用，因为"种种危机迫使人们急切地找寻解决之道，这种急切的心情导致人们轻易接受强势意识形态的指引，在它涵盖性极宽大的指引与支配下，一切思想与行动都变成了它的工具。"[24] 纵然，他们的行为与观念具有工具理性的特点，但他们只能算作部分的工具理性。鲁迅亦然，他曾不无遗憾地说，自己30年代以后的文学是"遵命文学"。在他看来，"一切文艺固是宣传，而一切宣传却并非全是文艺……革命之所以于口号、标语、布告、电报、教科书……之外，要用文艺者，就因为它是文艺"。[25]

与之相对应的是，共产党从不讳言将美术（主要指绘画）作为工具加以使用，在1933年的《革命画集》代序中，某位革命者充满激情地写道：

> 在艺术中间，画是最形象的，如果我们能够用线条或色彩来表现我们的力、我们的动作，那么，这是我们最好的宣传鼓动的武器之一，因为画是最通俗的，因之也是最能接近大众的。

[23] 萧功秦：《危机中的变革》，上海：上海三联书店，1999年，第156页。

[24] ［美］林毓生：《热烈与冷静》，上海：上海文艺出版社，1998年，第121页。

[25] 鲁迅：《文艺与革命》，《鲁迅全集》（第四卷），北京：人民文学出版社，1981年，第84页。

……在这里面所有的是我们劳苦大众的斗争情绪，所有的是力，是从简单的线条中表现出来的力，也是我们斗争的武器，把握这武器，我们一定取得胜利！

曾是"五四"青年的毛泽东在 40 年代将工具理性发挥到极致，他在《在延安文艺座谈会上的讲话》中一针见血地指出，文艺只有"从属于政治"，成为革命机器中的"齿轮和螺丝钉"[26]，才能给予现实社会以重大影响。这一观点对 20 世纪下半叶的中国文艺产生持续而深远的影响。

第三节　卡理斯玛型人物的造像运动："君学"的回归

1949 年黄宾虹写下《国画之民学》一文，文中他将美术分为所谓"君学"与"民学"两类。"君学"是为宗庙朝廷服务的美术，以"传道设教"为依归，而"民学"是"自由学习和自由发挥言论的机会与权力"的美术。黄宾虹进一步阐释道："君学重在外表，在于迎合人。民学重在精神，在于发挥自己。所以君学的美术，只讲外表整齐好看，民学则骨子里求精神的美。"[27] 黄宾虹的"君学"实主要指以儒学为根基的、近于康德之"依存美"的传统中国艺术精神，或指艺术服务于王权的实用理性，同时也是自我道德修炼的"内圣"之学。黄氏认为："孔子以前，君相有学，道在君相，孔子以后，君相失学，道在师儒，遂开民学。"因为"师儒传道设教，学问既不为贵族专有，而平民乃有自由学习和自由发挥言论的机会。"所以，"春秋

[26] 毛泽东：《在延安文艺座谈会上的讲话》，北京：人民出版社，1953 年，第 2 页。

[27] 黄宾虹：《国画之民学》，《黄宾虹文集·书信篇（下）》，上海：上海书画出版社，1999 年，第448 页。

战国时代，贵族封建政治和为他们定制的礼乐崩坏，诸子著书立说，竞相辩难，遂有各人自己的学说，蔚为大观，这种精神，便是民学的精神"。而在先秦诸子中，黄氏认为最能体现此"民学"精神的是老庄："周秦诸子，学术垂数千百年，至于今日，皆受其赐，功在老庄，较申韩为尤多。"[28]"老子言道法自然，庄生谓技进乎道，学画者不可不读老庄之书。"[29] 可见，黄宾虹认为老庄是"民学"的根基，"民学"较为接近康德的无功利的"纯粹美"，注重内在的精神，而不是外在的取悦权力的整齐好看。

美籍学者林毓生教授认为，近现代时期，尤其是1920年左右的"五四"式的反传统主张是全盘化的："在20世纪中国史中，一个显著而奇特的事是，彻底否定传统文化的思想与态度之出现与持续。近代中国的反传统思想，肇始于1890年中国社会中第一代新知识分子的兴起。但是，在传统中国政治文化架构崩溃之前，亦即辛亥革命爆发之前，中国人一直认为传统是一个混合体而不是一个化合体——其中包含多种不同的成分与不同的发展倾向；而这些不同成分与不同倾向是彼此不能相融的。是时，传统尚未解体，所以尚未产生以传统为一完整有机体的概念。当时对传统的反抗者，虽然甚为激烈，但他们的攻击是指向传统中特定的点、面。可是，崛起于'五四'早期的、第二代知识分子中对传统做全盘彻底的反抗者，却把传统中国文化、社会与政治看成了一个整合的有机体——他们认为真正属于中国传统的各个部分（那些世界各国文化，包括中国文化所共有的公分母不在此列）都具有整个传统的基本特征，而这个传统的基本特性是陈腐而邪恶的。因此，中国传统被视为每个成分都具有传统特性的、应该全部摒弃的整合体或有机体。这种彻底的全盘否定论自然可称作整体性的反传统思想。"[30]

[28] 黄宾虹：《与傅怒厂书》（1964），《黄宾虹文集·书信篇（下）》，上海：上海书画出版社，1999年，第101页。

[29] 同本章注释[27]。

[30] 林毓生：《五四式反传统思想与中国意识的危机——兼论五四精神、五四目标与五四思想》，《中国传统的创造性转化》，北京：生活·读书·新知三联书店，1988年，第150页。

按照林毓生的理解，著者认为中国传统秩序可以下图作为解析：

与西方的政教分离不同，中国的传统秩序是一个以"天子"为中心的混合体，如图所示，最外层的圆圈为宇宙秩序，中间的矩形框为道德文化秩序，正三角为政治秩序。必须强调的是，参与政治秩序建立的主要是儒法思想资源，或可称为"君学"，而两个倒三角部分，是大部分时期并未参与政治秩序建立的，以老庄、墨家为主体的"民学"思想资源。"天子"是整个秩序系统的中心点，中心点一旦死灭，则整个系统必然坍塌。民国建立以后，紫禁城中的天子依旧存在，袁世凯称帝本想取代宣统成为秩序的中心点，然而最终失败，随之在 1916 年黯然离世。不久后发生了新文化运动，随之，溥仪在 1925 年被逐出紫禁城。

传统儒学在新文化运动中遭遇了尖锐的批评，其观念态度均是对整个传统秩序的全盘否定和彻底打倒。陈独秀曾说："本志（指《新青年》）诋孔，以为宗法社会之道德，不适于现代生活，未尝过此以立论也。"[31] "夫孔教之

[31] 陈独秀：《答佩剑青年》，《陈独秀文选》（上），成都：四川文艺出版社，2009 年，第 186 页。

为国粹之一，而影响于数千年来之社会心理及政治者最大。"[32] 此外，陈独秀对墨子、庄子思想之价值表达了充分的肯定，甚至认定其为人类文明的公分母："墨子兼爱，庄子在宥，许行并耕，此三种诚人类最高之理想，而吾国之国粹也。"[33] 正是在这样的观念储备和情绪积累下，陈独秀于1919年在《新青年》杂志上提出《美术革命》，其矛头直指"王画"，要革"王画"之命，实也是要革"君学"绘画之命。

知识分子对传统秩序的全盘否定使中国社会留下一个巨大的精神秩序的真空，谁能成为这个秩序的中心？人们呼唤卡理斯玛型（charisma）人物的出现。显然在1925年之前，孙中山就是这样一个卡理斯玛型领袖。1925年孙中山去世后，为这位缔造共和的精神领袖铸像，成为当时许多雕塑家的创作灵感，江小鹣、李金发、陈锡钧、梅雨天、黄浪萍、滕白也、刘开渠、王静远、王如玖、黄心维、张辰伯、张充仁、郎鲁逊等都曾经雕铸过孙中山的雕像，蜂拥参与者甚至还包括很多外国雕塑家，如牧田祥哉、戈定、保罗·朗多维斯基。然而，在1926年纪念孙中山逝世一周年的活动中，国民党与共产党曾为获取这一精神符号而展开争夺，最终以蒋介石的"清党"行动告终。

1926年11月，《良友》杂志的《中山特刊》刊出了一幅孙中山与蒋介石的合影，编辑又添加文字，将两者关系作了进一步地解读：

> 蒋介石为一将才，今固人皆知之矣。然在三年前则闻其名者尚少……先生之知人善任，眼光固高人一等。然吾人试读先生致蒋之遗书，则知先生识将之能，不在于既任事以后，而在未任事之前。先生诚能识英雄于微时也。此照系在大本营所摄，此时之蒋尚只军官学校之校

[32] 陈独秀：《宪法与孔教》，《答常乃德》，《陈独秀文选》（上），成都：四川文艺出版社，2009年，第200页。

[33] 陈独秀：《答李杰》，《陈独秀文选》（上），成都：四川文艺出版社，2009年，第215页。

长耳，先生对蒋之倚重，于斯可见。[34]

在这幅孙中山与蒋介石的合照下还有一段英文说明："his most promising follower"，意为"最有前途之追随者"。

刚逝世未久的孙中山被时人视为民国之父，受到拥戴与敬仰，他的身份与地位毋庸置疑。在这样一个波谲云诡的时刻，《良友》画报巧妙运用图像为蒋介石的正统之名摇旗呐喊，可见图像已日渐成为重铸精神理据和政治秩序的有效工具。

在《良友》杂志 38 期（1929 年 8 月）的第一页上，一张蒋介石身骑白马的照片占据整个版面，直立于马背上的蒋介石英姿挺拔，其形象显然经过精心的设计。在图像的右上角有所谓编者言，以"我们居然是统一了"开篇，感叹偌大中国实现版图的统一实在不易。在内文中，编者还语重心长地指出："统一人心，这事业更为艰巨。"并进一步渲染，人民若要有共同的意志，自然需要一个带领大家革命和能带来和平生活的领袖。此类对领袖图像的精心编排在抗战爆发后越演越烈。

在《良友》杂志刊登蒋介石戎装照的一年前，蒋介石曾发表《中国建设之途径》一文，他在文中写道："我们要在二十世纪的世界谋生存，没有第二个适合的主义，只有依照总理的遗教，拿三民主义来作中心思想才能统一中国"，"要拿三民主义来统一全国的思想，中国的制度才能确定"。他直接认为现在一般青年的沉闷、社会的纷扰，统统是由于中国人思想不确定，不统一，因此"思想之统一，比什么事情都要紧！"这是国家能够健全，能够独立、自由的第一步工作，"确定总理三民主义为中国唯一的思想，再不好有第二个思想来扰乱中国"。[35] 思想的统一是重建秩序的基础，这就需

[34]《孙中山先生纪念特刊》，《良友》，1926 年，第 11 期，第 26—27 页。
[35] 蒋介石：《中国建设之途径》，张其昀主编：《先总统蒋公全集》，第 1 册，台北：中国文化大学出版社，1984 年，第 577 页。

要一个卡理斯玛型人物（领袖）成为传统秩序中心的"天子"的替代者，于是新领袖的造像运动再次开张。

1930 年初期是所谓"黄金十年"的启端，蒋介石的青铜骑像成为这一阶段中国人精神秩序中心的象征物。江小鹣于 1931 年建造的蒋介石青铜骑像高超出 2 米，立于 7 米基座上。1932 年，铜像被安置于武汉中山公园前广场。该铜像模仿了西方纪念雕塑常用的戎装铁骑模式，彰显了蒋作为国民党军事将领的身份。高坐马背上蒋勒住缰绳，马前腿抬起而颈部弯曲，肌肉、筋骨与动态均充分体现出呼之欲出的力量感，以此象征其绝对的权力。

1937 年 7 月 7 日，卢沟桥事变爆发，日本掀开全面侵华战争序幕。7 月 17 日，蒋介石发表《对卢沟桥事件之严正声明》："如果战端一开，那就是地无分南北，年无分男女老幼，无论何人，皆有守土抗战之责任，皆应抱定牺牲一切的决心！"不久，蒋介石又提出"一个国家、一个主义、一个领袖"的口号。抗战期间一度形成"蒋介石崇拜"，各种张挂着蒋介石巨大画像的庆典实已成为庆祝蒋介石"个人胜利"、宣扬蒋介石的个人崇拜的视觉宣传，众多画家如张大千、李可染、徐悲鸿、梁鼎铭等皆绘制过蒋介石的巨幅画像。1938 年，蒋介石作为国家领袖和军事首脑的形象也在美术创作中掀起了一个高潮，其繁荣景象远超出此前国民政府煞费苦心地以孙中山的"国父"形象为中心所策划的造神运动。[36] 甚至战前曾对蒋的独裁持明确批评态度的漫画家和左翼木刻家，如叶浅予、李可染、陈烟桥等人，此刻都成为绘制肖像的急先锋。领袖像以堪称奇观的多重体裁出现在重庆、武汉及国内各大都市、乡村乃至山坡等户外空间。这些作品在很大程度上反映了艺术家自发的对卡理斯玛型人物的迷恋。在中国传统中，在仪式性场合张挂的往往是已过世之人的画像——容像[37]，一般而言，在仪式性场合张挂活人肖

[36] 参见陈蕴茜：《崇拜与记忆：孙中山符号的建构与传播》，南京：南京大学出版社，2009 年。

[37] 给死人画像叫作"画容像"，丰子恺在回忆录中记述，"自此以后，亲戚家死了人我就有差使——画容像。"参见丰子恺：《学画回忆（1934）》，《丰子恺散文精编》，杭州：浙江文艺出版社，1996 年，第 82 页。

像，依照传统并不吉利，也不合适。而这些旧有习俗和观念在民国时期均彻底更变。

1946 年正值蒋介石六十寿辰，各方开始筹备为"蒋主席"祝寿。基于祝寿活动的广泛开展，蒋介石提出"节约人力物力财力，表示绝不欲有何铺张庆祝之举，顷特驰电通告全国同胞"，"切望停止建置铜像等情事"。南京的主席办公室在 10 月 29 日发布电文："中正六十生辰，韶光虚度，正以未尽报国救民之职责，更绝不欲有任何铺张庆祝，以耗费人力物力财力，而重余个人之愆尤……乃近闻各地仍有建置铜像，或以庆寿为名耳兴修建筑……此种封建残余之恶习，实非今日时代所应有，尤大违中正平日提倡节约廉洁，与检身自爱之夙志……希望一概停止……捐建学校……"[38] 即便中央对祝寿活动发函叫停，南京励志社以及"新生活运动"促进总会等为了表达所谓恭祝蒋介石千秋之敬意，仍旧在黄埔路励志社大厅设民众祝寿堂，正门首高悬蒋介石戎装半身画像，市民多注目瞻仰；堂内布置富有东方色彩，正面红绸帷幔缀一大"寿"字，旁悬八仙庆寿屏，均为湘绣精品；桌上置寿糕及红烛一对、鲜花一盆，左壁上有蒋介石全身便服油画像，右壁为老寿星屏条，顶悬彩灯数对，色彩鲜艳调和。[39] 诚然，按照当初的建国方案，训政阶段算已结束，大树领袖图像与现代宪政精神显然不合，然而多数"人民"依然是前清的"人民"，甚至一些知识精英，也并不真的理解"现代性"的确切含义。

[38]《蒋主席通告全国望停止铺张祝寿》，《申报》，1946 年 10 月 30 日，第 1 张，第 1 版。

[39]《励志社祝寿堂布置富东方色彩》，《中央日报》，1946 年 11 月 1 日，第 4 版。

第二章

城市漫游者的仰观俯察：
工业化背景中的美术现代性

中国的上海在南市，在闸北，在西门。那里有狭小的房子，有不平坦的马路和污秽的街道。庄严、清洁，而又华丽的，只有一座管理中国的上海的市府大厦。

外国的上海在霞飞路，在杨树浦，在南京路，在虹口。那里有修洁整齐的马路，有宏伟的建筑物，有最大的游乐场所，有最大的百货商店，还有中国政府要人们的住宅。管理权是在外人手里的。这在外人统治下的上海租界，操纵着上海的金融、运输、交通和商业的一切。如此上海！房客的气焰把房东完全压倒了。

——《良友》总 89 期

第一节 飞地：视觉现代性的异度空间

飞地，好比凭空而至的"文化包裹"，维新派认为它带来播布科学与民主的种子，保守派惧怕它是裹挟文化祸害与世纪末堕落的潘多拉魔盒。

租界是西方列强在中国的飞地，它是从西方直接移植而来的、代表工业

文明的现代城市。租界的出现，使近代中国人的空间观念因之转变。在晚清，乡村意味着租界之外的整个中国；而都市，则是具体指那些沿海的条约口岸城市。上海特殊的经济优势使它在19世纪中期之后逐渐取代苏州、扬州，而成为新的文化消费中心。20世纪30年代的上海是世界第五大城市[1]，是中国唯一的国际大都会。

一切具有现代性的视觉革命皆来自租界与传统之间异质融合的城市文化的嬗变。"租界类城市在一定范围内、一定程度上，是西方人管理的世界。西方人将欧美的物质文明、市政管理、议会制度、生活方式、伦理道德、价值观念、审美情趣都带到这里，使这里变成东方文化世界中的一块西方文化'飞地'。"[2]租界洋人把这一飞地变成了享受锦衣美食的东方乐园，从钢铁建筑、器物、西洋的机械图像到博览会、美术馆、商业橱窗、注重视觉享受的生活方式，这一切引领了一场奇巧而新潮的消费主义生活运动：别致摩登的时装、香艳而刺激的巨幅电影广告、演绎都市男女感情的影剧院巨幕、激情四射而充满时空挤压感的马场、炫目灯光下人影憧憧的舞会和货品琳琅新奇且买卖繁忙的百货公司、兜售西洋石膏像和装饰品的精致店铺等。这个典型的移民城市，不似北平那样具有道德的稳定性和文化的优越感，它以开放包容的姿态吸纳蜂拥而至的中西多元文化。在这样一个脱离乡土的生人社会里，接踵而至的孤独人群、横陈错杂的街道、纷繁屹立的楼宇为我们呈现出现代性的基本轮廓，也无限拓展了"美术"的外延。

在晚清民初的上海、香港、天津、广州、青岛、大连、哈尔滨等城市，大量逊清文人以及下野军政要人聚集、交游、酬唱，他们中的多数热爱传统书画艺术，嗜好魏晋佛像、金石碑拓。此外，又有留洋归国而被聘为洋行职员、洋商买办的西式知识分子，他们关注戏剧、电影、摄影、建筑等新兴美

[1] 美国人霍塞曾在《出卖上海滩》一书中这样说："上海滋长了，已一跃而成为世界第五大都市了。它已是非常之伟大、非常之富裕、非常之动人，不过有些过于成熟的样子。"

[2] 参见熊月之：《近代租界类城市的复杂影响》，《文史知识》，2011年7月。

图 1　20 世纪 30 年代的上海女性

术形式。城市因而形成一个中西文化杂糅的异质空间，这空间是器物与人、图像与器物，以及图像与人之关系的集合体。新旧观念、新旧标准、新旧价值在其中碰撞，且不断产生更为奇诡的精神之事与精神之物。（图 1）

　　19 世纪末、20 世纪初的中国，几乎具备了英国文化批评家雷蒙·威廉斯所描述的"交织着对工业化的抵制与对工业文明的向往"的、未被工业化的东亚农业社会的大部分特征：一方面，原有的乡土中国的共同体处在崩溃的边缘，上海等大都市成为殖民力量的象征而迅速崛起；另一方面，在整个中国乡土化及非工业化社会的历史大背景下，一些左翼启蒙思想者与文学

图 2　许幸之油画《彷徨者》，良友 100 期

家将上海描绘成魔都、罪恶的渊薮乃至末世之城。

　　当时有人认为，上海不能代表中国，只能代表西方。然而，可以代表中国的北京其实不是一个"大城"，这里遍布"共洒新亭之泣"的遗老遗少——更准确地说，北京是一个大的中国式的有文化的"乡村"。[3] 而上海是中国一切现代性的前沿，其表现不仅是启蒙、科学与民主，同时也体现了审美现代性的另一面，即李欧梵所说的"世纪末华丽"。面对这样一个短暂如烟火的都市文明，张爱玲曾不无怜惜地写下："时代是仓促的，已经在破坏中，还有更大的破坏要来。有一天我们的文明，不论是升华还是浮华，都要成为过去。如果我最常用的字是'荒凉'，那是因为思想背景里有这惘惘的威胁。"[4]（图 2）

［3］ 李欧梵、陈建华：《徘徊在现代和后现代之间》，上海：上海三联书店，2000 年，第 119 页。

［4］ 张爱玲：《〈传奇〉再版序》，《张爱玲文集·精读本》，北京：中国华侨出版社，2002 年，第 428 页。

20 世纪 20 年代末的上海，一度被某些日本末流作家冠以"魔都"（Magic City）之名，以村松梢风的小说《魔都》（小西书店，1924）最具代表性。日本大正时期（1912—1926），不少作家蛰居于上海，除了村松梢风这类小作家，还有芥川龙之介、谷崎润一郎等名家来中国游历，他们的"中国游记"描绘了在江南乡村及魔都上海的亲历感受，将"租界"和"县城"这两个存在巨大文化落差的空间所产生的现代与传统之间的张力准确地传达出来。这些日本作家以唯美的文字描绘了"心灵之乡"的凋零，并尝试在这混沌之间，追求在日本无法达成的自我实现。[5]

李欧梵在《上海摩登——一种新都市文化在中国（1930—1945）》中，对 20 世纪 30、40 年代上海都市"现代性"表征进行了想象性重构，这一研究路径似乎使他触碰到了上海既表面又内在的现代性形态。在研究中，他尤重"声光化电"的都市现代景观，并构造了印刷媒体、生活空间、文艺联想等时空元素对中国人现代意识之形成的作用，并同时探讨了当代中国人如何通过想象去到过去或未来的现场。

30 年代的上海，号称东方的巴黎，诗人、闲逛者、收藏家、妓女、人群、政治、西洋景、十字街头、时装商店、广告、画报、钢铁玻璃建筑、亭子间、展览馆、股票交易所……构成了这个中国最发达城市的视觉碎片。这本是本雅明在其《发达资本主义时代的抒情诗人》一文中所描绘的魔都巴黎。

在当时的中国城市中，如南京、北京是古代性的化身，而上海和香港则绝对是现代性的化身。显然，作为东方巴黎的上海在复制艺术之都巴黎，巴黎的现代性首先体现为视觉的现代性。在吴冠中提及初到法国学习美术时的感想中，可窥见巴黎视觉盛宴的一角："巴黎的博物馆和画廊比比皆是，古今中外的作品铺天盖地，即便不懂法文，看图不识字，凭审美眼力也能各取

———————————

[5] 刘建辉：《魔都上海——日本知识人的"近代"体验》，甘慧杰译，上海：上海古籍出版社，2003 年，第 87—104 页。

所需。""大型展览及大大小小的画廊，那么多画廊，每家不断在轮换展品，虽然我天天转，所见仍日日新。"[6] 在上海，尽管各类展览远不及巴黎，但美术展览已经成为普通人生活中司空见惯的部分，与展览相呼应的是各大媒体画报中图文并茂描述的"洋画运动"。展览、画会、橱窗、咖啡馆、沙龙……林林总总皆是引领时代潮流、缔造时代精神的"风气"。当时的上海好比兴建中的百乐门：建筑材料、图纸皆从西方舶来，设计师杨锡镠尽管为中国人，然而也是留洋海归，其建筑思路完全仿自同时期美国的前卫建筑。

1920年10月，梁启超在为蒋方震的《欧洲文艺复兴史》所写的序言（即《清代学术概论》）中说："今之恒言曰'时代思潮'。此其语最妙于形容……凡时代思潮，无不由'继续的群众运动'而成……虽然，其中必有一种或数种之共通观念焉，同根据之为思想之出发点。此种观念之势力，初时本甚微弱，愈运动则愈扩大，久之则成为一种权威。此观念者，在其时代中，俨然现'宗教之色彩'。一部分人，以宣传、捍卫为己任，常以极纯洁之牺牲的精神赴之。及其权威渐立，则在社会上成为一种共公之好尚，忘其所以然，而共以此为嗜，若此者，今之译语，谓之流行；古之成语，则曰'风气'，风气者，一时的信仰也，人鲜敢婴之，亦不乐婴之，其性质几比宗教矣。"[7] 显然，"风气"对于年轻一代艺术家吸引力尤大，庞薰琹曾说："像我这样一个学画青年，不受当时潮流影响是不可能的。有时我去卢浮宫博物馆，坐在维纳斯像前，一坐一两个小时。面对这样的雕像，我的心像被微风吹拂的湖面，清澈、安静。可是当我走进另一些画廊，我的心就着了火。"[8] 现代性已然不是仅属于西方的期待，中国青年一代更渴望拥抱现代性。

在19世纪的巴黎，波德莱尔发现了"现代"的萌芽，现代性"是过渡、

［6］ 吴冠中：《我负丹青——吴冠中自传》，北京：人民文学出版社，2010年，第14—16页。

［7］ 梁启超：《清代学术概论》，上海：上海古籍出版社，1998年，第1—2页。

［8］ 庞薰琹：《薰琹随笔》，成都：四川美术出版社，1991年，第132页。

图 3　叶浅予创造的"王先生"是上海的"城市漫游者",《良友》91 期

短暂、偶然,就是艺术的一半,另一半是永恒和不变"。[9]"波德莱尔被认为揭示了商品麻醉灵魂的现代城市景观。巴黎的流浪汉、阴谋家、政客、诗人、乞丐等目不暇接的现代城市形象,成为波德莱尔的城市寓言。街道是闲逛者的居所,在拥挤不堪的人群中漫步,'张望'和'沉思'成了他们的生活方式。那种貌似心不在焉的沉思默想使他们能抓住稍纵即逝的东西,并由此引发出许多深邃的思想,从而写出尖锐、犀利的文字。"[10]现代机器大工业造就了现代大工业城市,它们取代了前工业时代由聚落所形成的城市,城市经验成为重要的现代经验。"大都市"是现代主义艺术的想象空间,是工业文明的"恶之花"。波特莱尔唤醒了被工业文明所挤压的恶中之美,选取都市边缘人为抒情主角,描绘其心理上的失落、震撼及种种复杂的感情。这是西方现代主义艺术的文化基础和现实土壤。(图 3)

在手工绘画呈现出大城市光怪陆离、纸醉金迷的同时,人们也通过机械照相在各类画报中凭吊象征传统文化的前朝废墟。那些前朝的旧乡绅成为怀

[9]［法］波德莱尔:《1846 年的沙龙:波德莱尔美学论文选》,郭宏安译,桂林:广西师范大学出版社,2002 年,第 424 页。

[10] 段祥贵:《城市空间批判与本雅"闲逛者"的社会文化意蕴》,《华中师范大学学报(人文社会科学版)》,2011 年,第 2 期。

古者，他们组织各类凭吊与雅集，并将游历文化名胜和古迹废墟的照片发表在《良友》等都市画报上。照片所呈现的古迹空间和废墟残阳，引导具有相同文化经验的读者进入一种视觉的凭吊仪式。在咖啡飘香的现代居室空间内，古迹图像和废墟照片犹如一首怀古诗，"它（怀古诗）代表了一种普遍的美学体验：凝视（和思考）这一座废弃的城市或宫殿的残垣断壁，或是面对着历史的消磨所留下的沉默的空无，观者会感到自己直面往昔，既与它丝丝相连，却又无望地和它分离"。[11] 除了通过视觉凭吊与历史对话，重申文化意义之外，画报中的古迹图像和废墟照片还可以生成新知识，以"任意门"模式的空间嫁接来唤醒文化身份和重申精神价值。

第二节 机械复制时代的艺术作品：灵韵流失与政治道具

西班牙思想家奥尔特加·伊·加塞特在《大众的反叛》中如是定义"大众"："社会总是由两部分人——少数精英与大众——所构成的一种动态平衡：少数精英是指具有特殊资质的个人或群体，而大众则是指没有特殊姿质的个人之集合体。"[12] 这段话语中不乏对大众的批判。机械复制技术的出现与推广使美术由精英化向大众化转变，本属于贵族阶层的"纯美术"因工业革命而派生出"新美术"，小众的赏玩性美术也开始向大众的实用性美术转变。

30 年代的上海，那些以女明星、女学生、名媛闺秀为封面的画报，其内页以图文并茂的方式介绍动态消息、时政要闻。画报还开设艺术版面，涉猎书法绘画、摄影西画、戏剧电影、文物金石、建筑名胜等诸多文化题材，

[11] 巫鸿：《废墟的故事：中国美术和视觉文化中的"在场"与"缺席"》，肖铁译，上海：上海人民出版社，2012 年，第 15 页。

[12] ［西］奥尔特加·加塞特：《大众的反叛》，刘训练、佟德志译，长春：吉林人民出版社，2004年，第 6 页。

此外还连载小说及广告，再配上大幅图版以拓展阅读。画报编排了种种呈现现代生活方式的图像，向读者介绍西方物质文明、政治生态、文化习俗、休闲娱乐、演艺名流等，从飞机、电气火车、电话电报到摩天大楼、万国博览会，从丘吉尔、斯大林、萧伯纳到卓别林、好莱坞女星……从绘画、音乐、雕塑、摄影到橱窗设计、时装表演、选美大赛……画报呈现出一个东方人想象中的现代性的西方，这并非现实中的西方，而是充满东方式文化幻想的西方，所有图像只是对西方景观的切割与拼贴，如同曾经的西方对东方的想象。这些指代性的符码，好比重新编辑排列的像素，组成西式都市生活的图景，满足了读者的期待，提供了模仿的依据。这些引领潮流的画报在"新生活运动"中进而倡导"使'艺术'或'美'生活化、大众化、实用化"，并且"站在'生活''大众'或'社会'的路线上，要使生活艺术化或美化，大众艺术化或美化，社会艺术化或美化。"[13]（图 4、图 5、图 6）

正如本雅明所坚信的，艺术的大众化本身可以实现艺术的政治化，这也是 20 世纪艺术现代性的特征之一，而艺术只有借助技术的力量才能实现政治上的追求，原因在于，在艺术的发展过程中技术能促进人类实现自身的解放，特别是复制技术可以打破资本主义社会背景下少数资产阶级对于艺术的控制，实现"艺术接受"的民主及平等，达到"激发大众革命热情"的目的。而艺术的政治化目的，常在大众对艺术的消遣中得到实现。对于机械与大众，本雅明深知其双重属性：一方面，大众生活在资本主义时代，成为大机器生产时代的牺牲品，技术理性导致了整体上人类的异化，他们成为冷漠的、无生命的机器，成为"物"的存在[14]；另一方面，机械复制艺术促进了艺术的普及和文化民主化的生成，艺术开始服务于数目更多的大众，真正"飞入寻常百姓家"。机械复制艺术（如电影、画报）具有以往精英艺术所

［13］唐隽：《我们的路线》，《美术生活》创刊号，1934 年 4 月。

［14］本雅明曾经引用马克思的一句话："一切资本主义生产……都有一个共同点，即不是工人使用劳动工具，相反的，而是劳动工具使用工人。"参见［德］瓦尔特·本雅明：《发达资本主义时代的抒情诗人》，王涌译，南京：译林出版社，2012 年，第 135 页。

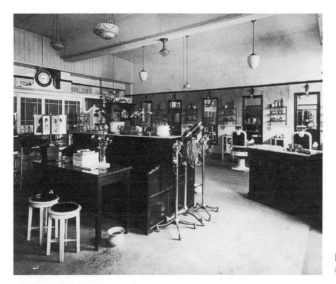

图 4　20 世纪 30 年代的上海理发馆也是一个流行文化的公共空间（王开照相馆摄）

图 5　20 世纪 30 年代的都市文化公园，《良友》121 期

民國廿四年十一月廿九日
第六百四十五號
隨時報附送不取分文

號外畫報

EASTERN TIMES
DAILY SUPPLEMENT
November 29, 1935.

金咸圻女士與曹時午君今日下午結婚於新新飯店二人均畢業於復旦其父金通尹君在四川
嘗署東綠中□山豆生埠國□之紅豆木 Ormosja Hosiei 製作臥具（見圖□）紅豆木者非特
只於唐詩□相思子著名近來國外大學林學院長H. E. Wilson 嘗謂壤木於
四川湖北壤有十數年之久其臥豆紅之資料系優於紅木系環境中國居佳之木材在四川
之紅豆硬關由國中移來□其植物名籲圖子江蘇常熟篤元幾十歲柳一手植柳李蕪牧堂於
其地�260別處江豆山莊蘇外亦有由德國留學大師惠氏系所□號紅豆山另在五月開花存
黃香立冬豆然每英一枝間亦有二枚其色紅而有資光四川之樹最大者有十數抱（唐怜）

图6　1935 年都市新人精心挑选的嫁妆

难以企及的现实感和实践性，机械图像（巨幕及无所不在的画报）使通常那种凝神定心的鉴赏模式变为放松闲适的消遣式娱乐模式。

与中国传统文化中"左图右史"审美观念相吻合，是"用图像的方式"，"借传播新知与表现时事介入当下的文化创造"。[15] 新兴科技、各种新奇器物秀及图像秀的展览充盈大众的眼帘，这些图像经由机械复制呈现于画报，被大量知识精英或普通市民乃至底层大众阅看，"画报的好处，在于人人能看，人人喜欢看，因之画报可以（应当）利用这个优点，容纳一切能用图画和照片传布的事物，实行普及知识的任务；而不应拿画报当作一种文人游戏品看。举凡时事、美术、科学、艺术、游戏，种种的画片和文字，画报均应选登，然后才能成为一种完善的报纸。"[16]

然而，机械复制的艺术品究竟失去了什么？仔细分析本雅明的理论，对我们认识中国 20 世纪的视觉现代性颇具启发意义。如前文所述，本雅明的理论存在矛盾之处，即他在推崇机械复制艺术品的优势时，又极力批判技术导致人类的异化，他拒斥"工具理性"渗入生产与生活的各个领域。换句话说，他看到了技术能够创造目眩神迷的梦幻效果，由此萌生出借助技术力量来实现艺术政治化的想法，但他同时意识到机械对人的异化以及对艺术的异化。对人的异化自不待言，对艺术的异化则体现为"灵韵"的流失。

什么是"灵韵（Aura）"？本雅明以普鲁斯特的见解作答："存在于当下常态时间中的不需要费力就可以搞清楚的东西和那些在将来时间中的做之前就已经明了的东西，并不属于我们自身的真正生活，唯有那些我们独自一人从我们不为人知的内心世界的阴暗之处提取出来的东西，才来自我们自身。"[17] 此提取物，或是自我的"灵韵"。按照德国哲学家恩斯特·卡西尔的说法："道德在行动中给予我们以秩序，艺术则在对可见、可触、可听的

［15］ 陈平原：《晚清人眼中的西学东渐——以〈点石斋画报〉为中心》，见陈平原、王德威、商伟编《晚明与明清：历史传承与文化创新》，武汉：湖北教育出版社，2002 年，第 190 页。

［16］ 参见《北洋画报》，1926 年 7 月 7 日，第 1 期。

［17］ 刘志：《政治诗学——本雅明思想的当代阐释》，上海：东方出版中心，2011 年，第 295 页。

外观之把握中给予我们以秩序。"[18]卡西尔认为，每种艺术都有自己独特的方言，但是如果没有构型，它就不可能表现。因此，艺术创作过程是生命个体参与其中的、神秘的、从深切观察到恳切表达的过程。这个过程中，艺术家是"通过自然形相的秩序以把握自然精神所蕴含的秩序"[19]，此精神秩序是把"主观生命的跃动，投射到某一客观事物上面，借助某一客观事物的形相，把生命的跃动表现出来"。[20]故此，这秩序即是自然精神与生命跃动的统一。此统一秩序使得艺术真迹的创作过程具有不可复制性，其作品具有独一无二性。

对于"灵韵"的独一无二性，本雅明曾经这样举例："比方说，一尊维纳斯的古代雕像就曾置身于不同的传统的环境之中，希腊人把它变成了一个崇拜的对象。而后，中世纪的牧师们却把它视为一个邪恶的偶像。然而这两种传统同样都得面对它的独一无二性，就是说，与它的灵韵相遇。"[21]传统艺术形式向来具有这种独一无二性，这是已然定格了的传统精英阶层对艺术的固定认识，正如英国学者约翰·伯格所说，"每一幅画的独特所在曾经是它所处的场所的独特所在的一部分。某些时候画是可以移动的。但是，它绝不可能同时在两个地方被人观看"。[22]也正如本雅明认为"灵韵"是过去人的一种幻觉，这种自然的生理现象具有特定的时空性，正因如此，"艺术作品存在的独特性决定了它在它存在期间制约它的历史。这包括它经年历久所蒙受的物质状态的变化，也包括它的被占有形式的种种变化。"[23]

［18］［德］恩斯特·卡西尔：《人论》，甘阳译，上海：上海译文出版社，1985年，第217页。

［19］徐复观：《现代艺术对自然的叛逆》，《徐复观文集》（第一卷），武汉：湖北人民出版社，2002年，第271页。

［20］徐复观：《抽象艺术断想》，《徐复观文集》（第一卷），武汉：湖北人民出版社，2002年，第281页。

［21］［德］汉娜·阿伦特主编：《启迪：本雅明文选》，张旭东、王斑译，北京：生活·读书·新知三联书店，2008年，第238页。

［22］刘畅：《大为综合症与本雅明的"灵韵"》，《世界文化》，2009年，第7期。

［23］［德］汉娜·阿伦特主编：《启迪：本雅明文选》，张旭东、王斑译，北京：生活·读书·新知三联书店，2008年，第234页。

然而，本雅明同时认为，运用现代技术，现代艺术家也可以创造自己的"灵韵"，比如摄影或电影等。显然，本雅明依旧认同新技术的奇异之处，并将其引申到他的哲学和诗学体系中。本雅明在《发达资本主义时代的抒情诗人》里写道："这个项目的第一步就是把蒙太奇原则搬进历史，即用小的、精确的结构因素来构造出大的结构。事实上，在分析小的、个别的因素时，发现总体事件的结晶体。"[24] 摄影技术的出现使人们有了一种全新的感受，虽然照片相对于绘画而言没有了因"出离"而产生的所谓"美感"，但也确实因为技术的革新赋予了照片一种新的"灵韵"。（图7、图8）

必须看到，极富现代性的机械复制技术的另一面是使人们更加沉湎于"真迹崇拜"，本雅明将之称作"原始崇拜"。在《机械复制时代的艺术作品》中，本雅明如是说："艺术的价值在于原始的崇拜价值，在机械复制产生后，艺术的崇拜价值被展览价值所取代，于是就失去了它的本真性，而这时艺术的功能也被翻转……它不再建立在仪式的基础上，而是建立在另一种实践的基础上，这种实践便是政治。"[25] 机械复制技术消解了传统艺术的"灵韵"，使艺术走向了大众，却也使艺术加深了对于物质的依赖程度，艺术与权力及经济结下了难解之缘。

现代印刷技术对中国近代的思想启蒙的影响已有大量研究成果，与此同时，印刷技术作为一种机械复制技术的手段所产生的现代性内涵也当受到重视。近代石印技术于1832年由传教士传入中国，但传教士只是用来印制传教布道的宣传手册，石印技术并未得到普及。此局面随着点石斋等石印书局的出现，而有很大改观。[26] 石印术特别适宜于图画的印制，它使图像大

[24] 转引自邢崇：《后现代视域下本雅明消费文化理论研究》，济南：山东人民出版社，2009年，第26页。

[25] ［德］汉娜·阿伦特主编：《启迪：本雅明文选》，张旭东、王斑译，北京：生活·读书·新知三联书店，2008年，第240页。

[26] 田玉仓：《近代印刷术的主要特征、形成时间及对传入的影响》，《中国出版史料》（近代部分），武汉：湖北教育出版社，2011年，第393页。

图 7　电影女明星成为画报的主角,《良友》102 期

图 8　在都市丛林法则影响下，中国画也以"弱肉强食"为主题，《良友》101 期

量机械复制成为可能。而机械复制拉近了普通人与"艺术品"之间的距离，帮助人们在一定程度上拥有"艺术品"。此后的印刷工艺随着时代的发展不断更新，而追究机械复制图像的现代性肇端则最终会落实在晚清的石印技术。正是因为机械复制，大量由名家绘制初稿、印刷精美的月份牌走向千家万户，海量漫画作品登上报刊、画报，化身万千重影，《点石斋画报》《良友画报》《北洋画报》《美术生活》等一起步入新市民的日常生活。在全新的艺术品与品赏者的关系中，复制技术使后者产生了"临场感"。大众与图像以及图像中所叙述事件的距离因之更加贴近，但人们在面对复制图像的同时，并非将这些复制图像视为真迹，换句话说，复制图像的无所不在事实上强化了真迹的权威性。

20 世纪 30 年代，希特勒曾认识到传统艺术的"膜拜功能"，他相信普通民众对于艺术的"灵韵"是绝对崇拜的，因此"灵韵"也便有了一种至高无上的权威，为人们所敬仰。法西斯主义利用了传统艺术因"灵韵"而得的至高权力，对人民进行精神控制，打着"为艺术而艺术"的幌子进行法西斯的文化统治，使艺术成为其意识形态的工具，实现艺术为政治服务的目的。而 30 年代由国民政府复兴社所提出的"民族主义"文艺以及蒋介石所倡议的"新生活运动"，实际也是通过现代技术手段使艺术泛政治化，艺术的政治性实是艺术现代性之多面中的一面。（图 9、图 10）

第三节　视觉之城与公共空间："纯洁"又"入世"的美术

哈贝马斯提出了三种"机构性标准"（institutional criteria），它们是新型公共领域产生的先决条件。一、漠视地位：这是一种不以地位对等为先决条件的社会交流，并完全蔑视地位。二、共同关心的问题领域：在这一公共领域所进行的讨论预示着人们对以前不容置疑的问题开始提出疑问。三、包容性：尽管在特定例子中的公共领域可能是排外的，但它永远无法将自己完

車輪交響樂

（嘉棠） 都會早晨的輪聲

The eternal flow
of city traffic.

WHEELS OF
THE CITY

Squeeze the child in first.

Not field guns but peaceful
clumsy carts.

Where the question
of parking sets in.

The morning
rush for office.

图 9　都市的车轮交响乐,《良友》91 期

民國廿四年六月十三日
第五百號
隨時報附送不取分文

號外畫報

EASTERN TIMES
DAILY SUPPLEMENT
June 13, 1935

图 10　1935 年的都市女性服饰

全封闭并成为一个坚固的派系；它总是融合在由所有个人参与的更加包容的公共领域之中，并对这些个人进行教育——作为读者、听众和观众，他们能借助市场这个渠道来参与讨论相关话题。[27]

蔡元培等精英早已认识到建设美术馆等城市艺术公共空间的重要性："凡美术品与其他实用品质之差异要点，一为公共的、普遍的，换言之，万人瞻观，其享受之乐趣为共有的，如一画图、一雕塑，聚百万人均可展览，实非一二人所可垄断，据为己有也，所以美术品为人类公有之宝产，无容疑义。"[28] 可以说美术馆、艺廊、沙龙等是美术现代性的空间基础。

在 20 世纪上半叶的上海等大都市，咖啡馆、沙龙、酒吧、展馆、画报、十字街头等是生产、传播、转换乃至强化各类视觉感知的城市结点。文本图像与图像文本在这些非官方的公共空间内成了新知识、新观念的阐发者，它们向市民社会播散着可视性的语言，挤压着传统的知识生产渠道。这些可视性语言同样是一种视觉范式，以图像营造出全新的权力话语的场域，布满日常生活及公共文化领域。图像在无声中制定着新的视觉制度，在大众媒体的加持下，造就了一个现代性的表象：图像在视觉性、制度、机器、话语复制、身体以及隐喻之间进行复杂互动，某种程度上使得"大众可以参与、影响到公共政策并且可以批评政府"。[29] 一如美国思想家当代大卫·哈维在《现代性与现代主义》中所阐释的："正如本雅明在《机械复制时代的艺术作品》中指出的，不断变化的复制、传播和把书籍与形象销售给广大受众的技术能力，加上先发明的摄影技术和接着发明的电影（现在还可以加上无线电和电视），彻底改变了艺术家存在的各种物质条件，因而也彻底改变了他

［27］ Jurgen Habermas: *The Structural Transformation of the Public Sphere*, Trans. T. Burger and F. Lawrence, Cambridge: M. I. T. Press, 1989, P30.

［28］ 鲁少飞：《建设美术馆》，《申报》，1925 年 10 月 5 日，增 3、4 版。

［29］ 陆扬、王毅：《大众文化与传媒》，上海：上海三联书店，2000 年，第 96 页。

们的社会作用和政治作用。"[30]

另外，作为一个公共空间，"美术馆将多数人物的思想及想象，集其梗要于一处，吾人不能仅以画之收藏所目之也。在技术与爱美方面之眼光观之美术馆显示色彩、形式及结构之布置及处理。在历史上之眼光观之，美术馆能指示结我人过去时代伟人之真相，其时之习惯、其等之礼仪、其时之衣服、其时之建筑与其时宗教信仰等价值。一地之艺术，即显示此地人民之文明发达之程度也。画中有鼓动他人之情绪及管辖人类之感情——神秘的、戏剧的及理想的——皆为画家观念之真钥也。吾人一进美术馆，吾人之情绪，当皆为此钥所锁住矣。吾人一进美术馆，仿佛置身在每画之时代中，似与各大人物相应接。此无他，美术馆有一种严肃之景象，及精神上之感动人也，由此间接间，或直接间，对于社会上之利益，生莫大之影响矣。"[31] 无疑，美术馆已被视为个体和群体精神重塑生发的强大公共场域。

在艺术的社会化过程中，美术馆内的展览除了占据中枢性的地位外，也间接串联起艺术的选择、诠释、交易等功能。进一步地说，美术展览除了带动了美术的发展，还刺激了相关视觉传媒的生长与演化，顺应展览而生的展评、导览、简介、杂志、图录层出不穷，相关纸媒上亦开辟专门讨论艺术的专栏。这些文本图像不仅丰富了美术传播的多样性，其大量发行的大众化渠道更提升了市民阶层对美术知识的认知水平。文本图像成为专业领域与一般民众之间的桥梁。而非专业的大众媒体，其撰稿者多为不具名的记者，故其评论显得更为大胆自由，并且因其发行量巨大，具有无处不在的影响，报纸（如《申报》《北洋画报》《京报》等）成为民初社会大众认知美术的主要媒介。大众传媒不只加速了艺术知识的生产，也促进了艺术新观念的传播，还普及了艺术品赏的常识，使视觉艺术嵌入民众的日常生活。文本图像的无所

［30］［英］大卫·哈维：《现代性与现代主义》，周宪主编，《文化现代性精粹读本》，北京：中国人民大学出版社，2006 年，第 215 页。

［31］涛：《记美术馆》，《申报》，1925 年 12 月 17 日，增 3 版。

不在对艺术阐述和艺术理论的发展亦影响匪浅。换言之，艺术资讯在社会上的广为传播，使得艺术讨论不再是特定文化阶层的特权，伴随着新式媒体，特别是报纸这项涵盖范围极大的信息源的扩张渗透，艺术展评成为一个言谈话题而迈入公众领域，变为可以吸引来自各方意见表达的公共事务。

最早汇聚于纸媒二度空间里的艺术意见，主要是参观美术馆或书画会的展览会中的交谈与观展后的即兴评价，这些观展意见是一般民众介入艺术讨论的基石。众人的议论从展览会场延伸到公开的传媒平台上，在更广泛的范围内展开一连串的讨论。就实际的美术活动而言，20世纪上半叶的美术展览的重要意义，正在于它造就了一个各阶层意见混流且价值观激荡的场所，一群匿名且身份模糊的大众通过这个空间而齐聚一堂。"匿名的"却尖锐的公众话语，无论其判断标准是否存在偏颇，他们的偏见、质疑以及调侃的背后，总是隐藏着真实的元素，它甚至比起那些有太多顾虑而一味捧场的专家批评，更具历史信息含量。然而，并非所有的传媒均会重视匿名者的品评，多数报章追约专家评论，却忽视了专家与参展者们错综复杂的利益瓜葛及其价值偏好上的巨大差异。

在制造出大相径庭的意见之后，各式意见以舆论的形式延伸到新兴的传播媒体上，这些言论具有即时性的特色，其立即反映当下艺术活动的性质，尤其有助研究者理解当时的艺术观念、创作方向，以及评价标准。然而，画报或艺术副刊并非是毫无立场的意见转发器，编辑皆有自己的价值导向，例如《申报》副刊《艺术界》每于结尾处刊登《本刊投稿条例》："（乙）图像：①以仕女画、滑稽画、漫画、速写为范围，政治及社会之讽刺画一概不录。②仕女画分"新装束"及"诗意的构图"为限，"新装束"画须加说明。③滑稽画不得作丑形恶态。"（图11）

在传统社会中，公共空间往往属于熟人社会，同一社团内的评论话语一般多为溢美之词，然而一旦展览、纸媒这些以生人为主体的公共空间出现，批评变得直接而犀利。如20年代初期《申报》增版上有署名"夏艳"（或

图 11　现实公共空间延伸至纸媒公共空间,《良友》101 期

为化名)《对于汪馨君所作"梧桐美人图"之商榷》[32]一文，对城东女学展
览中一幅画，认为有如下缺点：

　　日昨至城东女学参观名画，见汪馨君所作"梧桐美人图"一幅，
观察之下，觉尚有商榷之处，不揣简陋，将记忆所及，笔之于后：
　　（一）是幅开相，无婉媚态，盖病在面目口鼻部位之不当，其最甚
者，为钓框一笔，近颧处略凸出，近颊处略削近，两眼滞而不活，鼻梁
中段太弯曲，口鼻距离稍远，人中略长。
　　（二）衣褶纹嫩弱无力。
　　（三）设色本以淡为宜，帷淡而觉薄则无精神矣，推其原因，则由

[32]《申报》，1925 年 12 月 11 日，增 4 版。

于明暗分得不清，墨框浓淡失和。

（四）带之朱色似曾渗在裳里，盖细观之隐约可见。

（五）石凳界画不平匀，用笔复屈曲战颤。

（六）梧桐之干，横笔擦纹，似嫌太多。

这样直截了当的批评，其受惠最大者是以往对美术望而却步的普通人。

可以说，此类具备现代性特征的城市公共空间的出现，大大推进了艺术民主化的进程；纸媒公开发表各阶层人士的艺评文字，则进一步使趣味冲突公开化，这些冲突的公开化一度发展成水火不容的争论乃至对骂，场面堪称混乱。经济学家哈耶克曾特别强调每位个体都具有处在"本能和理性之间"的能力。哈耶克认为文明的发展有其自身的至关重要的"扩展秩序"，"扩展秩序"是这种个体能力和演化选择过程相互作用的产物。人们在不断交往中养成某些被共同遵守的行为模式，而这种模式又为一个群体带来了范围不断扩大的有益影响，它可以使素不相识的人为了各自的目标而相互合作。这种合作的一个特点是，人们相互获益，并不是因为他们从现代科学的意义上理解了这种秩序，而是因为他们在相互交往中可以用这些默认的规则来弥补自己的无知。根据这一理论，剧烈的趣味冲突只是暂时的，人们实际通过冲突这一方式，不断交换信息并弥补自己的知识的缺失。社会的总体审美品位在这种厮杀中会进一步得到提升，所有参与方都将在对手犀利的攻击下通过防守不断完善自身。在这一方面，法国大革命以后的巴黎艺术界无疑是全世界的老师，群众（勒庞所说的"乌合之众"）、艺术家、艺评家彼此各执一词，对骂与混战恰又是记者与专栏作家所乐见的场面，每次展览都可能被放大为一次事件。作品已不重要，冲突才是人们乐于传播的故事。在一次次的短兵相接中，艺术的"纯洁性"不断得到强化，然而此种"纯洁"并非象牙塔中的固守，而是一种充满"入世"情怀的、艺术自身的救赎。

第三章

科学主义作为信仰:
摒弃传统艺术精神的改良与革命

　　1919 年的"五四运动"是由外交事件所引发的群众运动，更是近代中国在西方的冲击下渐渐孕育出的一次精神裂变。在政治方面，学生与劳工的运动登台，促进了反军阀与反帝浪潮的发展。在思想上，知识分子积极主动参与社会改革，衍生出"新"文艺、"新"思想、"新"美术的各种运动，其公认的主旨为"德先生"与"赛先生"，即民主和科学。至于文化方面，新的白话文学从此建立，普及教育因而得到推广，草创之初的现代国家在出版业和媒体传播等方面均有较大的进展。兼修中西之学的知识精英们尝试通过重估中国的传统和介绍西方的思想观念来再造一个崭新的社会和文化，从而实现由旧的帝国向新的民族国家的转型。从大的方面来看，"五四运动"其实更是一个攸关中国现代性之发展的文化变革运动。[1]"五四"以后，"科学主义"几乎成为一个意识形态的立场。被抽象化和中国化的"科学观"近乎武断地认为，通过科学能够知道任何可被认知的事物（包括生命

[1]　许多"五四"时期发展起来的思想争论，其实仍在 20 世纪 20 年代前半期延续，如 1922 年和 1923 年的中西文化论战、科学与玄学论战等，都是"五四运动"直接的产物。参见周策纵：《五四运动史》，长沙：岳麓书社，1999 年，第 1—21 页。

的意义），科学的本质不在于它研究的主题，而在于它的方法。在这样的历史语境中，中国 20 世纪初期的那些科学主义者认为，促进科学方法在每一个可能领域的应用，对中国社会而言十分必要。

第一节　"新"与"旧"："进步论"逻辑下的时间观念

在惯常的历史书写中，"古代""近代""现代""当代"这些标定时间段的词语通常都有清晰的边界。"现代"一词在中国历史的书写中，一般专指从"五四"到 1949 年这一历史阶段。但在"传统与现代"这样的对偶范畴中，"现代"一词则是"modernization"，是一个动态过程，正如徐中约在其著作《中国近代史》（*The Rise of Modern China*）中所主张的含义。这一动态过程也是一种价值观，代表着与"传统"截然不同乃至二元对立的文化立场，暗示着划时代的意义指涉和坚定武断的价值倡导。自"五四"以后，法国及德国启蒙主义的重要观点为陈独秀、胡适、蔡元培等新型知识分子所播布，"现代"便与"新""进步""正确""发展"等联系在一起，成为一种孜孜不倦的民族诉求。在主流的历史写作中，中国近现代的历史之所以从 19 世纪末开始，正因恰是在晚清，整个帝国在西方的冲击下开始再次进入全球体系，时间观念因之发生改变，用现在的话说，是时开始与世界接轨。传统中国封闭的、魅惑式的大陆帝国历史因之终结，不得不进入以欧美国家为主导的资本主义世界体系。（图 1）

现代性的观念是"从晚清到'五四'逐渐酝酿出来的，一出现就产生了极大的影响，尤其是对于历史观、进化的观念和进步的观念。其产生的文化土壤有赖于晚清时期，具体来讲，可以追溯到梁启超，因为任何观念在学理上的划分都是学界人士和知识分子创造出来的，创造出来之后就要看它是

第八十九期　　　　　　號外畫報　　　　　號外畫報　歡迎投稿
民國廿三年四月十日　　　　　　　　　　　　　　照片刊出　報酬從豐
隨號外報附送不取分文　　　　　　　　　　　　　戲　刊　明日下午出報

图 1　时钟寓意进步，是一种新的历史观的彰显，《号外画报》98 期封面

否在广义的文化圈子中有所反应。"[2]

从某种意义上说，一切关于近代性和现代性的设想及想象，皆源于时间观念的根本改变："传统文化的时间观是循环轮回的，'大道周天''无往而不复''转世轮回'即是。新文化运动以来，中国人的时间观发生了巨大变化，人们开始把时间理解为一种有着内在目的的单向度运动。如此，时间在意味着历史自然推进的同时，也暗示着空间上的距离感。这种距离感在现实中是落后的东方文明与先进的西方文明之间的距离；在集体无意识中是一个衰败的天朝大国和想象中的世界强国之间的距离；在未来学意义上则是一个阶段性目标与一个更为宏大的终极目标（共产主义）之间的距离。"[3]

就"五四"的时代观念来看，当时知识界的价值取向都是建立在新和旧的二元对立的立场之上。换言之，就是说在"五四"时期的知识分子看来，一切事物都遵循着新陈代谢的生命历程，新的事物都是有生命力的，是好的且值得拥有和维护；而过去的事物是旧的，是正在死去的，不值得维护和遵从。这种基于"时间是直线前行而历史是前进的"的历史观，其必然逻辑便是认为现在的比过去的优秀，将来的比现在的更优秀。而过去的之所以不可取，都是因其"不科学""不进步"；将来的必将更好，那是因将来是科学盛行的进步时代。

必须看到，进步论时间观是"经由西方的启蒙传统再加上社会达尔文主义的'扭曲'而传到中国的（达尔文的演化论学说本身并无这种进步的时间观念）"[4]。这种源于斯宾塞的社会达尔文主义思想，从 19 世纪末至 20 世纪初，渐为中国知识界所接受和传播。"新"这一在古代历史上与王莽改制相关联的字，开始成为政治文化上关键字和常用字，"从'维新''新政'

［2］李欧梵：《晚清文化、文学与现代性》，《未完成的现代性》，北京：北京大学出版社，2005 年。第 4 页。

［3］刘忠：《中国文学的现代转型与进化论时间观》，《学术研究》，2004 年，第 9 期，第 113 页。

［4］李欧梵：《文化与社会：五四运动的反思》，《未完成的现代性》，北京：北京大学出版社，2005 年，第 17 页。

到梁启超笔下的'新民'和'新小说',一脉相传到'五四',遂有陈独秀所办的《新青年》（原名《青年杂志》）和罗家伦等人办的《新潮》,而后新的用语更多,诸如'新文化''新文艺''新时代''新生活'等,比比皆是"[5]。而"新"字最具代表性的演绎,当属民族国家的想象中的"新中国"称谓。此类求新、求变的思维方式顺应了近现代中国救国强种、屹立于世界民族之林的期待和诉求,但是其负面影响在今天看来亦十分明显,尤其是对"现代性"认识的片面性。在美术领域,这种关于"新"的意识形态并未或从未得到学术上的澄清,从"新派画"开始,20世纪20年代便出现"新文人画",而至20世纪下半叶,伴随着美术"新潮"的涌起,又"鬼打墙"似的重新出现"新文人画"的称谓,此后还接连出现"新院体""新工笔""新水墨"等旗号。"新"已成为一种强词夺理的文化立场,"新"意味着好,意味着生命力旺盛,而"旧"便意味着"衰落"和"穷途末日"。

必须看到,"新"并非"现代性"的全部,所谓"现代性"本是个充满悖论的复合体,现代性"既是指现时代社会文化的变化及其特征,又是指一种对这些变化和特征自觉的反思和理解"。[6]英国社会学家安东尼·吉登斯称之为现代性的双重现象,即光明与阴暗并存。[7]亦如马克斯·韦伯所指出的现代性中工具理性与价值理性的对立。德国哲学家哈贝马斯描述了现代性冲突中社会系统、经济系统和文化系统之间在价值上的对抗,以及美国社会学家丹尼尔·贝尔所言的企业家的经济冲动与艺术家的文化冲动之间的抵牾。

进步论是20年代科玄之争的前提,科玄之争的后果造成了此后中国艺

[5] 李欧梵:《文化与社会:五四运动的反思》,《未完成的现代性》,北京:北京大学出版社,2005年,第17页。

[6] 周宪:《审美现代性批判》,北京:商务印书馆,2005年,第3页。

[7] 安东尼·吉登斯认为:"现代性之一种双重现象。同任何一种前现代体系相比较,现代社会制度的发展以及它们在全球范围内的扩张,为人类创造了数不胜数的享受安全的和有成就的生活机会。但是现代性也有其阴暗面,这在本世纪变得尤为明显。"[英]安东尼·吉登斯:《现代性的后果》,田禾译,南京:译林出版社,2011年,第6页。

术精神阐释中的各种悖论。

在 20 年代"科学与人生观"的论战中，以吴稚晖、胡适、丁文江、任鸿隽、唐钺为代表的"科学派"与以梁启超、梁漱溟、张君劢、张东荪等为代表的"玄学派"，展开了激烈交锋。此论战的重要性正如胡适所言，是中国知识分子为初来乍到的"赛先生"举办的一场"见面礼"。马克思主义者瞿秋白、陈独秀、李大钊等后来也加入进来，主要持"科学派"观点。论战以"科学派"取得胜利而告终。这是一场矫枉过正的启蒙，自此"赛先生"几乎提升到了宗教信仰的地位。"五四"时期的知识精英普遍认为，"西方文化所最超出于中国，而为中国固有文化机构里所最感欠缺的，是他们的自然科学一方面"，人们深切认识到，必须在知识论和价值论上提升科学在国人心中的地位。"中国人深感自己传统的一套和平哲学与天下太平世界大同的文化理想，实在对人类将来太有价值了。而中国的现状，又是太贫太弱。除非学到西方人的科学方法，中国终将无法自存，而中国那套传统的文化理想，亦将无法广播于世界而为人类造幸福。"因此"科学派"普遍相信"此下的中国，必须急激的西方化。换言之，即是急激的自然科学化。"[8]此一争论，本质上是理性与浪漫之争，是启蒙与魅惑之争。科学主义对意识形态的接管终结了传统主义的神秘感和玄谈式的暧昧话语，正如刘小枫所言："科学是最重要的现代结构的构成因素，它取消了生活关联的启示定向和彼岸定向，自我信赖的理性为生活关联的基础。"[9]

当科学的启蒙任务达成后，它已渗入生活的边边角角，无论是技术抑或制度和思想，西方的科技都以前所未有的优势渗入文化的各个领域。在面对笼统的"西方"进行的各种类型的接纳、吸收、反转、挪移等行为的同时，中国文化界在观念上出现了"国学与西学""玄学与科学""东方与西方""科学与迷信""传统与现代""新与旧""落后与文明"等诸如此类

[8] 钱穆：《中国文化史导论》，北京：商务印书馆，1994 年，第 212 页。

[9] 刘小枫：《现代性社会理论绪论——现代性与现代中国》，上海：上海三联书店，1998 年，第134 页。

的二元对立假设，此类假设的背后所隐含的基本观点是"他者"与"自我"的预设，"自我"凭借对照着"他者"而发现自己的匮乏与不足，这种对于"我"与"他"在差异上的认知正是文化身份确认的起点，也是文化变革的基本动力。不过，需要强调的是，在此二元对立基础上发生的并非只是冲突和回应的因果关系，或者低层次的模仿与抄袭，更多的是"自我"在面临强大的"他者"时所做出的种种调节，这也是社会内部文化准则究于外因而生于内里的重新洗牌。

1923 年，胡适概括了科学备受尊重的时代特征："这三十年来，有一个名词在国内几乎做到了无上尊严的地位；无论懂与不懂的人，无论守旧和维新的人，都不敢公然对它表示轻视或戏侮的态度。那个名词就是'科学'。这样几乎全国一致的崇信，究竟有无价值，那是另一问题。我们至少可以说，自从中国讲变法维新以来，没有一个自命为新人物的人敢公然毁谤'科学'的。"[10] 蔡元培也曾说："盖欧化优点即在事事以科学为基础，生活的改良、社会的改造，甚而至于艺术的创作，无不随科学的进步而进步。故吾国而不言新文化就罢了；果要发展新文化，尤不可不于科学的发展特别注意呵！"[11] 显然，20 年代初期的科玄之争后，科学崇拜在当时的中国几乎成为一种宗教，"（唯科学主义）首先显示出对科学力量的特殊理解，然后是对传统的批判，第三则是一种替代宗教的形式"。这三方面在美术界的表征为，人们开始大力倡导或认同以科学为宗的观点，如"以科学方法研究美术"（蔡元培，1918），"以院体为正宗"（康有为，1917）及"美术革命"（陈独秀，1919）……

然而，正如科学与民主的中国版本开始在制度和文化层面被广泛播布一样，"赛先生"和"德先生"在美术领域也反映为科学主义和自由主义两种倾向。某种程度上，科学主义是对元明清文人画艺术"重神轻器"的反拨，

［10］ 胡适：《科学与人生序》，《科学与人生观》（上），上海：亚东图书馆，1923 年，第 2—3 页。
［11］ 蔡元培：《三十五年来中国之新文化》，高平叔编：《蔡元培教育论集》，长沙：湖南教育出版社，1987 年，第 522 页。

图 2 1920 年北大画法研究会会刊《绘学杂志》

自由主义则是对近世传统艺术陈陈相因之程式系统的批判。另外，科学主义的意识形态在北方画坛发展出绘画的写实趣味：无论是倾向西化的北大画法研究会，还是主张复古的中国画学研究会，均具有要求画者重视技术，精确观察自然及描绘时以"格物致知"为圭臬的唯理性特色。只是北大画法研究会偏于强调西方式的理性和"科学方法"，而中国画学研究会则提倡以复古为革新，即以宋人画学的格致精神与图真态度拯救近世绘画的荒率粗疏，其观点与康有为相近。事实上，无论新式知识分子抑或旧式文人，对"科学"均只限于一知半解。新式知识分子因其留洋经历，故对西方的理性主义与科学精神尚得部分的感知，而旧式文人则完全是在科学主义盛行的社会氛围中乞灵于"依旧高明"的老祖宗。其实，他们在建立各自的"新观念"时，皆不同程度上借鉴了来自传统的经验。（图 2）

　　有一点毋庸置疑，即中国艺术精神的最基本内核是以有机式的宇宙观为

图 3　科学奇谈栏目，《良友》101 期

其主体的。儒学与庄学均持有"道心与人心合一"或"天人合一"的观点。在儒学思想的谱系中，"道"既是造化（宇宙）中客观的存在，也是（心源）人大脑中主观的存在。"道"是一种超验的自觉内涵于人性之中，人的精神性与道德良心、天地合而为一，达到心物一元。然而，"当传统文化与道德的结构已经崩溃——传统道德与文化的特定具体展现方式失去了缆系——的时候，那些曾经浸淫其中的人们产生了剧烈的焦虑与不安，所以急需一项确定的信仰来消除他们的焦虑与不安。"[12] 在这样的寻觅中，科学主义应运而生，成了唯一的信仰。（图 3）

　　当中国人拥抱科学主义的同时，"一战"的创伤被多数亲历者视为机械

[12]　林毓生：《民初"科学主义"的兴起与含义——对"科学"与"玄学"之争的研究》，《中国传统的创造性转化》，北京：生活·读书·新知三联书店，1988 年。

论战胜精神价值的恶果，英国哲学家罗素 1920 年至 1921 年在华巡回演讲时，盛赞中国文明并借机贬低西方的机械论世界观。西方人开始对物质文明的发达开展反思，甚至出现东方精神文明优于西方的观念。

第三节　民初美术场域对"科学主义"信仰的回应

20 世纪 10 年代末期，康有为与陈独秀这两位在观念或身份上均大相径庭的知识精英，对美术提出了"同途殊归"的见解。1917 年康有为写就《万木草堂藏画目》，1918 年陈独秀发表了《美术革命》。目前，研究者多半将前者视为融合中西的典型，后者则是全盘西化的代表。除了采取这种在中西之间做出选择的诠释之外，我们还可以通过对照这两篇文献，发现新与旧、中与西二元框作中的内在逻辑。

1917 年，康有为参与张勋主导的复辟事件失败后，在避居美国驻华大使馆时写下了《万木草堂藏画目》手稿。康氏在避难之际为求自娱而写下这篇以画作收藏目录为主干的文章，全稿不过万余字。因为正值闭户幽居，手边无足够参考文献，只有画作条目，因此文中记录的画目内容几乎全凭个人神游回想所写。就文章结构而言，全文的开头有序，文末记有写作缘由，内容主干条列康氏个人私藏画目 381 件，以朝代排序，每朝画目前撰有总论。此外，康氏还对单件作品有所评论，但并非每幅都有评到。[13]（图 4）

《万木草堂藏画目》通篇主要批判自元代以来的写意流风，认为作画不

[13]《万木草堂藏画目》成文时间大约是 1917 年 11 月，1918 年 10 月发表于上海中华美术专门学校（1917 年周湘创办，又称中华美术学校、中华美术专科学校，1922 年改为中华美术大学）的刊物《中华美术报》，同时交付上海长兴书局印单行本。此外，根据付印此手稿的康门弟子蒋贵麟所述，康有为在向学生展示收藏时曾经明白表示藏品并非全为真迹，只是纯为个人欣赏。苏启明：《康有为论书画》，台湾《历史博物馆学报》，第 6 期，1997 年 9 月，第 64—67 页；李伟铭：《康有为与陈独秀——二十世纪中国美术史的一桩"公案"及其相关研究》，《美术研究》，1997 年，第 3 期，第 47 页。

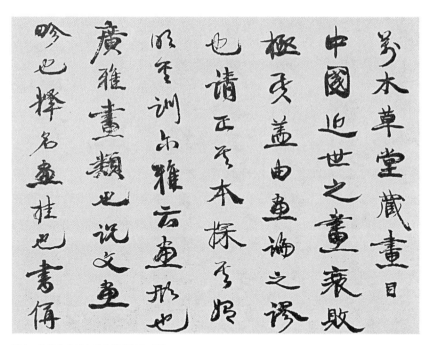

图 4　康有为《万木草堂藏画目》手迹

可为了取神而弃形，指出"盖中国画学之衰，至今为极矣，则不能不追源作俑以归罪于元四家也"，提倡六朝唐宋院体画以形神为主的传统，主张融合中西之长以开启画学新纪元。[14] 康氏认为："元、明大攻界画为匠笔而摒斥之。夫士大夫作画安能专精体物，势必自写逸气以鸣高，故只写山川，或间写花竹。率皆简率荒略，而以气韵自矜。此为别派则可，若专精体物，非匠人毕生专诣为之，必不能精。中国既摈画匠，此中国近世所以衰败也。"康有为似乎深通文人获取话语权的手段与伎俩，于是层层剥接分析其中荒谬："昔人诮黄筌写虫鸟鸣引颈伸足为谬，谓鸣时引颈则不伸足，伸足则不引颈。夫以黄筌之精工专诣犹误谬，而谓士夫游艺之余，能尽万物之性欤，必不可得矣。然则，专贵士气为写画正宗，岂不谬哉？"他提出的拯救方案也极具个人色彩："今特矫正之：以形神为主而不取写意以着色界画为正，而

［14］ 虽然当时感慨传统绘画衰败、提出类似观点者大有人在，但采用一种富有历史感的角度对绘画的颓势加以批判甚而正本溯源者，首推康有为的《万木草堂藏画目》。参见水天中：《中国画革新争论的回顾（上）》，《中国现代绘画评论》，太原：山西人民出版社，1990 年，第 2 页。

以墨笔粗简者为别派；士气固可贵，而以院体为画正法。"[15]"以院体为画正法"才是康有为谈论绘画、批评"中国近世之画衰败极矣"的根本目的。

民国建立后，作为保皇党"文圣"的康有为（张勋为"武圣"）获得许多前清遗老遗少的馈赠，这些书画成为康氏立论的视觉经验基础，结合其游历欧洲考察"神画"的体会，康氏首先认为，中国近世绘画衰败之根源在于文人自娱的绘画大行其道，成为主流，并且文人掌控绘画品评的话语权："尔来论画之书，皆为写意之说，摈呵写形界画，斥为匠体。群盲同室，呶呶论日，后生摊书论画，皆为所蔽，奉为金科玉律，不敢稍背绳墨。"其次，"遍览百国作画皆同，故今欧美之画与六朝唐宋之法同。"康氏的引西润中之说依旧是在其"以复古为革新"的大纛之下，只是他所复之古是元代以前的"六朝唐宋"院体或界画。再次，"四王、二石之糟粕，枯笔数笔，味同嚼蜡"，而中国绘画当效法"海西"大家，"日本已力讲之，当以郎世宁为太祖矣"。直至20年代初期，以遗老身份寓居上海的康有为一有机会便宣扬"中国画学衰矣"的主张，因其在文化界的崇高地位，其艺术旨趣及价值偏好必然播布甚广。[16]

综上三点，康氏的艺术品评似乎带有某种唯科学主义的色彩，但此处说其为科学主义又不恰当，因为康本人并不了解真正的科学为何物。就算提倡科学，往往也只是重视强国之科技，换言之，与当时艺术界重视绘画上的技

[15] 1918年10月，康有为在上海中华美术专门学校主办的《中华美术报》发表《万木草堂所藏中国画目》，并由上海长兴书局刊行单印本，收录于蒋贵麟编：《万木草堂遗稿外编（上）》，台北：成文书局，1978年，第191—223页。

[16] 1922年3月19日《时报》刊登《天马会展览会续志》："康南海昨晚偕弟子龙极之及果田和尚等往观，并在评语簿上题'中国画学衰矣！此会开新传旧，将发明新画学，以展布中国文明'云云。"1922年3月19日《申报》刊登《天马会展览会续志·今晚闭幕》："天马会第五届绘画展览会开幕已两日，天气晴和，春光明媚，中西人士争先往观，昨日下午尤为拥挤。第一室内吴仲熊之国粹画多帧，精秀颖逸，全部西洋画，颇多杰构。该会会员具有向上研究的精神，海内名流参观后，大加赞赏。昨晚在一品香宴请报界人士，并定于今晚八时闭幕。康有为晚近研究佛学，酷嗜艺术，于昨晚偕弟子龙极之及果田和尚等至霞飞路参观天马会第五届绘画展览会，颇为满意，并在评语簿上题有数语，爰录如下：'中国画学衰矣！此会开新传旧，将发明新画学，以展布中国文明'云云。"

术性和实利性倡导颇为契合，也较能得到知识界各色人等的唱和。由此可见，康氏所推崇的实为注重穷究物性并讲求技术的绘画，这类绘画往往是图像型画家（Image-men）[17]所长，并且多为依附于皇权或教权的精工细作——六朝、唐代及西方文艺复兴之大家多依附于教权；而宋代、明清院画家及西班牙或法国近代之宫廷画家多依附皇（王）权。康氏进而认为士流所推崇的文人画作为"别派"（非主流）可以接受，而文人士夫借助对话语权的掌控"引禅入画"，并在明清以后使文人画成为中国绘画的正脉，则是造成中国绘画近世衰败[18]的根源。

　　康有为的艺术观点对刘海粟、徐悲鸿皆有潜移默化的影响，但这也可能是民初美术界的某种共识。郑午昌在1930年代犹言："康氏之言，为言者甚多。"[19]此种美术界的"唯科学主义"流风所及，甚至连维护传统者也不得不强调文人画中也有界画之功夫，如林琴南便认为："写意之画，要当熟知界画之法。"并推崇王石谷在山势、树木、屋中陈设等位置经营之巧妙。[20]金城也曾主张"以写意为别派，以工笔为正宗"。水天中便将这些主张视为康有为提高院体画意见的延续。[21]俞剑华在1936年回顾民初画坛时，甚至

［17］　高居翰在《气势撼人——十七世纪中国绘画中的自然与风格》一书的第19页写道："我们或可带一点想象，将11世纪以后的中国画史，看作是一系列形象型画家（Image-men）与文字型画家（Word-men）之间的对抗（借用贡布里希的区分法），而在此对抗中，由苏东坡、赵孟頫与董其昌等不可一世之立论者所领导的文字型画家，最终总是获得胜利，得以将绘画从他们所认为的偏离正轨与危险的道路上拯救回来。"参见高居翰：《气势撼人》，上海：上海书画出版社，2003年。

［18］　康有为所预设的"中国近世之画衰败极矣"的前提已受到挑战，如万青力所著《并非衰落的百年——19世纪中国绘画史》一书，直接对康氏的理论提出疑问，在绪论中万青力写道："涉及中国艺术史领域的学者大多认为，从许多方面来说，18世纪的中国绘画已经呈现衰落的趋向，其后19世纪尤甚。笔者不敢苟同这一判断……"万氏所说的普遍认同现象实在20世纪初期已有发端，康有为为典型的持此论且影响甚巨的精英之一。

［19］　郑午昌：《中国画之认识》，《东方杂志》，第28卷第1号，1930年。

［20］　林纾：《春觉斋论画》，《画论丛刊》，于安澜：《画论丛刊》（下卷），北京：人民美术出版社，1989年，第638页。

［21］　水天中：《中国画论争50年（1900—1950）》，《20世纪中国画："传统的延续与演进"国际学术研讨会论文集》，杭州：浙江人民美术出版社，1997年，第47页。

说："（民初）唯一能保存点元气，还具有文、沈气息的，不在文人士大夫，而在向为人所轻视的'工匠'。"[22] 也就是说重视观察与技法的"匠画"恰恰保存了中国艺术的精神，而荒率粗疏的大写意则空有笔墨形式而没有元气。郎绍君甚至认为整个北方画坛都受过康有为的影响："贺履之、陈师曾、汤涤、胡佩衡等，南方画家多称他们为'北派'，新派国画家（岭南派、徐悲鸿等）把他们称之为'保守派'，都并不很确切。他们对'四王'一系起的作用主要是分解和削弱，在相当程度上符合康有为'以复古为革新'的主张，强调工笔画和强悍风格。"[23] 这一说法未必符合实情，但也说明无论所谓新派旧派，对于晚清以来绘画疏于技术的流弊均有微词，而对宋人在绘画上的"格致"精神充满敬意。康有为曾经说"吾国画疏浅"，"疏浅"一词可能意味良多，他所感慨的不仅仅是文人画忽略形象技术的流弊，更有中国绘画在专业上不能精深完备的问题。他对于工匠界画的期待，是期望工匠之专技能得到集体提倡，弥补中国绘画在专业精神上的缺憾。[24] 曾自称康有为弟子的刘海粟在参观西画展览后也感慨道："吾国旧社会上画师之传神，本称专技。"实际上也是提倡研究古代绘画专门性的技术，以期达到画学的精深完备，并最终达成美术学科的专门化、理性化和科学化。[25]

民国初期，美术界的唯科学主义倾向也体现在对写生的倡导上。蔡元培于 1919 年 10 月在北大画法研究会的演讲中提及："今吾辈学画，当用研究科学之方法贯注之，除去名士派毫不经心之习，革除工匠派拘守成见之讥，用科学方法以入美术。"对于研究会同仁的要求则是，"此后对于习画，余有二种希望，即多作实物的写生及持之以恒二者是也"。[26] 写生在此也被视为一种讲究法度技巧和精于研究实物形体关系的科学方法。除了有西学背景的

[22] 俞剑华：《俞剑华美术论文选》，济南：山东美术出版社，1986 年，第 47 页。

[23] 同上。

[24] 同本章注释［18］。

[25] 刘海粟：《画学上必要之点》，《美术》，第 2 期，1919 年 7 月。

[26] 蔡元培：《在北京大学画法研究会之演说词》，《北京大学月刊》，1919 年 10 月 25 日。

知识精英提倡之外，传统型的画家也将写生与传统接驳，1921年胡佩衡曾谓：
"古人的山水，无不从写生得来，所以树石人物的远近距离，形式态度，处
处都有讲究，都有取法。"[27]

　　与1923—1924年间的科学玄学之争相类似，美术界的唯科学主义倾向，
在最初还表现为对传统画学幽深抽象玄妙空灵之论的回避，转而追求直观具
象的技法规则。例如徐悲鸿在此期间发表的文章里，多次强调中国绘画应谋
求物质、技法的改良。徐悲鸿置绘画主观意趣不论的观点，其意同样是在
排除传统画学中幽微难测的抽象意涵，并追求具体可言的绘画原则。早在
1918年，在当时的北大画法研究会其他成员言论中就有类似观点，如钱稻
孙说："画者，借线与色以表显感想之美术也。"[28]似有强调绘画媒材技法优
先于画者精神的意图。北大画法研究会的成员费仁基也曾说："今夫画也者，
以形下之表式而寓形上之精神者也。"[29]这与钱稻孙的主张颇为相似。而费
仁基更是将谢赫的"六法"做了倾向具体技术的解读："为此学者，不知用
笔之方术，无以显骨法之峥嵘也。未达气韵之运行，无以使绘物之生动也。
不明位置之安排，无以经营而井然有条也。未识传移之要旨，无以摹写而气
象如新也。不精傅彩之研究，无以随类而攸往咸宜也。未审象形之原理，无
以遇物而泛应曲当也。"[30]谢赫"六法"在这里几乎全成了具体技术的解析，
而绘画技术之外精神层面的意义则大为降低。如骨法用笔在传统画学中虽与
用笔技术相关，但同时也蕴含着画者必须掌握对象基本形貌以触及内在精神
的旨归。但费仁基在此作用笔方术来解读，那么其中凝练物象精神特征的内
涵也就被忽略无视了。又如气韵向来为传统画学所重视，本是技术之上的精
神追求，而胡佩衡干脆视其为类似生物学的血液循环："今以'运行'连缀

［27］ 胡佩衡：《中国山水画气韵的研究》，《绘学杂志》，第1期，1920年6月。

［28］ 钱稻孙：《何谓美》，《绘学杂志》，第1期，1920年6月。

［29］ 费仁基：《原画》，《绘学杂志》，第一期，1920年6月。

［30］ 同上。

气韵之后，则气韵近乎气血生理之活动。"[31] 胡佩衡认为研究气韵第一要知画理，而此画理实际只是一种写生的原则，包括对于物象远近大小、形貌样式的讲究。气韵生动在此不仅有理性化、技术化的趋向，甚至被具体化为写生原则的表现。[32] 在以保存国粹为己任的中国画学研究会中，持"以气韵为技术"的观点更为极端者是金城，他曾说："气韵全在笔墨之浓淡干润，何必他求？"[33] 徐悲鸿在 1947 年时也有相似的说法："有人喜言中国艺术重神韵，西洋艺术重形象；不知形象与神韵，均为技法；神者，乃形象之精神；韵者，乃形象之变态。"[34] 视绘画精神为形下的看法，至此可谓无以复加，这固然是徐悲鸿竭力主张写实主义的表现，但同时必须考虑到所谓传统画家，如胡佩衡乃至金城在 1930 年以前均已有此倾向。(图 5、图 6)

抛开塑造手段的差异不论，近代以来在绘画上对中国人影响至深的是以透视主义和暗箱技术为代表的西方视觉中心观。加州伯克利分校历史教授马丁·杰（Martin Jay）就认为近代科技的勃兴对视觉现代性的建构具有决定性意义，在《现代性的视觉机制》一文中他指出，现代社会是以视觉为主导的社会，源于文艺复兴、科技革命和光学进步，现代性被视为视觉中心主义。以笛卡尔透视主义为代表的西方视觉中心主义，在科学主义的推动下不断彰显和完善。[35] 英国艺术史家诺曼·布列逊（Norman Bryson）从观看方式的角度，即"注视与扫视"来阐发"视觉性"中观看主客体在不同观看方式下的差异。他指出西方透视中心主义意味着观看主体的消失，"注视以一种揭示呈现永恒瞬间的方式来捕捉现象的纷纭变化，以一种超脱于外在持

[31] 同本章注释 [25]。

[32] 金元省吾以为"气韵"非单一要素，乃要素之复合。但上述对于气韵具体化的解释，不免使气韵沦为绘画某部分的特质或要素。参见傅抱石：《中国绘画理论》，第 40 页。

[33] 余子安：《余绍宋书画论丛》，北京：北京图书馆出版社，2003 年，第 228 页。

[34] 徐悲鸿：《当前中国之艺术问题》，王震、徐伯阳编：《徐悲鸿艺术文集》，银川：宁夏人民出版社，2001 年，第 511 页。

[35] Martin Jay: "Scopic Regimes of Modernity", in HalFoster, ed., *Vision and Visuality*, New York: The New Press, 1999, pp3—23.

图 5　1934 年出版的《艺用人体解剖图》　　　图 6　徐悲鸿画康有为

续可变性的优越地位来凝视视觉场。"[36]"注视胜过扫视，视觉从身体脱颖而出，视觉就非肉身化了。"[37] 这一论述对我们的启发显而易见，中国传统艺术（以绘画为主）历来是一种主客平行存在的扫视，以西方透视中心主义为代表的科学主义，使中国美术家在观照对象时刻意而为地将主体抽离，这种观看的机械化，摒弃了"我见青山多妩媚，料青山见我应如是"的传统，也是传统艺术精神的现代性异化。

此外，唯科学主义与工具理性有着纠缠不清的关系。徐悲鸿曾认为中国绘画所使用的工具和材料实不如西方："艺术复须借他种物质凭寄。西方之物质可尽术尽艺，中国之物质不能尽术尽艺。"[38] 他对传统绘画工具如笔、纸、色料多有批评："譬如中国色料平板无味、中国画纸难以尽色等。"可知所谓"术""艺"概指描绘物象之技术。这种重视物质因素的观点，并非徐悲鸿的独见，在旧派阵营中，金城在解释晋至元代为中国画学全盛时期时，

[36] ［英］诺曼·布列逊（Norman Bryson）：《视觉与绘画：注视的逻辑》，郭杨等译，杭州：浙江摄影出版社，2004 年，第 102 页。

[37] 同上书，第 103 页。

[38] 王震、徐伯阳编：《徐悲鸿艺术文集》，银川：宁夏人民出版社，第 12 页。

图 7　1929 年徐悲鸿在《世界画报》发表写实风格作品《爱子》

也称其首要原因是"笔墨纸绢等日见精良"。[39] 徐悲鸿更相信物质因素实足以影响美术的价值，他说："中国画在美术上有价值乎？曰有！有故足存在。与西方画同其价值乎？曰以物质之故略逊。"[40] 如按传统画学，徐悲鸿以物质条件决定艺术价值的想法颇难理解，盖绘画的纸色笔墨固然需要讲究，但真正决定艺术价值者必在画家主观的支配之上。然而，若依据前述徐悲鸿以绘学为一描绘技术之学的定义，物质作为描绘手段之一如有缺失，对于艺术价值当然有所减损。徐悲鸿余下对于传统绘画技法在表现物象方面的缺失也多作检讨，譬如画树不能辨其类种、画地不能显其浑厚，乃至画不留影皆被徐视为需要改良的问题。相关研究多将此类意见视作他对写实的倡导，但对其观念的来源却少有人探究。[41]（图 7、图 8）

　　1919 年底，蔡元培在北大画法研究会秋季会议上说："画法研究会，今已将近二年。成绩在吾校各种集会中，为比较的优良。吾颇注意于新旧画法

［39］　金城：《金拱北讲演录》，《绘学杂志》，第 3 期，1921 年 6 月。

［40］　徐悲鸿：《中国画改良论》，《绘学杂志》，第 1 期，1920 年 6 月。

［41］　参见邵大箴：《写实主义与 20 世纪中国画》，《美术史论》，1993 年，第 6 期。

图 8　孙青羊作《梅花桩》符合西画的透视学原理

之调和，中西画理之沟通，博综究精，发挥美育。"[42] 言下之意，在科学主义的视野下，中西画理不仅相通，而且可以相互调和融化。徐悲鸿 1919 年赴法时，陈师曾曾对他说："东西洋画理本同，阅中画古本，其与外画相同者颇多……希望悲鸿先生此去，沟通中外……"[43] 照陈师曾说法，中西绘画似乎只需在语言上做一些转译工作，而不必于精神上穷究其差异与高下。

与绘画界颇为类似，20 世纪初期的建筑界也呈现出科学主义价值取向，建筑界表现出对传统建筑非科学性的否定及对西式建筑的崇尚。在 1920 年版的《建筑图案》的序言中，沈康侯写道："建筑学繁博精深，与光学、力学、化学俱有关系，而尤以绘画与计算最占重要……非绘画不能准的，与夫水泥结合，水泥力性、水泥梁柱、钢铁力性、楼板、墙壁、桩基，非计算不能精核。我国梓人只知墨守成规，不知打样为何物，测量为何物，唯古式是尚，而未能革新，既耗费又陈腐，可不嘅欤？"[44] 建筑学家柳士英则对中国传统建筑的"科学性"及"艺术性"提出了全面质疑："盖一国之建筑物，实表现一国之国民性，希腊主优秀，罗马好雄壮，个性之不可消灭，在示人以特长。回顾吾，暮气沉沉，一种颓靡不振之精神，时映现于建筑、画阁雕楼，失诸软弱，金碧辉煌，反形嘈杂，欲求其工，反失其神，只图其表，已忘其实。民性多铺张而官衙式之住宅生焉（吾国住宅有桥厅、大厅、女厅、升堂入室，宛如官衙），民心多龌龊；而便厕式之弄堂尚焉（国人好随地便溺，街角巷底，尽成便所），余则监狱式之围墙、戏馆式之官厅，道德之卑陋，知识之缺乏，暴露殆尽。故欲增进吾国在世界上之地位，当从事于艺术活动，生活改良，使中国之文化，得尽量发挥之机会，以贡献于世界，始不放弃其生存云云。"[45] 到 20 年代末，中国建筑界对传统建筑非科学性的批判达到极致，主要为传统建筑的建筑学理不科学、建筑功用不科学、建筑构造

［42］ 蔡元培：《在北大画法研究会秋季会议演说辞》，《北京大学日刊》，1919 年 10 月 15 日。

［43］《徐悲鸿赴法记》，《绘学杂志》，第 1 期，1920 年 6 月。

［44］ 葛尚宜：《建筑图案》，沈康侯序，大华图书馆，1920 年 4 月。

［45］《沪华海公司工程师论建筑》，《申报》，1924 年 2 月 17 日。

与结构不科学，等等。[46]

1927 年之后，如何调和科学主义与民族主义成为民国建筑家的重要命题。这在某种程度上要求建筑设计摆脱殖民地风格，努力将传统与现代、功能与审美、东方与西方、科技与形式、理性与浪漫加以调和。吕彦直等建筑师采用了一种"翻译"的手法，即将西方的柱式改换成中式的立柱，将西式的直坡屋顶改变成中式的琉璃瓦曲线屋顶，将西式的山花和柱式门廊改变成中式的重檐立柱门廊，又将鼓座之上西式的穹隆屋顶改变成中式的八角攒尖顶。概括言之，他将西方古典建筑语汇用中国构件替代，但仍旧按照西方的"语法"体系，即构造原理、底层逻辑、科学理路来进行组装。吕彦直的"翻译"的手法无疑是梁思成在 50 年代所提出的"建筑可译论"的早期实践。梁思成这种以科学方法改造民族建筑的理论认为，中、西传统建筑上均有类似功能的屋顶、檐口、墙身、柱廊、台基、女儿墙、台阶等可以称之为"建筑词汇"的构件，这些由西洋词汇组成的建筑如果改用相应的中国传统构件，则可以将西洋风格"翻译"成中国风格。梁的观点是"以科学方法整理研究国故"的建筑学版本，也是当时建筑界的某种共识。

至于雕塑，西方雕塑是建立在解剖学、工程学基础上的更为接近科学的艺术门类，而中国雕刻则类似立体的绘画，且其重神轻形的玄学传统与绘画相呼应，相对缺乏科学依据和理性法则。1916 年，蔡元培在《华工学校讲义》中谈及"雕刻"时，通过比较得出结论："音乐、建筑皆足以表现人生观；而表示之最直接者为雕刻。"蔡元培之所以认为"雕刻"表现人生观更为直接，其理由有二：一、雕刻"为种种人物之形象也"；二、因为"其所取材，率在历史之事实"，即雕刻以"人的形象"为表现对象，取材于"事实"。从这一角度看，似乎中西雕刻并无差别，但蔡元培很快便指出中西雕刻的本质差异："我国尚仪式，而西人尚自然。"换言之，即中国雕刻更具装饰感，而西方雕刻更为写实。此外，与中国雕塑人物形象鲜有裸露不同，"西

[46] 赖德霖：《中国近代建筑史研究》，北京：清华大学出版社，1997 年，第 185 页。

方则自希腊以来，喜为裸像；其为骨骼之修广，筋肉之张弛，奚以解剖术为准"。[47]在蔡元培看来，崇尚"真实""自然"或正是西方雕刻艺术的优势，也与其源于康德的"人是目的"的价值基础相吻合。此外，西方雕塑以"解剖术"为基础，是理性的、写实的、科学的，这些特点在科学主义盛行的年代，无疑有更大的感召力。

［47］ 蔡元培：《华工学校讲义》，1919 年 8 月在巴黎出版。

美术家及美术学科之主体意识的初醒

中国古代的美术家（主要指书画家和艺匠）实际并没有多少主体意识，他们在身份上多是附丽于官府或私人雇主，就算有些书画家是官员，但书画只是其编织社会网络的道具或是精神逃逸的后院。

俞剑华曾说："中国古代的画院，本来可以说是国立的美术专门学院，那里边也分许多等级，如学生、祗候、艺学、副使、待诏、画学正、供奉等，尤其两宋的画院，极一时之盛，穿绯紫，戴佩鱼，待诏列班以讲院为首，画院次之，琴院、棋院等在下，又如进士科下题取士，浮立博士，考其艺能，以敕令公布课题于天下，以试画工，四方应试的，接踵不绝。"然而，画院传统再如何源远流长，终究与现代美术教育有本质的不同，"这种画院虽由于政府的提倡，不过是专制帝王个人的好尚，并不能说是美术教育，画院里的画工，更不能按照自己的意思作画，只能依照帝王的指示，投其所好，以博升斗之禄。因此画院的作品，虽然富丽堂皇，精工细致，大都是只具刻画的形式，缺乏自由的精神，与西洋的学院派同一缺点，所以画院在一方面说是提倡美术，就不是有意摧残，而使美术作畸形的发展，在教育的立场上看来，和强迫读书人作八股文是一样的摧残性灵，不免和教育的宗旨背

道而驰。"[1]也就是说，中国古代的美术产出体制，在前提上便取消了美术家的主体意识和精神自由，大多数美术家在皇权的淫威面前并不是从事创造，而是一种谨小慎微的制作；其作品所体现的也只是帝王或教宗的主体性，而非艺术家的主体性。这一点也可从美术家当时的社会地位窥见一斑："在三代两汉，虽然美术家的地位不十分高，但也算处在'专家'和'技术人员'的地位。"此时的美术家尽管是无名的工匠，但在民间社会好歹是颇受尊重的专技名家。在文人士大夫参与绘画、工艺、建筑和造园设计之前，美术家的主流是无名的"工"。《考工记》中，便有设色之工、刮摩之工以及抟埴之工，这些"工"都是一些历史不载的艺匠，既没有地位，也没有身份，但无疑他们是这一行业的技术精英。"六朝隋唐时代，因为佛教盛行，需要音乐、雕塑、绘画的地方很多，所以美术家的身价也随之增高。宋朝设有画院、书院、棋院、玉院，美术家既为政府所重视，社会上的观点，也还不至于降低。"历史发展至"明清两代，政府也总算注意美术，附庸风雅，同时文人学士于茶余酒后也拿美术作怡性陶情之具，但社会上早已视美术为不急之务，习美术者既不能'正途出身'，青年读书人，若不专心于五经四书、八股试帖，而想画画、唱歌，便算是'不务正'，'不学好'，难免被人轻视为'没出息'。由此看来，中国美术虽然已有五千年的历史，但是正式的美术教育，实在是'尚付阙如'"。从俞剑华这段不甚严谨的文字大致可见其立场，即专门的美术教育若无学科独立性、学科规范性与学科现代性，则美术家与美术科便无主体性可言，"有志美术的人只有两条路，一是投拜名师，做名师的学徒，以期传授心法；一是暗中摸索，师心自造，师不一定名，（且）名师不一定有真实本领，有真实本领的，不一定能循循然善诱人，而循循然善诱人的也不一定懂得教育原理，至于暗中摸索，师心自造的人，也许不免有'盲人瞎马，夜半临池'的危险，或者孤陋寡闻，目光如

[1] 俞剑华：《美术展览会与普及教育》，《上海教育》，1949年，第1期，革新号，美术教育特辑，第12页。

豆，虽用力甚深，苦无切磋进益之功，终身无成，甚至误入歧途，安于野狐禅，也不知高尚之美术为何物。"[2] 从某种程度上说，古代文人画家的"师心自造"可算是艺术主体性的体现，这本也是文人艺术的魅力所在。然而，清初文人绘画的官学化与体制化，使晚明以来一度滥觞的文人艺术的主体意识再次被禁锢。陈独秀在《美术革命》一文中提出"革王画的命"，并推崇清"四僧"和"扬州八怪"自由书写个性的绘画，确是在倡导画家本应有艺术主体性。

美术的现代性，必然离不开美术家主体意识的觉醒，美术家有了主体意识，则美术学科才会形成主体意识。20 世纪初期的"美术革命"是关于美术主体性的观念革命，没有主体性，何来"美术"之名？若美术一直是没有主体性的匠作技艺，也就不存在"革命"之说。美术家唯有成为自由思想、精神独立的专门家，美术才能最终摆脱一直以来的工具和附庸地位，成为一门可对人类文明发展做出独特贡献的人文学科。

第一节　从图画观到美术观：近代美术概念及学科主体性的树立

1895 年中日甲午战争之前，《申报》中的一篇社论《论宜效西法设立艺学》主张："中国方隅自域之士方且鳃鳃然自以为是，斥泰西之学为艺学，以为不足比数，不知中国古时大学之教不废六艺，而泰西今日教士之法实有合于中国古时学校之制，安得以艺学鄙之乎？""欲振兴中国必先拥有本土人才，其有效办法莫如广设艺学书院"："今计技术书院为中国所宜亟行设立者，盖有数端，试为次第陈之。一曰矿务书院，此院专讲开矿之学……一曰船政书院，此院专讲行船之学……一曰制造书院，此院专讲制造军械、船只之学……一曰工艺书院，此院专讲工作之学……一曰律政书院，此院专讲

[2]　同本章注释 [1]。

律例之学……一曰格致书院，此院专讲格致之学……一曰医学书院，此院专讲内外医科之学……一曰农政书院，凡一切种植之学皆归此院教授……"[3]此处的艺学是个传统概念，与今日之艺术学并无关系，实是相对传统经学而言的实用之学。古人认为经学是修身齐家治国平天下的义理之学，是大学，而艺学（六艺）则是技术性的边缘学科，这一点与古代教育重名教而轻匠作的传统一脉相承。至李瑞清 1906 年出任两江师范学堂监督，创设图画手工科，设立画室及技术工场，并亲自讲授国画课，绘画和手工艺方以学科身份登堂入室。然而，图画、手工之说，依旧是视美术为器用，并没有认同其主体性，直到"美术"一词引入中国并得到大量使用，美术的主体性才日益被人认同。

何为"美术"？某种程度上可以说，没有"美术"之名，则不会有"美术"的主体性，更不会有美术的"现代性"。在中国古代，只有"书学"和"画学"之说，从未出现过"美术"一词。"美术"是一个近代从日本舶来的词语，其内涵与范畴具有显著的近代特色。美术史学者巫鸿曾经撰写一篇名为《并不纯粹的"美术"》的文章，对该文中"美术"一词打上引号的原因，巫鸿做了如下解释："'美术'一语是近代的舶来品，有其特殊的历史渊源和含义，是否能够用来概括中国传统艺术实在值得重新考虑。"[4]

在 1873 年维也纳万国博览会上，当时的日本政府为了区分展出物品的名称，将"美术"用作德语"Kunstgewerbe"和"Bildende Kunst"的译名。这两个词的准确意思为"工业技术"和"艺术"。[5] 日本人在无法找到合适词语的情况下，采用了其近代哲人西周[6]所著的《美妙学说》中的译语。"美

［3］《申报》，1895 年 3 月 18 日，第 4 版。

［4］巫鸿：《并不纯粹的"美术"》，《读书》，2006 年，第 3 期，第 34—38 页。

［5］［日］佐藤道信：《〈日本美术〉诞生—近代日本の「ことば」と戦略》，东京：讲谈社，1996 年，第 34 页。

［6］西周（1829—1897）是日本近代兰学家、哲人、近代启蒙思想家兼翻译家。中国等东亚国家现在所使用的"哲学"一词，是他《百一新论》一文中由德文的"Philosophy"翻译而来的。见《西周的"美妙学"与日本近代美学》，《日本研究》，2002 年，第 4 辑。

术"（其时被称为美术的西洋乐、研究绘画学、造像学、诗学等美术范畴的语言）处在博览会中第 22 区。[7] 其后，日本工部创办的"美术学校"也专门以培养工业技术人才为主。1890 年，冈仓天心担任东京美术学校（前工部美术学校）校长时提出："现在正是东方的精神观念深入西方的时候。"满脑子民族主义思想的冈仓天心主张复兴国粹，致力于日本画的民族化与近代化。在他的主张和推动下，"美术"一词的范畴渐由起初的西方技术转变为传统绘画及工艺，而且涵盖了音乐与文学，含义近于今日的"艺术"。但到明治末年，"美术"已经成为专指视觉艺术的用语。[8] "美术"一词的含义确立之后，日本学者开始运用"美术"这一概念来讲授或编纂日本、中国、朝鲜美术史，例如《稿本日本帝国美术略史》(1901)、大村西崖《中国美术史·雕塑篇》(1915)、《东洋美术大观》(1908) 等。1932 年，关野贞（1867—1935）撰写《朝鲜美术史》，总论的开场白为"一般而言，美术指建筑、雕刻、绘画三者"[9]。在关野贞看来，美术所包含的内容已颇为明确。这一对于美术所指涉范围的说明，颇能代表当时东亚学界对于美术的认识。在中国，王国维于 1902 年出版的译著《伦理学》书后所附的术语表有"Fine Art（美术）"一词，这被认为是日语译词"美术"首次在汉语出版物中出现。[10] 至民国，"美术"一词始大量出现，鲁迅在 1913 年《拟播布美术意见书》中提到的美术的范畴来自日本学者，所指的是宽泛的美术。而在上海出现的众多以"美术"命名的新学校，则多属专门学校，其意为狭义的美术。1919 年《东方杂志》上署名"美意"者撰文明确认为，美术之范

[7]〔日〕青木繁、酒井忠康：《ウィーン万国博覧会列品分類》，选自《日本近代思想大系 17 美術》，东京：岩波书店，1989 年，第 403—405 页。

[8]〔日〕北泽宪昭：《境界の美術史——〔美術〕形成史ノート．ブリュッケ》，2000：9；"美术"又被翻译成英语"Fine Art"，这一术语此后在西方被用来指称"高级的"非实用艺术，与"应用"艺术或"装饰"艺术相对立。参见邢莉、常宁生：《美术概念的形成——论西方"艺术"概念的发展和演变》，《文艺研究》，2006 年，第 4 期，第 105—115 页。

[9]〔日〕关野贞：《朝鲜美术史》，京城府：朝鲜史学会，1932 年，第 1 页。

[10] 此说来自邵宏，转引自吕澎：《20 世纪中国艺术史》，北京：北京大学出版社，2007 年，第 90 页。

畴是"图画、雕塑、建筑"三种，[11]可见，此时的中国知识界已基本接受了美术的狭义概念。

从1929年国民政府教育部主办的第一次全国美术展览会的展品可见，当时美术被分为七类："一书画，二金石，三西画，四雕塑，五建筑，六工艺美术，七美术摄影。"[12]这七类美术展品，也可看作民初"中国美术"的七大科别，其中颇具中国文化特点的如书画、金石、工艺美术；而西画、雕塑、建筑、美术摄影则属于来自西方之"Art"的范畴。本土色彩的书画、金石、工艺美术，在之前的各类博览会的美术部中相当常见，倒是西画、建筑、雕塑及美术摄影的展览并不多，就算有，一般也只在美术学校的成绩展览中才偶尔可见。

梁思成曾在《中国雕塑史》的开篇批评民国社会一般人视雕塑为雕虫小技的成见："我国言艺术者，每以书画并提。好古之士，间或兼谈金石，而其对于金石之观念，仍以书法为主……乾隆为清代收藏最富之帝室，然其所致亦多书画及铜器，未尝有真正之雕塑物也……盖历来社会一般观念，均以雕刻作为'雕虫小技'，士大夫不道也。然而艺术之始，雕塑为先。盖在先民穴居野处之时，必先凿石为器，以谋生存；其后既有居室，乃作绘事，故雕塑之术，实始于石器时代，艺术之最古者也。此最古而最重要之艺术，向为国人所忽略。"[13]梁思成由起源论的角度来看待各类艺术发展的先后顺序，特别强调雕塑的重要性，认为美术所含三学科的阶序关系依次为雕塑、建筑、绘画。西方的美术学科建立于空间研究的基础之上，这一认识宇宙的理性路径确认了美术研究作为空间研究的主体性和独立性。相反，中国历代的美术，哪怕是具备了精神主体性的文人画，实际仍依附于文学和哲学，并无明确的学科主体性。

［11］ 美意：《什么叫美术》，《东方杂志》第16卷第12号，1919年12月，第209页。

［12］ 蔡元培：《美展特刊》前言，正义社，1930年。

［13］ 梁思成：《中国雕塑史》，天津：百花文艺出版社，2006年，第1页。

"美术"之概念认知即范畴确认，实际经历了一个不断调适的过程。随着"美术"一词的推广，人们的观念有了潜移默化的变化。1913 年，鲁迅在《拟播布美术意见书》[14]一文里，将雕塑、绘画、文章、建筑、音乐归于美术，且把美术分为静美术和动美术，前者包括雕塑、绘画，后者为音乐和文章（语言艺术）；或根据作品所诉诸的感官，将美术分成目之美术（绘画、雕塑）、耳之美术（音乐）和心之美术（文章）等。可见，此时美术的定义、范畴及包含的学科门类皆不清晰。至 1919 年，吕澂在与陈独秀围绕"美术革命"展开讨论的书信中，曾就美术学科所包含的类别有清晰的论述："凡物象为美之所寄者，皆为艺术（Art），其中绘画建筑雕塑三者，必具一定形体于空间，可别称为美术（Fine Art），此通行之区别也。我国人多昧于此，尝以一切工巧为艺术，而混称空间时间艺术为美术，此犹可说，至有连图画美术为言者，则真不知所云矣。"[15]吕澂认为美术只包含绘画、建筑、雕塑三者，属于空间的艺术，一切工巧（如金石、手工艺）则不应纳入美术的范畴。有意思的是，吕澂与梁思成的顺序排列完全是颠倒的。由上可见，在民国初年，美术的定义及学科范畴依旧处于没有固定方向的紊流状况，学界对于美术的范围与分类常有不同。除了梁思成和吕澂而外，姜丹书把美术分为建筑、雕刻、绘画、工艺美术，[16]滕固的《中国美术小史》以建筑、雕刻、绘画来进行分类，则完全是西方艺术史的分类方法。先有其名，方得其实。知识界精英们对美术之范畴的梳理确使美术的主体性不断得到强化。这一过程本身就是一次关键的启蒙。

　　美术这一学科在近代的发展经历了半个多世纪的漫长过滤才日益成型，

［14］《拟播布美术意见书》是鲁迅的早期文章，最初发表在 1913 年 2 月《教育部编纂处月刊》第 1 卷第 1 册上，后收进《鲁迅全集》（七）里的《集外集拾遗》（北京：人民文学出版社，1958 年）。1912 年元月，南京临时政府成立后，设立了教育部，蔡元培任教育总长。鲁迅经许寿裳介绍，于 2 月底或 3 月初到教育部任部员。4 月临时政府迁北京，鲁迅也随部到京（实际上是 5 月初到北京）。

［15］ 参见《新青年》6 卷一号，1918 年 1 月 15 日。

［16］ 姜丹书：《美术史》，北京：商务印书馆，1917 年，第 1 页。

美术学科的主体性最终得到确认。概言之，美术由"图画"之器用发展到后来"为艺术而艺术"之主体，正是中国现代艺术精神促步站立的过程。

19世纪中期，洋务派基于"中学为体，西学为用"的观点，大力引进"经世致用"的西方先进技术，他们倡办新式工厂和研习西方技术的"新式学堂"。"新式学堂"引进的数学、物理、化学、医学、生物、工学等科目大多涉及图学，例如1867年，左宗棠的船政学堂设置了"绘事院"，其中的"船图""机器图"课目教授的就是西方的图学，含有焦点透视等技法。然而，传统教育体系的"中体"特色，使西方现代学科系统难以在中国真正建立，以引进技术为主的新学也难逃"华夷之争"的纠缠。在"中体西用"的思想指导下，1910年的南洋劝业会着眼于实业救国，对美术的理解难免基于实利和器用的立场，美术在实际利用方面的诉求压倒了审美表现，其作为艺术的精神性一面被摆到了次要位置。美术在此涉及的主要是技术问题，与关注身体劳动法则的"工"更为接近。美术的"美"尚未与"术"受到同等重视，故折中在两者之间，强调实用但不排斥装饰美感的手工艺，反而成为"美术"这个外来词最主要的对照物。[17] 由此可见，在晚清民初，美术只是实业救国观念的诉诸渠道和利用手段，并无所谓主体性可言。

民国元年，乌始光、刘海粟等创办上海图画美术院，其中"图画"一词正是迎合了实利主义教育的时风，而颇为时髦的"美术"一词则更能吸引趋赴新潮的青年报名就学。其实，起初图画美术院仅有绘画一科，究竟画什么画完全根据授课老师的兴趣和所长。至1919年，学校才增办为四个专业和两个师范科，即中国画科、西洋画科、工艺图案科、劳作科、高等师范科和初等师范科，成为设置相对完善的专门。1921年，上海图画美术院更名为"上海美术专门学校"，始定办六科：中国画科、西洋画科、工艺图案科、雕塑、高等师范科、初级师范科，正式增设雕塑科。

[17] 参见谢宜静：《工与美——南洋劝业会美术概念翻译的分类问题》，台北：《文化研究月报》，第四十五期。

"美术"作为一个文化新观念、新方法在 20 世纪前期的数十年中，日渐改变了国人视之为赏玩之物或奇技淫巧的成见；同时，因蔡元培等一代脚踏中西的知识精英兼容并包的理念，中国传统艺术精神并未被全盘抛弃，而是以现代的学科方法萃取澄清，最终"中国美术"的主体性渐得确立。

第二节　艺术的叛徒：美术家的主体意识与反正统理路

　　主体性指人的自主自觉和追求自由的特性，主体性的有无或多少，也是人的解放程度的根本标志。艺术家的主体性观视活动，既然是自主自觉的，就要忠实自己的直观感受和自主判断。

　　毋庸置疑，"现代主义的重要思想先驱都是思想家，他们质疑那些被认为可怀疑的传统观念，而这些传统观念长期支撑着社会组织、宗教以及伦理道德。同时他们也质疑人们对于人类本身的传统思维方法"。[18] 传统美术不具有主体性，或曰传统美术多为"应用的艺术"，艺术不是目的，而是一种工具，其本体语言发展的历史便是与教义或意识形态清规戒律抗争的历史。因此，美术要彰显自身的主体性，必然会步入反传统或反正统的路径。传统是一个宽泛的范围，传统中也包含艺术主体性发展的内容，而正统则更能代表艺术之外的社会意识形态，与之相对应的精神内容往往是非艺术的、体制化的，甚至是反艺术的。现代美术发展要彰显自身的主体性，似乎唯有做正统艺术的"叛徒"一途，此"叛徒"看似离经叛道，实是在努力使美术摆脱附属性的、被宰制的地位，而迈入自身独立发展的主体性道路。

　　1925 年，刘海粟饱含激情地写下《艺术叛徒》一文，文中写道："狂热之凡·高，以短促之时间，反抗传统之艺术，由黯淡而趋光辉，一扫千

<hr>

[18]　姚乃强：《现代主义》，参见赵一凡等编：《西方文论关键词》，北京：外语教学与研究出版社，2006 年，第 653 页。

年颓废灰暗之画派，用其如火如荼之色彩，自己辟自己的途径，以表白其至洁之人格，以其强烈之意志与坚卓之情操，与日光争荣，真太阳之诗人也！""吾爱此艺术狂杰，吾敬此艺术叛徒！"就艺术本身而言，凡·高被刘海粟视为反叛传统艺术的典型；就面对社会环境的态度而言，刘海粟主张"破坏"和"作战"："现在这样丑恶的社会、浊臭的时代里，就缺少了这种艺术叛徒！我期盼朋友们，别失去了勇气，大家来做一个艺术叛徒！能够对抗作战，就是我们的伟大！能够继续不断地多出几个叛徒，就是人类新生命的不断创造。"[19]尽管刘海粟带有的自由主义色彩的反叛和破坏相比严谨的科学主义的建设与拯救显得空疏虚华且缺乏学理基础，但他这种呼号更易吸引青年，这确为中国艺术获得独立与自由的发展空间引入一线天光。陈独秀的"美术革命"是革"四王"官学正宗之命，他在颠覆清朝艺术正统的同时，倡导"四僧八怪"的个性化艺术，本身就是对艺术主体性的彰显；刘海粟借凡·高的叛逆（尽管这叛逆在某些方面只是一种想象）来向正统宣战，本质上与陈独秀的意图相近，他们都是通过"革命"和"宣战"来确立现代美术的主体性地位。（图1至图5）

换言之，"现代主义反对政治上的集权和社会生活的类同，颂扬深沉、主观意识、激情和真实，主张打破陈规陋习，否定自我"。[20]而这里所谓的"否定自我"，实际上是强调一种反传统、背离过去并指向未来的精神面向。现代主义被当作是对传统的自觉的批判和质疑，亦即一种明确指向未来的姿态。另一方面，要对形式语言的新关系加以建构，进而采撷、萃取和发明新的艺术语言；而为了和传统划清界限，现代性的拥抱者尤其强调文化的横向共时性。事实上，这一新观点与过往的"引西润中"思路有所不同，于是，部分纵向的历史记忆瓦解，艺术要在世界范围内建立起自己的独立王国。艺术的本体追问在横向区间传送，而其"现代精神"瞬间化作爆破式膨胀的

［19］ 刘海粟：《艺术叛徒》，《艺术周刊》，第90期，1925年2月15日。

［20］ 同本章注释［18］，第652页。

图1 "艺术叛徒"刘海粟

图2 陈树人为刘海粟画展题词"艺术革命之先导"

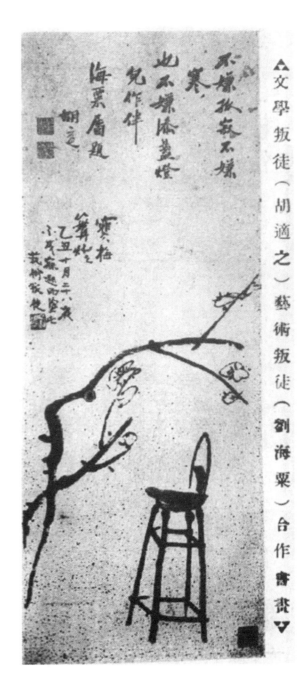

图3 1926年7月12日《上海画报》刊载"两个叛徒"合作的书画作品

图 4　刘海粟临摹凡·高作品《向日葵》,《良友》62 期

图 5　1930 年刘海粟拜访巴黎美术学院院长贝纳尔（后右者为傅雷）

能量，并将艺术问题的关注者冲出狭隘的历史之井。

诚然，反传统的话语和行为在 20 世纪初的社会大变革背景中具有爆破性的影响力，但没有一种反传统可以彻底背离传统，"艺术的叛徒"也不会完全参照西方的"叛徒"而进行"叛变"，中国的"艺术叛徒"最终还是要找到自身历史中的对手去作战，同时从历史中筛选"叛徒"的原型去加以效仿。换句话说，他们在拥抱西方现代性的同时，不可能完全理解西方现代性的本义；相反，是现代性的反传统姿态成为他们效法的内容，他们借机颠覆现实艺术界中"暴君"，并接驳上祖先们曾经有过的自由灵魂。

刘海粟、徐悲鸿乃至林风眠等无一例外遵循了这一理路。以刘海粟为例，他曾认为"……我国美术若绘画，皆称甚盛。作者本游戏动机为之，未尝知其有用"，这是说，美术中的绘画，多是文人画，是文人的诗余末技、笔墨游戏，并无主体性，"国之贤达，亦藐其术曰小道小技，未尝悉其用，或有过于所谓经世道术无不及也"。但中国的绘画与雕塑，其优秀者又多能"表现作者天才，若主观情意，不期与现代风行之象征主义艺术相价似"，因其处于边缘地位，故而"卒以鲜具体的及系统的研究，其用不彰，日渐衰落，是亦至可憾也"。[21] 在刘氏看来，历史上越是具有主体性精神的艺术，越是处于边缘，而这些美术往往最能"表现作者天才与主观情意"，这一点与曾一度同样处于边缘的印象主义和表现主义美术似乎大相径庭。

艺术的主体性，从精神层面来看，是强调艺术的独立精神；从体制层面而言，实是倡导"艺术民主"。民主（德先生）、科学（赛先生）在中国近代美术界是两个绕不开的话题。而关于艺术民主，简言之，就是"人人具有艺术独立精神"。刘海粟在 1919 年秋已前往日本东京参观帝展，回国后与汪亚尘联名发表文章《日本之帝展》，文章开篇便言及"艺术独立的精神"："（日本）政府有适当的奖励，使人人具有艺术独立的精神，日本美术前途，正方兴未艾也！回顾我国，逐年来美术之堕落，不如伊于胡底！……质而言

[21]《申报》，1921 年 3 月 14 日，第 11 版。

之，无政府的奖励当然不能鼓励个人研究美术的精神……"[22] 在艺术的乌托邦王国中，美术主体性充分得到彰显，美术不是垄断的赏玩或宣教的工具，而是人人可以研究的志趣，如此，美术便具有了某种普世性和独立性的精神。（图6至图8）

若说"五四"所倡之"赛先生"实际是唯科学主义，那么"德先生"反映在美术界，则是陈独秀所提的"美术革命"和刘海粟所说的"艺术叛徒"，其意在主张艺术的个性自由，实具有艺术的民主化倾向。在这个基础上，反传统实为反正统、反礼教与反体制；批评官学色彩之"四王画派"艺术的程式化和僵死衰败，则是勘定艺术的民主化趋向及主张艺术的个性化追求。

民国初年，这种自由主义的伸张与泛滥，使得公共性的美术展览大量涌现，并成为瓦解传统艺术品鉴体系的先锋。刘海粟甚至在民国初年将小范围内的美术展览放大成反礼教的社会"事件"，著者在《展览与"事件"——从传播学角度看民初上海美专学生作业展》（《荣宝斋》，2012年6月）一文中已作全面考察，在此不作赘述。拥抱自由主义的"艺术叛徒"不仅在东南地区（主要以上海为中心）孕育了不同于北方画坛的现代主义思潮，还同时带动了画坛品评标准的多元化及20世纪20年代后期上海美术批评的勃兴。

第三节 "她者"的言说：女性视角与女性美术

民国时期，在新教育条件下成长起来的新知识女性以及受其影响的广大妇女，在妇女解放口号及民族主义语境中，大城市知识女性的主体性与能动

[22] 汪亚尘：《日本之帝展》，《美术》第2卷第1号，收入《汪亚尘艺术文集》，上海：上海书画出版社，1989年，第347—360页。

图 6　孙世灏油画《漂泊者》　　　　　　　图 7　张弦《人像》,《良友》91 期

图 8　上海美专第一次男女同途旅行写生

Still Life By T. Y. Yen.

图 9　决澜社展览中阳太阳的作品，《良友》82 期

性得到了进一步凸显和表现。在此影响下，美术界的女性积极加入创建女子绘画社团、学校的风潮，并通过绘画、工艺美术和雕塑等表现时代的气息，她们参加公开展览，举办画会与雅集活动等，使女性的主体意识和女性地位进一步强化与提升。虽然这部分女性的数量相对较少，但她们的活动没有过多受到传统观念的牵绊，故而其独立性更强，社会影响颇大。随着这些女性主体意识的增强及其美术实践活动的拓展，她们逐渐实现了自我主体身份的建构。在这一过程中，女子美术教育的滥觞对女性美术家主体身份的建构起到巨大的推动作用。（图 9、图 10）

　　在一个健全的两性社会中，性别差异必然存在。性别差异既包括两性生理的差异，也包括由社会期待和生理差异共同作用而引发的两性意识、思维方式、行为方式的不同，其中最为本质的便是性别意识的不同。人类行为学研究已经指出男女性别在感知世界与对外部世界做出反应的行为方式上的差异，《考工记》开宗明义地宣称"知者创物，巧者述之，守之世，谓之工"，是人类的"知（智）者"创造了世间万物，又由人类灵巧的双手将这种神奇的能力继承了下来。

图 10　决澜社展览中张弦的作品，《良友》82 期

　　"人为万物之灵"，这一句话，是包括数千万男女而言。人的灵处在哪里？在有知识，有技艺；人人有知识，有技艺，然后人人都可以自立。知识是智的问题，技艺是能的问题；智的问题，是心理作用；能的问题，是手术作用。昔人道："心灵手敏"；又道："心手相应"，可见智和能，是一贯的，不是两橛的，是应兼有的，不是可偏废的。[23]

　　民国智识精英的阐发已表明了心与手、识和技的关系。知识固然重要，"知"是思考的能力，"识"则是对知的了解。传统观念认为，女性不是"知"的主体，但女性往往有灵巧的双手和敏锐的颖悟力，可以在智者的熏陶养成下，成为有知见的现代女性。因此，"识"是"技"的前提，而"技"则是女性创造力得以实现的最佳方式，也是女性获得经济独立并最终摆脱对男性依附的根本。

　　近代男女平权运动，对女性主体性的提升具有极大作用，民国女诗人吕

[23]　丁埜生：《妇女常识技能的缺乏和需要》，《妇女杂志》第 15 卷第 1 号，1929 年 1 月，第 30 页。

碧城曾指出："道德者，人类所公共而有者也。世每别之曰女德，推其意义，盖视女子为男子之附属物，其教育之道，只求就男子之便利为目的，而不知一室之中，夫夫妇妇自应各尽其道，无所谓男德、女德也。"她主张对女子施行"完全之道德"教育，[24] 并进一步指出："欧美女子之教育为生存竞争而设，凡一切道德智识无不使与男子受同等之学业，故其思想之发达亦与男子齐驱竞进。"[25] 吕碧城提出的男女教育平等以及平等思想对女学生产生的重要影响，为她们以后组织女子团体、发起妇女运动、争取独立、男女平等奠定了充足有力的思想基础。

在中国民间传统中，"女侠""女中丈夫"的形象历来深入人心，她既不同于"女皇"的威仪，又不似"女神"的缥缈，"女中丈夫"是与男人打成一片，不拘于世俗礼教的束缚。此类"女侠"式人物，在当时的书画界及革命界均不在少数。这些性格豪迈的"女中丈夫"往往能弈善饮，其绘画的题材也不再仅仅局限于古代闺阁绘画的花卉、仕女题材，而是有了对山水、文人雅集活动等内容的进一步参与和记录。在很多场合，她们甚至成为雅宴或沙龙的中心；她们（在众人眼中或是"他们"）除了探究中国传统绘画，更是对西方的油画、炭画、水彩画等进行不断研习。相对而言，她们中的"世家闺秀"对中国传统绘画的探究更为深入，而"小家碧玉"则多倾向研习洋画。

女性的参与对艺术的繁荣无疑起到了巨大的促进作用，而女性画家在具体探索中亦不断增强了自己的主体性与独立性。对于传统花卉、仕女题材的表现，此时期的女性画家也一改旧时代的阴柔气、婉约气，更是拒绝闺怨气和青楼气，而努力追求"丈夫气"和时代精神。除了对绘画表现内容不断突破与创新，民国前期女子绘画团体、学校的学生亦不断参加艺术展览，甚

[24] 吕碧城：《兴女学议》，《大公报》第20期，1906年2月。

[25] 刘清扬：《辛亥革命时期的天津共和会》，《中国人民政治协商会议全国委员会文史资料研究委员会·辛亥革命回忆录（第6集）》，北京：中国文史出版社，1981年。

图 11（左图） 女雕塑家王静远作品
图 12（中图） 女画家翁元春 1929 年的油画作品
图 13（右图） 蔡威廉《自画像》，《妇女杂志》美展特辑

图 14（左图） 潘玉良《灯下卧男》，《妇女杂志》美展特辑
图 15（右图） 决澜社展览中周多的作品，《良友》82 期

至公开展卖自己的作品。但从某种角度而言，此一阶段的女性美术家的女性
身份并未真正得到全社会的认可，她们大多是通过对男性的效仿，达到与男
人的平视，若是在绘画中表现女性气质，则很快会重回被把玩、被观赏、被
消费的女奴地位。（图 11 至图 15）

图 16 《良友》杂志的封面女郎　　　　　　　　图 17　艺术的女儿们，《良友》74 期

　　再者，类似上海的大都市中的"摩登女性"占据了画报封面和月份牌广告的大部分版面，女性作为现代视觉文化的主角已成为不争的事实。而许多时尚的女艺术家、女性闻人，不仅通过画报展示作品，还通过画报展示个人形象乃至身体。李欧梵指出，以《良友》画报上的女性形象为例，她们未必指称了男性的目光，倒可能代表了某种正在形成的新的公共话语，如对现代生活方式的描绘和想象，尤其她们中不少是有名有姓的真实人物，比如徐悲鸿夫人蒋碧薇、女画家翁元春等，因此更具社会文化的影响力。在中国传统"女德"中，良家妇女抛头露面一向被禁止，因为女人是男人的私有财产，她的丈夫对其身体具有垄断性的观看及亲近的权利。而民国时期的上海，画报女郎因其真实身份和影响力几乎成为社会瞩目的中心，此风一开，名媛们多争相效法。这种视觉文化的发展新趋向恰也说明了是现代城市文明促使女性主体性地位得到建立，而女性对视觉文化的改造又进一步强化了这种走向。（图 16 至图 19）

□野外寫生□　新華藝專張璉璪女士（HC）

图18　女画家写生《摄影画报》7集

图19　1929年《文华》刊登女画家周炼霞与吴青霞的合影

第四节　对西方现代性的批判：传统艺术精神的世纪救赎

1918 年，《东方杂志》发表了三篇文章：《东方杂志》主编杜亚泉以"伧父"为笔名发表的《迷乱之现代人心》，日本杂志上的文章《中西文明之批判》的译文，杜亚泉的朋友钱智修的《功利主义与学术》。李欧梵教授指出："这三篇文章的基本态度，都是对西方文明的一种幻灭感，作者都认为第一次世界大战已经导致欧洲的破产，因而西方文明也支离破碎。杜亚泉由此提出中国传统的一贯性，不容忽视，他认为西方文明改换太快，虽然达到了富强的目标，但就像一个衣着锦绣的富人一样，早已经外强中干，忧虑繁多，身心俱悴，所以他得到的结论是：中国人不应该倚仗外来的文明，而应该更注重自己的文化传统。"[26]

这三篇文章发表于中国人刚开始接触西方现代性之时，其对西方现代文明的批判姿态似乎显得时机过早。陈独秀很快对《东方杂志》这三篇文章进行了激烈的反对和批判，甚至斥之为"复辟主义"和"反对民国"，最终迫使商务印书馆撤下了杜亚泉的主编职务，进而解雇了他。今天看来，在某种程度上，杜亚泉的质疑是对西方现代性的质疑，此类看法在"一战"结束后变得更有说服力，似乎西方开始转而乞灵于东方。

如何面对西方艺术这个"他者"？在认识现代性的初始阶段，中国人从世纪初便开始不断观察、审视。《东方杂志》于 1917 年第 7 号刊登吕琴仲的《新画派略说》，简单介绍法国后期印象派、新印象派、未来印象派，认为这几派绘画"画法诡异，理论艰深，盖已涉入哲学之域。其说东传日域，殆近十载，我国今犹无闻，故特叙其概要，以介绍于学者"。1918 年第 3 号刊登愈之译自美国《亚细亚杂志》的《印度之美术及其近代美术思想之变迁》，1921 年刊载俞寄凡的《法兰西近代绘画》。1918 年第 8 号开始偶有

[26] 李欧梵：《文化与社会：五四运动的反思》，《未完成的现代性》，北京：北京大学出版社，2005年，第 21 页。

选登泰西名画，直至 1919 年第 16 卷开始，每号都有西洋名画选登。《学艺杂志》从 1921 年第 3 卷开始介绍塞尚、毕沙罗、蒙克、罗丹等，1923 年第 4 号开始介绍法国的现代美术展览会。

第一次世界大战之后，整个西方开始了对现代性的反思，而战争造成的满目疮痍也暴露了西方文明的缺陷，这引起了处在社会转型时期的中国知识精英的深思。徐悲鸿所批判的西方现代美术在某种程度上也是西方现代性所造成的人类异化的反映，艺术从自我觉醒很快步入了自我陷溺。当西方开始乞灵于东方时，中国部分文人精英始重新审视中国传统艺术精神的价值。1921 年陈师曾在《中国文人画之研究》一文中重塑了文人画的价值和地位，"文人画首重精神，不贵形式，故形式有所欠缺，而精神优美者，仍不失为文人画……纯任天真，不加修饰，正足以发挥个性，振起独立之精神，力矫软美取姿，涂脂抹粉之态，以保其可远观不可近玩之品格"。[27] 陈师曾首先以"精神优美者"解释文人画之"不科学"的原因，文人画是重精神而不贵形式的，这里的形式主要是指科学理性的写实语言。此外，文人画纯粹天真，发挥个性，不加修饰，这似乎恰恰证明文人画的精神是反对工具理性的，其言下之意是说，文人画确可治疗"现代性"之病。最后，陈师曾强调，文人画有独立精神，可远观不可近玩，恰又表示其具有现代艺术的独立性和主体性。

"五四新文化运动"之后，维系三种秩序的"天下体系"已然坍塌，仿佛文人画赖以存在的土壤及支撑其精神大厦的内核皆已死灭，然而真正死灭的是以儒法为根基的意识形态，即"君学"；而老庄为根基的自由艺术精神，即"民学"，不仅没有死灭，相反被很多人视为可作为现代性救赎的方案之一。实际上，此后的李泽厚、徐复观等皆延续了这样的思路。

新派美术家如何看待这个问题？留学欧洲十余载的李毅士的看法颇值得

[27] 陈师曾：《中国文人画之研究》，见顾森、李树声主编：《百年中国美术经典文库（第一卷）中国传统美（1896—1949）》，深圳：海天出版社，1998 年，第 27 页。

玩味。在 1930 年左右的一篇文章中，李氏曾分析道："我国有绘画由来已久，而我国的古画在世界上亦是很有价值的！自西洋的绘画输入中国，一般的人遂群起而模仿，不过仍有一部分的画者，还是喜欢旧画，竭力主张国粹的画法。前一班的人之所以效法西洋画者，大抵不过出于一种趋新厌旧的观念，或者竟因为他们对于绘画的了解力薄弱，我国的古画不如西洋画的像真而易于领略。后一班的人所以仍旧是竭力主张习守旧法者，也无非因为他们却能了解中国画趣味，而其他的画法必不能及之。"[28] 李毅士显然对中西绘画的内质十分明了，在他的判断中，中西绘画并无本质的差异，新旧两派各有所取，除了浅薄之徒的趋新模仿之外，余下的主要在于趣味差异。李毅士接着认为，中西绘画的差异不在于材料的差异（尽管材料确有差异，但并不重要），而在于创作观念的差异。西画也非一味追求逼真，因为现代主义的出现，西画也"都不是像真的绘画……然而他们（国人）尚不免有各种误解，以为西洋画最新的画法是好的，所以也从而模仿之。殊不知西洋的绘画，根本上第一件是贵创作的，不是模仿。盖凡一件快美的事第一人做的是好的，第二人效尤他的，便是无意识。西施善矉，人皆以为美，东施效之，人皆以为丑，也就是这个缘故。"[29] 李毅士认为中西绘画的最大差异在于中国绘画重仿制不重创作，似乎中国人向来"不以模仿为耻"（利玛窦语），而西洋画则极为重视观念与形式的差异化发展，但这种差异并非刻意为之，而由艺术家"内性"（精神）的差异决定。也就是说，中国学习者的误区有三：第一，以为西洋绘画皆是写实而有用的，故以其马首是瞻，并且一味模仿；第二，以为西洋绘画皆"新"，皆进步，依旧一味模仿；第三，学习西洋绘画时一味求怪求变求异，却不理解西洋绘画的个性化表现，是因为其精神内质的差异。是写实还是写意？是再现还是表现？李毅士并不认为这是中西绘画

[28] 李毅士：《学习西洋画的目标》，《妇女杂志》第 15 卷第 7 号（教育部全国美术展览会特辑号），第 33 页。

[29] 同上。

的差异，他指出，中国人认为西洋绘画皆为逼真，实际是一种误会，注重绘画的原创性与内在性，方是西画精神的实质。在李毅士看来，中国人自有中国人自己的"内性"（艺术精神），真诚地表现自己的"内性"则必然能体现自身的个性。

尽管李毅士提倡中国画家要彰显"内性"（艺术精神），但在艺术视野上，他并没有因此坠落回国粹主义或民族主义。在李毅士看来，就算如此，我们还是要以开放的心态去学习西洋美术。当时有人认为中国人效法西洋美术，便已不算是创作了。既然怎么学都是模仿，不如关起国门不去学。李毅士自然不会认同这种闭关主义，他解释道：

> 盖凡创作的事必不是勉强的，必定是内性发现的一种结果。所以西洋画虽说是贵重创作，在画家却不外乎根据他们的内性，求充分的表现罢了。如果一个画家，有超脱的情绪、高尚的观念，又能充分表现他的作品，当然是属于创作了，由上面所说，我们可以进一步说，我们学习西洋画的目标不是模仿旧法，也没有一定的趋向，不过是求一种充分表现的能力罢了。我们承认西洋许多的画家，他们是有充分的表现力，所以我们学习西洋画的人，虽不必去模仿他们的制作，却可以照他们研究的方法去专研，以期有所成功。[30]

由此可见，西方美术家有其自身的"内性"（艺术精神），中国画家也同样有自己的"内性"，中国美术家不可能最终拥有西方美术家的精神，因其文化基因所致；但中国美术家有必要学习西洋美术家研究美术的方法，化用其方法，才能最终辅助中国美术实现现代性的转型。在美术现代性的征途上，晚清智识精英"中体西用"的观念再次显示出高明的前瞻性和强大的生命力。

[30] 同本章注释 [29]。

第五章

国族认同的视觉叙事与精神符号

　　"民族国家"是 19 世纪中叶以来国家形态发展的主要趋势。近年来，众多西方学者从不同角度来论述民族主义与民族国家两者之间的关系。本尼迪克特·安德森和厄内斯特·盖尔纳均从经济与文化关系的角度探讨了现代性与民族主义的关系。盖尔纳从工业主义与文化生产的角度切入，认为工业化进程促成了民族主义的形成，"向工业主义过渡的时期，也必然是一个民族主义的时期"。[1] "工业主义的内在流动性所产生的分工需要，使得普及性教育——其特征是能相互交流的语言和文化——变得不可或缺，教育的保证仰赖于国家。这样一个'工业主义—文化教育—国家'的逻辑过程，其终点便是民族主义。"[2] 也就是说，民族主义是社会现代化召唤而来的产物，是工业化的必然结果。安德森则干脆认为"民族"是一个想象的政治共同体，此共同体内的文化认同（书同文、语同音）是民族主义产生的前提，而"民族主义"是"一种特殊类型的文化的人造物"。[3] "民族主义的形成过程，

[1]　[英]厄尔斯特·盖尔纳：《民族与民族主义》，韩红译，北京：中央编译出版社，2002年，第53页。

[2]　汪民安：《现代性》，南京：南京大学出版社，2012年，第180—181页。

[3]　参见[美]本尼迪克特·安德森：《想象的共同体：民族主义的起源与散布》，吴叡人译，上海：上海人民出版社，2016年。

就是现代性的过程；或者说，民族就是现代性的构成部分。民族观念的逐渐形成是对 18 世纪社会现代性的反应，反之，民族观念也决定性地使那些其赖于产生的政治、文化和社会结构发生了现代化转型。"[4] 毫无疑问，民族主义是理解现代性不可忽视的维度。

若按"冲击、回应"模式来理解中国现代化的进程，则该进程是对西方刺激的一系列回应，史学界有人干脆称之为外源式的、防御式的现代化，而民族主义的输入，强化了中国人对这场危机的理解。"由于现代西方国家对近代中国刺激和冲击是以一种侵略与征服的内容表现出来的，伴随着这种现代化冲击的过程，是中国社会危机和民族危机不断加深的过程。因此，在外力冲击下的中国现代化思潮和运动也表现出一种回应外国侵略的民族自救特征。具体说来，这种回应的目的在很大的程度上是为了拯救民族危机。"[5] 民族主义在此直接演化为民族意识或民族危机意识，所有集体行为也随之成为一种民族拯救。

第一节　风景照、乡土油画与山水画：国族认同的地理图像

> 人类不仅夺回了他的权利，还重新占有了自然。一些作品证明了穷人们在第一次看到他们国家时的感受。多么奇怪的叙述！那些河流、山脉和宏伟的风景，他们日复一日地经过那里，但在那一天，他们却发现：他们过去从未看过它们。[6]

W.J.T. 米切尔在《帝国的风景》一文的开篇"关于风景的命题"中提到：

[4] 汪民安：《现代性》，第 189—190 页。

[5] 王继平：《晚清中国现代化思潮的文化视角》，《近代中国与近代文化》，北京：中国社会科学出版社，2003 年，第 257 页。

[6] ［美］W.J.T. 米切尔：《帝国的风景》，W.J.T. 米切尔编：《风景与权力》，杨丽、万信琼译，南京：译林出版社，2014 年，第 11 页。

一、风景不是一种艺术类型而是一种媒介。二、风景是人与自然、自我和他者之间交换的媒介。在这方面，它就像金钱，本身毫无价值，但表现出某种可能无限的价值储备。三、类似金钱，风景是一种社会秘文。通过自然化其习俗和习俗化其自然，它隐匿了实际的价值基础。四、风景是以文化为媒介的自然景色，它既是再现的又是呈现的空间；既是能指又是所指；既是框架又是内含；既是真实的地方又是拟境；既是包装又是包装起来的商品。五、风景这一媒介存在于所有的文化中。六、风景是一种特殊的历史构型，与欧洲帝国主义密切有关。七、命题五与命题六并不矛盾……[7]

米切尔在论及中国历代的山水画时认为："关于中国的风景画，有两个事实需要特别强调：其一，它盛行于中国皇权的鼎盛期，衰落于18世纪。那时英国开始成为一个帝国……"[8]中国自唐宋时期始，绘画中的所谓社稷山水就多有深厚的政治隐喻，石守谦在《风格与世变》一书中曾论述北宋画院待诏直长郭熙绘画中的政治意涵："（郭熙绘画）在北宋时就具有相当浓厚的政治意涵，甚至可以说是北宋王朝的一个精神象征。例如以《早春图》为代表的山水画，其巨大的自然山水景观所显示的是综合诸多复杂形象的恢宏秩序，以及其中所散发出来的充沛生机，这种视觉及心象的效果，正与由北宋神宗变法所代表之追求伟大帝国王朝的气度相辅相成。"[9]在郭熙之子郭思所编的《林泉高致》中，郭氏自言其山树安排中的政治寓意："大山堂堂为众山之主，所以分布以次冈阜林壑为远近大小之宗主也，其象若大君赫然当阳，而百辟奔走朝会，无偃蹇背却之势也。长松亭亭为众木之表，所以分布以次藤萝草木为振挈依附之师帅也，其势若君子轩然得时，而众小人为之役使，无凭陵愁挫之态也。"[10]郭氏这种以政治图谱来比喻绘画的话语方式，甚至影响到后来山水画家的言论："先察君臣呼应之位，或山为君而树辅，

［7］《帝国的风景》同上书，第6页。

［8］《帝国的风景》，第9页。

［9］石守谦：《风格与世变》，台北：允晨文化出版社，1996年，第149页。

［10］〔宋〕郭熙：《林泉高致·山水训》，于安澜编《画论丛刊》本，北京：人民美术出版社，1960年。

或树为君而山为佐。"[11] 中国山水所表述的不仅是一种以君王为核心的政治秩序，同时也在呈现一种以天子为中心的宇宙秩序，这也正应和了米切尔所说的"自然化其习俗和习俗化其自然"和"一种特殊的历史构型"。然而，辛亥革命以来，中国固有的天下体系彻底坍塌，陈独秀对清代官学绘画正宗之"四王山水"的猛烈抨击，与其说是为写实主义绘画清理路障，不如说是对象征旧秩序的视觉文化的政治清算。如何在旧秩序的废墟之上重建新秩序？西方启蒙运动为拥抱现代性的人们提供了三件法宝：第一，以科学主义重建宇宙观；第二，以工具理性重建政治秩序；第三，以民族主义重铸国家与民族的文化认同。就第三点而言，因象征秩序中心的天子不复存在，因此，国家认同约等于民族认同，简称国族认同。

"中华民族"一词产生于 20 世纪初期。[12] 在清帝国风雨飘摇之际，"中华民族"的内涵从单一的汉人民族向多民族"大家庭"转换。[13] 事实上，直至抗战前，"中华民族"这一文化共同体尚不能说"深入人心"，多数国

[11]〔明〕沈灏：《画尘》，傅慧敏编著：《中国古代绘画理论解读》，上海：上海美术出版社，2012 年。

[12] 1901 年，梁启超在《中国史叙论》一文中首次提出了"中国民族"的概念。1902 年，梁正式提出"中华民族"的概念，其在《论中国学术思想变迁之大势》一文中，先对"中华"一词的内涵加以说明，后在论述战国时齐国的学术思想地位时，正式使用了"中华民族"一词。因梁氏在 20 世纪初的崇高地位及影响，提出"中华民族"后，引起巨大社会反响。杨度在 1907 年发表了《金铁主义说》一文，对"中华民族"的含义进行了详尽的解说，不再将"中华"视为一个种族融合体，而看作一个文化共同体。"五四"以后，"中华民族"一词逐渐普及。

[13] 1906 年 12 月，孙中山在《民报》周年纪念大会上发表了《三民主义与中国前途》的演说："有最要紧的一层，不可不知：民族主义并非是遇着不同种族的人，便要排斥他。到了今日，我们汉人民族革命的风潮，一日千丈，那满人也倡排汉主义……民族革命的事，不怕不成功。唯是兄弟曾听见人说，民族革命是要尽灭满洲民族，这话大错。民族革命的缘故是不甘心满洲人灭我们的国，主我们的政，定要扑灭他的政府，光复我们民族的国家。这样看来，我们并不是恨满洲人，是恨害汉人的满洲人。假知我们实行革命的时候，那满洲人不来胆害，我们绝无寻仇之理。"至 1912 年 1 月，孙在《临时大总统就职宣言》中，明确提出汉、满、蒙、回、藏民族统一的思想："国家之本，在于人民。合汉、满、蒙、回、藏诸地为一国。如合汉、满、蒙、回、藏诸族为一人，是曰民族之统一。武汉首义，十数行省，先后独立。所谓独立者，对于满清为脱离，对于各省为联合，蒙古、西藏意亦同此。行动既一，绝无歧趋，枢机成于中央，斯经纬周于四至，是曰领土之统一。"参见孙文：《孙中山选集》，北京：人民出版社，1956 年，第 117 页。

图 1　1924 年流行的"爱国扇"，
《图画世界》第 1 卷第 1 号

图 2　《帝国主义与弱小民族》，
《图画世界》第 1 卷 2 期

　　人因皇帝没了而有一种"天下大乱"之感。民族主义的灌输，从某一方面说是"中国人"这一群体之主体意识的觉醒，而"落后就要挨打"的拯救意识及"亡国灭种"的集体危机最终强化了这一国族认同。

　　文字和图像都是从观念上建构"民族国家"的重要方式。安德森就曾从文字和语言的角度论述"想象的共同体"的形成过程，即民族主义的被创造过程。（图1、图2）

景 風 之 域 流 河 黄

图3 黄河流域风景,《良友》27期

在民国时期的各类画报中,风景照大量出现（图3至图7）。风景照摄取的虽是名胜古迹、自然风光,但风景的选取、风景的构图都成为风景图像表意抒情的方式。以风景为象征场域,风景照与风景画之间形成或隐或显的彼此映照关系。风景图像在此不仅传达了东方式的艺术理念,还隐喻了民族主义政治观念。在传统绘画理念与现代摄影观念之间,风景图像成为诠释"视觉现代性"的重要载体,它试图在时空转换和历史记忆中形塑国族认同。

事实上,20世纪早期的很多"废墟图像"带有浓重的、对旧秩序的怀念色彩,比如《真相画报》中的地景照下方的文字说明,屡屡提及"抚今追昔,撼怀旧之蓄念,发思古之幽情"。在这一历史阶段里,文人结队郊游并抒发怀古之思,一度成为文化时尚。但随着新的政治文化秩序的建立,民族主义日益成为填补人们精神真空的意识形态。江山图画从表达前朝幽思的山水转而成为标识民族复兴的图腾。

显然,"民族主义比较容易用图像来表达,无论是用漫画来丑化外国人,

图4　风景乌瞰,《良友》52 期

图5　壮美华山,《良友》74 期

图6　于右任题词之普陀胜境图,《良友》59 期

A SCENE IN CHIA-SHING
By Chang Chung-yen

作 仁 充 张　　景風興嘉

图 7　张充仁作嘉兴风景,《良友》60 期

图 8　1938 年，四川自贡釜溪河中的运盐船，堤岸写有大字标语"还我河山"。（孙明经摄）

还是纪念民族史上的重大事件。但是，还有两种方式可以用来表达民族情感和民族主义情绪。一种方式是复兴当地的民族艺术风格，例如 20 世纪初德国和瑞士画家所说的那种'乡土风格'；另一种方式是描绘当地的风景特色。"[14] 以风景再现家乡之景或国家之景，也是表达民族主义的方式之一。（图 8）

　　晚清民国时期，各类丑化外国人的图像屡见不鲜，这与西方画报丑化中国人一样，成为早期民族主义形态的图像注脚。然而，至 20 世纪 30 年代，尤其是"九一八"之后，出于对"亡国灭种"的担忧，描绘表现家山（故土）之景或江山（国族）之景的图像日益增多。一类具有民族主义情愫的图像是描绘乡土的风景油画，这几乎是后来油画民族化的肇端；另一类是表现名山

［14］［英］彼得·伯克：《图像证史》，杨豫译，北京：北京大学出版社，2008 年，第 84 页。

图9 黄山风景照及山水画,《良友》101 期

大川或家山风光的风景照与山水画。

以《良友》101 期刊载之黄山照片以及同时代国画名家画所黄山的图像为例（图9），由国民党元老许世英发起，邀集皖籍同仁张治中、徐静仁及安徽省政府主席刘镇华等筹备成立于 1932 年的"黄山建设委员会"便具有这样的政治意涵。"黄山建设委员会"组织了多次意味深长的活动。以皖籍画家黄宾虹为首，张善孖、钟山隐、陈树人、黄映芬、徐静仁、徐天章等艺术家积极参与绘制和拍摄了一系列黄山图像。黄山地处皖南，集中国各大名山之优点又独具特色，是历代绘画名家写生游历的圣地。黄宾虹的《老人

峰》、张善孖的《光明顶》都是得传统黄山山水艺术精神的实景描绘。黄山这一地域所特有的地质结构及其所呈现的地形地貌特征，如地势的高低起伏、山山水水的结构与形态，以及植被的奇异种类、个性化的形态特征与空间关系，均具有独特的画面意境和视觉冲击。历史上的黄山画派画家有很深厚的遗民情结，他们多是通过描绘黄山来表达对故国山河的寄怀。应当说，无论是黄山的实景照片，还是黄山的绘画，从精神的角度而言，皆是对"大好河山"的影射，而此类对特定地域壮美自然景观之时间感与空间感的营造，顺其自然地导向壮怀激烈的"民族主义"表达。

第二节　醒狮、猛虎、奔马、水牛：绘画中的民族精神象征

"中华民族"概念的首创者梁启超在《论不变法之害》一文中，曾以尖锐的言辞指出，当前是列强激烈竞争、各国图强生存、弱肉强食的时代，中国若继续保持闭塞落后的现状，不思进取，处境之危险有如"一羊处群虎之间，抱火厝之于积薪之下而寝其上"。[15] 在社会达尔文主义盛行的语境中，当时的中国人多以"猪""羊"等草食动物象征本国，而变法可以改变绵弱的"民族性"，使"猪""羊"变成"狮""虎"。（图 10）

1902 年，在杭州组织强学社的蔡元培声称："今者欧美各国已由民族主义之熟达，而进于民族帝国主义。我国睡狮不觉，尚未进入民族主义之时代。"[16] 蔡元培将西方列强的发达归功于"民族主义之熟达"，认为民族主义使这些国家完成了力量的凝聚和现代性的转型，而中国犹如一只"睡狮"，唯有进入民族主义的时代才能被唤醒。这种通过民族主义达到强国的世纪认

[15] 梁启超：《论不变法之害》，最早刊载于上海《时务报》，1896 年 8 月 19 日。

[16] 蔡元培、宓清翰、于树声：《创办浙江明强学社第一次广告》，《中外日报》，1902 年 12 月 23 日，第 2 版。

图 10 《睡狮醒了》，《良友》76 期

同，在革命党人中一时间十分盛行。1903 年，陈天华在《猛回头》中写道：
"猛狮睡，梦中醒，向天一吼，百兽惊，龙蛇走，魑魅逃藏。"[17] 这一阶段，
革命党人指称的民族主义尚停留于种族主义阶段，在具体斗争中呈现为反清
主义和大汉族主义。然而，在"中华民族"的概念提出后，至 1911 年中华
民国成立，"中华民族"的概念遂由单一的大汉族演变为一个包含汉、满、
蒙、藏、回的多种族的文化共同体。此后，"醒狮"日渐成为这个多种族的
"中华民族"共同体的象征符号。

1924 年，一群民族主义者组成的政党——中国青年党在上海创办宣扬
国家至上主义思想的周报，取名为《醒狮》，其出版宣言道："特标'醒狮'
之意，欲以无偏无党之言，唤起国人自信自强之念。"[18] 1925 年孙中山逝世

[17] 陈天华：《陈天华集》，长沙：湖南人民出版社，2008 年，第 129 页。
[18] 参见忻平、陆华东：《制造国民：1920 年代醒狮派的公民教育思想》，《史学月刊》，2012 年，第 1 期。

后，为其修建的纪念堂内张挂的三幅巨画，其一就是狮画。由此可见，在当时，"醒狮"作为民族形象的象征，已经成为某种共识。

在中国人的习俗中，狮子是具神性的天界坐骑，或是民间的保护神，或为佛教中降服一切的"如来正声"，因此是趋邪化灾的"仁兽"。但与牛或马题材不同，古代狮画留存极少，近代狮画却较多。画家们在取材上，似乎有着某种时代认同感，徐悲鸿、高奇峰、何香凝、刘奎龄等画家屡屡画狮。

在 20 世纪上半叶的绘画中，狮子的文化含义并非一成不变，从象征着保护神、权势和祥瑞，到象征意义扩大为整个国家和民族，这种变化与外来的"醒狮论"或"睡狮论"有关。这些譬喻把中国比作沉睡的但即将觉醒的狮子，以此表达对民族国家富强的期待。狮画一度成为彰显民族主义的最佳题材，画面中的雄狮为激励智识精英而发出的狮吼，也启迪着尚未醒悟的国民。可见，20 世纪初期的狮画凝聚着中华源远流长的狮文化积淀，也积聚着社会各阶层对狮子的无限理想，是中国人所谓民族精神的承载体。

民国初期，多以画狮来进行国族象征的画家是何香凝，其笔下卧于山冈上的雄狮逼真生动、气势非凡（图 11）。雄狮硕大的头部高昂，目视前方，因头颅硕大而身体偏小，此画面之透视处理，给人视觉上威武震撼的观感。这种猛狮初醒的威武集聚着含蓄的力量，使雄狮在给人以雄强、威严、霸悍、勇猛之感的同时，又融化在温和、宁静的柔光中。刚刚惊醒的狮子似乎因沉睡被人打扰，微皱的眉头下深沉的目光似有恼怒，微张的嘴巴不知是在叹息还是在作怒吼前的酝酿。狮子卷曲微翘的尾巴、未抬起的两只前腿、已经深深抓入泥土的爪子，证明它随时可能一跃而起。猛狮虽是初醒，但其威势不可小觑。初醒的狮子虽威武但不凶残，大度舒缓而不强硬，好比苏轼所认为的狮子具有"虽猛而和"[19]的特性。1919 年，何香凝又绘制了另一狮画

[19]〔宋〕苏轼《狮子屏风赞》："圆其目，仰其鼻，奋髯吐舌威见齿，舞其足，前其耳，左顾右�喜见尾。虽猛而和盖其戏，严严高堂护燕几。啼呼颠沛走百鬼，嗟乎妙哉古陆子。"参见邓立勋编：《苏东坡全集》，合肥：黄山书社，1997 年，第 84 页。

图 11　1914 年何香凝作品《狮》

作品，这次她干脆名之为《国魂》，所绘内容与此作大致相当，画题以国魂命名，则明确表达了国族主义情怀。自此而后，画狮成为画家们标明其民族主义家国情怀的惯常行为。

1927 年，高奇峰画出《怒狮》（图 12）。该画构图饱满，画家选取怒狮扑面而来的特写镜头，细致刻画了雄狮发怒时的头及爪。怒视前方的双目，给人呼之欲出的视觉冲击力，其意旨在于凸显一个"怒"字。此怒可视为

图12 高奇峰作品《怒狮》，该画参加了1934年柏林中国画展

"革命者"之怒，也可视为中华民族之怒。总之，有怒便要抗争，有抗争才有希望。

另一位有能力画好醒狮并能画出狮子独特的力量与美感的是徐悲鸿。徐悲鸿笔下的狮子与何香凝《狮》相比较，从整体来看，造型更为严谨，比例更精确，笔墨内力更为深厚，更能彰显狮子的精神。如其画作《新生命活跃起来》和《群狮》，无论是狮子的骨骼、肌肉、姿态、毛发、神貌动势，或是周围背景的勾勒与描绘，直至画面的空间位置、虚实关系，都体现出徐悲鸿将西方写实主义的素描与中国画传统的线描笔墨的融合。

徐悲鸿笔下的狮子多为正面或后面，不拒表现透视关系。狮子威严、魁伟，一股高傲不可侵犯之势溢出画面。在1934年所画的《新生命活跃起来》中，徐题道："新生命活跃起来，甲戌岁阑，危亡益函，愤气塞胸，写此自遣。"[20] 画面中的雄狮，腾空跃起，脚下是象征家国河山的崇山峻岭和苍松翠柏。"九一八"之后，中国处于危亡之秋，徐悲鸿"愤气塞胸"，以狮画为中华民族之象征，用"新生命""活跃"等字眼，为国族打气。

1937年全面抗战伊始，国民政府对宣传工作给予了高度重视，蒋介石提出"宣传重于作战"的口号，"精神重于物质，一物要作二物用，一人要作二人用，一弹要作二弹用，一日要作二日用，全在于精神辅助物质之不足"[21]。在全民族救亡图存的时代背景下，文艺家们皆放下风花雪

[20]《徐悲鸿绘画全集·第三卷·中国水墨作品》，台北：艺术家出版社，2001年，第115页。

[21]［美］麦金农：《武汉，1938——战争、难民与现代中国的形成》，李卫东、罗翠芳译，武汉：武汉出版社，2008年，第87页。

月的浪漫情怀，一改小桥流水式的风雅情趣，逐步形成一针见血、张力十足、不惧战斗的现实主义及象征主义的价值追求。面对中国近代史上最为惨烈、悲壮的民族自卫战争，文艺家和民众都在这场史无前例的人类浩劫中感到彷徨、惊恐、愤懑，为家国忧心、为民众焦虑，在求生存的斗争中艰难迈进，在传统与现实的表达手法中上下求索。

全面抗战期间，徐悲鸿于 1938 年题《负伤之狮》一图："负伤之狮。廿七年岁始，国难孔亟……写此聊抒忧怀。"[22] 画中一雄狮蹲坐于岩石之上，回首之间，满目沧桑与悲愤，名为"负伤之狮"，然其四肢依然有力，愤怒、警觉的目光与在风中摆动的鬃毛衬托出不为威武所屈的凛然王者之风。（图 13）这狮子或正是饱受战火蹂躏，倍受欺凌却不屈不挠，依旧在积蓄力量、奋起一搏的"中国"之象征。在同时期的另一幅赠别学生孙宗慰的《雄狮》画作中，徐悲鸿题写道："廿七年夏日，宗慰仁弟卒业中央大学，适当我国与凶倭鏖战之际，前途艰巨。来日大难，愿持以坚毅，贯以精诚，天命何常，尽其在我，写赠纪念，倦倦莫己。"当全面抗战进入持久战阶段时，雄狮成为不屈斗志的隐喻，这种坚毅和精诚被视为中华民族品质的最好象征。

1941 年底，太平洋战争爆发，美、英、苏、中结为同盟，共同对日宣战，困顿中的中国迎来了曙光。1942 年，徐悲鸿绘《会师东京》图并题曰："会师东京。壬午之秋绘成初稿，翌年五月写成兹幅，易以母狮及诸雏居图之右。略抒积愤，虽未免言之过早，且喜其终须实现也。"（图 14）画中所画三头雄狮或分别喻指美、苏、英三强，而一头母狮则隐喻着中华民族，诸小狮或喻指同盟国集团中的诸弱小民族国家。七只大小狮子"会师"于日本富士山巅，群狮在阴霾的天空下怒吼着，画面气氛压抑且震撼，狮群凝望前方，正在作战斗的酝酿，一股绝大的力量从脚下升起，撼动大地。远方的地平线上象征日本的红日正缓缓下沉。徐悲鸿深知处于胶着状态的战争胜负难

[22] 同上书，第110页。

图 13 《负伤之狮》，国画纸本设色，110cm×109cm，1938 年，徐悲鸿纪念馆藏

图 14 《会师东京》，纸本设色，113cm×217cm，1943 年，徐悲鸿纪念馆藏

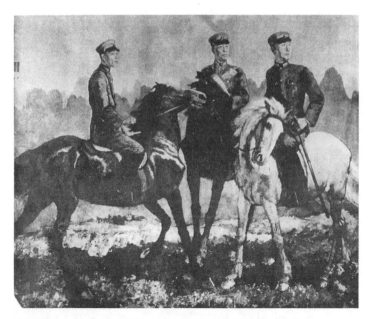

图 15　第二次全国美展展品徐悲鸿《远眺》，《美术生活》38 期

分，因此"未免言之过早"，但画家依然心存希望，"且喜其终须实现也"。徐悲鸿擅画的另一类动物为奔马，在其众多画马作品中，奔马一向被他作为一种灵活的隐喻符号。其中与战斗相关的马及其题跋，集中表达了徐悲鸿在大时代的民族情感。1937 年，徐悲鸿参加第二次全国美展的作品《远眺》，便是此类战马题材。（图 15）徐氏在 1941 年创作的一幅《奔马》上题道："辛巳八月十日第二次长沙会战，忧心如焚，或者仍有前次之结果也，企予望之。"[23] 客身新加坡的徐悲鸿用一匹迎面奔来的神骏，为千里之外处于"二次长沙会战"中的中国祈祷胜利。此类作品，阐释者甚多，此处不赘述。

中日战争全面爆发后，当时的画家中擅画猛兽者皆大得用武之地。张善孖画了一群老虎扑向前方，题名为《怒吼吧！中国！》，以此表达他对全民抗战胜利的激励之意。（图 16）此画画在一张巨大的白布之上，以水墨勾勒出二十八只猛虎，群虎奔腾跳跃追扑海天之间的一线落日。这二十八只老虎象征着当时中国的二十八个行省，老虎皆威武勇猛，生气勃勃，而落日则象

[23]《武汉，1938——战争、难民与现代中国的形成》，第 139 页。

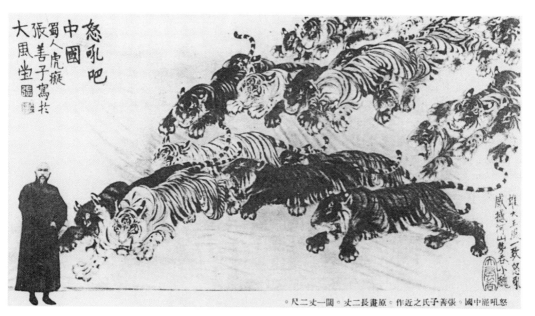

图 16　张善孖《怒吼吧！中国！》，布本水墨，《良友》135 期

征"日寇夕阳西下气息奄奄"，张善孖在画上题道："雄大王风一致怒吼，威憾河山势吞小丑。"不久之后，张善孖又创作了气势更加恢宏的画作《中国，怒吼了！》，此画取两张巨幅素帛拼成一巨幅大画，画中雄狮怒目狂吼并足踏富士山。图下录写有当时流传极广的抗日宣传歌词："中国怒吼了，中国怒吼了。谁说中华民族懦弱？请看那抗日烽火，照耀着整个地球……"此画被当时的报刊发表，此后又被印制成宣传画送往抗战前线。

　　然而，何为中华民族的民族性？狮子、猛虎固然蕴含了国人的强国期待，但似乎均不能代表中国的民族性。20 世纪 30 年代晚期，人们越发感觉水牛最能象征中华民族。水牛在明清时期就已非普通家畜，而是重要的生产力量，当时政府法律严令禁止杀牛吃牛。可见与水牛的亲近似已渗入国人的骨血。1937 年的第二次全国美展上，甚少画动物的刘海粟以一幅水牛图参展，其名为《耕罢》，这是其以画牛来暗喻民族精神的作品之一（图 17）。1942 年，抗战出现转机时，郭沫若曾作《水牛赞》："水牛，水牛，你最最可爱。你有中国作风、中国气派。坚毅、雄浑、无私、拓大、悠闲、和蔼，任是怎样的辛劳你都能够忍耐，你可头也不抬，气也不喘。你角大如虹，腹大如海……活也牺牲，死也

图 17　第二次全国美展展品刘海粟作品《耕罢》,《美术生活》38 期

牺牲,死活为了人民,你毫无怨艾。你这和平劳动的象征,你这献身精神的大块……花有国花,人有国手,你是中国国兽,兽中泰斗。"[24]郭沫若誉牛为中国"国兽""兽中泰斗",准确指出水牛这种家畜在中国传统文化中固有的草根性与民族性。诗人的锦绣文章提示了众位画家。抗战期间,李可染主要从事现实主义题材的创作,某日,在重庆金刚坡下农家近距离接触到牛之时,他突有一番特别的感受漾上心头:"我的一间住房就在牛棚隔壁,那里一只大青牛,我清早起床刷牙,便看见它,晚上它喘气、吃草、蹭痒、啃蹄,我都听得清清楚楚。"他由此而联想到:"牛数千年来是农业功臣,一生辛劳,死后皮毛骨肉无一废物。鲁迅先生曾有'俯首甘为孺子牛'的联语,并把自己比作牛,郭老曾写过一篇《水牛赞》,并说牛应该称为'国兽',我自己也喜爱(应该说是崇拜)牛的形象和精神,因而便用水墨画起牛来。"[25](图 18 至图 21)

[24]　郭沫若:《水牛赞》,重庆《新华日报》,1942 年 5 月 15 日。

[25]　李松:《崇其性,爱其形——李可染画牛》,《荣宝斋》,2014 年,第 3 期,第 74—111 页。

图 18　1932 年 9 月出版的《海粟近作》封面为刘海粟油画　图 19　第一次全国美展高剑父参展作品
作品《牛》

图 20　水牛一向是农业的象征,《良友》54 期

图 21　第二次全国美展陈之佛参展作品《牧》，《美术生活》38 期

近代日本"崖山之后无中国"的中原史观实际宣布了南宋灭亡后，中原（中国）精神的死灭。诸多日本史家皆认为"文化中原在日本"，其意直指：唯有日本才深具真正的中原（中国）精神。事实上，这样的史观也为日本在 19、20 世纪对中国的疯狂侵略提供了所谓的精神理据。当两国在战场上兵戎相见时，如何建立并阐释其精神之帜？显然，文字已无法承担全部责任，而图像，尤其绘画，具有不可取代的优势。

第三节　"中国精神"：20 世纪 30 年代绘画界的民族主义思潮 [26]

"近世画学衰败"是 20 世纪的画界共识。被视为新派画家的徐悲鸿曾曰："中国画学之颓败，至今日已极矣。凡世界文明理无退化，独中国之画在今日，比二十年前退五十步，三百年前退五百步，五百年前退四百步，七百年前千步，千年前八百步。民族之不振可慨也夫！"[27] 徐悲鸿的逻辑是，今不如古，是因民族退化，而民族退化则画学退化。这种理解与国粹派的黄宾虹

[26]　商勇：《1930 年代国民政府文艺政策与绘画界的民族主义思潮》，《美术学报》，2015 年，第 4 期，第 57—61 页。

[27]　徐悲鸿：《中国画改良论》，《绘学杂志》第 1 期，北京大学绘学杂志社，1920 年 6 月。

殊途同归。刘海粟也说："（中国美术）若雕塑，六朝以还，足以表时代思想，若民族特性，充其极，足以扬国光端俗好也。"[28] 黄宾虹在《评历代绘画》中也感叹道："唐画如曲，宋画如酒，元画如醇。元画以下，渐如酒之加水，时代愈近，加水愈多。近日之画，已有水而无酒，故淡而无味。"[29] 显然，来自日本的"崖山之后无中国"的中原史观在某种程度上与近代艺术的复古思潮有着千丝万缕的联系。这种近不如古的慨叹，与进化论无关，而是儒家崇古复礼思想在画学上的投射。

20 世纪 30 年代中期，在"民族复兴"与"文艺复兴"的诉求下，国民政府中央文计会开始践行民族主义文艺政策，绘画界因之产生了创新派、折中派、复古派等各类思潮。各派对何为绘画的"中国精神"展开一系列论争，对如何保持中国绘画的民族特性提出相应的主张。随着战争形势的步步进逼，中国绘画不得不从"出世"的艺术变为"入世"的艺术。

对于中国绘画在 20 世纪前期大量参用西法，黄宾虹曾有颇具"文化本位"主义色彩的批评："夫中国文艺，启端图画"，"习艺之士，悉多向壁虚造，先民矩镬，无由率循，甚或用夷变夏，侪胡服为识时，袭谬承伪"。他主张"挽回积习，责无旁贷，是在有志者努力为之耳"。[30]

何为中国绘画的民族性？窳父的《中国绘画与民族性》一文中认为，中国的气候、地理及千年农业社会组织特性决定了中国人的性格是"镇定安详、温文尔雅"，这也就决定了"我国画人的生活和性格"是"超逸安详和神秘"的，其绘画所表现的往往是"纯主观的唯心观念"。[31] 然而，绘画界并非铁板一块，各派对于"民族主义"的理解皆有较大差异，而统一思想、明确"民族主义"的所指极为必要。钟山隐对当时画坛各派的弊端逐一分析："……复古派，作者本其封建思想，度其所谓名士才子生活，自

[28]《申报》，1921 年 3 月 14 日，第 11 版。
[29] 王伯敏编：《黄宾虹画语录》，上海：上海人民美术出版社，1961 年，第 5 页。
[30] 黄宾虹：《论中国艺术之未来》，《美术杂志》，1934 年，第 1 期，第 48 页。
[31] 窳父：《中国绘画与民族性》，《美术生活》，总第 3 期，1934 年 3 月，第 4 页。

标高格，不同流俗，且欲将今日之时代，倒推至唐虞。其作品不独一点一拂、一水一墨，肆力摹古，而人物衣冠、屋宇器什，奚拟往昔体制，对现代一切新兴文物，深恶痛绝，斥为俗恶，不堪入画……创造派，作者以纯主观之成见，自作聪明，对往昔之优良理法，斥为腐旧，概行抹杀，而别立门户……折中派，作者美其名曰糅合中西画派，沟通世界文化……舍己而从人，则失己之特征，从己而舍人，则人之特征，亦不可得也。若欲执其两端，而用其中，诚非于两者均有深刻之了解与修养，而融会贯通……今之此派作者，徒务皮毛，不求神髓，金玉其外，败絮其中，命题取景，依然我国旧物，而于吾国画中所谓笔墨气韵，既销蚀无遗，西画中之表现与理法，又不能捉住，中西两者之特征俱失……"[32] 钟山隐进而认为，20 世纪的现代社会"组织与现象之复杂"远非古代社会可比，而往古中国画的题材、画法、色彩均甚单纯，描写对象也仅侧重山水花卉，人事之描写仅限于幻宫仙境、雅士高人，与实际生活相距甚远。今天的画家需对中西绘画理法技巧均有全面的了解与修养，然后在题材上"当以人类之公同意志与欲求为内容，以人事为对象，并须包孕提示未来社会趋向方针之意趣"。[33] 钟山隐言下之意是，民族性的彰显并非刻意复古，而是画家用全面的中西技法描绘现代中国的生活题材。这是当时流行的看法，即中国绘画须有"世界性"与"时代性"，但这一观点很快遭到反驳。

贺天健认为，就纵向而言，中国画自宋元至今均为一个衰落期；但就横向而言，中国画自有民族性特征，均不可因欧化东渐，"怵其科学精深而不自检点，一切以欧西为优，被其同化"。贺氏列举三种当时流行的主张：一、以西画取代中国画；二、以西画改良中国画；三、中西折中。他认为此三种主张的理由有二：艺术无国界；艺术重时代性。对前者，贺氏批驳道："一国若是愚拙的野蛮民族，则引进先进国家文化，改造自身则无不可；若

［32］ 钟山隐：《中国绘画之近势与未来》，《美术生活》，总第 2 期，1934 年 2 月，第 4 页。
［33］ 同本章注释 [30]。

其国文化较之任何国家先进，则不能因其艰深不便于研究而以他国文化取代之"，这是"自灭其民族，自亡其国"。他强调，文化是有民族性的，而艺术是文化之核心，亦自有民族性；"我人应负起促进或改善之责任，使其发扬光大，以彰明我民族性之优异"，而不是"反以代人张目"。对于"时代性"，贺天健反驳道："夫宇宙之演进无一可停留者，我人具于其间，只觉流动与迈进，所谓新旧，何尝有新旧与我人以感觉之象征，以一指之屈伸为例，当其一指之伸已与一指之始起，相去若何时间矣；然则谁能此秒忽之间，判其若何之认识，因此时间之为物，乃荒从谬之认识强以为记忆之名词也，我人在宇宙间，只知生命之绵延，我知我民族性质递嬗，即是我生命之绵延，所以艺术重时代性之一理由实不能成立也。"[34] 概言之，贺天健实更注重文化的自律性，并强调艺术生命之绵延就是艺术民族性的递嬗，他的观念可谓国粹派的典型看法。

20 世纪 30 年代中期，处在左翼文艺阵营的鲁迅对右翼各阵营所强调的"中国精神"表示不解："至于怎样的是中国精神，我实在不知道。就绘画而论，六朝以来，就大受印度美术的影响，无所谓国画了；元人的水墨山水，或者可以说是国粹，但这是不必复兴，而且即使复兴起来，也不会发展的。"[35] 显然，鲁迅不认为中国艺术有绝对纯粹的传统，并且执意强调处于没落中的艺术没有复兴的必要与可能。

具体而言，国民政府的民族主义文艺政策针对的主要是左翼文艺联盟所倡导的"普罗文艺"及"文艺国际主义"，而左联的文艺思想资源多数得自共产国际和苏联。显然，与爱国主义毗邻的"民族主义"是对"英特纳雄耐尔"最有力的回击。

事实上，尽管经历了 1927 年的政治变故，但国民政府与当时苏联政府

[34] 贺天健：《我对于国画之主张》，《美术生活》，总第 3 期，1934 年 3 月，第 4 页。

[35] 鲁迅：《1935 年 2 月 4 日致李桦信》，《鲁迅书信集》（下），北京：人民文学出版社，1976 年，第 746 页。

间的文艺交流依旧频繁。1934 年，文计会美术研究会专门委员徐悲鸿所带领的"中国美术全欧巡回展"最后一站便是苏联，展览期间，中国绘画甚至遭遇苏联工人阶级的"误读"，徐悲鸿为此写道：

> 曾有俄国工人问我中国画的内容何以总少社会主义的精神，并谓只有你那幅《六朝人诗意》，是最合社会主义的。我便回答他们："美术不应太受缚束，如基督教艺术，唯守着一种题目千篇一律，必致人人讨厌。现代欧洲固可说绅士美术，俄国称为无产美术，中国则既非绅士，也非无产，可以勉强说是隐士美术：因为中国画家随兴感应，摹拟自然，遇花鸟画花鸟，遇山水画山水，他既不压迫农民，亦无野心打倒帝国主义。"但他们总以我写赶驴者，如老妈子，认为社会主义的画。诚属不虞之誉，意外的夸奖！[36]

徐悲鸿将中国美术谓为"隐士美术"，似是对中国美术民族性的概括，尽管说法颇为滑稽，但确是当时专心于美术研究的一批画家的真实想法：面对战乱频仍、派系纷争的社会环境，多数美术家只想去做那"画中的隐士"。走向极端者，如倡导"艺术为艺术"的决澜社同人，一度对那些不愿做隐士的"入世"的艺术家颇有微词：

> 在首都政治的风雪飘浮着，荣名富贵是他们慧眼所见到的当然，他们对于艺术是无关心，即使关心的也不过是低级趣味的调子罢了，而且美术家涂上一层伪之真，而且是数百年前的世俗的雅气出现着……制作着风俗画的徐悲鸿和蒋司令的历史画家梁鼎铭，他们遥想着他们将来的功绩，然而这些宗教的绘画样式和我们的时代诀别久远了……[37]

［36］ 徐悲鸿：《在全欧宣传中国美术之经过》，《美术生活》，总第 8 期，1934 年 8 月，第 7 页。
［37］ 《首都艺术空气的沉寂》，《艺术旬刊》，第 1 卷第 11 期，1932 年。

图22 第二次全国美展展品刘开渠作品《士兵》,《美术生活》38期

　　然而,无论执政党还是在野党,无论其倡导的是"中国精神"抑或是"普罗文艺",在民族危亡的号角声中,人们均希望美术一改象牙塔中离群索居的清高面貌,参与到政治宣传与社会动员中来。当1937年国民政府举办第二次全国美术展览会时,甚至有人提出"中国画必然要与政治相配合"的倡议:

　　　　要把中国画的休眠期中产生的超世纪观和唯气韵论加以检讨和扬弃。第一,它必然会脱下峨冠博带的道袍,从山林走进十字街头。第二,它要从墨池里走出来,在青天白日下反映出各种颜色。第三,跟新时代的新世界观一起,艺术必然要和政治相配合,重新和人类生活发生密切的关系……[38](图22、图23)

［38］ 任真汉:《关于中国画的改进》,《第二次全国美展广东预展会专刊》,1937年。

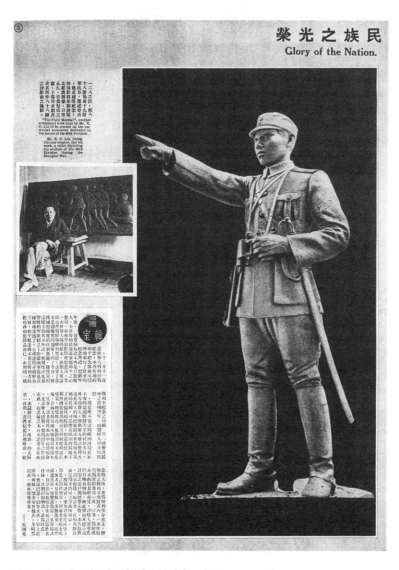

图 23 刘开渠作品《民族之荣光》,《良友》98 期

　　该文中的"十字街头"与"青天白日"便是象征当时中国现实的符号,
艺术家要创作出新时代的美术,必须要有"新世界观";"新世界观"的要
领便是"艺术与政治配合","与人类生活发生密切关系"。

主要参考文献

材料篇

一、期刊、报纸

《湖社月刊》（创刊号），1927 年 11 月。

《中国纸业》，1940 年。

梁得所主编：《良友》画报，总第 4—30 期，1926—1929 年。

艺术社月刊：《文华》总第 1—25 期，1929—1930 年。

北京大学编：《北京大学日刊》第 1—6 期，1917—1922 年。

《北洋画报》，1927—1937 年。

《中国建筑》，1933 年。

《建筑月刊》，1932 年。

《妇女杂志》第十五卷第七号（教育部全国美术展览会特辑号，1929 年）。

《申报》，1889—1945 年。

二、译著、译文

［美］鲁道夫·阿恩海姆：《艺术与视知觉》，滕守尧、朱疆源译，成都：四川人民出版社，1998 年。

［法］伯德莱：《清宫洋画家》，耿升译，济南：山东画报出版社，2002 年。

〔日〕后藤工志：《水彩画绘制法》，杜式桓译，《文华》，1929 年，第 3 期。

〔澳〕罗清奇：《有朋自远方来——傅雷与黄宾虹的艺术情谊》，陈广琛译，上海：中西书局，2015 年。

〔美〕安德鲁：《雕塑家手册：生动的材料》，孙璐编译，南宁：广西美术出版社，2006 年。

〔英〕贡布里希：《艺术与错觉——图画再现的心理学研究》，杨成凯、李本正、范景中译，邵宏校，杭州：浙江摄影出版社，1987 年。

三、专著

李斗：《扬州画舫录》，北京：中华书局，1960 年。

梁思成：《中国建筑史》，北京：中国建筑工业出版社，1993 年。

葛尚宜：《建筑图案》，大华图书馆，1920 年。

赖德霖：《中国近代建筑史研究》，北京：清华大学出版社，1997 年。

陈抱一：《洋画 ABC》，上海：世界书局，1928 年。

李砚祖：《工艺美术概论》，北京：中国轻工业出版社，1999 年。

赵权利：《中国古代绘画技法·材料·工具史纲》，南宁：广西美术出版社，2006 年。

郑午昌：《中国画学全史》，上海：上海书画出版社，1985 年。

潘天寿：《中国绘画史》，北京：商务印书馆，1926 年。

黎庶昌：《西洋杂志》，长沙：湖南人民出版社，1981 年。

万青力：《并非衰落的百年：19 世纪中国绘画史》，桂林：广西师范大学出版社，2008 年。

毕克官：《中国漫画史话》，济南：山东人民出版社，1982 年。

黄茅：《漫画艺术讲话》，北京：商务印书馆，1943 年。

阮荣春、胡光华：《中华民国美术史（1911—1949)》，成都：四川美术出版社，1992 年。

毕克官、黄远林：《中国漫画史》，北京：文化艺术出版社，2006 年。

刘小玄：《中国版画艺术源流》，长沙：湖南美术出版社，2006 年。

王伯敏：《中国版画史》，上海：上海人民出版社，1961 年。

刘小玄：《中国版画艺术源流》，长沙：湖南美术出版社，2006 年。

徐昌酩主编：《上海美术志》，上海：上海书画出版社，2004 年。

范慕韩：《中国近代印刷史初稿》，北京：印刷工业出版社，1995 年。

丰子恺：《丰子恺自传》，南京：江苏文艺出版社，1996 年。

王培元：《延安鲁艺风云录》，桂林：广西师范大学出版社，2004 年。

张望编：《鲁迅论美术》，北京：人民美术出版社，1982 年。

俞剑华：《中国画家丛书——陈师曾》，上海：上海人民美术出版社，2000 年。

樊波：《中国画艺术专史（人物卷）》，南昌：江西美术出版社，2008 年。

王鲁湘：《中国名画家全集——黄宾虹》，石家庄：河北教育出版社，2000 年。

王震编：《徐悲鸿的艺术世界》，上海：上海书画出版社，1994 年。

陆建初：《人去梦觉时：雕塑大师江小鹣传》，上海：上海画报出版社，2005 年。

俞剑华编：《最新图案法》，北京：商务印书馆，1926 年。

潘耀昌：《中国美术学院七十年华》，杭州：中国美术学院出版社，1998 年。

中国科学院自然史研究所编：《中国古代建筑技术史》，北京：科学出版社，1985 年。

梁思成：《中国雕塑史》，天津：百花文艺出版社，1997 年。

李金发：《李金发回忆录》，上海：东方出版中心，1998 年。

四、文集

林风眠：《艺术丛论》，上海：正中书局，1936 年。

王震编：《徐悲鸿文集》，上海：上海画报出版社，2005 年。

王骁编：《二十世纪中国西画文献——林风眠》，北京：文化艺术出版社，2010 年。

姜丹书：《姜丹书艺术教育杂著》，杭州：浙江教育出版社，1991 年。

林文霞编：《倪贻德美术论集》，杭州：浙江美术学院出版社，1993 年。

丰子恺：《向善的艺术》，上海：上海人民美术出版社，2013 年。

刘伟冬主编：《苏天赐文集》，南京：东南大学出版社，2009 年。

郎绍君、水天中编：《20 世纪中国美术文选》，上海：上海书画出版社，1999 年。

蔡元培：《蔡元培美学文选》，北京：北京大学出版社，1983 年。

全国政协文史办编：《中国近代国货运动》，北京：中国文史出版社，1996 年。

黄苇、夏林根编：《近代上海地区方志经济史料选辑（1840—1949）》，《上海史资料丛刊》，上海：上海人民出版社，1984 年。

五、文章、论文

刘海粟：《画学上必要之点》，《美术》杂志，第 2 期，1919 年 7 月。

倪贻德：《壁画的现状及其制作法》，《西洋画概论》，上海：现代书局，1933 年。

昔樵：《吴江妇女的薄技》，《妇女杂志》，第 15 卷第 1 号，1929 年 1 月。

陈抱一：《从生活上所发现的新的形态美》，《美术生活》，1935 年创刊号。

张德荣：《工艺美术与人生之关系》，《美术生活》，1935 年创刊号。

吴琬：《二十五年来广州绘画印象》，《广州艺术青年》，第 1 期，1937 年 3 月。

向达：《明清之际中国美术所受西洋美术之影响》，《东方杂志》，第 27 卷第 1 号，1930 年。

倪贻德：《关于西洋画上的诸问题》，《胜流》，第 5 卷第 2 期，1947 年。

孙宗文：《中国历代宗教建筑艺术的鸟瞰》，《中国建筑》，第 1 卷第 2 期，1933 年。

陈抱一：《洋画运动过程略记》，《上海艺术月刊》，1942 年，第 5—11 期。

陈抱一：《油画鉴赏说》，《申报·艺术界》，1925 年 10 月 8 日。

陈抱一：《油画艺术是什么》，《申报·艺术界》，1925 年 10 月 14 日。

陈抱一：《写实与美》，《申报·艺术界》，1926 年 8 月 15 日。

陈抱一：《洋画运动过程略记》，《上海艺术月刊》，1942—1943 年，第 5—12 期。

梁锡鸿：《中国洋画运动》，广州《大光报》，1948 年 6 月 26 日。

陈抱一：《油画法之基础》，北京：中华书局，1927 年。

息霜：《水彩画说略》，《醒狮》，1906 年，第 4 期，第 61—67 页。

徐悲鸿：《任伯年评传》（手书），《书画家任伯年专辑》，第 3 卷第 4 期，台北：书画家杂志社，1979 年 5 月。

萨空了：《五十年来中国画报之三个时期》，张静庐辑注：《中国现代出版史料·乙编》，北京：中华书局，1955 年。

潘天寿：《回忆吴昌硕先生》，《美术》，1957 年，第 1 期。

王静：《谈谈解放后的雕塑艺术》，《美术研究》，1959 年，第 3 期。

李剑晨、张克让、袁振藻：《中国水彩画百年回顾》，《中国美术全集·水彩卷》（序言），北京：人民美术出版社，2006 年。

卓伯棠：《月份牌画的沿革》，《中国商品海报 1900—1940 年》，《联合文学》，

第 9 卷第 10 期。

王中秀：《西洋画法：李叔同的译述著作》，《美术研究》，2007 年，第 3 期。

范景中：《黄宾虹与〈芥子园画传〉》，《当代美术家》，2006 年，第 6 期。

陈德仁：《武宣近代壁画群》，《广西城镇建设》，2010 年，第 4 期。

李骆公：《我的艺术之母——忆上海美术专科学校》，《艺苑》杂志，1993 年，第 1 期。

冯健亲：《苏天赐》序言，南京：江苏美术出版社，2008 年。

胡金人：《略谈上海洋画界》，上海艺术学会编，《上海艺术月刊》创刊号，1941 年 11 月 1 日。

吴方正：《晚清四十年上海视觉文化的几个面向——以〈申报〉资料为主看图像的机械复制》，《人文学报》，第 25 期，台北"中央大学文学院"，2002 年 6 月。

毛晓玲、王国秀：《洪秀全故乡花都壁画调查——兼与太平天国壁画比较》，《东南文化》，2009 年，第 1 期。

刘曦林：《刘开渠与中国雕塑》，《美术研究》，1994 年，第 1 期。

徐艺乙：《当下传统工艺美术的问题与思考》，《贵州社会科学》，2014 年，第 3 期。

李砚祖：《物质与非物质：传统工艺美术的保护与发展》，《文艺研究》，2006 年，第 1 期。

丁辉：《巧夺天工的海派黄杨木雕》，《创意设计源》，2012 年，第 4 期。

蔡涛：《国家与艺术家——黄鹤楼大壁画与抗战初期中国现代美术的转型》，中国美术学院，2013 年博士论文。

制度篇

一、古籍、档案

〔清〕陶樾：《过庭记余》，《丛书集成续编》，台湾：新文丰出版公司，1989 年。

〔清〕托津：《大清会典事例》卷三八三，《礼部·学校》，京师官书局，清光绪二十五年（1899）。

王扆昌主编：《中华民国三十六年美术年鉴》，上海市文化运动委员会，1948 年，史六。

中国第一历史档案馆：《宪政编查馆会奏拟定结社集会律原折清单附片》，宪政编查馆档案全宗第 52 号，会议政务处档案全宗第 141 号。

蔡鸿源主编：《中华民国临时约法》第二章第六节第四款，《民国法规集成》第六册，合肥：黄山书社，1999 年。

中国第一历史档案馆编：《中华民国史档案资料下汇编》（第三辑教育），南京：江苏古籍出版社，1991 年。

《五届二中全会中央宣传部工作报告》，南京，1936 年 7 月，铅印第 48 页，中国国民党党史馆藏，档号：会 5.2/169.3。

《第五届中央执行委员会常务委员会第 36 次会议速记录》，南京，1937 年 2 月 11 日，毛笔油件全 1 册，中国国民党党史馆藏，档号：会 5.3/289。

《中央文化事业计划委员会专门委员干事傅抱石致中央秘书处呈》，南京，毛笔原件 2 张，1938 年 6 月 1 日，中国国民党党史馆藏，档号：中 1/60.170。

《防止"赤匪"利用文艺宣传案》，中央执行委员会临时全体会议议案，南京，1931 年 5 月 2 日，毛笔原件 1 张，中国国民党党史馆藏，档案：会 3.2/26.9—1。

《文化事业计划纲要》，南京，1936 年 3 月 29 日，毛笔原件 4 张，中国国民党党史馆藏，档号：会 5.3/9.41。

国民党中执委组织部印行：《中国国民党整理党务法令汇刊》，1928 年 7 月。国民党中执委宣传部编：《全国宣传会议记录》，1929 年 6 月。

第二历史档案馆编：《中华民国史档案资料汇编》（第二辑），南京：江苏古籍出社，1991 年。

国民党中执委组织部印行：《中国国民党整理党务法令汇刊》，1928 年 7 月。

国民党中执委宣传部编：《全国宣传会议记录》，1929 年 6 月。

大学院公报编辑处编：《大学院公报》第 1 年，第 8 期，1928 年 8 月。

吕彦直：《规划首都都市区图案大纲草案》，载于国民政府首都建设委员会秘书处编印《首都建设》第 1 期，1929 年 10 月。

国都设计技术专员办事处编：《首都计划》，1929 年。

二、期刊、画报

《点石斋画报》，光绪十年（1884），甲十一，八十四。

高剑父：《真相画报》，第 17 期，1913 年。

北京大学绘学杂志社编辑：《绘学杂志》，第 1—3 期，1920—1922 年。

北京大学造型美术杂志社编：《造型美术》，第 1 期，1923 年。

北京大学编：《北京大学日刊》，第 1—6 期，1917—1922 年。

天津古籍编：《湖社月刊》，天津：天津古籍出版社，2005 年。

梁得所主编：《良友》画报，总第 4—30 期，1926—1929 年。

吴秋尘主编：《北洋画报》，1926—1929 年。

中华美育会美育杂志社：《美育》，1920 年。

商务印书馆：《东方杂志》，第 27 卷第 1、2 号，中国美术号，1930 年 1、2 月。

艺术社月刊：《文华》，总第 1—25 期，1929—1930 年。

上海美专：《艺术旬刊》，总第 1 期，1932 年。

上海三一印刷公司：《美术生活》，总第 1—4 期，1935—1936 年。

国立西湖艺术院：《国立艺术院半月刊》，第 1—4 期，1928—1929 年。

中国建筑师学会：《中国建筑》，第 1 卷 1 期，1933 年。

三、外文

Bürger, Peter, *Theory of the avant-garde*, Minneapolis: University of Minnesota Press, 1984.

Heller, Agnes, *The power of shame: a rationalist perspective*, London: Routledge and Kegan Paul, 1985.

Fehér. Ferenc, *What is beyond art? On the theories of postmodernity*, Reconstructing aesthetics, Oxford: BasilBlackwell, 1986.

Dickie. G, *Art and the Aesthetic: An institutional Analysis*, Cornell University Press, 1974: 34.

"Collecting Then, Collecting Today: What's the Difference". (Weil, 2004 [2002]: 284) Clifford, 1988; Price, 1989; Torgovnick, 1990. Penny, 1998; Elsner and Cardinal, 1994; Belk, 1995.

Baumol. W. J, "Unnatural Value: Art as Investment as a Floating Crop Game", *American Economic Review*, 1986 (76).

Julia F. Andrews, *Painters and Politics in the People's Republic of China. Berkeley and Los Angeles*, CA: University of California Press, 1994.

四、译著

［美］柯伟林：《德国与中华民国》，陈谦平等译，南京：江苏人民出版社，

2006 年。

　　[法] 皮埃尔·布迪厄：《艺术的法则：文学场的生成和结构》，刘晖译，北京：中央编译出版社，2001 年。

　　[法] 米歇尔·福柯：《文学的功能》，北京：社会科学文献出版社，2001 年。

　　[美] 丹托：《艺术的终结之后》，王春辰译，南京：江苏人民出版社，2007 年。

　　[德] 彼得·比格尔：《文学体制与现代化》，周宪译，《国外社会科学》，1998 年。

　　[美] 哈里·G.法兰克福：《论扯淡》，南方朔译，南京：译林出版社，2008 年。

　　[德] 雷德侯：《万物》，张总等译，党晟校，北京：生活·读书·新知三联书店，2005 年。

　　[法] 米歇尔·福柯：《规训与惩罚》，刘北成、杨远婴译，北京：生活·读书·新知三联书店，2003 年。

　　[美] 米尔斯：《权力精英》，许荣、王崑译，南京：南京大学出版社，2004 年。

　　[美] 阿尔文·托夫勒：《权力的转移》，吴迎春等译，北京：中信出版社，2006 年。

　　[德] 马克斯·韦伯：《社会组织和经济组织理论》，康乐、简惠美译，桂林：广西师范大学出版社，2006 年。

　　[美] 巫鸿：《礼仪中的美术——巫鸿中国古代美术史文编》（上卷），郑岩等译，北京：生活·读书·新知三联书店，2005 年。

　　[美] 巫鸿：《重屏：中国绘画中的媒材与再现》，文丹译，黄小峰校，上海：上海人民出版社，2009 年。

　　[法] 尚·布希亚：《物体系》，林志明译，上海：上海人民出版社，2001 年。

　　[美] 石约翰：《中国革命的历史透视》，王国良译，上海：东方出版中心，1998 年。

　　[法] 罗兰·巴特：《神话：大众文化诠释》，许蔷蔷、许绮玲译，上海：上海人民出版社，1999 年。

　　[匈] 阿诺得·豪泽尔：《艺术社会学》，居延安译，上海：学林出版社，1987 年。

五、专著

　　鲁迅：《鲁迅日记》，北京：人民文学出版社，1959 年。

周天度：《蔡元培传》，北京：人民出版社，1984年。

吴宓：《吴宓日记》（第四册），北京：生活·读书·新知三联书店，1998年。

顾颉刚：《顾颉刚自述》，《世纪学人自述》（第1卷），北京十月文艺出版社，2000年。

陈平原、郑勇：《追忆蔡元培》，北京：中国广播电视出版社，1997年。

袁志煌、陈祖恩：《刘海粟年谱》，上海：上海人民出版社，1992年。

王震：《汪亚尘荣君立年谱合编》，北京：民主与建设出版社，1996年。

王震：《徐悲鸿年谱长编》，上海：上海画报出版社，2006年。

王中秀：《黄宾虹年谱》，上海：上海书画出版社，2005年。

王中秀：《王一亭年谱长编》，上海：上海书画出版社，2010年。

黄宾虹：《黄宾虹自述》，北京：文化艺术出版社，2006年。

吴湖帆：《吴湖帆文稿》，杭州：中国美术学院出版社，2004年。

贺天健：《学山水画过程自述》，北京：人民美术出版社，1992年。

陈师曾：《师曾遗诗》，北京国家图书馆馆藏。

蒋碧微：《我与徐悲鸿：蒋碧微回忆录》，南京：江苏文艺出版社，1995年。

潘耀昌：《中国近现代美术教育史》，上海：上海教育出版社，2002年。

郑工：《演进与运动：中国美术的现代化（1875—1976）》，南宁：广西美术出版社，2002年。

喻本伐、熊贤君：《中国教育发展史》，上海：华中师范大学出版社，2000年。

陈瑞林：《20世纪中国美术教育历史研究》，北京：清华大学出版社，2006年。

梁漱溟：《中国文化要义》，上海：上海人民出版社，2005年。

唐德刚：《晚清七十年》（第一册），台北：远流出版社，1998年。

费孝通：《乡土中国》，上海：上海人民出版社，2006年。

吕思勉：《中国制度史》，上海：上海三联书店，2009年。

陈茂同：《中国历代职官沿革史》，天津：百花文艺出版社，2005年。

平等：《回想延安——1942》，南京：江苏文艺出版社，2002年。

宋贵伦：《毛泽东与中国文艺》，北京：人民文学出版社，1993年。

万青力：《并非衰落的百年——19世纪中国绘画史》，台北：雄狮图书股份有限公司，2005年。

许志浩：《1911—1949中国美术期刊过眼录》，上海：上海书画出版社，1992年。

许志浩：《1911—1949中国美术社团漫录》，上海：上海书画出版社，1994年。

周海婴、周令飞：《鲁迅的艺术世界》，南京：江苏文艺出版社，2008年。

阮荣春、胡光华：《中华民国美术史（1911—1949）》，成都：四川美术出版社，1992年。

陈巨来：《安持人物琐记》，上海：上海书画出版社，2011年。

张少侠、李小山：《中国现代绘画史》，南京：江苏美术出版社，1986年。

张子康、罗怡：《美术馆》，北京：中国青年出版社，2009年。

延安整风运动编写组：《延安整风运动纪事》，北京：求实出版社，1982年。

溥仪：《我的前半生》，北京：群众出版社，2003年。

范景中：《附庸风雅与艺术欣赏》，杭州：中国美术学院出版社，2009年。

余英时：《士与中国文化》，上海：上海人民出版社，2003年。

六、文章、论文

吕澂：《美术革命》，《新青年》，第6卷第1号，1918年1月。

蔡元培：《介绍艺术家刘海粟》，《京报》，1922年1月18日。

记者：《传艺专校长为林风眠》，《晨报》，1926年1月23日。

记者：《刘哲与林风眠谈话》，《晨报》，1927年9月3日。

李朴园：《留别北方艺术界书》，《晨报》，1927年10月18日。

林风眠：《艺术论丛》，北京：商务印书馆，1935年。

林风眠：《致全国艺术界书》，《艺术丛论》，上海：正中书局，1947年。

林风眠：《我们要注意》，国立艺术院半月刊，1929年，第1期。

李朴园：《我所见之艺术运动社》，《亚波罗》，第8期，1929年。

林文铮：《艺术运动》，《何谓艺术》，上海：光华书局，1931年。

鲁迅：《拟播布美术意见书》，《教育部编纂处月刊》，第1卷第1册，1913年2月。

蔡元培：《对于教育方针之意见》，《东方杂志》，第8卷第10号，1912年4月。

蔡元培：《以美育代替宗教说》，《新青年》，第3卷第6号，1917年8月1日。

徐志摩：《就使打破了头，也还要保持我灵魂的自由》，《努力周报》，第39期，1923年1月28日。

李叔同：《图画修得法》，见朗绍君、水天中编《二十世纪中国美术文选》，上海：上海书画出版社。

蔡元培：《华工学校的讲义》，《蔡元培选集》，北京：中华书局，1959年。

蔡元培：《我之欧战观》，《蔡元培全集》（第 3 卷），杭州：浙江教育出版社，1996 年。

顾孟余：《忆蔡子民先生》，重庆《中央日报》，1940 年 3 月 24 日。

蔡元培：《在旧金山华侨欢迎会的演说词》，《蔡元培全集》第 4 卷，杭州：浙江教育出版社，1997 年。

许寿裳：《亡友鲁迅印象记、入京和北上》，《鲁迅年谱》第 1 卷，北京：人民文学出版社，1981 年。

许广平：《鲁迅回忆录·北京时期的读书生活》（手稿本），武汉：长江文艺出版社，2010 年。

叶楚伧：《三民主义文艺的创造》，《中央日报》，1930 年 1 月 1 日。

金潜庵：《全国美术展览之所见》，《湖社月刊》（全国美术展览会湖社出品特刊），1929 年 7 月 1 日。

俞剑华：《美术展览会与普及教育》，《上海教育》，1949 年，第 1 期，革新号，美术教育特辑。

贺天健：《由全国美术展览会推想今后美术之趋势》，《美展》，第 2 期，1929 年 4 月 13 日。

丰子恺：《对于全国美术展览会的希望》，《一般》，第 7 卷，1929 年 2 月。

白坚：《观全国美术展览会参与部感言》，《美展》，第 7 期，1929 年 4 月 28 日。

褚民谊：《美术与人生》，《美展》，第 2 期，1929 年 4 月 13 日。

郑午昌：《所谓收藏家者》，《美展》，第 8 期，1929 年 5 月 1 日。

徐志摩：《美展弁言》，《美展》，第 1 期，1929 年 4 月 10 日。

马叙伦：《主席马叙伦致开幕辞》，《美展》，第 1 期，1929 年 4 月 10 日。

沈恩孚：《美术研究会成立会记事》，《申报》，1918 年 10 月 8 日。

孟寿椿：《美术与人生》，《美展》，第 1 期，1929 年 4 月 10 日。

马公愚：《全国艺术界的责任》，《美展》，第 4 期，1929 年 4 月 19 日。

俞寄凡：《生命之泉》，《美展》，第 1 期，1929 年 4 月 10 日。

汪亚尘：《看画与评画——第一届省展给我的印象》，《时事新报》，1924 年 3 月 16 日。

汪亚尘：《四十自述》，《文艺茶话》，第 2 卷第 3 期，1933 年。

王济远：《我的美术谈（上）》，《申报》，1923 年 8 月 3 日、4 日，第 8 版。

徐志摩：《想象的舆论》，《美展》，第 2 期，1929 年 4 月 13 日。

叶野青：《从"二全美展"引起在野艺术家的新展望》，《美术杂志》，1937 年，第 1 卷第 1 期。

张泽厚：《美展之绘画概评》，《美展》，第 9 期，1929 年 5 月 4 日。

王子云：《首都的美展》，《一般》，第 4 卷第 1 号，1928 年 1 月。

白坚：《观全国美术展览会参与部感言》，《美展》，第 5 期，1929 年 4 月 22 日。

舞成：《美展两日记》，《申报》，1929 年 4 月 15 日，第 11 版。

俞剑华：《全国美展中之名迹》，《申报》，1929 年 4 月 17 日，第 19 版。

俞剑华：《收藏家的眼》，《美展》，第 5 期，1929 年 4 月 22 日。

吻冰：《美术联合展览会的片欢感想》，《艺术界（周刊）》，总第 25 期，1927 年。

金伟君：《美展与艺术新运动》，《妇女杂志》，第 15 卷第 7 号（教育部全国美术展览会特辑号），1929 年。

倪贻德：《全国美展给我的新展望》，《美术杂志》，1937 年，第 1 卷第 1 期。

胡根天：《看了第一次全国美展西画出品的印象》，《艺观》，第 3 期，1929 年 5 月。

沈琳：《中国文化统制的目标及方法》，《前途》，第 2 期，1934 年 8 月 1 日。

董大酉：《广州中山纪念堂设计经过》，《中国建筑》，第 1 卷第 1 期，1932 年 11 月。

范文照：《参观美展建筑部之感想》，《美展》，第 9 期，1929 年 5 月 4 日。

麟炳：《中国建筑之六·现代建筑（甲）建筑人才之产生》，《中国建筑》，第 1 卷第 1 期，1932 年 11 月。

记者：《沪华海公司工程师论建筑》，《申报》，1924 年 2 月 17 日。

张恒翔：《李瑞清与两江师范学堂"图画手工科"》，《美术教育杂志》，1984 年，第 4 期。

姜丹书：《我国五十年来艺术教育史料之一页》，《美术研究》，1959 年。

罗长春：《延安时期讽刺漫画的转向》，《苏州大学学报（社会科学版）》，2008 年，第 1 期。

吴冠中：《美协和画院应该取消》，《外滩画报》，2007 年 8 月 8 日。

商勇：《从实利教育到艺术启蒙——上海图画美术学校"第一届"成绩展之历史意义辨析》，《南京艺术学院学报（美术与设计版）》，2014 年，第 1 期。

商勇：《1930 年代国民政府文艺政策与绘画界的民族主义思潮》，《美术学报》，2015 年，第 4 期。

精神篇

一、史料

"国史馆"编:《"国史馆"现藏民国人物传记史料汇编》,台北:"国史馆",1988 年。

中华国货展览会编辑股编辑:《工商部中华国货展览会实录》(第一编),1929 年。

总理奉安专刊编纂委员会编:《总理奉安实录》,南京:南京出版社,2009 年。

二、外文

J. Baudrillard, *Forget Foucault*, New York: Semiotext (e). 1987.

Eugen Weber, *The Western Tradition: From the Ancient World to Louis XIV*, D. C. Health and Company, 1965, xxiii.

Jurgen Habermas, *The Structural Transformation of the Public Sphere*, Trans. T.B urger and F. Lawrence, Cambridge: M. I. T. Press. 1989.

Martin Jay, "Scopic Regimes of Modernity", in Hal Foster, ed., *Vision and Visuality*, New York: The New Press, 1999.

三、译著

[德] 康德:《判断力批判》(上卷),宗白华译,北京:商务印书馆,1965 年。

[德] 黑格尔:《美学》(第一卷),朱光潜译,北京:商务印书馆,1979 年。

[俄] 康定斯基:《论艺术的精神》,查立译,滕守尧校,北京:中国社会科学出版社,1987 年。

[德] 马丁·海德格尔:《存在与时间》,陈嘉映、王庆节译,熊伟校,北京:生活·读书·新知三联书店,1987 年。

[美] 列文森:《儒教中国及其现代命运》,郑大华、任普译,北京:中国社会科学出版社,2000 年。

[意] 克罗齐:《美学原理》,朱光潜译,北京:外国文学出版社,1983 年。

[美] W.J.T. 米歇尔:《图像转向》,见陶东风编:《文化研究》第 3 辑,天津:天津社会科学出版社,2002 年,第 17 页。

[美] W.J.T. 米切尔编:《风景与权力》,杨丽、万信琼译,南京:译林出版社,

2014 年。

［英］彼得·伯克：《图像证史》，杨豫译，北京：北京大学出版社，2008 年。

［法］罗兰·巴特：《明室》，赵克非译，北京：文化艺术出版社，2003 年。

［德］马克斯·韦伯：《经济与社会》上卷，林荣远译，北京：商务印书馆，1998 年。

［法］波德莱尔：《1846 年的沙龙：波德莱尔美学论文选》，郭宏安译，桂林：广西师范大学出版社，2002 年。

［美］巫鸿：《废墟的故事：中国美术和视觉文化中的"在场"与"缺席"》，肖铁译，上海：上海人民出版社，2012 年。

［西］奥尔特加·加塞特：《大众的反叛》，刘训练、佟德志译，长春：吉林人民出版社，2004 年。

［德］恩斯特·卡西尔：《人论》，甘阳译，上海：上海译文出版社，1985 年。

［德］汉娜·阿伦特主编：《启迪：本雅明文选》，张旭东、王斑译，北京：生活·读书·新知三联书店，2008 年。

［美］大卫·哈维：《现代性与现代主义》，周宪主编，《文化现代性精粹读本》，北京：中国人民大学出版社，2006 年。

［德］瓦尔特·本雅明：《发达资本主义时代的抒情诗人》，王涌译，南京：译林出版社，2012 年。

［美］麦金农：《武汉，1938——战争、难民与现代中国的形成》，李卫东、罗翠芳译，武汉：武汉出版社，2008 年

［美］周策纵：《五四运动：现代中国的思想革命》，周子平译，南京：江苏人民出版社，1999 年。

四、专著

梁启超：《中国近三百年学术史》，上海：上海三联书店，2006 年。

冯友兰：《中国哲学史料学》，南京：江苏教育出版社，2006 年。

徐复观：《中国艺术精神》，桂林：广西师范大学出版，2007 年。

蒋碧微：《我与张道藩：蒋碧微回忆录》，南京：江苏文艺出版社，1995 年。

胡适：《胡适日记》，太原：山西教育出版社，1997 年。

廖静文：《徐悲鸿》，北京：中国青年出版社，1994 年。

郑逸梅：《艺林散记》，北京：中华书局，1982 年。

丰子恺：《丰子恺自述》，郑州：大象出版社，2003年。

张兆和：《沈从文文集》第12卷，太原：北岳文艺出版社，2002年。

丰子恺：《略谈书法》，引自季伏昆：《中国书论辑要》，南京：江苏美术出版社，2000年。

陈平原：《左图右史与西学东渐》，香港：三联书店，2008年。

周蕾：《视觉性、现代性与原始的激情林》，桂林：广西师范大学出版社，2003年。

高瑞泉编：《中国近代社会思潮》，上海：华东师范大学出版社，1996年。

萧功秦：《危机中的变革》，上海：上海三联书店，1999年。

陈传席：《六朝画论研究》，北京：中国青年出版社，2014年。

周作人：《知堂回想录》，香港：三育图书有限公司，1980年。

樊波：《中国书画美学史纲》，长春：吉林美术出版社，2007年。

周宪：《审美现代性批判》，北京：商务印书馆，2005年。

商勇：《艺术启蒙与趣味冲突》，石家庄：河北美术出版社，2015年。

陈慧芬等：《现代性的姿容》，天津：南开大学出版社，2013年。

陈蕴茜：《崇拜与记忆：孙中山符号的建构与传播》，南京：南京大学出版社，2009年。

李欧梵、陈建华：《徘徊在现代和后现代之间》，上海：上海三联书店，2000年。

张爱玲：《张爱玲文集·精读本》，北京：中国华侨出版社，2002年。

刘建辉：《魔都上海——日本知识人的"近代"体验》，甘慧杰译，上海：上海古籍出版社，2003年。

吴冠中：《我负丹青——吴冠中自传》，北京：人民文学出版社，2010年。

梁启超：《清代学术概论》，上海：上海古籍出版社，1998年。

庞薰琹：《庞薰琹随笔》，成都：四川美术出版社，1991年。

杜维明：《现代精神与儒家传统》，台北：联经出版事业公司，1996年。

李泽厚：《近代中国思想史论》，合肥：安徽文艺出版社，1994年。

刘纲纪：《艺术哲学》，武汉：湖北人民出版社，1986年。

陆扬、王毅：《大众文化与传媒》，上海：上海三联书店，2000年。

林毓生：《中国传统的创造性转化》，北京：生活·读书·新知三联书店，1996年。

林毓生：《热烈与冷静》，上海文艺出版社，1998年。

五、文章、论文

梁启超：《论不变法之害》，最早刊载于上海《时务报》，1896 年 8 月 19 日。

刘海粟：《艺术叛徒》，《艺术周刊》，第 90 期，1925 年 2 月 15 日。

刘海粟：《哀新吾先生》，《艺术周刊》，第 40 期，1924 年 2 月 24 日。

林风眠：《重新估定中国绘画的价值》，西湖国立艺术院编：《亚波罗》，1929 年，第 7 期。

林纾：《春觉斋论画》，《画论丛刊》，于安澜：《画论丛刊》（下卷），北京：人民美术出版社，1989 年。

鲁少飞：《建设美术馆》，《申报》，1925 年 10 月 5 日，增 3、4 版。

胡佩衡：《中国山水画气韵的研究》，《绘学杂志》，第 1 期，1920 年 6 月。

钱稻孙：《何谓美》，《绘学杂志》，第 1 期，1920 年 6 月。

徐悲鸿：《中国画改良论》，《绘学杂志》，第 1 期，1920 年 6 月。

水天中：《中国画革新争论的回顾》，《中国现代绘画评论》，太原：山西人民出版社，1990 年。

蒋贵麟编：《万木草堂遗稿外编》，台北：成文书局，1978 年。

郑午昌：《中国画之认识》，《东方杂志》，第 28 卷第 1 号，1930 年。

金城：《金拱北讲演录》，《绘学杂志》，第 3 期，1921 年 6 月。

同光：《国画漫谈》，《现代艺术评论集》，上海：世界书局，1926 年。

费仁基：《原画》，《绘学杂志》，第 1 期，1920 年 6 月。

圣清：《杂感》，《艺术评论》，第 42 期，1924 年。

郭沫若：《论国内的论坛及我对于创作上的态度》，《郭沫若全集》（第十五卷），北京：人民文学出版社，1990 年。

鲁迅：《文艺与革命》，《鲁迅全集》（第四卷），北京：人民文学出版社，1981 年。

毛泽东：《在延安文艺座谈会上的讲话》，北京：人民出版社，1953 年。

黄宾虹：《国画之民学》，《黄宾虹文集·书信篇（下）》，上海：上海书画出版社，1999 年。

黄宾虹：《与傅努厣书》（1964），《黄宾虹文集·书信篇（下）》，上海：上海书画出版社，1999 年。

林毓生：《五四式反传统思想与中国意识的危机——兼论五四精神、五四目标

与五四思想》，《中国传统的创造性转化》，北京：生活·读书·新知三联书店，1988 年。

陈独秀：《宪法与孔教》，《答常乃德》，《陈独秀文选》（上），成都：四川文艺出版社，2009 年。

《蒋主席通告全国望停止铺张祝寿》，《申报》，1946 年 10 月 30 日，第 1 张，第 1 版。

《励志社祝寿堂布置富东方色彩》，《中央日报》，1946 年 11 月 1 日，第 4 版。

《孙中山先生纪念特刊》，《良友》，1926 年，第 11 期。

蒋介石：《中国建设之途径》，张其昀主编：《先总统蒋公全集》，第 1 册，台北：中国文化大学出版部，1984 年。

徐悲鸿：《惑》，《美展汇刊》，教育部全国美术展览会编辑组。1929 年 5 月。

徐志摩：《我也"惑"》，《美展汇刊》，教育部全国美术展览会编辑组，1929 年 5 月。

李毅士：《我不"惑"》，《美展汇刊》，教育部全国美术展览会编辑组，1929 年 5 月。

俞剑华：《现代中国画坛的状况》，《真美善》，第 2 卷第 2 号,1928 年 6 月 16 日。

俞剑华：《中国绘画之起源与动向》，《东方杂志》，第 34 卷第 7 号，1937 年 4 月。

王霞宙、龚孟贤：《武汉中西画家总评》，《武汉日报》，1935 年 6 月 14 日。

胡适：《我们对于西洋近代文化的态度》，《现代评论》，第 4 卷第 83 期，1926 年 7 月。

根戈：《文人画之穷途与中国画之前途》，《亚波罗》，第 17 期，1926 年。

托德曼：《中国绘画之蕴藏》，《东方杂志》，第 34 卷第 10 号，1937 年。

陈师曾：《中国人物画之变迁》，《东方杂志》，第 18 卷第 17 号，1921 年。

陈师曾：《欧洲画界最近之状况》，《南通师范校友杂志》，第 2 期，1911 年。

黄宾虹：《近数十年画者评》，《东方杂志》，第 27 卷 1 号，1930 年。

唐隽：《我们的路线》，《美术生活》创刊号，1934 年 4 月。

傅抱石：《民国以来国画之史的观察》，《文史半月刊》，第 34 期，1937 年 7 月。

傅抱石：《中国绘画之精神》，《京沪周刊》，第 1 卷第 38 期，1947 年 9 月。

郑午昌：《中国画之认识》，《东方杂志》，第 28 卷第 1 号，1930 年。

丰子恺：《中国美术在现代艺术上的胜利》，《东方杂志》，第 27 卷第 1 号，

1930 年。

子民：《美术批评的相对性》，《美展汇刊》，《美展增刊》，1929 年 4 月 29 日。

杨清磬：《惑后小言》，《美展增刊》，1929 年 4 月 29 日。

黄宾虹：《谈因与创》，《艺观》，第 3 期，1929 年。

黄宾虹：《画家品格之区异》，《美展》，第 1 期，1929 年 4 月 10 日。

颂尧：《文人画与国画新格》，《妇女杂志》（下），第 15 卷第 7 号（教育部全国美术展览会特辑号），1929 年 5 月。

梁得所：《创作展览与批评》，《美展》，第 5 期，1929 年 4 月 22 日。

向达：《明清之际中国美术所受西洋之影响》，《东方杂志》，第 27 卷第 1 号，1930 年。

方人定：《国画革命问题答念珠》，《国民新闻》，1927 年 6 月 26 日。

黄般若：《表现主义与中国绘画》《剽窃新派与创作的区别》，《黄般若美术文集》，北京：人民美术出版社，1997 年。

沈珊若：《近代画家概论》，选自何怀硕主编《近代中国美术论集第二集——艺海钩沉》，台北：艺术家出版社，1991 年。

郭沫若：《水牛赞》，重庆《新华日报》，1942 年 5 月 15 日。

窳父：《中国绘画与民族性》，《美术生活》，总第 3 期，1934 年 3 月。

钟山隐：《中国绘画之近势与未来》，《美术生活》，总第 2 期，1934 年 2 月。

徐悲鸿：《在全欧宣传中国美术之经过》，《美术生活》，总第 8 期，1934 年 8 月。

《首都艺术空气的沉寂》，《艺术旬刊》，第 1 卷第 11 期，1932 年。

任真汉：《关于中国画的改进》，《第二次全国美展广东预展会专刊》，1937 年。

刘狮：《谈"现代中国洋画"》，《申报》，1946 年 10 月 31 日，第 10 版。

梁锡鸿：《中国洋画运动》，广州《大光报》，1948 年 6 月 26 日。

倪贻德：《关于西洋画的诸问题》，《倪贻德美术论集》，杭州：浙江美术学院出版社，1993 年。

倪贻德：《美术联展之回顾》，《申报》，1927 年 10 月 7 日。

陈抱一：《女性肉体美的观察》，《申报·艺术界》，1925 年 10 月 7 日。

陈抱一：《油画鉴赏说》，《申报·艺术界》，1925 年 10 月 8 日。

陈抱一：《油画艺术是什么》，《申报·艺术界》，1925 年 10 月 14 日。

陈抱一：《写实与美》，《申报·艺术界》，1926 年 8 月 15 日。

陈抱一：《洋画运动过程略记》，《上海艺术月刊》，1942 年，第 5—11 期。

李树声：《访问林风眠的笔记》，《美术》，1990 年，第 2 期。

李毅士：《学习西洋画的目标》，《妇女杂志》，第 15 卷第 7 号（教育部全国美术展览会特辑号），第 33 页，1929 年。

徐悲鸿：《西洋美术对中国美术之影响》，重庆《时事新报》，1941 年 1 月 1 日。

徐悲鸿：《悲鸿自述》，《良友》，第 46、47 期，1930 年 4 月。

记者：《徐悲鸿赴法记》，《绘学杂志》，第 1 期，1920 年 6 月。

叶秋原：《民族主义文艺运动宣言》《民族主义文艺之理论的基础》，吴原编：《民族文艺论文集》，上海：正中书局，1934 年。

王祺：《中国绘画之变迁及其新趋势》（续），《美术生活》，总第 10 期，1934 年 10 月。

贺天健：《我对于国画之主张》，《美术生活》，总第 3 期，1934 年 3 月，。

鲁迅：《1935 年 2 月 4 日致李桦信》，《鲁迅书信集》（下），北京：人民文学出版社，1976 年。

俞剑华：《中国山水画之写生》，载《国画月刊》，第 1 卷第 4 期，1935 年 2 月。

黄宾虹：《国画之民学》，1948 年 8 月 15 日在杭州美术学会上的演讲词记录，《黄宾虹美术文集》，北京：人民文学出版社，1994 年。

叶秋原：《艺术之国民性与国际性》，《"艺术论"之"现代艺术主潮"》，上海联合书店，1929 年。

傅抱石：《中华民族美术之展望与建设》，《文化建设》，第 1 卷第 8 期，1935 年 5 月。

傅雷：《现代中国艺术之恐慌》，《艺术旬刊》，第 4 期，1932 年 10 月。

任真汉：《关于中国画的改进》，《第二次全国美展广东预展会专刊》，1937 年。

田汉：《我们的自己批判——我们的艺术运动之理论与实际》（上篇），李松编：《徐悲鸿年谱》，北京：人民美术出版社，1985 年。

贺天健：《美术为心灵动作之表现物》，《美展》，第 10 期，1929 年 5 月 7 日。

徐复观：《现代艺术对自然的叛逆》，《徐复观文集》（第一卷），武汉：湖北人民出版社，2002 年。

徐复观：《抽象艺术断想》，《徐复观文集》（第一卷），武汉：湖北人民出版社，2002 年。

刘伟冬：《艺术作品中的国家形象》，《艺术百家》，2007 年，第 5 期。

王继平：《晚清中国现代化思潮的文化视角》，《近代中国与近代文化》，北京：

中国社会科学出版社，2003 年。

熊月之：《近代租界类城市的复杂影响》，《文史知识》，2011 年 7 月。

林毓生：《民初"科学主义"的兴起与含义——对"科学"与"玄学"之争的研究》，《中国传统的创造性转化》，北京：生活·读书·新知三联书店，1988 年。

忻平、陆华东：《制造国民：1920 年代醒狮派的公民教育思想》，《史学月刊》，2012 年，第 11 期。

段祥贵：《城市空间批判与本雅明"闲逛者"的社会文化意蕴》，《华中师范大学学报（人文社会科学版)》，2011 年，第 2 期。

陈平原：《晚清人眼中的西学东渐——以〈点石斋画报〉为中心》，见陈平原、王德威、商伟编：《晚明与明清：历史传承与文化创新》，武汉：湖北教育出版社，2002 年。

刘畅：《大为综合症与本雅明的"灵韵"》，《世界文化》，2009 年，第 7 期。

后 记

　　这本书的主体部分是教育部青年项目的成果，当时几乎掏空了我大脑里的存货，以至于在接下来的数年，我很少动笔写作，而是一直处在读书—思考—读书的状态。

　　人不可能生而知之。求知使我宁静，也能让我避开自我内耗。好在好奇心未因年岁增长而衰减，一直驱使我探索不熟悉的领域，也使我不断尝试用新的视角观察熟悉的事物，以及用新的方法解答貌似已有答案的问题。

　　有一点无须讳言，即我的学术思考的原点，就是经验。我的兄长自幼学画，且喜欢呼朋引类，自小学起，我的生活中便总是出现外表与行为举止异于常人的艺术青年。盛夏的院子里，在母亲搭建的瓜棚之下，艺术青年们甩着长发吹着啤酒，他们聊天的内容除去异性和名利之外，与艺术相关的话题无非几类：1. 自己最近尝试了什么新的画材和工具；2. 某师范院校毕业的同行如何因岳父的庇荫直接进入省属画院并在青年美展中折桂；3. 某人所画的尽是空洞的没有精神内涵的习作，等等。三十年前，我考入南京艺术学院美术系美术学专业，四年后得恩师垂爱留校工作，接下来的深造研修皆未曾离开美术圈一日。就我所见，无论是苦闷的艺术门徒，抑或功成名就的大师名家，他们的艺术维度皆不出"器""用""道"三界之外，即工具材料、艺

术体制和思潮观念。他们言必赞宋人，口必颂经典，而实质的成分尽是得自老师或老师的老师。换言之，艺术家总是声张自身的主体性而掩盖其家族相似性，而这种家族相似性就是人们常常提及的学脉传承，若溯源这根学脉，会发现它并不久远，其根须就在这百年的中国美术界中。

回想起来，这本书最终能付梓印刷，首先要感谢二人，熊嬿老师和张丽娉老师。当初若没有熊嬿的鼓励、督促和帮助，我是没有动力将这本书写就的；而若没有张丽娉老师的信任和包容，我也不可能在这漫长的搁置中抽时间修改、打磨书稿。感谢崔佳维女史整理材料、校对勘误，并对某些章节提出宝贵的修改意见。感谢我的博士研究生蒋丰、秦艺心，硕士研究生刘旭飞等帮我查找资料。最后，感谢我的母校南京艺术学院美术学院所有的老师、同学，所有来过、表达过的师长和同人。黄瓜园浇灌了我的青春，黄瓜园中人滋养了我的人生。

<div align="right">2023 年 6 月</div>